P9-EAN-526

WHAT'S YOUR STORY?

A CANADA 2017 YEARBOOK

RACONTE TON HISTOIRE

L'ALBUM SOUVENIR CANADA 2017

CANADA 150

Library and Archives Canada Cataloguing in Publication

What's your story? : a Canada 2017 yearbook = Raconte ton histoire : l'album souvenir Canada 2017.

Co-published by the Canadian Broadcasting Corporation.
Issued in print and electronic formats.
Text in English and French.
ISBN 978-1-77161-288-3 (hardcover).--ISBN 978-1-77161-289-0 (HTML).--
ISBN 978-1-77161-290-6(PDF)

1. Canada--Biography. 2. Canada--History--Miscellanea. I. Canadian
Broadcasting Corporation, issuing body II. Title: Raconte ton histoire.
III. Title: What's your story? IV. Title: What's your story? French.

FC641.A1W43 2017 920.071 C2017-903735-8E
 C2017-903736-6E

Catalogage avant publication de Bibliothèque et Archives Canada

What's your story? : a Canada 2017 yearbook = Raconte ton histoire : l'album souvenir Canada 2017.

Publié en collaboration avec Radio-Canada.
Publié en formats imprimé(s) et électronique(s).
Texte en anglais et en français.
ISBN 978-1-77161-288-3 (couverture rigide).--ISBN 978-1-77161-289-0 (HTML).--
ISBN 978-1-77161-290-6 (PDF)

1. Canada--Biographies. 2. Canada--Histoire--Miscellanées. I. Société Radio-Canada, organisme de publication
II. Titre: Raconte ton histoire. III. Titre: What's your story?
IV. Titre: What's your story? Français.

FC641.A1W43 2017 920.071 C2017-903735-8F
 C2017-903736-6F

Co-published in association with / Coédité en partenariat avec Mosaic Press, Oakville, Canada, 2017.

MOSAIC PRESS
1252 Speers Rd. Unit #2 / 1252, chemin Speers, unité no 2
Oakville, Ontario L6L 5N9
Canada
www.mosaic-press.ca

Printed and Bound in / Imprimé et relié au Canada
Design by / Conception graphique par Poly Studio

WHAT'S YOUR STORY?

A CANADA 2017 YEARBOOK

RACONTE TON HISTOIRE

L'ALBUM SOUVENIR CANADA 2017

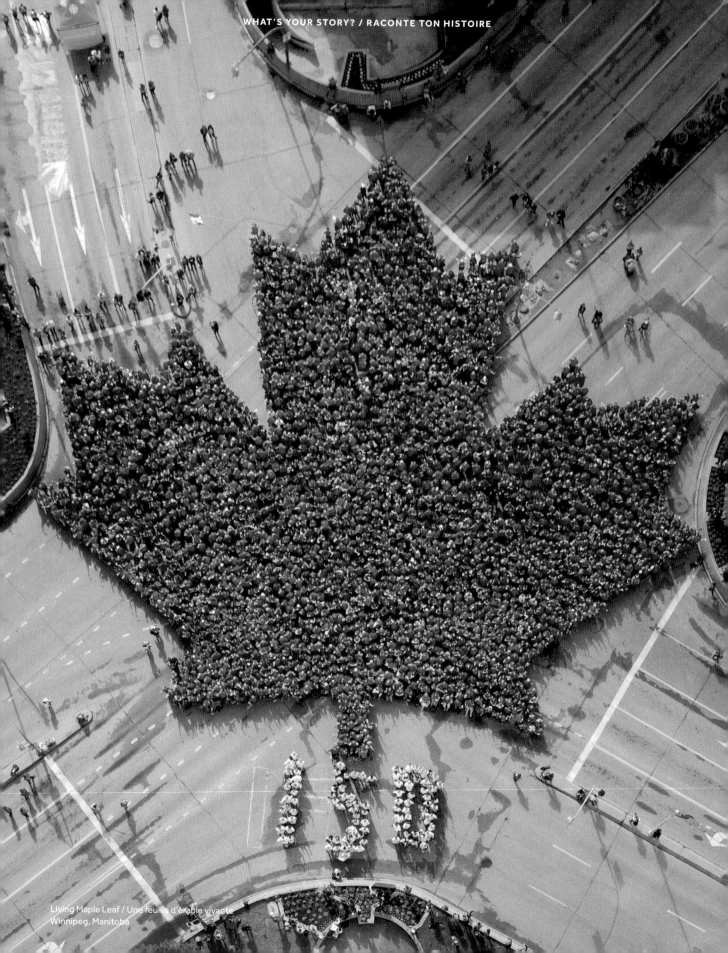

Living Maple Leaf / Une feuille d'érable vivante
Winnipeg, Manitoba

HUBERT T. LACROIX

**PRESIDENT AND CEO,
CBC/RADIO-CANADA**

**PRÉSIDENT-DIRECTEUR GÉNÉRAL,
CBC/RADIO-CANADA**

Canada's "Class of 2017"

This year, CBC/Radio-Canada was at the heart of Canada's 150th anniversary of Confederation, with a special lineup of programming, live events, and partnerships. We also invited Canadians everywhere to be part of a special project to mark this milestone year for our country and to connect with each other.

Over the past year, our *What's Your Story? / Raconte ton histoire* campaign has served as an opportunity for Canadians to share personal stories and memories that define what it means to be a part of this country at this time in our history, a part of the rich cultural mosaic of Canada.

WHAT'S YOUR STORY? – A CANADA 2017 YEARBOOK showcases some of the hundreds of compelling short stories and photographs we have received from across Canada via letters, emails, digital submissions, interviews and social media posts in response to this campaign.

This yearbook offers a fascinating snapshot of the diverse people, places, things and events that tell a story of who we are now and where we are headed together as a nation. Because we know that 2017 is just the beginning of something greater.

Personally, I have been inspired by what I've seen and heard this year travelling across our country – a rich and growing conversation among Canadians from all walks of life. We all have a voice. We want to be heard, to connect, and to get to know each other better.

Every Canadian has a story. Thank you to all those who have shared theirs with us.

Le Canada de 2017

Cette année, CBC/Radio-Canada a été au cœur du 150e anniversaire de la Confédération canadienne avec une programmation, des événements et des partenariats créés spécialement pour l'occasion. Nous avons aussi invité les Canadiens à participer à un projet unique pour souligner cet événement marquant dans l'histoire de notre pays et ainsi leur permettre d'aller à la rencontre les uns des autres.

L'année dernière, notre campagne *Raconte ton histoire / What's Your Story* a été l'occasion pour les Canadiens de partager des histoires et des souvenirs personnels qui témoignent de leur vécu dans ce pays, à ce moment-ci de notre histoire, au sein de la riche mosaïque culturelle canadienne.

L'album souvenir *CANADA 2017 – RACONTE TON HISTOIRE* présente une sélection des centaines de témoignages émouvants et de photographies fascinantes que nous avons reçus des Canadiens de partout au pays, dans des lettres et des courriels, sur nos plateformes numériques, dans des entrevues et des publications sur les médias sociaux.

Cet album souvenir est un instantané de personnes, de lieux, de choses et d'événements divers qui font rayonner notre identité et notre avenir en tant que nation. Nous savons que 2017 n'est que le préambule d'une histoire qui ne peut être qu'encore meilleure.

Personnellement, j'ai été inspiré par ce que j'ai vu et entendu cette année dans mes déplacements au pays. J'ai été témoin des conversations riches et stimulantes qu'ont eues entre eux les Canadiens de tous les horizons. Nous avons tous une voix. Nous voulons être entendus, nous rapprocher et apprendre à mieux nous connaître.

Chaque Canadien a une histoire à raconter. Merci à tous ceux qui ont partagé la leur avec nous.

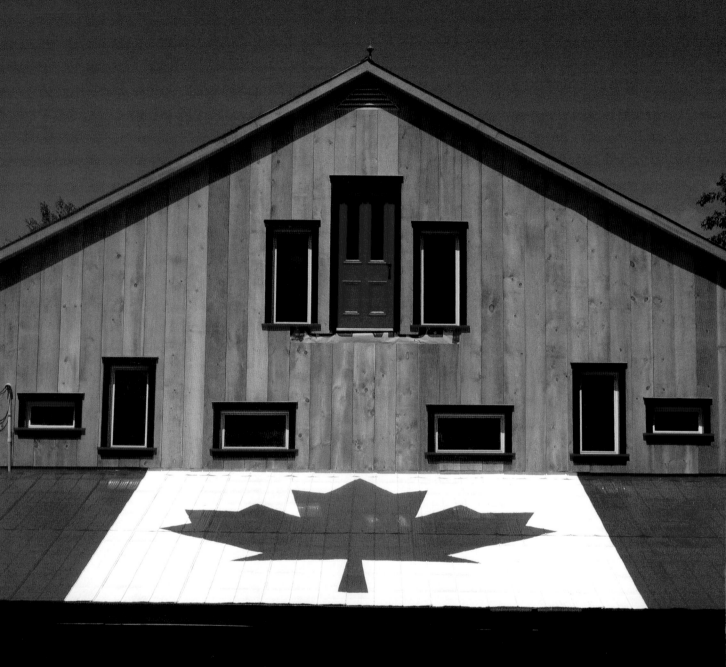

Painting by artist Denis Bolohan /
Peinture de l'artiste Denis Bolohan
Cookstown, Ontario
Photo: Bonnie Carey / Denis Bolohan

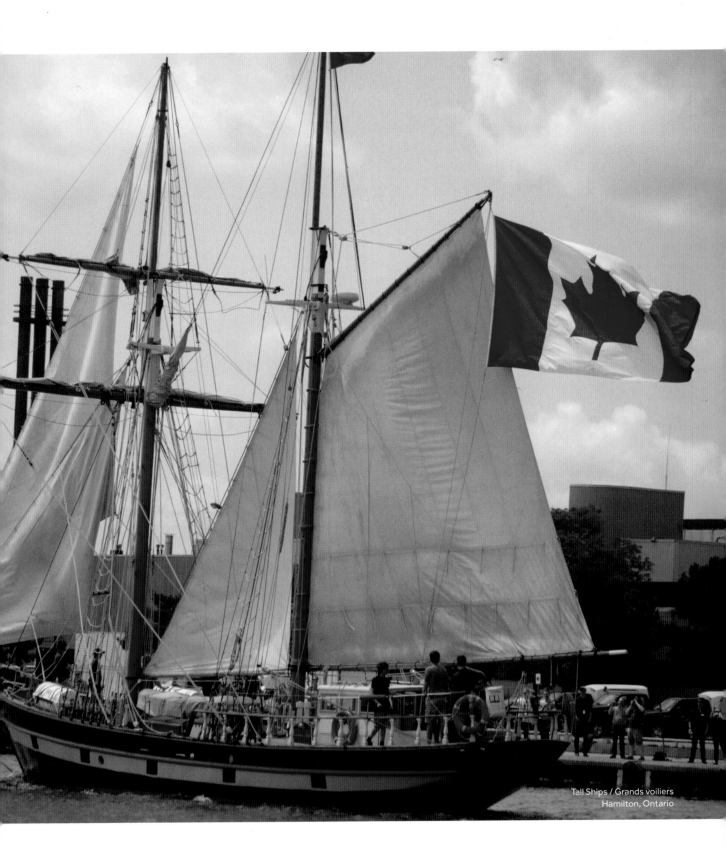

Tall Ships / Grands voiliers
Hamilton, Ontario

LLOYDETTA QUAICOE

ST. JOHN'S, NEWFOUNDLAND AND LABRADOR

I'm the executive director of Sharing Our Cultures, in St. John's, Newfoundland. Our Canada 150 project was a video festival celebration. We asked high school students from diverse cultures to submit five-minute videos on what Canada means to them. We gave cash prizes to the five judged to be the best.

But the most important thing is that we brought together all of the students who submitted videos to talk about what Canada means to young people today. Some of the students had been in refugee camps or in situations where there was violent conflict and they talked about the peace and freedom that they feel and the fact they can have an education now that they're in Canada.

And we brought youth from Nunavut to St. John's to interact with the local participants and learn about each other's cultures. Then seven students who are newcomers to Canada – from Burundi, China, Congo, Eritrea, Iraq, Sudan and Syria – returned with the students from Kugluktuk to learn about their culture first-hand.

To see them come together and embrace each other and develop friendships was, for me, the greatest moment I could think about in my life.

Je suis la directrice générale de l'organisme À la découverte de nos cultures, situé à Saint-Jean, dans la province de Terre-Neuve-et-Labrador. Pour le 150ᵉ du Canada, notre projet était d'organiser un festival vidéo célébrant le Canada. Nous avons demandé à des étudiants du secondaire issus de cultures diverses de réaliser des vidéos de cinq minutes montrant ce que le Canada signifie pour eux. Nous avons remis des prix en argent aux réalisateurs des cinq meilleures vidéos.

Mais le plus important, c'est que nous avons réuni tous les étudiants qui ont créé des vidéos pour qu'ils parlent de ce que le Canada représente pour les jeunes d'aujourd'hui. Certains étudiants avaient été dans des camps de réfugiés, d'autres s'étaient trouvés dans des conflits violents, et ils ont parlé de la paix et de la liberté qu'ils ressentent aujourd'hui, et du fait qu'ils ont accès à l'éducation maintenant qu'ils sont au Canada.

Nous avons aussi fait venir à Saint-Jean des jeunes du Nunavut pour qu'ils échangent avec des participants locaux et que chacun découvre la culture de l'autre. Puis, sept étudiants nouvellement arrivés au Canada en provenance du Burundi, de Chine, du Congo, d'Érythrée, d'Irak, du Soudan et de Syrie, sont repartis avec les étudiants de Kugluktuk pour une immersion dans leur culture.

Les voir se rassembler, s'embrasser les uns les autres et développer des amitiés a été pour moi le plus beau moment de ma vie.

SOPHIE GRÉGOIRE

VILLE DE QUÉBEC, QUÉBEC

Mon père est natif de Québec, ma mère de la Gaspésie. Aventuriers, ils ont mis le cap sur le nord du Québec pour travailler et, à mi-parcours, je suis arrivée! Puvirnituq a été ma première maison. J'y ai connu mes premiers amis, mes premières neiges. J'ai parlé inuktitut et fait mes dents sur de la peau de caribou. Nous avons déménagé deux ans plus tard pour venir nous installer en Beauce. Du nord au sud!

Aujourd'hui, malgré le fait que j'aie oublié la langue et que je n'ai pratiquement plus aucun souvenir de ce bref passage chez les Inuits, je sens que j'ai inscrit, en moi, les valeurs qu'ils ont transmises à mes parents et moi. Ces expériences oubliées ont, peut-être subconsciemment, forgé un désir d'aventure, une ouverture sur le monde, un plaisir d'être en bonne compagnie, une acceptation de l'autre qui maintenant me poussent au meilleur de moi-même.

Un jour, peut-être, j'irai revoir les paysages du Nunavik, à la rencontre de mes origines. En attendant, le Nord fait partie de notre vie familiale, de moi : une petite Beauceronne blanche. Ce que je sais, du moins, c'est qu'à Puvirnituq, il fait froid dehors, mais si chaud en dedans!

Rires, diversité, ouverture, accueil... C'est ce qui se passe à l'échelle individuelle, mais également à l'échelle d'un pays.

My father comes from Quebec City and my mother is from the Gaspé. Adventurous by nature, they decided to go to northern Quebec for work. I was born en route! Puvirnituq was my first home. It was there that I made my first friends and experienced my first winters. I spoke Inuktitut and chewed on caribou hide when I was teething. Two years later, we moved to the Beauce region – from north to south!

Today, despite the fact that I've forgotten the language and have virtually no memories of that brief time with the Inuit, I feel like I've internalized the values they shared with me and my parents. Perhaps, on an unconscious level, these forgotten experiences have given me a taste for adventure, an open mind, a love of good company and an acceptance of others. These are the values that today inspire me to be the best person I can be.

Perhaps one day I'll return to see the landscapes of Nunavik, my first home. The North is part of our family life and who I am – a white woman from Beauce. One thing I know for sure: in Puvirnituq it's cold outside, but so warm inside!

Laughter, diversity, openness and a warm welcome . . . this is what we can offer as individuals and as a country.

REUBEN QUINN

EDMONTON, ALBERTA

I am a person who perseveres in the ideas of acceptance, tolerance and patience.

For the next generation, I believe that inclusiveness and justice for everyone should be paramount if we are to build a strong nation.

And, for my children, I would say: Learn about our culture, our ways and our world view. I see the revival of the language as a key to regaining culture, so I teach introductory Nehiyaw (Cree) courses at the Centre for Race and Culture in Edmonton.

Canada 150 is an opportunity for Canadians to learn about the history of my people and it's an opportunity to revisit the treaties and correct all of the long-standing issues faced by my people.

Je suis quelqu'un qui accorde une grande importance aux notions d'acceptation, de tolérance et de patience.

Pour la génération à venir, je crois que l'inclusion et la justice pour tous devraient être prioritaires si nous voulons bâtir une nation forte.

Et, pour mes enfants, je dirais : « Apprenez notre culture, nos façons de vivre et notre vision du monde. » Je vois la renaissance de la langue comme une clé pour retrouver une culture, alors je donne des cours d'introduction au nehiyaw (langue crie) au Centre for Race and Culture d'Edmonton.

Le 150ᵉ anniversaire du Canada est une occasion pour les Canadiens d'apprendre l'histoire de mon peuple. C'est aussi l'occasion de revisiter les traités et de corriger tous les problèmes auxquels mon peuple est confronté depuis si longtemps.

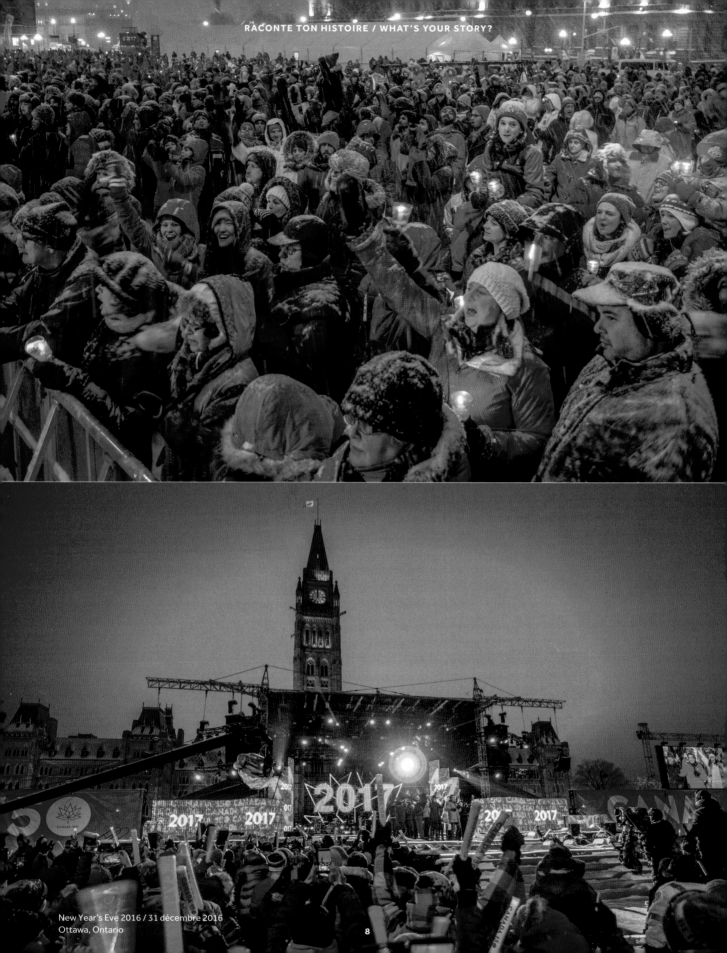

New Year's Eve 2016 / 31 décembre 2016
Ottawa, Ontario

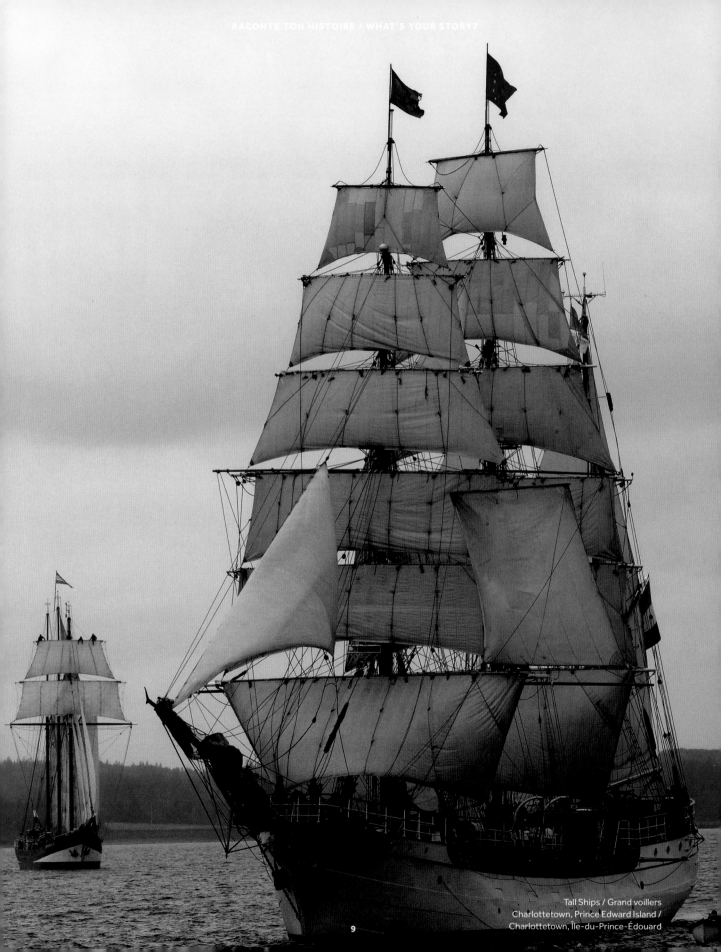

Tall Ships / Grand voiliers
Charlottetown, Prince Edward Island /
Charlottetown, Île-du-Prince-Édouard

ANNIE LANGLOIS

GATINEAU, QUÉBEC

Depuis 2010, j'ai la chance de gérer le programme Faune et flore du pays. Je suis biologiste, mais j'ai choisi de m'impliquer davantage en conservation pour éduquer le public. Nous produisons des capsules vidéo sur les espèces fauniques du Canada depuis 1963. La plupart des Canadiens reconnaissent nos capsules à la musique de flûte qui les accompagnent.

J'ai eu la chance de me promener un peu partout au pays, car nous voulons filmer la plus grande diversité d'animaux canadiens possible. Je suis allée en Colombie-Britannique, en Alberta, au Nunavut, dans la région d'Ottawa-Gatineau, à Terre-Neuve et en Nouvelle-Écosse.

Pour le 150e anniversaire de la Confédération, nous avons filmé des capsules sur six espèces qui ont eu un grand impact biologique, historique et culturel sur le Canada. Nous avons travaillé plus particulièrement en Nouvelle-Écosse. Les premiers Européens sont arrivés par la mer et ils ont, entre autres, chassé et pêché des animaux comme la morue de l'Atlantique et la baleine franche dans ces eaux-là.

Nous avons une biodiversité étonnante au Canada. On trouve, par exemple, une espèce d'escargot, la physe de Banff, qui vit exclusivement dans les sources d'eau chaude du parc national de Banff, en Alberta. C'est fascinant de la voir vivre dans ces environnements pauvres en oxygène et riches en soufre. En découvrant la faune canadienne, les gens sont plus portés à faire attention à la nature.

J'ai grandi en regardant des capsules de Faune et flore du pays et en allant visiter des sites de Parcs Canada et des musées. C'est comme ça que je suis devenue biologiste. En faisant mon travail, j'ai l'impression de redonner un peu de cette passion qui m'a inspirée quand j'étais enfant.

Tout ce que j'ai à dire aux Canadiennes et aux Canadiens, c'est : « Sortez! Allez dans les milieux sauvages, mais respectez-les, évidemment. » C'est comme ça qu'ils apprendront à apprécier le pays dans lequel nous vivons. Ils vivront des choses absolument inoubliables, juste en étant dehors, en sortant en famille et en observant nos espèces sauvages.

Since 2010, I have had the good fortune to manage the Hinterland Who's Who program. I am a biologist, but I chose to focus on conservation in order to educate the public. We have been producing vignettes on Canadian wildlife since 1963. Most Canadians recognize our videos by the flute music in the background.

I've had the chance to travel across the country because we try to film as many different Canadian animals as possible. I've gone to British Columbia, Alberta, Nunavut, the Ottawa-Gatineau region, Newfoundland and Nova Scotia.

For the 150th anniversary of Confederation, we shot videos on six species that have had a significant biological, historical and cultural impact on Canada. We did a lot of our filming in Nova Scotia. The first Europeans arrived by boat and they hunted and fished animals like Atlantic cod and right whales in the surrounding waters.

We have a staggering level of biodiversity in this country. For example, there's a species of snail, the Banff Springs snail, that can be found only in the hot water springs in Banff National Park in Alberta. It's fascinating to see how it survives in that oxygen-starved, sulfur-rich environment. When they learn more about Canadian wildlife, people tend to pay more attention to nature.

I grew up watching Hinterland Who's Who vignettes and visiting Parks Canada sites and museums. That's why I became a biologist. Through my work, I feel that I am giving back a little of the passion and excitement that so inspired me when I was a child.

All I can say to Canadians is "Go outside! Get out to our wilderness areas, but make sure you respect them." That's how they'll learn to appreciate the country we live in. There are some absolutely unforgettable experiences in store for them if they just get outside, go out with their families and observe our wildlife.

Photo: Michelle Panting

ANDREW EASTMAN

WINNIPEG, MANITOBA

My friend Chloe Chafe and I co-founded the Wall-to-Wall mural festival in Winnipeg, now in its fourth year. Our festival combines with a big celebration at our city's Nuit Blanche, one of the rare times people from our suburbs come to explore downtown. This year it's in the North End, a very stigmatized area that people often overlook. We bring thousands of people to this area with a huge outdoor event with interactive art, a feast and a celebration of huge new murals. We're not just painting for the sake of beautifying; we're giving people the skills so they can participate or even just come out and engage in community events.

Our festival now serves as a platform for Indigenous communities in our city, primarily through a huge mural that was created last year. It's a five-storey depiction of an Indigenous woman mending a human heart that was spray-painted by Bruno Smoky and Shalak Attack. It's at the epicentre of missing and murdered Indigenous women in our city – a really powerful work that has led to a lot of tears and a lot of beautiful conversations.

Another ongoing project is the *Star Blanket* art project by local artist Kenneth Lavallee. He painted two full sides of a building as his interpretation of a star blanket. The mural is in a part of our city that a lot of people avoid, but now you're enveloped by this beautiful, warm image of a colourful star blanket.

Through mentorship and empowerment, we're giving tangible skills to young people from a marginalized community so they can contribute to our city.

Mon amie Chloe Chafe et moi avons cofondé le festival mural Wall-to-Wall à Winnipeg, qui en est à sa quatrième année d'existence. Notre festival culmine avec la grande fête de la Nuit Blanche, une des rares fois de l'année où les banlieusards viennent explorer le centre-ville. Le festival se déroule dans la partie nord de la ville cette année, une zone stigmatisée que les gens négligent souvent. On attire des milliers de visiteurs dans le cadre d'un gros événement extérieur qui comprend de l'art interactif, un festin et la célébration d'immenses nouvelles murales. On ne peint pas simplement pour embellir l'environnement; on amène les gens à développer des compétences pour qu'ils puissent participer ou s'impliquer dans les événements communautaires.

Notre festival sert maintenant de plateforme pour les communautés autochtones dans notre ville, principalement par l'entremise d'une immense murale qui a été créée l'an dernier. Elle fait cinq étages de haut et dépeint une femme autochtone qui raccommode un cœur humain. Elle a été réalisée à l'aérosol par Bruno Smoky et Shalak Attack. Elle est à l'épicentre du drame des femmes autochtones portées disparues et assassinées dans notre ville. Il s'agit d'une œuvre puissante qui a fait couler beaucoup de larmes et suscité de magnifiques conversations.

Un autre projet artistique actuel est le *Star Blanket*, de l'artiste local Kenneth Lavallee. Il a peint deux pans complets d'un immeuble pour illustrer une couverture à motif étoilé. La murale se trouve dans une partie de la ville que beaucoup de gens évitent; mais là, on se trouve enveloppés de cette belle image chaleureuse d'une couverture colorée au motif étoilé.

Par le mentorat et l'autonomisation, on amène les jeunes d'une collectivité marginalisée à acquérir des habiletés tangibles qui leur permettent de contribuer à notre ville.

JD and The Sunshine Band perform in front of the *Star Blanket* mural by Kenneth Lavallee / Le groupe JD and The Sunshine Band offre un spectacle devant la peinture murale *Star Blanket* créée par Kenneth Lavallee.
Winnipeg, Manitoba
Photo: Emily Christie

13

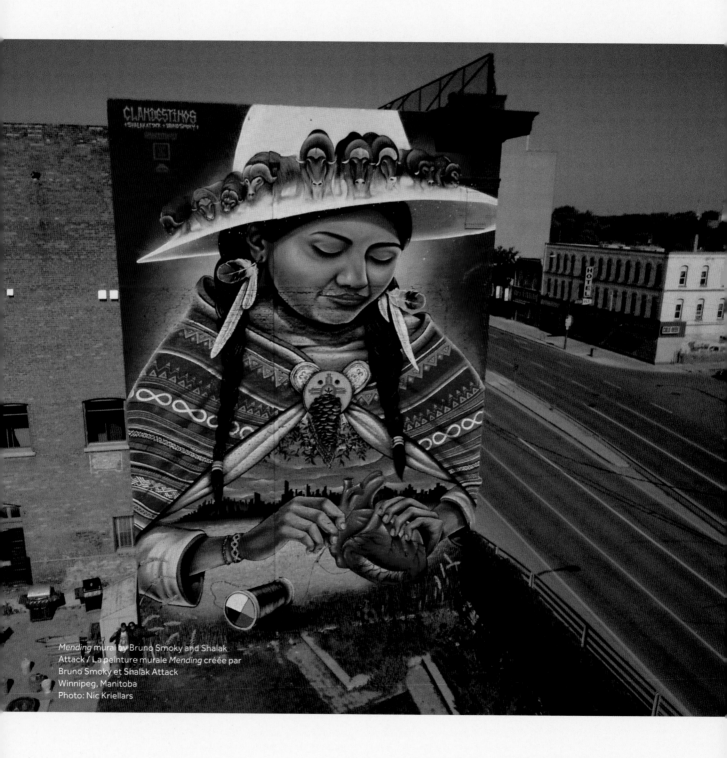

Mending mural by Bruno Smoky and Shalak
Attack / La peinture murale *Mending* créée par
Bruno Smoky et Shalak Attack
Winnipeg, Manitoba
Photo: Nic Kriellars

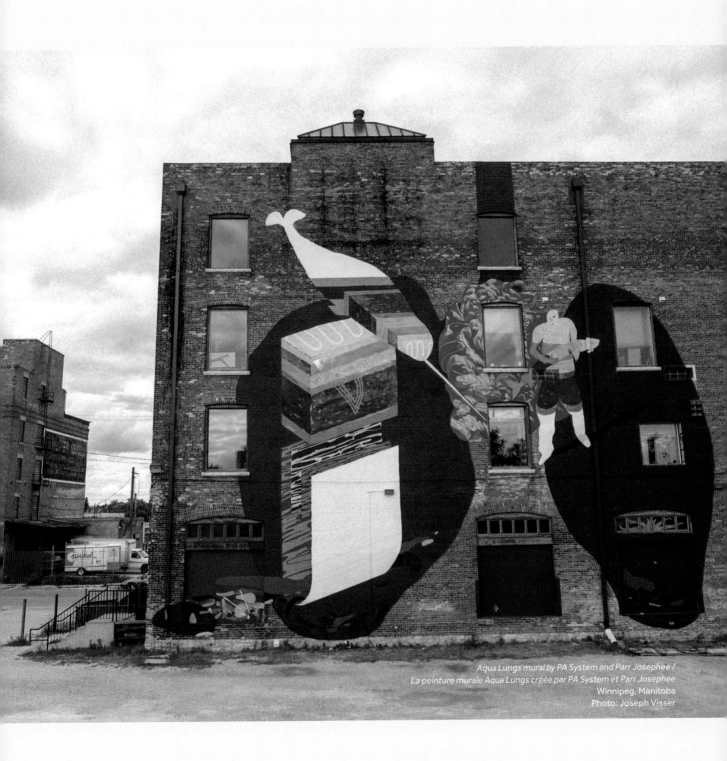

Aqua Lungs mural by PA System and Parr Josephee /
La peinture murale Aqua Lungs créée par PA System et Parr Josephee
Winnipeg, Manitoba
Photo: Joseph Visser

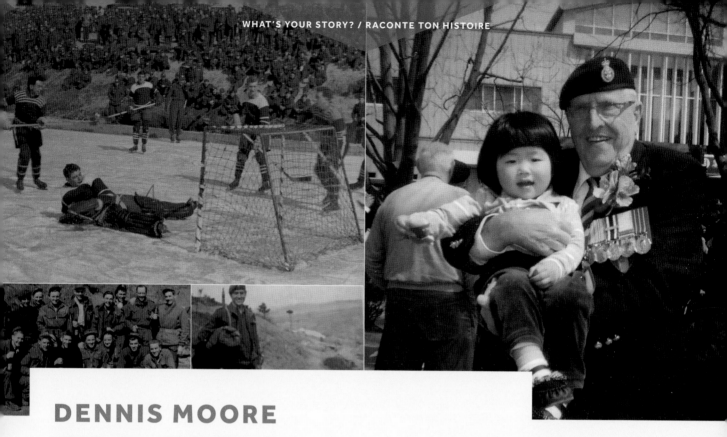

DENNIS MOORE

NORTH BAY, ONTARIO

My pride in Canada truly started when I was a soldier in Korea in 1950-52. For 98 per cent of my 13 months there, I represented Canada with pride while holding a rifle. For the remainder of my time, I felt the same pride while holding a hockey stick.

My regiment, the Princess Patricia's Canadian Light Infantry, played the French-Canadian regiment, the Royal 22nd Regiment, the "Van Doos." Our team was made up of lads from each province. I believe I am the last surviving team member.

This game was played in January 1952 on the frozen Imjin River. Our front-line positions and the enemy were a mere five-minute jeep ride to the north.

Spectators from many countries – including Korean farmers – lined up along the shoreline and up the slopes. My pride was instantaneous the moment we left our "dressing tent" and stepped on the ice. It truly moved me.

The world knew the Canadian soldier as a fighting man. That day many people saw Canadians in another light. They saw that, despite the war, if Canadians wished to play our game of hockey, we played, and let the chips fall where they may.

That was not bravery on our part; that was pure unadulterated pride in being Canadian.

Ma fierté canadienne s'est réellement développée quand j'étais soldat en Corée, de 1950 à 1952. J'ai passé 98 pour cent de mes 13 mois là-bas à représenter le Canada avec fierté, un fusil à la main. Le reste de mon temps, j'ai ressenti la même fierté, un bâton de hockey à la main.

Mon régiment, le Princess Patricia's Canadian Light Infantry, a joué contre le régiment canadien-français, le Royal 22e Régiment, aussi appelé les *Van Doos*. Notre équipe était composée de gars venant de chaque province. Je crois que je suis le seul survivant de l'équipe.

Ce match a eu lieu en janvier 1952 sur la rivière Imjin gelée. Nos positions de première ligne et nos ennemis se trouvaient à peine à 5 minutes en jeep, au nord.

Les spectateurs de nombreux pays, y compris des fermiers coréens, se sont alignés sur les flancs de la rivière. J'ai été instantanément gagné de fierté dès que je suis sorti de notre « tente-vestiaire » et que j'ai mis le pied sur la glace. J'étais réellement ému.

Pour le monde entier, le soldat canadien était un combattant. Mais ce jour-là, beaucoup de gens ont vu les Canadiens sous un autre jour. Ils ont vu que, malgré la guerre, si des Canadiens voulaient jouer au hockey, ils jouaient, et qu'advienne que pourra!

Pour nous, il ne s'agissait pas de courage, mais de l'authentique fierté d'être Canadiens.

SARAH NIYA LAVOIE-RICHARD

MONTRÉAL, QUÉBEC

Je m'appelle Sarah Niya Lavoie-Richard. Mes parents ont décidé de garder une partie de mon nom chinois sur mon certificat de naissance canadien. En effet, je suis Québécoise d'origine chinoise et fière de l'être.

Aujourd'hui, je parle au nom de plusieurs autres filles puisque j'ai créé le groupe Facebook Yeux en amandes, Cœur québécois en 2013. Il regroupe des filles d'origine chinoise adoptées par des parents venant du Québec. Au départ, nous étions seulement 15, mais nous sommes plus de 265 filles aujourd'hui! Ce groupe nous a principalement permis de faire connaissance, de communiquer ouvertement et de partager nos expériences personnelles. Nos histoires se ressemblent, nos parcours de vie également. Venant de si loin et ayant grandi au Canada, ce pays généreux, ouvert et plein de richesses, je tiens à remercier ces familles au grand cœur au nom de toutes les filles que je représente. On ne peut espérer vivre ailleurs qu'au Québec, qu'au Canada.

My name is Sarah Niya Lavoie-Richard. My parents decided to keep part of my Chinese name on my Canadian birth certificate. I'm proud to be a Quebecer of Chinese descent.

In 2013, I created the Facebook group "Yeux en amandes, Coeur québécois" (almond-shaped eyes, Quebecer at heart). The group is for girls of Chinese descent who were adopted by Québécois parents. At first, there were only 15 of us; today we number more than 265! The group gives us a chance to get to know one another, to talk openly and to share our personal experiences. Our stories are similar and so are our life paths. As someone who was born far away and who has grown up in Canada – this welcoming country that offers so many opportunities – I'd like to thank these big-hearted families on behalf of all the girls I represent. We wouldn't want to live anywhere other than Quebec and Canada.

SARAIN FOX

TOTTENHAM, ONTARIO

I'm Anishinaabe Ojibwe, originally from Batchewana First Nation on Lake Superior near Sault Ste. Marie, Ontario. I was raised traditionally within the Midewiwin Lodge and I also grew up very invested in the arts.

I'm filming a new series called *Future History*. It's a really important work because it's an all-Indigenous crew and everything is from an Indigenous perspective. It's about the reclamation of Indigenous knowledge and the rematriation of our ways through all kinds of avenues – arts, dance, policy, treaties, children and food.

I think people can fall into a really linear thinking when they think about Indigenous issues. And what we're trying to showcase is that it's not just one thing, it's actually the fabric that this country is made of, that Indigenous people are interwoven with it.

I want to make opportunities and create agency for young people to continue on the work that I'm doing. I was always taught that if you have one arm reaching forward to the future, then you have one arm reaching back to help the next person behind you step into your shoes.

In terms of Canada 150, I feel very, very much that there was a big celebration and Indigenous people were not invited in a proper way to honour our truth and to honour the contributions that we've made. I spent that day in tears because I felt so left out of the narrative, and that was extremely painful.

And as an Indigenous woman, I do not feel safe in every part of the country. I would like people to think about that. And I would like to honour all of those missing and murdered Indigenous women and girls by dedicating all of my work to them.

Je suis Anishinaabe-Ojibwée, originaire de la Première Nation Batchewana située sur le lac Supérieur, près de Sault Ste. Marie, en Ontario. J'ai été élevée de façon traditionnelle au sein de la loge Midewiwin et j'ai grandi en me consacrant énormément aux arts.

Je tourne une nouvelle série intitulée *Future History*. C'est un travail très important, car toute l'équipe est autochtone et tout y est raconté d'un point de vue autochtone. La série parle de réhabiliter le savoir autochtone et de retrouver nos façons de vivre à travers toutes sortes de domaines, comme les arts, la danse, la politique, les traités, les enfants ou la nourriture.

Je crois que quand il s'agit des problèmes autochtones, les gens peuvent facilement tomber dans une pensée linéaire. Et ce que nous tentons de montrer, c'est qu'il ne s'agit pas d'un élément isolé, mais que c'est le tissu dont ce pays est fait et dans lequel les Autochtones sont entremêlés.

Je veux offrir des possibilités et créer une agence pour les jeunes afin qu'ils poursuivent le travail que je fais. On m'a toujours appris que quand on a un bras tendu vers l'avenir, l'autre bras est tendu vers l'arrière pour passer le relai à la personne suivante.

Concernant le 150e anniversaire du Canada, j'ai vraiment le très fort sentiment qu'il y a eu une immense fête à laquelle les Autochtones n'ont pas été correctement invités à honorer à la fois notre vérité et nos contributions. J'ai passé la journée de célébration à pleurer, car je me sentais totalement tenue à l'écart de l'histoire et c'était extrêmement douloureux.

En tant que femme autochtone, je ne me sens pas partout en sécurité au pays. J'aimerais que les gens réfléchissent à ça. Et j'aimerais honorer toutes les femmes et toutes les filles autochtones disparues ou assassinées en leur dédiant l'ensemble de mon travail.

Gros Morne National Park / Parc national du Gros-Morne
Newfoundland and Labrador / Terre-Neuve-et-Labrador

JAKE GRAHAM

TORONTO, ONTARIO

The more I see of Canada, the more it makes me want to see more.

I didn't study photography formally. Travel inspired me to want to dive deeper into it. I did a lot of self-teaching, reading and reaching out to other photographers to try to learn from them.

I knew at some point I wanted to travel across the country and photograph it in a pretty comprehensive manner, probably by car so I could get a bit further down some of those roads. So as Canada 150 got nearer, it began to click that this would be the perfect time and almost an excuse to make it happen.

I'm a huge fan of and advocate for our parks system, so hearing that Parks Canada was offering free admission to all of its parks in 2017 to celebrate Canada 150 was almost the cherry on top.

I did post-university backpacking through Europe, and being halfway across the world and hearing how people talked about Canada really helped open my own eyes to all of this incredible stuff right at my doorstep.

Pretty much from that point forward, I tried to make sure every piece of travel I did was in Canada. And every time I travel in Canada, I'm impressed by the natural beauty, as well as by the kindness of the people, their stories, and how willing people are to help out and recommend different places to go.

And that should be a good eye-opener to people – what Canada has – because a lot of Canadians don't really know how much is at their doorstep and how beautiful and amazing it can be.

Plus je découvre le Canada, plus j'ai envie d'en découvrir davantage.

Je n'ai jamais étudié la photographie officiellement, mais mes voyages m'ont incité à approfondir ma technique. J'ai beaucoup appris par moi-même, j'ai lu et j'ai fait appel à d'autres photographes pour essayer d'apprendre d'eux.

J'avais le désir de parcourir le pays un jour ou l'autre pour le photographier sous toutes ses coutures, probablement en auto, afin de pouvoir m'aventurer sur les petits chemins. Alors que la date du 150ᵉ anniversaire du Canada approchait, je me suis dit que ce serait l'occasion idéale pour effectuer ce voyage et presque un prétexte pour mettre mon projet en train.

Comme je suis un grand admirateur et un ardent défenseur de notre réseau de parcs nationaux, le fait d'apprendre que Parcs Canada allait offrir l'entrée gratuite à tous ses parcs en 2017 pour souligner le 150ᵉ du Canada, c'était en quelque sorte la cerise sur le gâteau.

J'ai parcouru l'Europe sac au dos après l'université. Le fait d'être à l'autre bout du monde et d'entendre les gens parler du Canada m'a aidé à m'ouvrir les yeux sur toutes les choses incroyables qui se trouvaient chez moi.

J'ai décidé plus ou moins à partir de là que tous mes voyages se feraient au Canada. Et chaque fois que je parcours le pays, je suis impressionné par la beauté naturelle des lieux, par la gentillesse des gens et par leurs histoires, et de voir à quel point ils sont prêts à m'aider et à me recommander d'autres endroits à découvrir.

Mon expérience pourra contribuer à ouvrir les yeux de bien des gens, car de nombreux Canadiens ne sont pas vraiment conscients de toute la beauté et des richesses extraordinaires qui les entourent.

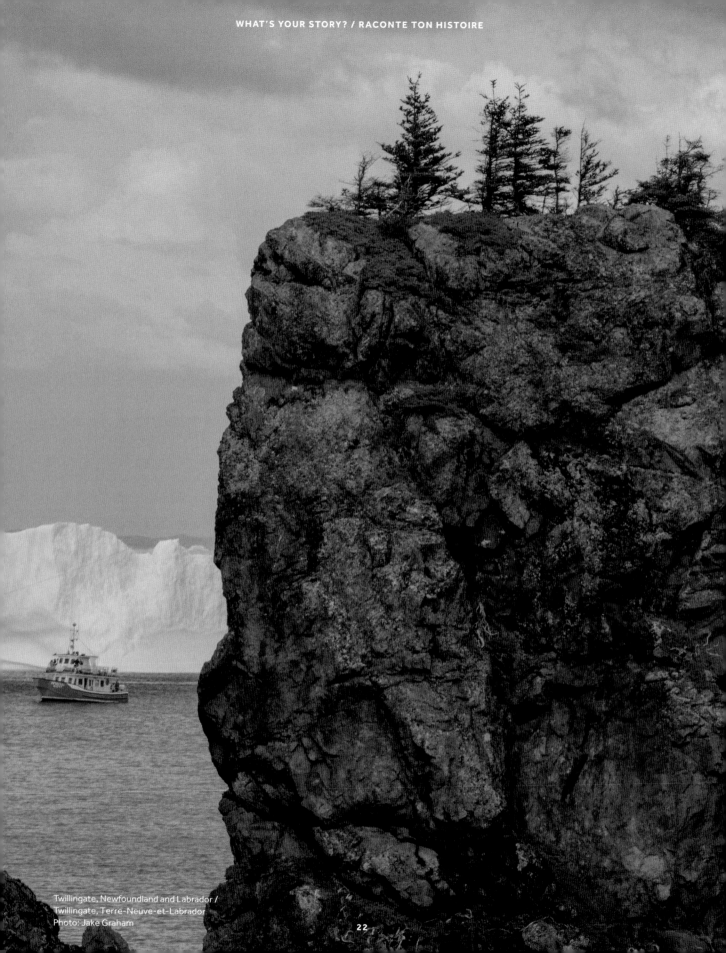

Twillingate, Newfoundland and Labrador /
Twillingate, Terre-Neuve-et-Labrador
Photo: Jake Graham

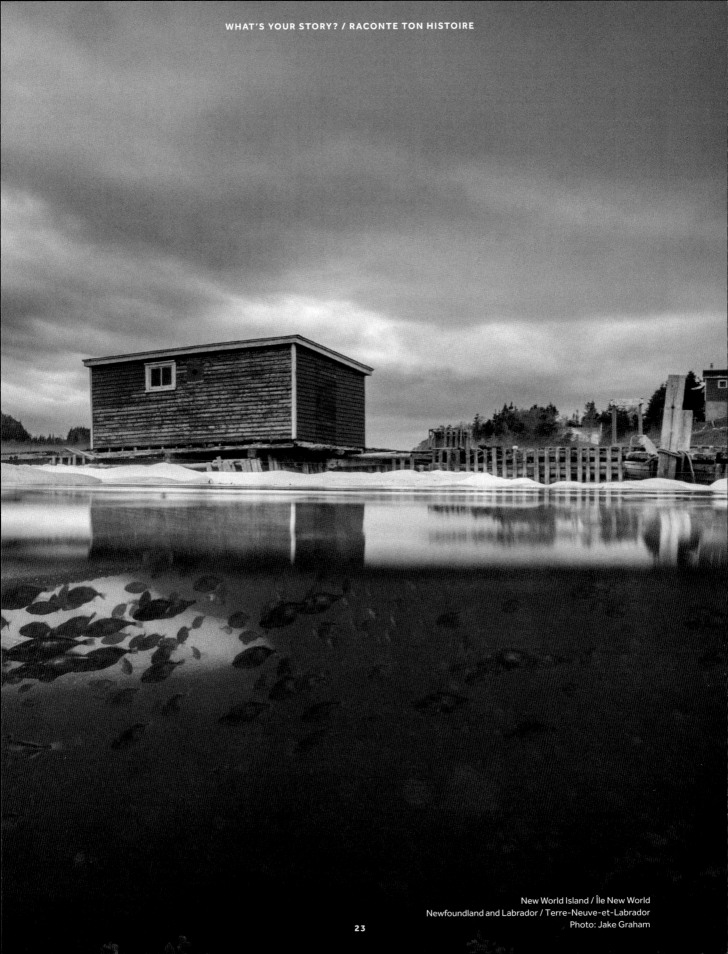

New World Island / Île New World
Newfoundland and Labrador / Terre-Neuve-et-Labrador
Photo: Jake Graham

CLAUDE ELLIOTT

GANDER, NEWFOUNDLAND AND LABRADOR

I'm the mayor of Gander, where 38 planes were forced to land on 9/11.

Once the planes started to land, we thought: How are we going to deal with this? Then we started to meet some frightened and concerned people. As much as they needed food, they needed love and compassion more, because they were very scared for their country.

To get help for them, all we had to do was ask. We went on local radio and television stations and asked people to bring any clothes, sleeping bags, pillows or blankets that they had. And within a few hours we had more than we needed.

We had 500 hotel rooms and we had 7,000 passengers, so we put all the crews from the aircraft into the hotel and then we put everyone else in schools, churches, the Legion, the Lions club, the health club, the Knights of Columbus and the Salvation Army. We had some people in communities 40 minutes away from Gander.

A lot of people find it hard to believe that a community of 9,000 people could do so much and that a simple "thank you" was sufficient. The people of Gander don't talk much about what happened in those five days. But we would do it all again; that's just who we are.

Come From Away is a Broadway musical based on the time those people were here. It's not only put Gander, but it's put the whole province, on the world stage. People are calling and emailing us and telling us: "We're going to visit Gander, we're going to visit the province of Newfoundland and Labrador, because we want to meet the nice people who live there."

The "plane people" landed in Gander on 9/11, but if they had landed anywhere in Newfoundland and Labrador, they would have received the same treatment. That's the way we are on this island. It's been passed from generation to generation: Be good to your neighbours and be good to strangers.

Je suis le maire de Gander où 38 avions ont été forcés d'atterrir le 11 septembre 2001.

Quand les avions ont commencé à atterrir, nous nous sommes demandé : « Comment allons-nous gérer ça? » Puis, nous avons commencé à voir débarquer des gens effrayés et inquiets. Ils avaient besoin de manger, mais bien plus encore, ils avaient besoin d'amour et de compassion, car ils avaient très peur pour leur pays.

Pour trouver l'aide dont ils avaient besoin, nous n'avons eu qu'à demander. Nous nous sommes adressés aux stations de télévision et de radio locales, et nous avons demandé aux gens d'apporter des vêtements, des sacs de couchage, des oreillers ou des couvertures. En l'espace de quelques heures, nous avions plus que le nécessaire.

On disposait de 500 chambres d'hôtel et il y avait 7 000 passagers. Nous avons alors installé à l'hôtel les équipages des avions, et toutes les autres personnes ont été hébergées dans les écoles, les églises, le centre de culture physique et dans les locaux de la Légion, du Club Lions, des Chevaliers de Colomb et de l'Armée du Salut. On a placé certaines personnes dans des communautés situées à 40 minutes de Gander.

Beaucoup de gens ont de la difficulté à croire qu'une communauté de 9 000 habitants a pu faire autant de choses et se satisfaire d'un simple « merci ». Les gens de Gander ne parlent pas souvent de ce qui s'est passé pendant ces cinq jours. Mais nous referions la même chose sans hésiter puisque nous sommes comme ça.

Come From Away est une comédie musicale jouée à Broadway, qui est basée sur le temps que ces personnes ont passé ici. Elle met non seulement Gander, mais aussi toute la province, sur la scène mondiale. Des gens nous téléphonent et nous envoient des courriels pour dire : « Nous allons visiter la province de Terre-Neuve-et-Labrador parce que nous voulons rencontrer les gens bienveillants qui vivent là. »

Les « gens des avions » ont atterri à Gander le 11 septembre, mais s'ils avaient atterri n'importe où ailleurs à Terre-Neuve-et-Labrador, ils auraient été traités de la même façon. C'est comme ça que nous sommes, sur cette île. Soyez bons avec vos voisins et avec les étrangers.

ÉMILE COUTURIER

FREDERICTON, NOUVEAU-BRUNSWICK

Je m'appelle Émile Couturier, j'ai 17 ans et je suis originaire du Nouveau-Brunswick. J'ai eu la chance de participer à la commémoration du centenaire de la bataille de la crête de Vimy. Cet événement outre-mer m'a fait voir le Canada d'un œil différent. Je n'avais jamais compris l'ampleur des sacrifices humains avant d'avoir vu le monument de Vimy, lieu de commémoration pour tous les soldats inconnus de la Première Guerre mondiale.

Tous les noms des soldats présumés morts ou manquants à l'appel sont inscrits sur le monument de Vimy. Des noms, des noms, des noms à n'en plus finir. Quelque 11 285 noms, tous des soldats venus du Canada pour défendre les idéaux qui nous définissent. En voyant la tombe d'un garçon de 15 ans dans le cimetière où John McCrae a écrit son poème *In Flanders Field*, j'ai compris le sens du premier vers de la promesse du souvenir, « Ils étaient jeunes, jeunes comme nous. »

En parcourant les tranchées, j'ai ressenti un mélange d'horreur face aux conditions de vie des soldats et d'admiration pour tous ceux qui étaient là. Malgré les canons ennemis, malgré la cohabitation avec les rats et malgré la boue omniprésente, ils se sont battus non seulement pour les Canadiens, mais aussi pour l'humanité.

Cette expérience, je l'ai vécue avec des jeunes et des vétérans venus d'est en ouest, de la frontière au sud, jusqu'au sommet du monde. Réunis, nous avons redécouvert notre nation et la responsabilité morale que nous avons d'assurer la pérennité des valeurs charnières de notre pays. Chacun d'entre nous était fier de dire qu'il était Canadien.

Sans nos vétérans, je ne pourrais pas dire que ceci est mon Canada en 2017.

My name is Émile Couturier, I am 17 years old and I'm from New Brunswick. I had the opportunity to take part in the centennial commemoration of the Battle of Vimy Ridge. This overseas event gave me a chance to see Canada in a whole new light. I had never grasped the scale of the sacrifices that had been made before seeing the Vimy Memorial, the monument to all the unknown soldiers of the First World War.

The names of all the dead and missing soldiers are inscribed on the Vimy monument. So many names! There are roughly 11,285 names, all of them soldiers who had come from Canada to defend the ideals that define us. When I saw the grave of a 15-year-old boy in the cemetery where John McCrae wrote his poem *In Flanders Fields*, I understood the meaning of the first line of the Commitment to Remember: "They were young, as we are young."

Strolling through the trenches, I felt a mix of horror at the living conditions endured by the soldiers and admiration for those who had been there. Despite the enemy cannons and despite having to live with rats and the omnipresent mud, they fought not only for Canadians, but for humanity.

I shared this experience with young people and veterans from all across Canada, from the east to the west and from our southern border to the top of the world. Together, we rediscovered our nation and our own moral responsibility to ensure that our country's fundamental values live on. Each and every one of us was proud to be Canadian.

Without our veterans, I would not be able to say that this is my Canada in 2017.

JOANIE CARON

VANCOUVER, COLOMBIE-BRITANNIQUE

Je suis athlète en cyclisme et en paracyclisme. Je suis Québécoise, mais je vis en Colombie-Britannique depuis environ trois ans. En ce moment, je suis pilote de tandem avec Shawna Ryan, une athlète de Saskatoon, qui a un handicap visuel. Je suis d'ailleurs allée aux Jeux paralympiques de Rio l'été dernier avec elle. J'ai aussi fait une maîtrise en kinésiologie, donc je fais aussi un peu de coaching.

Shawna est née avec des cataractes. On pédale sur un vélo à deux personnes et mon rôle est de piloter. Je conduis le vélo, je change les vitesses et je prends les décisions pendant les courses. Ça demande beaucoup de communications entre nous deux. Shawna et moi sommes aussi de grandes amies. Sur le tandem, on ressent vraiment comment l'autre personne se sent! On est quasiment comme un couple, parce qu'on passe à travers beaucoup d'épreuves et d'événements. Nos joies et nos peines, on les vit ensemble.

On est une vingtaine d'athlètes dans l'équipe canadienne de paracyclisme. Notre centre national d'entraînement est à Bromont, au Québec. La plupart de nos employés sont des francophones du Québec, mais notre équipe comporte des gens de partout au Canada. Il y a vraiment une belle chimie à l'intérieur de l'équipe. On est comme une famille, on partage tous nos repas ensemble.

J'ai récemment ressenti beaucoup de fierté canadienne lors des Jeux paralympiques de Rio. Représenter le pays aux Jeux olympiques ou paralympiques, ça permet de sentir que nous avons tout le monde derrière nous, du Québec à la Colombie-Britannique. Je suis aussi fière de la belle diversité canadienne, que ce soit dans les sports d'été ou les sports d'hiver, ou encore sur le plan culturel. Chaque coin a ses saveurs uniques. En plus, on est bons dans un paquet d'affaires!

Je considère le fait d'avoir été athlète professionnelle en cyclisme individuel comme un privilège. Maintenant, être en tandem me montre un aspect plus humain du sport. La diversité canadienne comporte aussi l'inclusion des individus avec un handicap dans le sport et dans la société. C'est très important pour moi.

I am a cycling and para-cycling athlete. I am a Quebecer, but I have lived in British Columbia for about three years. Today, I am a tandem cycling pilot with Shawna Ryan, an athlete from Saskatoon, who has a visual impairment. Last year, I went to the Rio Paralympic Games with her. I also have a master's degree in kinesiology, so I do a little coaching too.

Shawna was born with cataracts. We cycle on a two-person bike, and I am the pilot. I steer the bike, change speeds and make decisions during our races. It requires a lot of communication between the two of us. Shawna and I are also good friends. On a tandem bike, you really feel what the other person feels. We're almost like a couple because we go through a lot of challenges and different events together. We share our joys and sorrows.

There are about 20 athletes on the Canadian para-cycling team. Our national training centre is in Bromont, Quebec. Most of our employees are Quebec francophones, but our team includes people from all over Canada. The chemistry is really good on the team. We're like a family, and we even share all our meals.

I recently felt a surge of Canadian pride at the Paralympic Games in Rio. When we represent the country at the Olympics or Paralympics, we feel like everyone is behind us – from Quebec to British Columbia. I'm also proud of Canada's wonderful diversity, whether in summer or winter sports or in our culture. Every corner of the country has its own unique flavours. And we're good at a whole bunch of things, too!

I see the fact that I was a professional individual cycling athlete as a real privilege. Now tandem cycling is showing me a more human side of the sport. Canada's diversity also means making room for people living with disabilities in sports and society at large. That's very important to me.

Photo: Matt Lazzarotto

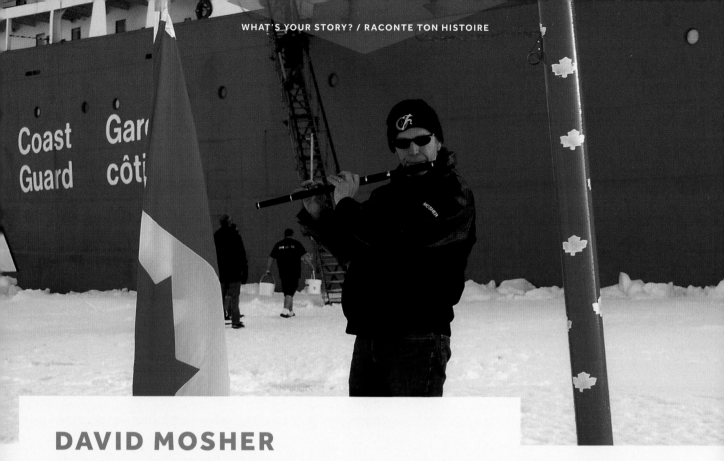

DAVID MOSHER

HALIFAX, NOVA SCOTIA

In 2014, Prime Minister Stephen Harper sent us north to map the area around the North Pole as part of a program to map Canada's extended continental shelf in the North and eventually establish Canada's last frontier – its outer maritime boundaries.

I was chief scientist on the mission, aboard the icebreaker CCGS Louis S. St-Laurent, which was accompanied by the CCGS Terry Fox.

Knowing we might reach the North Pole, I asked for donations of hockey sticks from the guys I played with in Halifax and I loaded 20-plus sticks onto the Louis before we sailed. The crew made regulation-sized hockey nets out of materials on board while we sailed north.

Ice conditions were tough in 2014, but we reached the North Pole on August 27 – the first time two Canadian icebreakers made it together to the pole.

The first thing we did was place two hockey nets on the ice. Then, once all appeared safe, we were allowed to disembark and we played a game of hockey! If this isn't Canadian enough, I found out later that one of our summer students had melted a loonie into centre ice!

En 2014, le premier ministre Stephen Harper nous a envoyés effectuer un relevé autour du pôle Nord dans le cadre d'un programme visant à cartographier le plateau continental étendu du Canada dans le Nord, qui servirait ultimement à établir la dernière frontière du Canada, soit ses limites maritimes extérieures.

J'étais l'expert scientifique en chef de la mission à bord du brise-glace NGCC Louis S. St-Laurent, qui était accompagné du brise-glace NGCC Terry Fox.

Sachant qu'on allait probablement atteindre le pôle Nord, j'ai demandé à mes coéquipiers de hockey d'Halifax de me donner des bâtons de hockey. Je suis parti avec plus de 20 bâtons sur le Louis. Durant notre périple, l'équipage a fabriqué des buts de taille réglementaire avec le matériel qu'on avait à bord.

L'état des glaces n'était pas favorable en 2014, mais nous avons atteint le pôle Nord le 27 août. C'était la première fois que deux brise-glaces canadiens arrivaient jusque-là ensemble.

La première chose qu'on a faite, ç'a été d'installer les deux buts de hockey sur la glace. Une fois la sécurité des lieux assurée, on nous a autorisés à débarquer et on a joué un match! Comme si on n'avait pas déjà suffisamment laissé notre marque canadienne, j'ai appris plus tard que l'un de nos étudiants d'été avait incrusté une pièce d'un dollar – un huard – dans la glace au centre de la patinoire!

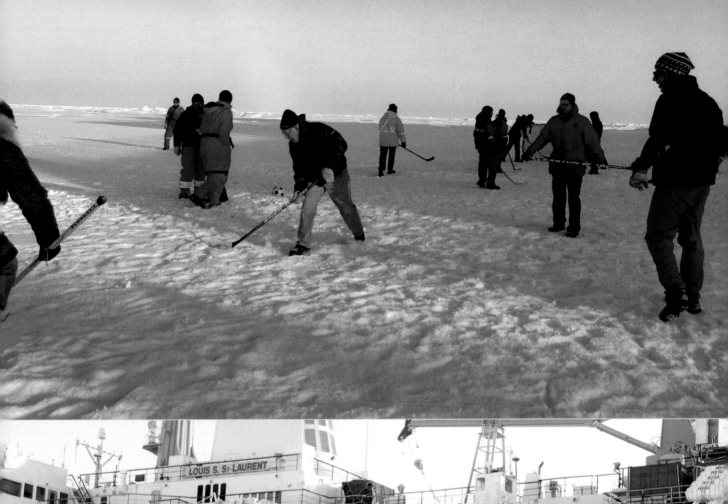

L-R: Kara, Vanessa and their daughters /
De gauche à droite : Kara, Vanessa et leurs filles
Toronto, Ontario

KARA AND VANESSA LISTER-WADE

TORONTO, ONTARIO

Vanessa: I'm a proud Canadian, but I can also see the perspective that this country has existed for much longer than 150 years. I'm always on the side of celebrating, but I think we have to be careful about what we celebrate.

Kara: I think it's a shame we spend so much money on fireworks and celebrations, because many of the people who were in Canada first – the Indigenous Peoples – have limited access to clean water, proper schools and decent living conditions. I think that's ridiculous. Addressing those problems together as a country would be more respectful.

I'm proud to be Canadian, first and foremost because I'm married to my wife and we have two beautiful daughters. There are a lot of countries where that statement alone is grounds for violence, discrimination and arrest. I'm incredibly grateful that we get to live our lives in Canada.

Vanessa: I'm really proud to be part of the strong movement in this country for LGBTQ rights, even though there's still further to go, especially in terms of the rights of transgendered people. The work that our church – Metropolitan Community Church of Toronto – and Rev. Dr. Brent Hawkes have done is fantastic. I'm incredibly proud to be a part of that community as well.

Kara: I'm also proud that there are always these great cultural events that we can learn from and expose our daughters to. That's something that's invaluable as a parent, and as a citizen of this country.

Vanessa: Having just come back from a family vacation in the southern United States, I think we're so lucky to have Justin Trudeau as our prime minister.

Kara: When we came back to Canada, we both really breathed a sigh of relief. We felt like we could be ourselves.

I hope, in the future, we're a country that's legitimately a champion for the environment, that hears and works with our Indigenous communities...

Vanessa: ... and that pushes forward human rights for the trans community. I'm interested to see how our leaders, and how we as a country, can stand our ground against Trump over the next few years.

Vanessa : Je suis fière d'être Canadienne, mais je peux aussi comprendre que pour certains ce pays existe depuis bien plus longtemps que 150 ans. Je suis toujours prête à fêter, mais je pense que nous devons faire attention à ce que nous célébrons.

Kara : Je trouve que c'est une honte de dépenser autant d'argent en feux d'artifice et en célébrations, car beaucoup de gens qui étaient les premiers habitants du Canada – les peuples autochtones – ont un accès limité à l'eau potable, à de bonnes écoles et à des conditions de vie décentes. Je trouve que c'est ridicule et que ce serait plus respectueux d'aborder ces problèmes ensemble, en tant qu'un seul et même pays.

Je suis fière d'être Canadienne, avant tout parce que je suis mariée à ma femme et que nous avons deux magnifiques filles. Dans beaucoup de pays, ce simple énoncé est source de violence, de discriminations et d'arrestations. Je suis infiniment reconnaissante de pouvoir vivre au Canada.

Vanessa : Je suis vraiment fière de faire partie du mouvement de défense des droits de la communauté LGBTQ, mouvement qui est très fort dans ce pays, même s'il reste encore à faire, notamment concernant les droits des personnes transgenres. Notre église, la Metropolitan Community Church de Toronto, et le révérend et docteur Brent Hawkes ont fait un travail fantastique. Je suis extrêmement fière aussi d'être membre de cette communauté.

Kara : Je suis également fière qu'il y ait toujours de formidables événements culturels où nous pouvons apprendre des choses et où nous pouvons emmener nos filles. C'est très précieux en tant que parent et en tant que citoyenne de ce pays.

Vanessa : Nous venons juste de rentrer de vacances en famille dans le sud des États-Unis, et je pense que nous avons de la chance que Justin Trudeau soit notre premier ministre.

Kara : Quand on est rentrées au Canada, nous avons toutes les deux poussé un vrai soupir de soulagement. Nous avions le sentiment que nous pouvions être nous-mêmes.

Pour l'avenir, j'espère que notre pays sera un véritable champion de l'environnement qui entend les communautés autochtones et qui travaille avec elles...

Vanessa : ... et qui fait progresser les droits de la personne pour la communauté trans. Je suis curieuse de voir comment nos dirigeants et nous-mêmes, en tant que pays, allons maintenir nos positions contre Trump au cours des prochaines années.

KAREN REED

VANCOUVER, BRITISH COLUMBIA

When I moved to Vancouver, people really weren't connected. So I started offering soup nights, where I made a couple of pots of soup and homemade bread and invited neighbours over. Now we meet once a month around a pot of soup, every age from 20s to 70s, and we build connections.

About a year ago we started wondering how we could respond to the Syrian crisis and we decided to sponsor a Syrian family as a neighbourhood. People were amazing. They just rose up and organized and raised $40,000. Our Syrian family arrived five months ago.

Food builds relationships, so part of our connection has been gathering in homes around a meal. When our family arrived, I found out that the wife wanted to cook. So I organized a neighbourhood cooking class with her and her daughter.

I felt proud to be a Canadian when Canada chose not to lean into fear, but chose to welcome. A country is measured by how it cares for the marginalized and the hurting. I was very proud that Canada chose to welcome those in need during the Syrian refugee crisis.

Quand j'ai emménagé à Vancouver, les gens n'étaient pas très proches les uns des autres. J'ai donc commencé à organiser des soirées où je préparais deux chaudronnées de soupe et du pain maison, et j'invitais les voisins à manger. Aujourd'hui, nous nous réunissons une fois par mois autour d'un chaudron de soupe. Des gens de tous les âges, de 20 à 70 ans, sont là pour tisser des liens.

Il y a environ un an, nous nous sommes demandé ce que nous pourrions faire dans le cadre de la crise en Syrie. Nous avons décidé de parrainer une famille syrienne dans le quartier. Les gens ont été extraordinaires. Ils se sont impliqués et ont amassé 40 000 $. Notre famille syrienne est arrivée il y a cinq mois.

La nourriture rapproche les gens. C'est, entre autres, en nous rassemblant autour d'un repas chez l'un ou chez l'autre que nous créons des liens. Quand la famille syrienne est arrivée, j'ai découvert que la femme voulait cuisiner. J'ai donc organisé des cours de cuisine dans le quartier avec elle et sa fille.

J'étais très fière d'être Canadienne quand le Canada a choisi de ne pas céder à la peur, mais plutôt de se montrer accueillant. La grandeur d'un pays se mesure à l'attention qu'il porte aux gens marginalisés et aux victimes. J'ai éprouvé une grande fierté quand le Canada a décidé d'accueillir les réfugiés syriens dans le besoin.

REID LODGE

FREDERICTON, NEW BRUNSWICK

I've lived in Atlantic Canada my whole life, so I definitely feel the most at home at this end of the country and find that it has a lot of character. I really like how diverse Canada is. I've travelled pretty extensively across Canada and have loved how different it is to go to Montreal one week and St. John's the next and have completely different experiences in those two places.

I would love to see a future where everyone in Canada is accepted for who they are and everyone in Canada feels comfortable to express themselves in the way that seems best for them.

A few years ago, I was introduced to the music of Rae Spoon. It really touched me as a trans person. Rae is an artist out of Saskatchewan who also identifies as trans. I went on to read their book *First Spring Grass Fire*, an incredible account of a trans person's experience in rural Canada.

I'm really proud of how far New Brunswick has come in the last few years in terms of LGBTQ- positive legislation, policy and education. We're seeing lots of new legislation being introduced and lots of educators taking up the mantle to educate the next generation. I think the next generation is amazing already, and I have learned a lot from them. Sometimes young people have the best ideas to carry forward.

This year is a great chance for people in Canada to reflect on how far we've come, but also on some of the things we still need to focus on moving forward. For example, we should be putting a huge focus on Indigenous communities — what we have done for them, what they are still lacking, and what we can do to resolve some of the tensions between the Canadian government and the Indigenous communities that exist on the same land.

I feel very passionate about being a member of the Canadian community. I think Canadians should pay more attention to what's going on at the governmental level. If people could look at the government and figure out the best avenues, it would be a lot easier for them to have their concerns heard.

J'ai passé toute ma vie au Canada atlantique, c'est donc à cette extrémité du pays qui a beaucoup de personnalité que je me sens le plus chez moi. J'aime vraiment la diversité du Canada. J'ai pas mal voyagé dans tout le Canada et j'ai adoré le contraste entre aller à Montréal une semaine, puis à Saint-Jean de Terre-Neuve la semaine suivante. Les expériences sont totalement différentes dans ces deux villes.

J'aimerais vraiment connaître un avenir où chacun au Canada est accepté pour ce qu'il est et peut s'exprimer sans aucune gêne, de la façon qui lui convient le mieux.

Il y a quelques années, j'ai découvert la musique de Rae Spoon, laquelle me touche vraiment puisque je suis une personne trans. Rae est un artiste originaire de l'Alberta qui se définit aussi comme personne trans. J'ai lu son livre génial, *First Spring Grass Fire*, qui relate l'expérience d'une personne trans dans le Canada rural.

C'est une fierté pour moi de constater le chemin parcouru par le Nouveau-Brunswick ces dernières années sur le plan de la législation positive, de la politique et de l'éducation en matière de LGBTQ. Beaucoup de nouvelles lois sont mises en place et de nombreux éducateurs assument la responsabilité d'éduquer la génération suivante. Je pense que c'est déjà une génération géniale et qui m'a beaucoup appris. Parfois, ce sont les jeunes qui ont les meilleures idées pour faire avancer les choses.

Cette année est une formidable occasion pour les Canadiens de réfléchir au chemin que nous avons parcouru, mais aussi aux choses que nous devons encore avoir à cœur de faire progresser. Par exemple, nous devrions mettre un très fort accent sur les communautés autochtones : ce que nous avons fait pour elles, ce qui continue de leur manquer et ce que nous faisons pour résoudre certaines des tensions qui existent entre le gouvernement canadien et les communautés autochtones qui se partagent le même territoire.

J'adore faire partie de la collectivité canadienne. Je pense que les Canadiens devraient être plus attentifs à ce qui se passe au niveau du gouvernement. Si les gens pouvaient s'y intéresser et trouver les meilleures voies possible de se faire entendre, ça serait plus facile pour eux de faire connaître leurs préoccupations.

DANIK MCAFEE

TORONTO, ONTARIO

J'ai découvert il y a quelques mois que je suis Métis. Ma grand-mère, mon père et ma tante parlaient un soir de leurs arrière-grands-parents et de la période où ils ont grandi dans le Pontiac. Ils disaient qu'il y avait beaucoup d'Autochtones dans cette région. Puis, ma grand-mère a tout simplement dit que nous l'étions aussi. Mon père lui a demandé ce qu'elle voulait dire par ça. Avions-nous du sang autochtone? Elle a répondu que sa mère était Autochtone, mais qu'ils s'étaient cachés parce qu'il y avait beaucoup d'injustice à l'égard des Premières Nations au Canada à cette époque. Ç'a été un grand choc d'apprendre ça, surtout parce que je ne connaissais pas beaucoup de choses sur les Premières Nations.

Je fais partie de la compagnie *Capteurs de rêves* qui présente un spectacle de danse et de musique sur la culture des Premières Nations. Ce projet-là m'a ouvert les yeux sur ma culture qui m'était inconnue auparavant. J'adore ce projet parce qu'on aborde, à travers la danse et la musique, le sujet tabou de la question autochtone.

Depuis ce jour en famille, j'en ai appris beaucoup au sujet de la culture métisse. Je sais d'ailleurs que je suis Algonquin de Maniwaki. Ma grand-mère n'en parle pas beaucoup, mais elle voulait qu'on sache qu'une arrière-grand-mère de son côté était Autochtone et qu'elle s'était mariée à un Canadien français. Je vais bientôt avoir ma carte Métis et je suis fier de dire que je suis Métis, que cette culture-là fait partie de moi. Ça a vraiment changé ma vie à 180 degrés.

I discovered a few months ago that I'm Metis. My grandmother, father and aunt were talking one evening about their great-grandparents and growing up in the Pontiac region. They said there were many Indigenous in that area. Then my grandmother simply said that we were Indigenous too. My dad asked what she meant. Did we have any Indigenous blood? She replied that her mother was Indigenous, but they had hidden it because there was lots of injustice for First Nations in Canada at that time. It was a big shock to learn that, especially because I didn't know much about First Nations.

I'm part of *The Dream Catchers* company that's putting on a dance and music show about First Nations culture. That project opened my eyes to my culture, which I didn't know anything about. I love that project because we use dance and music to raise the taboo subject of Indigenous issues.

Since that day with my family I've learned a lot about the Metis culture. For example, I know now that I'm Algonquin from Maniwaki. My grandmother doesn't talk about it much, but she wanted us to know that my great-grandmother on her side was Indigenous and that she married a French Canadian. Soon I'll be getting my Metis card, and I'm proud to say that I'm Metis and that their culture is a part of me. It's really been a 180-degree turnaround in my life.

OLIVIA AURIAT

SASKATOON, SASKATCHEWAN

I am a Polish, French, Irish, Scottish, German Canadian. I was born without my left arm from two inches below the elbow. I've been a member of The War Amps organization since I was born.

I grew up in Brandon, Manitoba, but when I was 18, I moved to New Brunswick to go to Mount Allison University. I just graduated with an Honours BA in Canadian studies and history. I'm now about to move back to the Prairies to go to school in Saskatoon, Saskatchewan.

I think in some ways my disability has made me tougher. You're not the norm; you're not the average; you're going to have to do things in different ways. You learn to deal with things and to have a bit thicker skin.

One big thing I always have had as result of growing up in The War Amps is a lot of respect for my elders. I heard the stories of all of the veterans who lost limbs and then had the incredible generosity to say, "We want to pass on this legacy and provide for young children who've lost limbs."

The War Amps has paid for all of my artificial limbs, my entire life. They paid for a large part of my university. That's remarkable. They are so incredibly kind and helpful. When you think of that kind of generosity of spirit… There's not a program like it in any other country in the world. It's a really unique Canadian thing.

That makes me really proud and really, really grateful to be Canadian. I'm so grateful for those incredible Canadians, men and women, who paved the way for me to be able to live the life that I live.

Je suis une Canadienne de descendance polonaise, française, irlandaise, écossaise et allemande. Je suis née avec un bras gauche se terminant un peu sous le coude. Je suis membre de l'Association des Amputés de guerre depuis ma naissance.

J'ai grandi à Brandon, au Manitoba, mais à 18 ans, je suis partie pour le Nouveau-Brunswick pour étudier à l'Université Mount Allison. Je viens d'ailleurs tout juste de recevoir mon diplôme de baccalauréat spécialisé en études canadiennes et en histoire. Je m'apprête à retourner dans les Prairies pour entreprendre de nouvelles études à Saskatoon, en Saskatchewan.

Je pense que d'une certaine façon mon handicap m'a rendue plus résistante. Quand on est handicapé, on ne fait pas partie de la norme, on n'est pas dans la moyenne; il faut faire les choses différemment. On apprend à composer avec les obstacles, et on s'endurcit.

En grandissant dans le cercle des Amputés de guerre, j'ai acquis un grand respect pour mes aînés. J'ai entendu les histoires de tous ces anciens combattants qui ont perdu des membres à la guerre et qui ont montré leur extrême générosité en disant vouloir laisser un héritage et venir en aide financièrement aux jeunes amputés.

Les Amputés de guerre ont payé toutes mes prothèses. Ils ont aussi couvert une grande partie de mes frais d'études universitaires. C'est admirable! Les membres de l'Association sont tellement gentils et serviables. Ils sont des modèles de générosité… Il n'existe aucun autre programme semblable dans le monde. C'est vraiment une exclusivité canadienne.

Pour cette raison, je suis vraiment fière et immensément reconnaissante d'être Canadienne. Je remercie tous ces hommes et toutes ces femmes exemplaires qui m'ont ouvert la voie afin que je puisse vivre la vie que j'ai aujourd'hui.

Canada Day 2017 / Fête du Canada 2017
Vancouver, British Colombia /
Vancouver, Colombie-Britannique

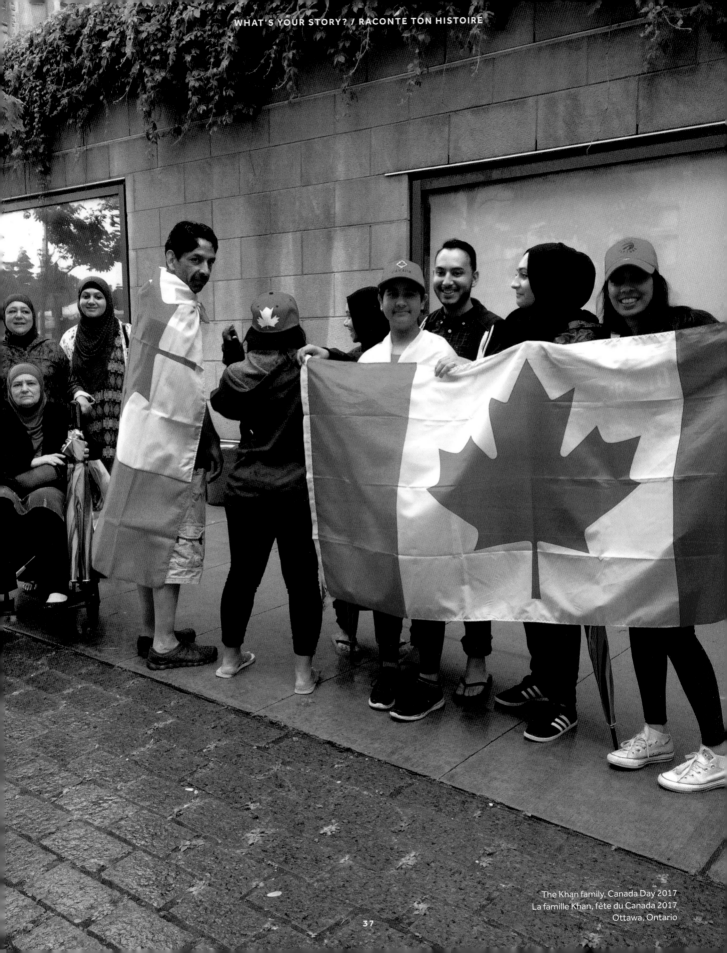

The Khan family, Canada Day 2017
La famille Khan, fête du Canada 2017
Ottawa, Ontario

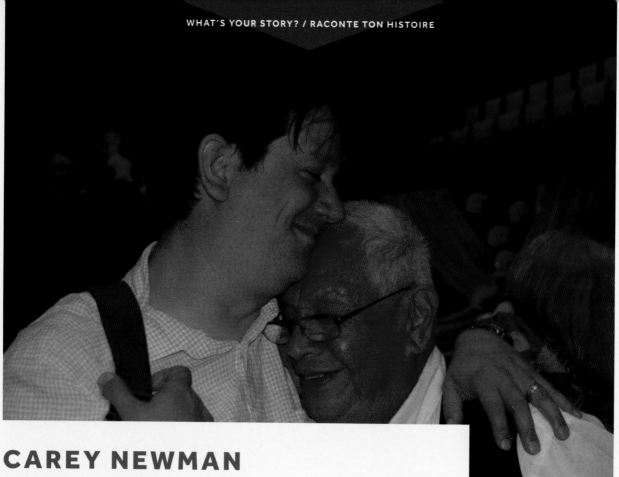

CAREY NEWMAN

VICTORIA, BRITISH COLUMBIA

My name is Carey Newman. My traditional name is Ha-yalth-kingeme. On my father's side I'm Kwagiulth from the northern part of Vancouver Island and Coast Salish from the Fraser Valley, British Columbia. On my mother's side I'm English, Irish and Scottish.

I grew up in art and I learned wood carving primarily from my father, Victor. The Truth and Reconciliation Commission put out a call for commemoration initiatives. My father went to residential school, so I was immediately drawn to the idea of creating something.

My project, *Witness Blanket*, is a large-scale art installation, a national monument that recognizes the atrocities of the Indian Residential School era. The blanket's hundreds of pieces were collected from every province and territory, many of them from survivors. My idea was that they'd tell the truth of that time in our country's history.

The first time it was unveiled, my dad and I stood with our hands around each other's shoulders. Something happened in the process of collecting all the pieces and going to all the sites that closed the gap between me and my dad in the way we communicate. How I understand him, how I understand myself — that's all connected to knowing the history.

The pieces that stick out to me are the ones that have a direct connection to my family. My sisters grew their hair from the first time I thought of the idea for the blanket until it was completed. And then, in honour of my father and other survivors who had had their hair shorn when they arrived at residential school, they cut their braids and those braids are on the blanket.

I think what I'd like people to take from this is to put a little bit of it in their heart. I have this notion that art reaches people in a different way and it can connect to us through our hearts. And once something reaches our heart, it becomes important to us. And then we begin to look for ways to learn more, to make change. I want when people think of Truth and Reconciliation to think of the order of those words and know that "truth" comes before "reconciliation." And I like the notion that the blanket is a record of that truth.

What I'd like to see for Canada 150 is some mindful thought about the history of colonization and what that means to Indigenous people. At the end of the day we're all here together and we have to figure out a way to find truth, to find reconciliation and to walk forward together.

Je m'appelle Carey Newman. Mon nom traditionnel est Ha-yalth-kingeme. Du côté de mon père, je suis Kwagiulth du nord de l'île de Vancouver et Salish de la côte de la vallée du Fraser, en Colombie-Britannique. Du côté de ma mère, je suis d'origine anglaise, irlandaise et écossaise.

J'ai grandi entouré d'art et c'est mon père qui m'a d'abord appris à sculpter le bois. La Commission de vérité et réconciliation du Canada a fait un appel de propositions pour des initiatives de commémoration. Comme mon père a fréquenté un pensionnat indien, ça m'a tout de suite donné l'idée de créer quelque chose.

Mon projet *Witness Blanket* (Couverture témoin) est une installation artistique grand format, un monument national qui reconnaît les atrocités vécues durant la période des pensionnats indiens. Les centaines de pièces qui composent la couverture ont été recueillies dans l'ensemble des provinces et territoires; un grand nombre viennent des survivants eux-mêmes. Je voulais qu'elles témoignent de la réalité de cette époque qui fait partie de l'histoire de notre pays.

Quand la couverture a été dévoilée, mon père et moi, on se tenait serrés l'un contre l'autre. Il s'est produit quelque chose dans le processus de cueillette de toutes ces pièces et dans le fait de visiter tous ces endroits qui a comblé le fossé qui existait entre mon père et moi dans notre façon de communiquer. Pour comprendre qui il est et comprendre qui je suis, il faut connaître l'histoire.

Les pièces qui ressortent le plus pour moi sont celles qui sont directement associées à ma famille. Mes sœurs se sont laissé pousser les cheveux à partir du moment où j'ai commencé à parler de la couverture. À la fin du projet, en l'honneur de mon père et des autres survivants à qui on coupait les cheveux à leur arrivée aux pensionnats, elles ont coupé leurs tresses et on les a intégrées à la couverture.

Ce que je souhaite, c'est que cette œuvre trouve une place dans le cœur des gens. Je considère que l'art interpelle les gens d'une manière différente et qu'il peut nous toucher droit au cœur. Et quand une chose nous touche, elle devient importante pour nous. On se met alors à chercher à en savoir plus, à faire changer les choses. Quand les gens pensent à la vérité et à la réconciliation, je veux qu'ils prennent conscience de l'ordre de ces mots : la vérité vient avant la réconciliation. J'aime le fait que la couverture soit un témoin de cette vérité.

Ce que j'aimerais voir pour le 150e anniversaire du Canada, c'est une profonde réflexion sur l'histoire de la colonisation et ce qu'elle a signifié pour les peuples autochtones. En fin de compte, on est tous ici ensemble et on doit trouver un moyen de faire connaître la vérité, d'arriver à une réconciliation et de marcher ensemble vers l'avenir.

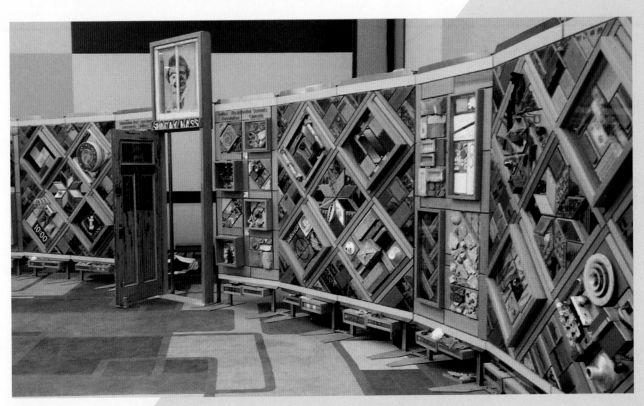

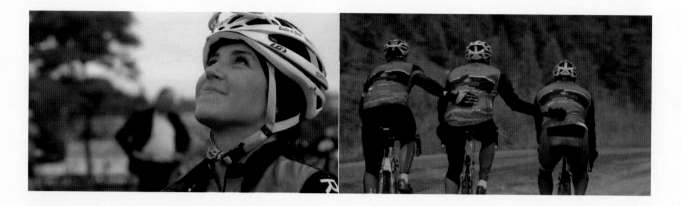

EMILIE DE GROOT

MONCTON, NOUVEAU-BRUNSWICK

J'ai toujours été une personne très active, amatrice de plein air et constamment à la recherche de nouveaux défis. Un jour, une de mes collègues m'a proposé de traverser le pays en vélo pour la fondation Coast To Coast Against Cancer. L'idée semblait irréaliste puisqu'il nous restait que quatre mois pour nous préparer, mais je me suis dit « *Let's do this !* » On s'est équipées. On a chacune fait l'achat d'un vélo de route et on a amassé 25 000 $.

C'était mon premier voyage d'une aussi longue distance! On est partis en 2013 de White Rock, dans la région de Vancouver, pour faire la traversée d'un océan à l'autre, jusqu'à Halifax, en Nouvelle-Écosse. Les huit premiers jours, il a plu sans arrêt. Malgré la pluie et l'élévation qui rendait la tâche plus difficile, l'énergie de l'équipe était électrisante. On parcourait environ 150 km par jour, soit près de 8 heures de vélo, avec de nombreux arrêts dans les centres d'oncologie pédiatrique à travers le pays où on rencontrait des enfants touchés par le cancer. On écoutait avec le cœur gros leurs témoignages. Les parents nous remettaient ensuite des lettres qui contenaient l'histoire de leur enfant.

Chaque matin, à tour de rôle, on lisait une histoire à voix haute. Mon tour est venu alors qu'on était rendus à Fredericton au Nouveau-Brunswick. Je me souviens de ma voix qui tremblait. Je me perdais dans ma lecture en lisant l'histoire d'une petite fille qui, malheureusement, avait perdu sa bataille contre le cancer. Même si j'étais de retour dans ma province, et malgré un si bel accueil, j'avais le cœur encore lourd à la suite de la lecture de ce témoignage.

Au début, j'ai accepté le défi de la traversée en vélo sur un coup de tête, mais à la fin, c'était beaucoup plus qu'un défi physique. Malgré les efforts physiques et émotionnels de la traversée, ce qu'on retient le plus de ce voyage est la beauté des gens rencontrés. Que tous ces étrangers puissent s'unir pour une cause plus grande que la leur, c'est magnifique! Ce qui m'a marquée, ce n'est pas tant la beauté du pays que la beauté des gens qui y vivent!

I've always been a very active person who enjoys the outdoors and is always looking for new challenges. One day, a co-worker said we should bike across Canada for the Coast To Coast Against Cancer Foundation. The idea didn't seem realistic to me because we only had four months left to get ready, but I said "Let's do this!" We got together the equipment we needed. Each of us bought a road bike and raised $25,000.

It was my first trip covering such a big distance! We left from White Rock in the Vancouver area in 2013 to travel from one ocean to the other — riding until we got to Halifax, Nova Scotia. It rained non-stop for the first eight days. Despite the rain and the high elevation that made our jobs harder, the team's energy was amazing. We covered about 150 km per day, which is nearly eight hours of biking, with many stops in pediatric cancer centres across the country where we met kids affected by cancer. We were choked up as we listened to their stories. Parents also gave us letters telling their kids' stories.

Every morning, one of us would take a turn reading a story out loud. My turn came when we were in Fredericton, New Brunswick. I remember my voice was cracking. I got caught up in the story I was reading about a young girl who had unfortunately lost her battle with cancer. Even though I was back in my home province and had been given a great welcome, I was still emotional after reading that story.

At first, I'd accepted the bike trek challenge on a whim, but by the end it was much more than a physical challenge. Despite the trip's physical and emotional challenges, what stands out most about it was the beauty of the people we met. That all those strangers could come together for a cause that was bigger than themselves is awesome! What impressed me wasn't so much the beauty of the country, but the beauty of the people who live here!

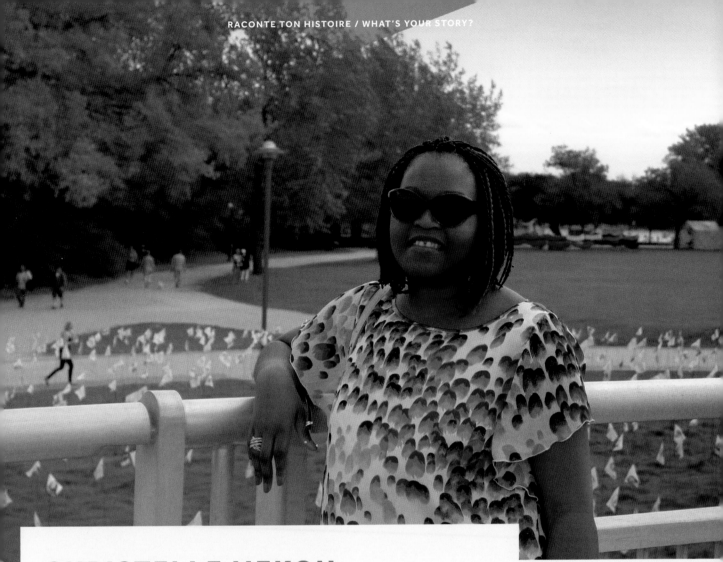

CHRISTELLE MEKOH

WINNIPEG, MANITOBA

En plus d'être un pays de liberté, le Canada représente pour moi ma terre d'accueil, un peuple chaleureux et accueillant qui m'a ouvert les bras et un pays qui m'a permis de continuer à viser plus loin.

Le Canada m'a permis de réaliser qu'on vit dans un monde au sein duquel les barrières existent encore pour les femmes, les minorités visibles et les jeunes. Mais le Canada m'a aussi amenée à constater que si l'on veut vraiment obtenir quelque chose, on peut se battre pour réussir et partager sa passion avec le monde.

Aujourd'hui, je suis fière de ce pays, fière d'apporter ma contribution comme entrepreneure engagée en faisant découvrir ma passion du chocolat, tout en étant une courroie de transmission entre les fermiers du Cameroun qui paient le prix fort pour leur travail et les Canadiens avides consommateurs de chocolat. Beaucoup de défis nous attendent, mais ensemble nous parviendrons à les relever!

In addition to being a land of freedom, Canada is my adopted home, where a warm and welcoming people opened their arms to me and where I can continue to set my sights higher.

Canada helped me understand that we live in a world where there are still barriers for women, visible minorities and young people. But Canada also showed me that if you really want something, you can work hard to succeed and share your passion with the world.

Today I am proud of this country. And I am proud to make my contribution as an engaged entrepreneur and share my passion for chocolate while serving as a conduit between the farmers in Cameroon, who pay a high price for their work, and Canadians, who are avid consumers of chocolate. There are many challenges ahead, but we will be able to meet them together!

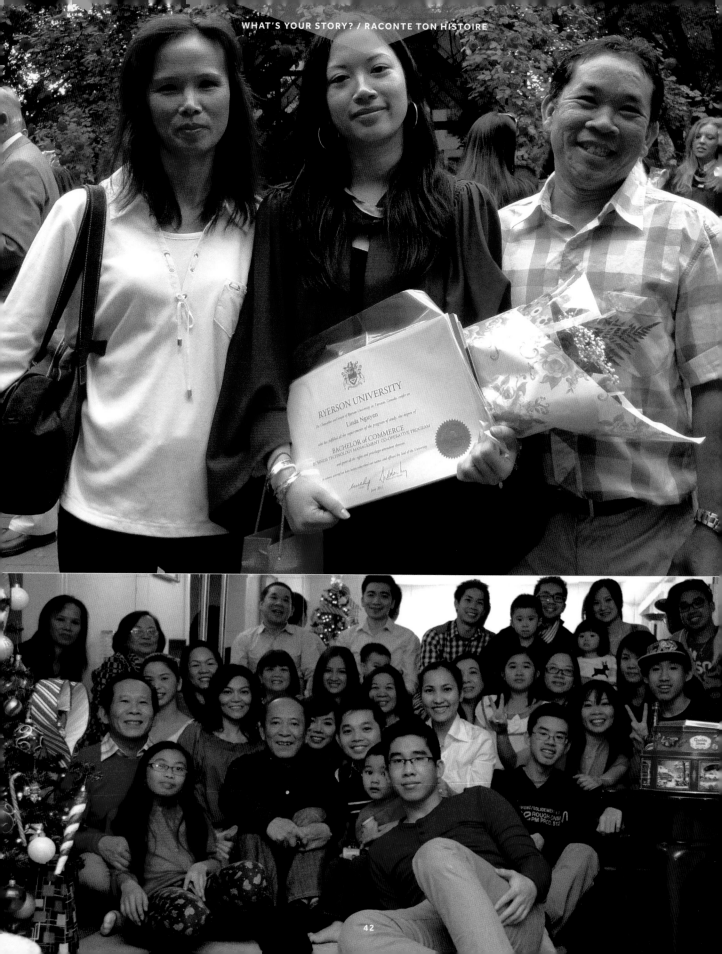

LINDA NGUYEN

BRAMPTON, ONTARIO

I graduated from university in 2011. Graduations are a special time of celebration for everyone. For me, graduation was validation for years of hard work. For my parents, it was a culmination of dreams for their children that they could never have dreamed for themselves.

I was born in Canada and raised in a Vietnamese household. My parents were married in Vietnam in 1985 and seeking refuge, they left their island, Hon Mieu, in the spring of 1986.

The plan to leave Vietnam was "simple." My grandmother's brother was going to take his fishing boat out to sea and head to the Philippines to seek asylum. The boat fare for my parents was a one-ounce bar of gold. The 99 people on that boat would eventually end up in different parts of the world: Canada, France, the United States and Australia.

After four days and four nights of sitting in an overcrowded boat with no shade or cover and only two cups of water a day, they were rescued and ended up in a refugee camp in the Philippines. A year later, my parents were sponsored by family in Canada, who had been sponsored in the 1970s through a program that allowed churches and other private groups to sponsor Vietnamese refugees. This would become the precedent that we apply to the Syrian refugee crisis today.

Starting off with nothing, my family slowly rose through the ranks to now sit comfortably in what is considered the "middle class." None of this, I know for certain, would be possible if not for the open immigration policy that Canada had in place toward Vietnamese refugees in the '70s and '80s. That opportunity allowed us first-generation immigrants to live, thrive and give back to the country that we love so much.

This is what defines Canada: We are a nation of immigrants. When I travel abroad, the proudest thing I can say is, "I'm Canadian."

J'ai obtenu mon diplôme universitaire en 2011. La collation des grades est un moment de réjouissance pour tout le monde. Pour moi, ç'a été la reconnaissance de plusieurs années de dur labeur. Pour mes parents, ç'a été la réalisation d'un rêve qu'ils entretenaient pour leurs enfants, mais qui ne leur aurait jamais été accessible.

Je suis née au Canada et j'ai grandi au sein d'une famille vietnamienne. Mes parents se sont mariés au Vietnam en 1985 et ont quitté leur île, Hon Mieu, pour chercher refuge au printemps de 1986.

Leur plan pour quitter le Vietnam était « simple ». Le frère de ma grand-mère allait mettre son bateau de pêche en mer et ils allaient se rendre aux Philippines pour y demander l'asile. Mes parents ont dû donner un lingot d'or d'une once pour payer leur passage. Les 99 personnes qui ont pris part à l'excursion allaient se retrouver à différents endroits dans le monde : au Canada, en France, aux États-Unis et en Australie.

Après avoir passé quatre jours et quatre nuits assis dans ce bateau surpeuplé sans le moindre coin d'ombre ou abri, et une ration de deux tasses d'eau par jour, les passagers ont été rescapés et se sont retrouvés dans un camp de réfugiés aux Philippines. Un an plus tard, mes parents ont été parrainés par des membres de la famille établis au Canada, qui avaient eux-mêmes été parrainés dans les années 1970 dans le cadre d'un programme qui permettait aux églises et autres groupes privés de parrainer des réfugiés vietnamiens. Cela a créé un précédent, qui a été appliqué à la crise des réfugiés syriens plus récemment.

À partir de rien, ma famille s'est graduellement taillé une place dans la société pour s'établir confortablement dans ce qui est considéré comme la classe moyenne. Rien de tout cela, j'en suis persuadée, n'aurait été possible si ce n'avait été de la politique d'immigration ouverte que le Canada a mise en place à l'égard des réfugiés vietnamiens dans les années 1970 et 1980. Cela nous a permis à nous, immigrants de première génération, de vivre, de prospérer et de redonner à ce pays que nous aimons tant.

C'est ce qui définit le Canada : nous sommes une nation d'immigrants. Quand je voyage à l'étranger, ce qui me rend le plus fière, c'est de pouvoir affirmer : « Je suis Canadienne ».

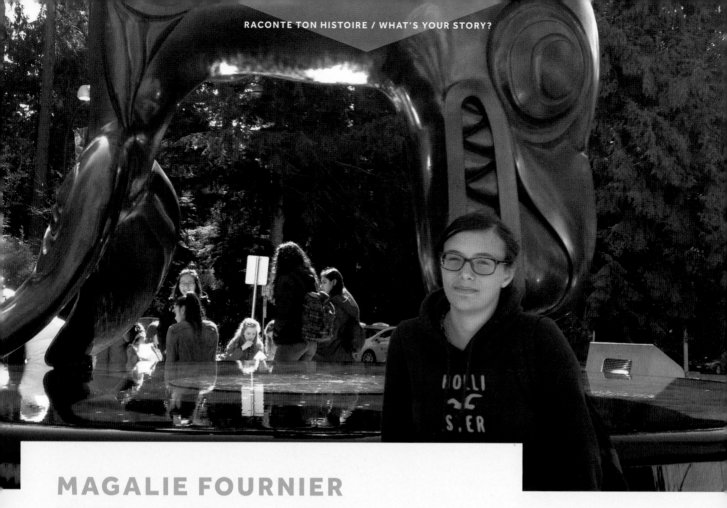

MAGALIE FOURNIER

ÎLES-DE-LA-MADELEINE, QUÉBEC

Pour moi, être Canadienne, c'est participer à la communauté. Je suis motivée à redonner à mon entourage, mais j'ai un peu de difficulté à vraiment m'exprimer. C'est plus par l'écriture et par la musique que je trouve ma voix. Je chante et je joue du saxophone.

J'ai commencé à jouer en secondaire 1. L'harmonie était une activité parascolaire offerte aux élèves et je m'y suis inscrite. Je savais déjà lire la musique, mais ça faisait longtemps que je voulais apprendre à jouer d'un instrument. J'ai beaucoup aimé ça. Ça m'a ouvert beaucoup de portes et j'ai découvert une passion. À travers ce que je joue et à travers ce que je chante, je peux exprimer mes émotions.

Je trouve qu'il y a quelque chose de magique dans n'importe quelle musique. Je la considère comme une compagne. Elle me fait vivre et ressentir des choses que je ne ressentirais probablement pas sans elle. Même quand je suis heureuse, elle me transporte totalement ailleurs.

La musique touche aussi pas mal tout le monde. Je trouve que c'est un bon moyen de faire passer des messages. Dans un cours, on a découvert un rappeur autochtone qui écrit sur les injustices que vivent les membres des Premières Nations et sur la Terre-Mère qui dépérit. Ça m'a vraiment touchée. La musique unit les gens.

For me, being Canadian means getting involved in the community. I want to give back to the people around me, but I have a bit of difficulty expressing myself, so I find my voice in writing and music. I sing and I play the saxophone.

I started playing in my first year of high school. Band was one extracurricular activity available to students, and I signed up. I already knew how to read music, but I had wanted to learn to play an instrument for a long time. I loved it. It opened many doors for me, and I discovered a passion. I can express my emotions through the things I sing and play.

For me, there's something magical about any piece of music. I see music as a friend. It allows me to experience and feel things that I probably wouldn't feel without it. Even when I'm happy, music takes me somewhere far away.

Music touches just about everybody, too. I think it's a good way to get messages across. In one course, we learned about a Native rapper who writes about the injustices that First Nations people face and how Mother Earth is wasting away. It really touched me. Music brings people together.

GERRY LONERGAN

HALIFAX, NOVA SCOTIA

I came to Halifax after falling in love with the ocean. I came for a week-long visit and said, "I love this place." I decided within 24 hours I wanted to move here.

My family has been in Quebec since 1610 and I have a rich history of baking. I have every type of person coming into my shop – every culture, from all walks of life. We're kosher, which is also accepted by Muslim people. We have Chinese people who come in and recognize that our challah, a special Jewish ceremonial bread, is very similar to their miànbāo. I have Filipino people who say it reminds them of their bread. It's wonderful – everyone identifies with the bread.

I believe that food brings people together; it absolutely does. I think if everyone sat together at a large table and just tried everyone else's food, people would find they have things in common and it would just make things better.

If you follow your dreams, it is possible. It's possible anywhere, but in Canada you will get support from other people who have followed their dreams as well, and they will encourage you and help you.

Je suis venu à Halifax après être tombé en amour avec l'océan. J'étais venu pour un séjour d'une semaine et je me suis dit : « J'adore cet endroit ». En l'espace de 24 heures, j'ai décidé que je voulais vivre ici.

Ma famille vit au Québec depuis 1610 et la boulangerie est pour moi une longue tradition. Toutes sortes de personnes viennent dans ma boulangerie, de toutes les cultures et de tous horizons. Nos produits sont casher, ce que les musulmans considèrent aussi comme acceptable. Des Chinois viennent et reconnaissent que notre challah, un pain de fête juif, ressemble énormément à leur miànbāo. J'ai des clients philippins qui disent que cela leur rappelle leur pain. C'est merveilleux, tout le monde s'identifie au pain.

Je pense que la nourriture rassemble les gens, et c'est le cas. Je crois que si tout le monde se réunissait autour d'une grande table et goûtait aux plats typiques des autres convives, les gens trouveraient qu'ils ont beaucoup en commun et cela améliorerait les choses.

Si vous suivez vos rêves, c'est possible. C'est possible partout, mais au Canada, vous recevrez le soutien d'autres personnes qui ont elles aussi suivi leurs rêves, qui vous encourageront et qui vous aideront.

ROGER PARENT

MONTRÉAL, QUÉBEC

Ça fait vingt ans que je travaille à l'international, et j'ai vu l'opinion des gens évoluer par rapport au Canada. La perception du pays avait toujours été très positive jusqu'à récemment. Elle est d'ailleurs en train de s'améliorer à nouveau grâce au contraste des façons de gouverner des États-Unis et du Canada. On retrouve certaines de nos valeurs qui dataient du temps des Casques bleus, avec l'idée de ne pas intervenir en cas de guerre et d'essayer de mettre sur pied des initiatives qui servent à maintenir la paix. Je crois en l'idée de vivre et de laisser vivre et d'avoir de la tolérance. Ces valeurs sont très canadiennes.

Alors que j'œuvrais sur un projet à New York, quelqu'un a fait visiter mon lieu de travail à trois journalistes. Quand le groupe est arrivé près de mes collègues et moi, le guide leur a dit : « Ce sont les gens les plus gentils du coin », et la journaliste a répondu : « Ils doivent être Canadiens ». On n'est pas dans la confrontation, on est dans la collaboration et les gens le remarquent.

Bien que j'aie voté deux fois pour l'indépendance du Québec, je trouve que l'inclusion est aujourd'hui plus importante que l'autoaffirmation. Avec les années qui passent, les nouvelles générations sont en train de permettre l'inclusion de la province dans le pays. On a la chance de pouvoir faire ce qui nous habite et de réaliser nos rêves ici.

I've been working on the international scene for 20 years and I've seen people's opinions of Canada evolve. Until recently, the perception of our country was always very positive. It's getting better again because of the contrast in how Canada and the United States are governed. Some of our values date back to the time of the Blue Helmets, with the idea of not intervening in wars and trying to set up peacekeeping initiatives. I believe in the idea of live and let live and being tolerant. Those are very Canadian values.

While I was working on a project in New York, three journalists were given a tour of my workplace. When the group came near my colleagues and me, their guide said, "These are the nicest people around here." And one of the journalists replied, "They must be Canadian." We're not into confrontation, we're into co-operation, and people notice it.

Even though I voted twice in favour of Quebec independence, I find now that inclusion is more important than self-affirmation. As the years go by, the new generations are making it possible for the province to be included in the country. We have the chance to be able to do what we're really into and to make our dreams come true here.

APEFA ADJIVON

CALGARY, ALBERTA

My parents and I emigrated from Africa when I was very young. Traditionally, in my mother's family women were denied rights to education and to their own bodies because they were girls.

Coming to Canada, and having the opportunity to go to school and have a voice, has changed my life. With the safety and opportunities Canada provides, I have been able to attend the No. 1 university in the country and commit my time to advocating for women's rights in countries like the one I was born in, as well as starting my own organization to help girls in low-income communities locally.

Canada is a country where, no matter your race, religion or anything else, you are accepted. My parents moved here to give me a chance at a better future, and because of the amazing country that Canada is, my future could not be brighter.

Mes parents et moi avons émigré d'Afrique quand j'étais très jeune. Dans la famille de ma mère, la tradition veut que les femmes n'aient pas droit à une éducation et n'aient aucun droit sur leur propre corps parce que ce sont des filles.

Venir au Canada et avoir la possibilité de suivre des études et de faire entendre ma voix a changé ma vie. Grâce à la sécurité et aux occasions qu'offre le Canada, j'ai pu étudier à la meilleure université du pays et consacrer mon temps à défendre les droits des femmes dans des pays comme celui où je suis née, tout en créant ma propre organisation qui vise à aider localement les filles qui vivent dans des communautés à faible revenu.

Le Canada est un pays où, quelle que soit votre race, votre religion ou quoi que ce soit d'autre, on vous accepte. Mes parents ont émigré ici pour me donner une chance d'avoir un meilleur avenir, et comme le Canada est un pays formidable, mon avenir ne pourrait être plus radieux.

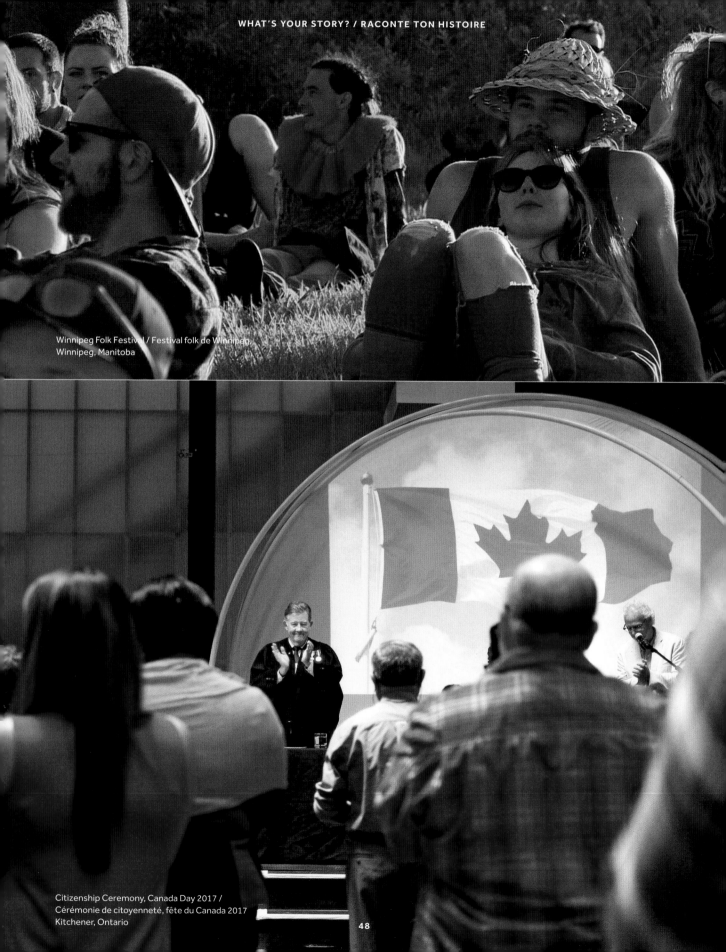

Winnipeg Folk Festival / Festival folk de Winnipeg,
Winnipeg, Manitoba

Citizenship Ceremony, Canada Day 2017 /
Cérémonie de citoyenneté, fête du Canada 2017
Kitchener, Ontario

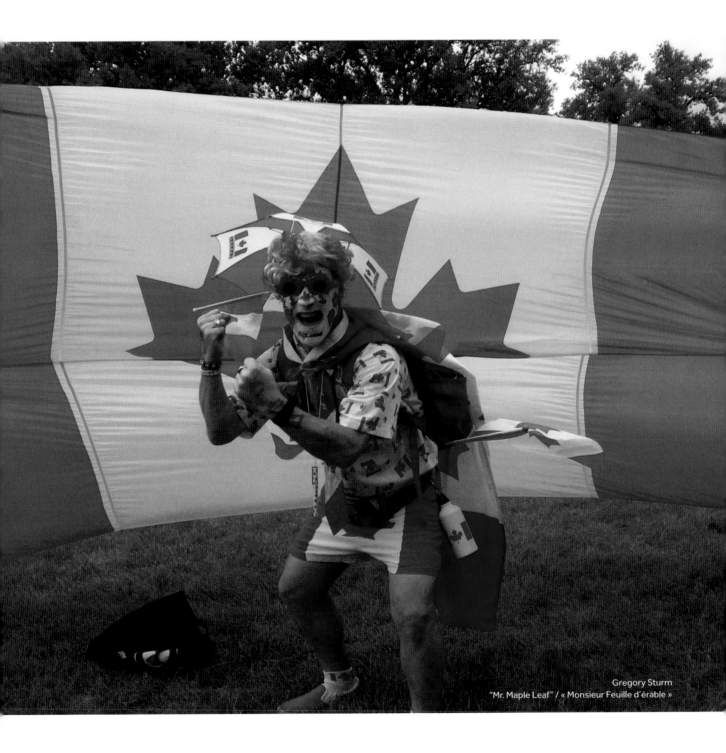

Gregory Sturm
"Mr. Maple Leaf" / « Monsieur Feuille d'érable »

STEEVE LANDRY

CAP-CHAT, QUÉBEC

Comme bien des Gaspésiens, j'ai dû quitter mon village natal de Cap-Chat pour poursuivre mes études et me trouver un emploi. C'est souvent la réalité de jeunes Canadiens qui vivent en régions dites « éloignées ». Les années ont passé et chaque fois que je retourne chez moi, la gorge me serre et des souvenirs d'une enfance heureuse ressurgissent. J'ai pris conscience de la chance que j'ai eu de grandir dans ce milieu naturel, loin des grandes villes.

C'est en lisant la phrase « *Il y a les villages qu'on habite et, quand ils sont beaux, ceux-là qui nous habitent* » du conteur Fred Pellerin que j'ai décidé d'écrire sur mon village natal. Je souhaitais faire découvrir à un large public l'histoire et les beautés naturelles de ma petite ville à travers les attraits touristiques de mon coin de pays. Notre belle péninsule est grande et remplie de trésors cachés. Le territoire du parc de la Gaspésie cache des richesses d'un grand intérêt pour de nombreux scientifiques qui le visitent depuis 1844.

J'ai donc écrit deux livres depuis 2013 sur ma Gaspésie natale. L'aventure de l'écriture est loin d'être lucrative, mais elle offre de riches témoignages de la part de la population gaspésienne qui m'a témoigné sa gratitude de différentes façons.

Je n'ai jamais pensé devenir un auteur. Je gagne ma vie autrement et toujours en dehors de la Gaspésie. Mais ce besoin de dévoiler au grand jour les coins méconnus de cette région éloignée a éveillé en moi le désir de raconter, avec une grande fierté, ce bout de pays où notre histoire canadienne a commencé. Je ne suis pas un grand auteur, je suis simplement l'enfant d'un village, d'un merveilleux pays qui gagne à être connu et valorisé.

Like many residents of the Gaspé Peninsula, I had to leave my home village of Cap-Chat to continue my education and find a job – a common situation for young Canadians living in so-called "remote" regions. The years have gone by, and every time I return home, my throat tightens and memories of a happy childhood resurface. I understand just how lucky I was to grow up in this natural setting far from any large cities.

It was when I read the sentence "There are villages that people live in, but when they're beautiful, they live in us" from Quebec storyteller Fred Pellerin that I decided to write about the village where I was born. I wanted to introduce a broad audience to the history and natural splendour of my little community through the nearby tourist attractions. Our beautiful peninsula is large and full of hidden treasures. Parc national de la Gaspésie is home to several features of great interest to the many scientists who have been visiting it since 1844.

And so I have written two books on my home region, the Gaspé, since 2013. Writing is far from being a lucrative venture, but it does provide rewarding testimonials from local residents, who have expressed their gratitude to me in different ways.

I never thought I'd become an author. I earn my living in a different way, still outside the Gaspé. But the need to unveil the little-known corners of this remote region has awoken my desire to tell with pride the stories of this land where Canada's history began. I am not a great author; I am simply the child of a village and of a marvelous country that we value all the more as we get to know it better.

Photo: Jérôme Landry

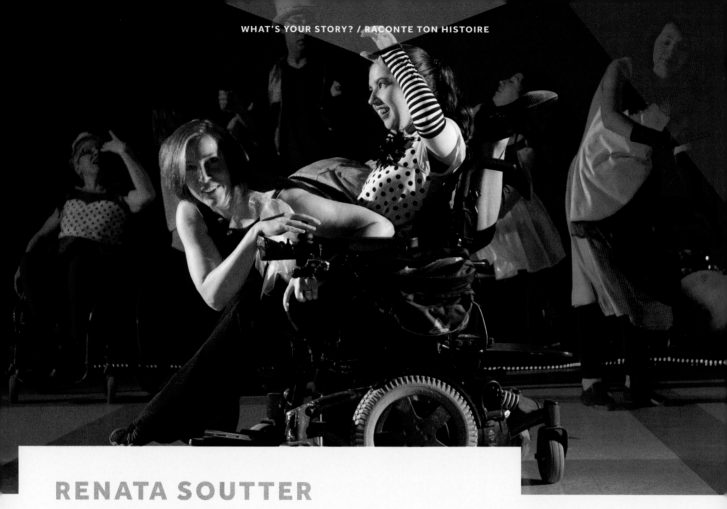

RENATA SOUTTER

OTTAWA, ONTARIO

I had a big year in 2007. My dear colleagues Shara Weever, Allan Shane and I founded Propellor Dance, a contemporary, integrated dance company in the beautiful city of Ottawa.

That year was also amazing because it was the year that my wife, Carolyn, and I got married. It was the year after same-sex marriage was legalized in Canada. We had the most amazing celebration of our commitment and love surrounded by our friends and family.

I'm a political artist. I believe in creating meaningful and socially engaged art that is moving and that has something to say about the world. I'm a choreographer creating integrated dance for people with and without disabilities. What's so interesting and beautiful in the art making we do is that it's collaborative.

I'm hoping the next 150 years are inclusive of artists with disabilities so their stories, artistic passion and visions are produced on main stages. I'm keen for there to be lots of opportunities for creation, and that a diversity of people come together to make innovative and exciting art.

Propellor does a lot of work in schools and we often ask children, "Would you want to look the same as everybody?" Children are so smart. They always say, "Nooooo." That's kind of what we want to say with our art. Be proud of who you are and be proud of your culture and your abilities. Let's find ways so all of our unique contributions can work together to make innovative, meaningful art.

If I could do one thing for my community, it would be to continue to have opportunities for dance because dance allows us to say things that we may not be able to say with language. The body is able to speak and allow the soul to express the things that need to be said. For me, it's a really amazing way of communicating with the world. It's a way for people to express through their bodies and minds a sense of openness, inclusion and acceptance of all the beauty and diversity that we have to share.

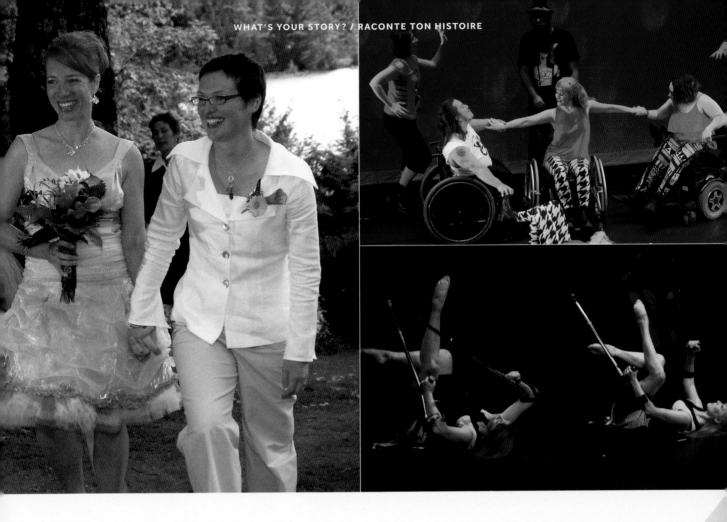

2007 a été une grosse année pour moi. Avec mes chers collègues, Shara Weever et Allan Shane, nous avons fondé Propellor Dance, une compagnie de danse intégrée contemporaine dans la magnifique ville d'Ottawa.

2007 a aussi été merveilleuse, car c'est l'année où ma femme, Carolyn, et moi nous nous sommes mariées. Le mariage entre personnes de même sexe avait été légalisé au Canada l'année précédente. Nous avons célébré notre engagement et notre amour de la plus magnifique des façons, entourées de nos amis et de notre famille.

Je suis une artiste engagée politiquement. Je crois en la création artistique chargée de sens et engagée socialement, qui touche profondément et qui a quelque chose à dire au sujet du monde. Je suis chorégraphe et je crée de la danse intégrée pour des personnes avec ou sans handicaps. Ce qui est tellement intéressant et beau avec nos créations artistiques, c'est qu'elles se font dans la collaboration.

J'espère que les 150 prochaines années incluront des artistes handicapés pour que leurs histoires, leurs passions et leurs visions artistiques soient présentées sur de grandes scènes. J'espère sincèrement que le Canada offrira beaucoup d'occasions de création et que des gens de tous les horizons se réuniront pour créer de l'art innovant et passionnant.

Propellor Dance travaille beaucoup avec des écoles et nous demandons souvent aux enfants : « Voudriez-vous être comme tout le monde? » Les enfants sont tellement intelligents. Ils répondent toujours : « Nooon! » C'est un peu ce que nous voulons dire avec notre art. Soyez fiers de votre culture et de vos capacités. Trouvons des moyens de faire collaborer toutes nos contributions uniques pour créer de l'art innovant et significatif.

Si je pouvais faire une seule chose pour ma communauté, ce serait de continuer à offrir des occasions dans le domaine de la danse parce que la danse nous permet de dire des choses que le langage ne permet pas toujours. Le corps est capable de parler et permet à l'âme d'exprimer des choses qui doivent être dites. Pour moi, c'est vraiment une façon formidable de communiquer avec le monde. Le corps et l'esprit sont un moyen pour que les gens expriment un sentiment d'ouverture, d'inclusion et d'acceptation de toute la nature et de toute la diversité que nous avons à partager.

DANIEL BRUNETTE

GATINEAU, QUÉBEC

Un des moments qui me touche encore beaucoup s'est déroulé quand j'étais jeune homme dans le mouvement des cadets. Je faisais partie d'un groupe de dix-huit jeunes qui ont représenté le Canada en Écosse, puis en Angleterre pendant un été. J'ai passé quelques mois à m'entraîner là-bas, et j'étais fier de porter le drapeau canadien sur l'épaule de mon uniforme et d'avoir la chance de représenter le Canada dans ce contexte-là.

J'ai aussi été impliqué dans des comités sur la diversité et l'inclusion avec mon association professionnelle. C'est en allant à un colloque aux États-Unis que j'ai réalisé à quel point le pluralisme canadien était envié partout au monde. Je me sentais très fier en tant que Canadien de nos valeurs culturelles et communautaires, encore plus que lorsque j'avais le drapeau sur l'épaule comme cadet.

Dans le futur, j'aimerais qu'on continue à ouvrir nos portes et à avoir non seulement une attitude de tolérance, mais aussi à célébrer la diversité. Au Canada, les gens s'identifient à différentes communautés et on doit encourager ça au lieu d'essayer de mettre tout le monde dans le même moule.

Ma famille est arrivée en Nouvelle-France en 1636. Mes fils représentent la treizième génération qui a grandi ici. Malgré tout, ça ne me rend pas plus ou moins canadien que quelqu'un qui vient d'arriver au Canada et qui ne tient pas pour acquises toutes les choses avec lesquelles j'ai grandi. Mis à part les peuples autochtones, on est tous immigrants ici.

One experience that still touches me deeply occurred when I was a young man in the Cadets. I was part of a group of 18 young people who represented Canada in Scotland and then in England for a summer. I spent a few months training over there, and I was proud to wear the Canadian flag on the shoulder of my uniform and have a chance to represent Canada in that capacity.

I have also been active in various committees on diversity and inclusion with my professional association. When I went to a symposium in the United States, I realized just how much Canadian pluralism was envied around the world. As a Canadian, I was very proud of our cultural and community values, even more than when I wore the flag on my shoulder as a Cadet.

In the future, I would like us to continue to open our doors and to not only maintain an attitude of tolerance, but to celebrate diversity. In Canada, people identify with different communities, and we should celebrate that fact rather than trying to make everyone fit the exact same mould.

My ancestors arrived in New France in 1636, and my sons are the 13th generation to have grown up here. But that doesn't make me any more or less Canadian than someone who has just come here and is new to everything that I grew up with. Except for our Indigenous peoples, we are all immigrants here.

MAUREEN HUNTER

WINNIPEG, MANITOBA

I'm a playwright, and it's absolutely amazing to me that, at 69 years of age, I just premiered a new play on a major Canadian stage: the Royal Manitoba Theatre Centre. The play is called *Sarah Ballenden*. It's based on a true story set in the Red River settlement (early Winnipeg) about a Métis woman who was married to a Chief Factor, a high-ranking official at the local trading post. She had to go to court to clear her reputation of slander.

I came to the conclusion that Canada would not really come of age, and we would not come of age as individuals, until we reconciled with our Indigenous people. It felt like Canada was a family that had secrets in its closet. We had to face what we had done and deal with it. It's taken a long time, but it's starting to happen. We're on the right road, and that's very encouraging to me.

I have to pinch myself sometimes, even though this will be the fourth play that I've premiered on this stage. I grew up on a farm in Saskatchewan, and I never saw a play until I was well into my 20s. I always wanted to write, but I never imagined writing for the stage. I've been able to make a career out of that, and to me that's astonishing. It says a lot about what Canada has to offer to women at this point in time. I think if I had lived in any other place, this wouldn't be possible.

Je suis dramaturge et c'est vraiment incroyable qu'à 69 ans, je vienne tout juste de présenter la première de ma nouvelle pièce sur une grande scène canadienne : le Royal Manitoba Theatre Centre. La pièce s'intitule *Sarah Ballenden*. Campée dans la colonie de la rivière Rouge (le Winnipeg historique), la pièce est basée sur l'histoire vraie d'une jeune Métisse mariée à un facteur en chef, un haut fonctionnaire du poste de traite local, qui a dû recourir aux tribunaux pour laver sa réputation après avoir été l'objet de diffamations.

J'en suis arrivée à la conclusion que le Canada n'atteindrait jamais vraiment sa pleine maturité, tout comme nous en tant qu'individus, tant que nous ne nous serions pas réconciliés avec les peuples autochtones. Le Canada ressemblait à une famille qui a un squelette dans le placard. Il fallait affronter ce que nous avions fait et prendre le problème à bras-le-corps. Cela a pris du temps, mais c'est ce qui est en train de se produire. Nous sommes sur le bon chemin et je trouve ça très encourageant.

Je dois parfois me pincer pour croire à ce qui m'arrive, même si c'est la quatrième pièce dont je présente la première sur cette scène. J'ai grandi dans une ferme en Saskatchewan et la première fois que j'ai vu une pièce de théâtre, j'étais dans la vingtaine bien avancée. J'ai toujours voulu écrire, mais je n'aurais jamais cru écrire pour la scène. J'ai pu en faire mon métier et bâtir une carrière, ce qui est vraiment incroyable pour moi. Cela en dit beaucoup sur ce que le Canada a à offrir aux femmes aujourd'hui. Je pense que si j'avais vécu ailleurs, cela n'aurait pas été possible.

Photo: Kevin Light

JENNIFER ABEL

MONTREAL, QUEBEC

The time that I felt most proud to be Canadian was in 2008 at the opening ceremony for my first Olympic Summer Games, in Beijing, China, where I competed in synchronized diving. The whole Canadian team walked into the Bird's Nest for the opening ceremony and we all sang the national anthem.

I felt really good and had goosebumps and tears. I was happy to sing the Canadian anthem with my friends.

La fois où je me suis sentie le plus fière d'être Canadienne, c'était en 2008, pour les Jeux olympiques d'été de Pékin, en Chine, où j'étais en compétition pour les épreuves de plongeon synchronisé. Toute l'équipe canadienne est entrée dans le Nid d'oiseau pour la cérémonie d'ouverture et nous avons tous chanté l'hymne national.

Je me sentais vraiment bien, j'avais la chair de poule et les larmes aux yeux. J'étais heureuse de chanter l'hymne canadien avec mes amis.

KRYSTIAN SHAW

KAMLOOPS, BRITISH COLUMBIA

I was born with intellectual and developmental disabilities, as well as an anxiety disorder. My mom was uncertain about my future, since the doctors told her I would never be able to read or write. But I proved them wrong.

The teachers wouldn't teach me to read. They felt I couldn't retain what they taught me. I would keep forgetting. But as I got older, I started to remember. I also taught myself a lot on the computer, because I had a dream of doing something big that I felt Canada could offer me.

There are so many programs for people like me, such as Insight Support Services when I was small, and Community Living British Columbia, as well as Inclusion Kamloops Society, which provides services and supports to make it possible for adults to achieve their goals.

As a result, I know how to read and write. I am a good speller and now I own a successful newsletter, which is free to the public, that focuses on reducing stigma and discrimination around all disabilities by reporting on positive success stories around all diverse abilities.

I have a vision to celebrate people's abilities rather than their disabilities for Canada's 150th year.

I love Canada because those who can't get work can make a job for themselves with help from agencies that provide us with basic support to help make any dream we have a reality. So Canada being 150 years old is something to celebrate.

Je suis né avec un handicap intellectuel et des troubles de développement, en plus d'un trouble anxieux. Ma mère avait des craintes pour mon avenir, car selon les médecins, je ne réussirais jamais à lire ni à écrire. Je leur ai cependant donné tort.

Mes enseignants ne m'ont pas appris à lire parce qu'ils avaient l'impression que je ne pouvais rien retenir de ce qu'ils essayaient de m'enseigner. Aussitôt appris, aussitôt oublié. En vieillissant toutefois, j'ai commencé à me souvenir des notions que j'avais vues. J'ai aussi beaucoup appris par moi-même sur l'ordinateur, car je rêvais d'accomplir quelque chose de grand et j'avais le sentiment que le Canada pouvait me donner la chance de réaliser mon rêve.

Il existe un grand nombre de programmes pour aider les gens comme moi. Je pense par exemple au programme Insight Support Services, auquel j'ai eu accès quand j'étais jeune, et à Community Living British Columbia, ainsi qu'au programme Inclusion Kamloops Society, qui offre des services et du soutien aux adultes pour les aider à réaliser leurs rêves.

Grâce au soutien dont j'ai bénéficié, j'ai pu apprendre à lire et à écrire, et je suis bon en orthographe. Aujourd'hui, je publie même un bulletin gratuit qui connaît du succès et qui vise à combattre la stigmatisation et la discrimination dont sont victimes les personnes handicapées en donnant des exemples de personnes qui ont réussi à surmonter des handicaps de toutes sortes.

Pour le 150e anniversaire du Canada, j'ai envie de célébrer ce que les gens peuvent accomplir plutôt que de m'attarder à leurs incapacités.

J'aime le Canada parce qu'il permet aux gens qui ne peuvent se trouver une place sur le marché du travail de se créer un emploi par eux-mêmes avec l'aide d'organismes qui donnent un coup de pouce à ceux qui en ont besoin pour concrétiser un rêve. Alors le 150e anniversaire du Canada mérite d'être célébré.

INOUK TOUZIN

CALGARY, ALBERTA

Je suis né à Hamilton, dans le sud de l'Ontario et j'ai grandi dans l'Est ontarien où on parlait les deux langues. Le français, pour moi, a été un choix, une décision identitaire dans ce milieu minoritaire. Le choix s'est poursuivi lorsque j'ai habité en Saskatchewan et ensuite à Calgary où j'ai découvert avec plaisir toute la richesse de ces communautés.

En tant qu'homme de théâtre, j'ai aimé raconter leurs histoires au fil des années. C'est aussi grâce à ces histoires que nous pouvons intéresser les autres communautés linguistiques à la langue française. C'est en les accueillant dans nos événements en français que nous avons l'occasion de leur faire découvrir davantage notre langue, mais aussi, d'échanger avec eux afin d'apprendre à notre tour leurs histoires. Ce sont les identités linguistiques différentes qui enrichissent le tissu social canadien-français.

Pour moi, la langue française c'est une passion parce que c'est mon héritage. Descendant d'une des plus petites familles en Amérique du Nord, mes ancêtres sont venus s'établir au Canada en 1620. Je crois d'ailleurs que nous avons tous des leçons à tirer du passé, ne serait-ce que le respect qu'avaient nos ancêtres pour les peuples.

J'ai voyagé un peu partout dans le monde et je nous trouve privilégiés au Canada. Le Canada est reconnu pour sa nature, ses parcs magnifiques, mais également pour son modèle de mosaïque culturelle et linguistique que nous aurions tout intérêt à préserver. Le 150ᵉ anniversaire du Canada est l'occasion d'avoir un Canada renouvelé grâce à un dialogue francophone-anglophone plus grand et une plus grande présence des Premières Nations. Dans 150 ans, le Canada sera selon moi un leader sur la scène mondiale, à condition qu'il soit ambitieux et qu'il investisse dans des projets importants et mobilisateurs, notamment dans le domaine des arts.

I was born in Hamilton, in Southern Ontario, and I grew up in Eastern Ontario where both English and French were spoken. For me, French was a choice and a decision about my identity in that minority community. I maintained that choice when I lived in Saskatchewan and then in Calgary, where I was pleased to discover how vibrant those communities were.

As a theatre person, I've enjoyed telling their stories over the years. Thanks to those stories, we can get the other linguistic communities interested in the French language. By welcoming them to our French events, we have the opportunity to help them find out more about our language, but we also have conversations with them so we can learn their stories. The different linguistic identities enrich the French-Canadian social fabric.

The French language is one of my passions because it's my heritage. I'm a descendant of one of the smallest families in North America, and my ancestors arrived in Canada in 1620. I believe we all have lessons to learn from the past, even if it's simply the respect that our ancestors showed for people.

I've travelled all over the world, and I think we're privileged in Canada. Our country is recognized for its nature and magnificent parks but also its cultural and linguistic mosaic, which is really worth preserving. Canada's 150th anniversary is an opportunity to renew the country through a wider francophone-anglophone dialogue and a more prominent role for the First Nations. In 150 years, I think Canada will be a leader on the world stage, as long as it's ambitious and it invests in major projects that engage people, especially in the arts scene.

CHRISTINA MURRAY

CORNWALL, PRINCE EDWARD ISLAND

I do a lot of travel internationally for work, and last year I went to India and worked in a very remote, rural area. I felt such pride to be a Canadian woman in an area where people dream of going to Canada.

It was in that rural and remote area that I really saw myself through others' eyes in terms of what it means to be Canadian. As a woman, the opportunities that I have as my birthright came shining through. Time after time, people told me their dream was to come to Canada.

I think Canadians need to pay more attention to issues facing people in our country, like extreme poverty and lack of access to clean water and adequate health care. These things really impact individuals, families and communities across our nation.

Canada, for me, is opportunity, potential and endless possibilities. I want people to know you can set your sights on any dreams and they can become real in Canada. As a girl who grew up on a potato field in a small rural community and who eventually got a Ph.D. and travelled the world, I know that anything is possible in this country.

Je voyage beaucoup à l'étranger pour mon travail. L'an dernier, je suis allée en Inde et j'ai travaillé dans un milieu rural très, très reculé. Je me sentais très fière d'être une Canadienne dans une région où les gens rêvent d'aller au Canada.

C'est dans ce petit coin reculé que j'ai vraiment pris conscience, à travers le regard des autres, ce que ça signifie d'être Canadien. Toutes les occasions auxquelles j'ai droit, en tant que femme dès le jour de ma naissance, m'ont sauté aux yeux. Maintes et maintes fois, les gens m'ont dit qu'ils rêvaient de venir au Canada.

Je crois que les Canadiens devraient porter une plus grande attention aux problèmes que nos concitoyens vivent, comme l'extrême pauvreté et le manque d'accès à de l'eau potable et à des soins de santé adéquats. Ces difficultés ont une grande incidence sur les gens, les familles et les collectivités d'un bout à l'autre du pays.

Pour moi, le Canada, ce sont les occasions, le potentiel et les possibilités infinies. Je veux que les gens sachent que s'ils ont un rêve dans leur ligne de mire, ils peuvent le réaliser au Canada. En tant que fille qui a grandi dans un champ de patates dans une petite collectivité rurale, qui a ensuite obtenu un doctorat et qui a voyagé partout dans le monde, je sais que tout est possible dans ce pays.

HASMEET SINGH CHANDOK

HALIFAX, NOVA SCOTIA

I came to Canada to explore opportunities in terms of my education and work. I've loved Halifax from day one. I've loved the people. They received me — and everybody in my community — so well and they gave us a chance to live the way we want and to retain our identity.

I'm a part of a dance club called Maritime Bhangra Group, which features traditional Punjabi dancing. We raise money through performances, and 100 per cent of it is given back to the community to support different causes. I believe it's the shared responsibility of every human being to give back to the people living around them.

Canada has welcomed refugees or responded to their crises. The way we have approached them is unique, and it makes me proud of Canada.

Opportunity for all is something that inspires me a lot. I think that, despite personal differences, let's find similarities and see how we can do better for the people who are not as privileged as we are.

Je suis venu au Canada pour explorer les possibilités concernant mes études et mon travail. J'ai tout de suite adoré Halifax. J'ai adoré les gens. Ils nous ont si bien accueillis, moi et tous ceux de ma communauté, et ils nous ont donné une chance d'avoir le style de vie que nous voulons et de conserver notre identité.

Je fais partie d'un club de danse, le Maritime Bhangra Group, qui présente des danses traditionnelles du Pendjab. Nous collectons des fonds grâce à nos représentations, que nous reversons intégralement à la communauté pour soutenir différentes causes. Je crois que chaque être humain partage la responsabilité de redonner aux personnes qui vivent près d'eux.

Le Canada a accueilli des réfugiés ou a réagi à leurs crises d'une façon unique qui me rend fier du Canada.

Que chacun ait des possibilités, ça m'inspire beaucoup. Je pense que malgré des différences personnelles, nous devons trouver des similitudes et voir comment nous pouvons faire mieux pour les gens qui ne sont pas aussi privilégiés que nous.

RACONTE TON HISTOIRE / WHAT'S YOUR STORY?

ÉRIC LEFOL

SASKATOON, SASKATCHEWAN

Bien que je sois né en France, je suis Canadien jusqu'au bout des ongles. Quand on est arrivés ici, j'ai vu la possibilité de donner à mes enfants une qualité de vie qui n'était plus possible, à mon avis, en Europe, où l'on retrouve une concentration urbaine beaucoup plus importante et une compétition plus grande dans tout le système d'éducation et de formation professionnelle.

Je suis arrivé à Saskatoon après mon doctorat en tant que chercheur dans le domaine de l'agriculture, mais en 2012, j'ai été embauché comme directeur général à la Fédération des francophones de Saskatoon, après avoir été bénévole pendant de longues années.

Je vis dans une communauté francophone en milieu minoritaire. On fait partie de la grande population de Saskatoon et de la Saskatchewan, mais nous avons une structure différente. En situation minoritaire, on est poussé à accepter les autres. J'interagis avec des gens du Cameroun, du Kenya, du Liban, du Québec ou encore de la Saskatchewan. Les Franco-Canadiens et les francophones de partout dans le monde cohabitent et organisent des choses ensemble pour se retrouver autour de la langue française.

J'aime bien le climat assez sec de la Saskatchewan. Je crois qu'on est un des endroits dans la province où on a le plus d'heures d'ensoleillement. On a un ciel qui est magnifique : il est bleu la majeure partie du temps. J'aime aussi particulièrement Jan Lake au nord. Dans ce lac, il y a d'énormes rochers, des blocs granitiques. Il y a des paysages qui sont à la fois sauvages, calmes et reposants. Les Rocheuses sont belles, mais il y a aussi de très belles montagnes en Europe. Je ne connais par contre pas d'autres endroits comme les lacs du nord. Pour moi, c'est vraiment unique!

Even though I was born in France, I'm Canadian from head to toe. When we arrived in Canada, I saw an opportunity to give my children a quality of life that I thought was no longer possible in Europe, where urban density is much greater and there's more competition throughout the educational and professional training system.

I came to Saskatoon as an agricultural researcher when I completed my Ph.D., but I was hired in 2012 as the executive director of the Fédération des francophones de Saskatoon after volunteering there for many years.

I'm a member of the francophone minority community. We're part of the overall population of Saskatoon and the rest of the province, but we have a different structure. Accepting others is a key part of being a minority. I interact with people from Cameroon, Kenya, Lebanon and Quebec, as well as from Saskatchewan. French-speaking Canadians and francophones from around the world live together and organize things together, with the French language connecting them.

I like Saskatchewan's rather dry climate. I think we're one of the places in the province with the most hours of sunlight. Our sky is magnificent: it's blue most of the time. I also really like Jan Lake in the north. There are enormous rocks, granite blocks, in that lake. There are landscapes that can be wild, but also calm and relaxing. The Rockies are beautiful, but Europe also has very beautiful mountains. However, I don't know any other places like the lakes in the north. I think they're truly unique!

BRENT ZETTL

SASKATOON, SASKATCHEWAN

I wasn't really intending to go into the medical marijuana business. I've never tried it in my life.

I was involved in plant biotechnology when I was summoned to Ottawa in August of 2001. Walking up the stairs of the Parliament Buildings, I had a "pinch me" moment. I thought, "I'm a Saskatchewan kid who grew up thinking I'm going to be doing something in agriculture, and here I am walking into Ottawa to talk about producing marijuana in a mine in Flin Flon, Manitoba, on behalf of the Queen. How is that even possible?"

Today, we have more than 4,000 doctors writing prescriptions for medical cannabis for more than 168 different conditions, including pain, neurological disorders and cancer. We have 281 points of quality control. Patients are taking just enough to get on with their day. That means it has to be very consistent, so they can manage it and not get high.

The programs we have in Canada for production and for creating patient access are, by far, leading the world.

We get a minimum of 12 spontaneous feedback messages a week. They are very heartwarming and describe how medical cannabis is impacting not only them, but also their family members.

One of the main drivers of the business around the world is that baby boomers are aging and getting more health conditions that require symptom management. A second driver is the need to find an alternative to opiates, which are under serious scrutiny because of all the deaths and addictions they are causing. The third driver is cost; in terms of symptom relief, medical cannabis is relatively cheap. So there's a potential cost reduction to society as a whole.

Canada set the stage for medical cannabis that is going to help billions of people. I think it shows that we've got a progressive society that says: Let's challenge the establishment to find something better, let's challenge the dogma about the format for medicine when we know there's potential for something else, and let's be a compassionate society to those who are suffering.

Je n'avais pas vraiment l'intention de me lancer dans le commerce de la marijuana à des fins médicales. Je n'en ai même jamais consommé de ma vie.

J'étais dans le domaine de la biotechnologie végétale quand j'ai été convoqué à Ottawa en août 2001. C'est en montant l'escalier du Parlement que j'ai réalisé ce qui m'arrivait. Je me suis dit : « J'ai grandi en Saskatchewan en pensant faire mon chemin dans le secteur de l'agriculture, et me voilà à Ottawa pour parler de produire de la marijuana dans une mine de Flin Flon, au Manitoba, et tout ça au nom de la reine. Comment est-ce possible? »

Aujourd'hui, plus de 4 000 médecins peuvent prescrire du cannabis pour plus de 168 problèmes de santé, y compris la douleur, les troubles neurologiques et le cancer. Nous avons 281 points de contrôle de la qualité. En fait, les patients en consomment juste assez pour pouvoir faire leur journée. Ça signifie que le produit doit être très constant pour qu'ils puissent bien le gérer et ne pas être drogués. D'ailleurs, les programmes du Canada pour la production et pour l'accès des patients sont, de loin, des modèles à l'échelle internationale.

Nous recevons au moins 12 témoignages spontanés par semaine. Les gens sont reconnaissants et nous disent comment le cannabis thérapeutique a une incidence non seulement sur eux, mais aussi sur leur famille.

Parmi les principaux moteurs de ce secteur d'activité à l'échelle planétaire, on retrouve le vieillissement des baby-boomers, aux prises avec de plus en plus de problèmes de santé qui nécessitent une gestion des symptômes. Ensuite, on peut parler du besoin de trouver une solution de rechange aux opiacés, scrutés à la loupe en raison des décès et des dépendances qu'ils causent. Enfin, les coûts sont également un enjeu : pour le soulagement des symptômes, le cannabis thérapeutique est relativement bon marché. Il y a donc une possibilité de réduire les coûts pour la société en général.

Le Canada a mis la table pour que le cannabis thérapeutique puisse aider des milliards de personnes. Voilà qui démontre, à mon avis, que nous formons une société progressiste capable de mettre le pouvoir en place au défi de trouver de meilleures solutions, de contester la pensée unique en matière de médicaments quand nous savons que d'autres possibilités existent, et de faire preuve de compassion envers ceux qui souffrent.

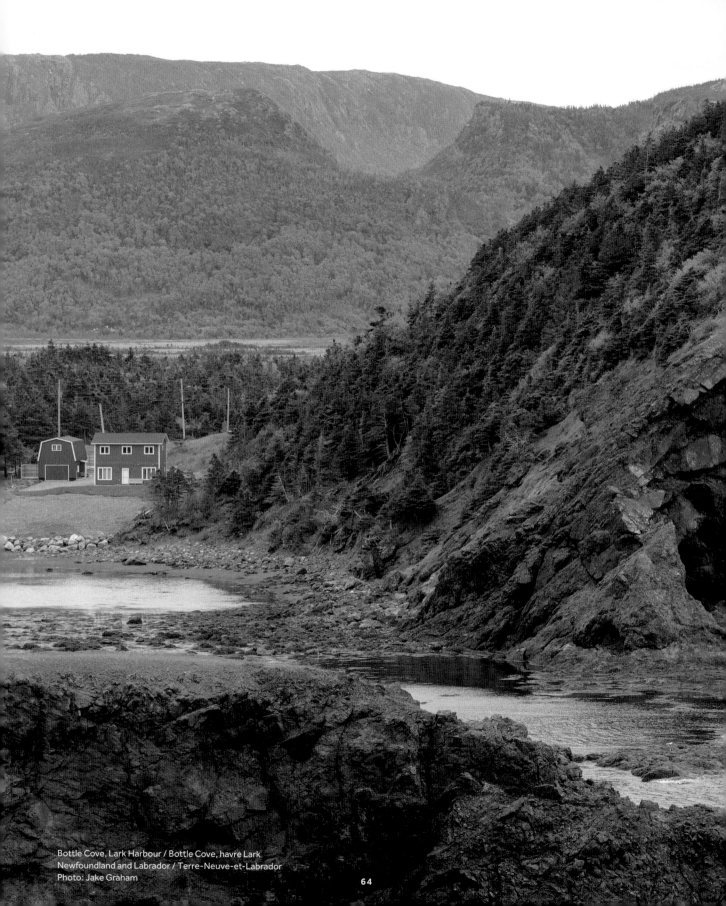

Bottle Cove, Lark Harbour / Bottle Cove, havre Lark
Newfoundland and Labrador / Terre-Neuve-et-Labrador
Photo: Jake Graham

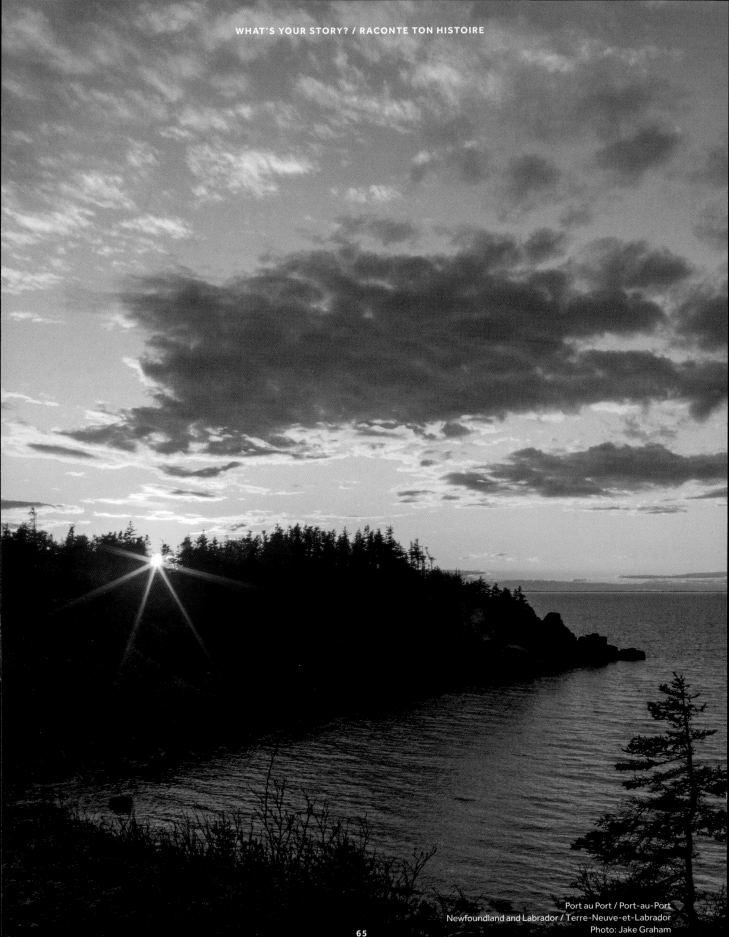

Port au Port / Port-au-Port
Newfoundland and Labrador / Terre-Neuve-et-Labrador
Photo: Jake Graham

PADMINEE CHUNDUNSING

VANCOUVER, COLOMBIE-BRITANNIQUE

Je m'appelle Padminee Chundunsing. Je suis hindoue. J'habite en Colombie-Britannique depuis que j'ai obtenu ma résidence permanente canadienne, le 26 mars 2004. Je me sens bien à cet endroit et en tant qu'immigrante bilingue, je suis fière de me présenter ainsi où que j'aille au Canada.

La décision de partir pour le Canada a été difficile, car ma vie à l'île Maurice reposait sur les valeurs familiales et ce départ signifiait quitter ma famille. Il a aussi fallu que j'accepte que mes enfants aient un mode de vie différent de ce que je connaissais.

Ma capacité à refaire ma vie dans un nouveau pays comme le Canada, alors que j'étais une jeune femme sans soutien social ni financier, m'a prouvé que je suis et que je resterai une battante. Mon niveau d'éducation ne m'a pas empêché de faire différents boulots, car j'étais convaincue que mon avenir dépendait de moi uniquement et non du soutien financier du gouvernement. J'ai donc repris mes études au Canada afin d'obtenir les compétences reconnues ici par tous les employeurs. C'est ainsi que j'ai commencé ma carrière dans mon pays d'accueil.

J'ai le privilège de servir bénévolement la communauté francophone de ma province depuis 12 ans en tant que membre du conseil de la Fédération des francophones de la Colombie-Britannique (FFCB) et plus récemment à titre de présidente.

Aujourd'hui, je peux dire que je suis fière d'être Canadienne. Je ne sais pas ce que l'avenir me réserve, mais je sais que mon objectif premier dans la vie est de servir mon pays adoptif. J'ai toujours le rêve de réaliser quelque chose de grand et d'important!

My name is Padminee Chundunsing. I am a Hindu. I have lived in British Columbia since I received my Canadian permanent residency on March 26, 2004. I feel at home here and, as a bilingual immigrant, I am proud to introduce myself as such wherever I go in Canada.

The decision to leave for Canada was a difficult one because my life in Mauritius was built on family values, and my departure meant leaving my family too. I also had to accept that my children would have a different lifestyle than the one I had known.

My ability to make a new life for myself in a new country like Canada, as a young woman with no social or financial support system, proved to me that I am and will always be a fighter. My level of education did not prevent me from taking different jobs, because I was confident that my future depended on me alone and not on financial support from the government. And so I went back to school in Canada to get the qualifications that employers recognize here. That's how I started my career in my adoptive country.

I have had the privilege to serve the French-speaking community in my province for the last 12 years in a volunteer capacity, first as a member of the Board of the Fédération des francophones de la Colombie-Britannique (FFCB) and, more recently, as its Chair.

Today, I can say that I am proud to be Canadian. I don't know what lies ahead for me, but I know that my primary objective in life is to serve my adoptive country. I still dream of doing something big and important!

GRAYDON NICHOLAS

FREDERICTON, NEW BRUNSWICK

I'm a member of the Wolastoqiyik First Nation, living in New Brunswick.

The future of Canada has to continue to be inclusive. It has to be respectful of all the peoples and races in this country and has to welcome newcomers as well. But we also have to remember that Canada is more than 150 years old.

For the next generation, what's important is to know our history. I'm talking about before the newcomers came to this land that my ancestors had occupied since time immemorial. Only when this history is known and appreciated and accepted will the future be a rosy one.

Canadians have to look at the Indigenous issues in this country, accept the situations that occurred and study the policies that almost destroyed our culture.

In terms of this particular year, what's crucial in my mind is that the federal government provides good water to our Aboriginal communities and provides employment for people who need work and dignity as well.

We need to be mindful that Canada is not just 150 years old. I think if all Canadians realized that and accepted that, there would be more to celebrate than just 150.

Je fais partie de la Première Nation Wolastoqiyik du Nouveau-Brunswick.

Le Canada de demain doit continuer d'être inclusif. Il doit respecter tous les peuples et toutes les ethnies, et il doit aussi accueillir de nouveaux arrivants. Nous devons aussi nous rappeler que le Canada a plus de 150 ans.

Pour la génération à venir, l'important est de connaître notre histoire. Je parle de l'histoire qui précède l'arrivée des nouveaux arrivants sur cette terre que mes ancêtres occupaient depuis des temps immémoriaux. Quand cette partie de l'histoire sera connue, comprise et acceptée, alors seulement l'avenir pourra être rose.

Les Canadiens doivent regarder en face les questions autochtones qui se posent dans ce pays, reconnaître les problèmes qui sont survenus et étudier les politiques qui ont pratiquement détruit notre culture.

Pour ce qui est de cette année particulière, ce qui est essentiel, selon moi, c'est que le gouvernement fournisse de l'eau potable à nos communautés autochtones, des emplois aux personnes qui ont besoin de travail et aussi de la dignité.

Nous devons être pleinement conscients que le Canada a bien plus que 150 ans. Je pense que si tous les Canadiens réalisaient et acceptaient cela, il y aurait bien plus à célébrer que 150 ans.

MARIETTE MULAIRE

SAINT-BONIFACE, MANITOBA

Ce que j'aime le plus de mon Canada, c'est la place positive qu'il prend à l'international et la belle réputation des Canadiens sur la scène mondiale.

En 2015, j'ai été élue au conseil d'administration du World Trade Centres Association, qui est un conseil d'administration international, et je suis la seule Canadienne. Lors de la première réunion, il y avait un grand débat sur une question assez épineuse. Des opinions différentes et très divergentes provenaient de représentants des États-Unis, de l'Europe, du Moyen-Orient ou encore de l'Afrique. Puis, tout à coup, le président qui est d'origine palestinienne, mais qui habite en Jordanie, a interrompu la discussion et a dit, en anglais : « Attendez un instant. Écoutons ce que le Canada a à dire ».

Du coup, tous les yeux étaient rivés sur moi. Ce n'était pas Mariette qu'ils voulaient entendre, mais bien la Canadienne; celle qui, à cause de son pays d'origine et de la réputation de son pays, allait sans doute fournir un point de vue équilibré et rassembleur. C'est à ce moment-là que j'ai vu que c'était le Canada en moi et le Canada qui brille mondialement qui me donnait cette place privilégiée.

What I love most about my Canada is the positive role that it plays in international affairs and the great reputation Canadians enjoy on the world stage.

In 2015 I was elected to the Board of Directors of the World Trade Centres Association, an international body. I am the only Canadian on the board. At the first meeting, there was a big debate over a rather thorny question. The representatives from the U.S., Europe, the Middle East and Africa expressed different and widely diverging opinions. Then, suddenly, the Chair, who is Palestinian in origin but who lives in Jordan, said in English, "Wait a minute. Let's hear what Canada has to say."

In an instant, everyone's eyes were riveted on me. It wasn't Mariette whom they wanted to hear, but the Canadian: the person who, because of her country of origin and her country's reputation, would no doubt offer a balanced perspective that everyone could agree on. That was when I saw that it was the Canada in me – the Canada held in such high esteem around the world – that afforded me that privileged position.

Photo: Harlequin Studios

MICHEL GAUTHIER

OTTAWA, ONTARIO

J'ai eu la chance de diriger le Festival canadien des tulipes pendant 15 ans avant de devenir le directeur du Conseil canadien du jardin. C'est lorsque j'occupais ce poste que j'ai vraiment réalisé l'impact que les jardins avaient dans les communautés, partout à travers le pays et dans le monde. Dans les jardins, il n'y a pas de différence. Les visiteurs de partout aiment les jardins, qu'ils viennent de l'Asie, de l'Amérique du Sud, de l'Europe ou du Canada. Ils ont un effet sur nous et mettent en lumière nos valeurs communes.

On parle beaucoup de la nature, de nos grands espaces, de nos montagnes et de nos lacs. Il est vrai que ce sont des éléments importants de notre pays, mais dans les villes où les gens habitent, ce sont les jardins qui nous réunissent.

Ce que j'aime particulièrement du festival, c'est d'écouter les gens. Je cache mon téléphone et mon walkie-talkie. J'enlève mes écouteurs et j'écoute les gens se parler d'amour et d'amitié. La tulipe, c'est le symbole de l'amitié. Elles nous ont été données par les Néerlandais pour ce que nous sommes, c'est-à-dire des gens accueillants et ouverts. Nous avons accueilli la famille royale lors de la Deuxième Guerre mondiale et nous avons aidé à libérer les Pays-Bas. Nous avons reçu le plus beau cadeau qu'il était possible de nous offrir en échange : un jardin de tulipes.

J'aime ma ville, Ottawa, parce qu'elle est la capitale des tulipes en Amérique du Nord. On y trouve aussi le canal Rideau, réel symbole de qui nous sommes comme Canadiens : des travailleurs, des défricheurs, des gens qui ne lâchent pas. En effet, des gens de partout ont participé à la construction du canal parce qu'ils voulaient s'établir dans notre région. Le canal Rideau est classé au patrimoine mondial de l'UNESCO et j'ai la chance de passer mes journées à le longer dans ce qui m'apparaît comme le plus beau coin de notre pays.

I had the opportunity to be in charge of the Canadian Tulip Festival for 15 years before becoming the director of the Canadian Garden Council. While I was in that position, I came to realize the impact that gardens have on communities across the country and around the world. There's no difference when people are in gardens. Visitors from everywhere enjoy gardens, whether they're from Asia, South America, Europe or Canada. Gardens have an impact on us and shine a spotlight on our common values.

We talk a lot about our nature, our wide open spaces, our mountains and our lakes. It's true they're important for our country, but in the cities where people live, it's the gardens that bring us together.

What I really like during the Tulip Festival is to listen to people. I put away my phone and my walkie-talkie. I take off my headphones and listen to people expressing their love and friendship. Tulips are the symbol of friendship. They were given to us by Holland in recognition of who we are, in other words, a welcoming and open society. We provided a haven for the Dutch royal family during World War II and we helped liberate their country. As thanks, we received the most beautiful gift it was possible to give: a tulip garden.

I love my city, Ottawa, because it's the tulip capital of North America. It's also home to the Rideau Canal, which is a real symbol of who we are as Canadians: workers, trailblazers and people who don't give up. Individuals from everywhere helped build the canal because they wanted to live in our region. The Rideau Canal is classified as a UNESCO World Heritage site and I was lucky enough to spend my days right beside it in what I think is the most beautiful part of our country.

Photo: Sandar Fizli

SALLY NG

FREDERICTON, NEW BRUNSWICK

I'm on the national board of directors of Community Foundations of Canada, so I get to see hundreds of foundations and the ground-level work they do to build stronger communities from coast to coast.

At the end of the day, community is where we live – it's where we play, where our families are – so it's really important that we're connected with our communities. When you have a community of diverse activities and people, it just makes us stronger.

Ladies Learning Code is a national initiative that helps women be builders and not just consumers of technology. We hold workshops in more than 30 cities across the country with people who want to learn to write code. We're focused on women, since they're an under-represented demographic.

The unique thing about women is that they like to learn in a social environment. So we organize our workshops in group settings; they're very collaborative and hands-on, and we just have fun.

I want the future of Canada to be filled with individuals who know they can create change and that it's at their fingertips.

Je siège au conseil d'administration national des Fondations communautaires du Canada. J'ai donc l'occasion de voir le travail de terrain que des centaines de fondations font pour bâtir des collectivités plus fortes d'un bout à l'autre du pays.

Les collectivités, c'est où l'on vit, où l'on joue, où nos familles sont. C'est donc très important d'être branché sur sa collectivité. Et quand la collectivité peut compter sur diverses activités et personnes, ça la rend encore plus forte.

Ladies Learning Code est une initiative nationale qui aide les femmes à être des bâtisseuses et non seulement des consommatrices de technologie. Nous organisons des ateliers dans plus de 30 villes du pays pour celles qui veulent apprendre la programmation. Nous nous concentrons sur les femmes parce qu'elles sont sous-représentées démographiquement.

Les femmes présentent la particularité d'aimer apprendre dans un environnement social. C'est la raison pour laquelle nos ateliers se font en groupe. Ils sont pratico-pratiques et font appel à l'esprit de collaboration. Nous avons beaucoup de plaisir.

Je souhaite que l'avenir du Canada soit fait d'individus qui savent qu'ils peuvent provoquer le changement et que celui-ci est à portée de main.

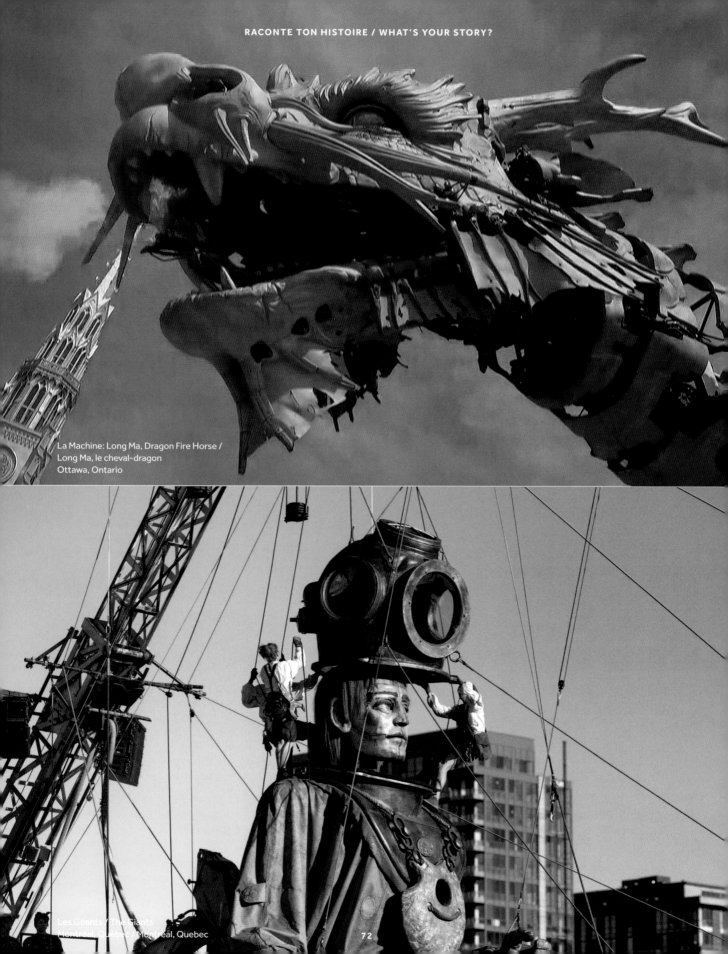

La Machine: Long Ma, Dragon Fire Horse /
Long Ma, le cheval-dragon
Ottawa, Ontario

Les Géants / The Giants
Montréal, Québec / Montréal, Quebec

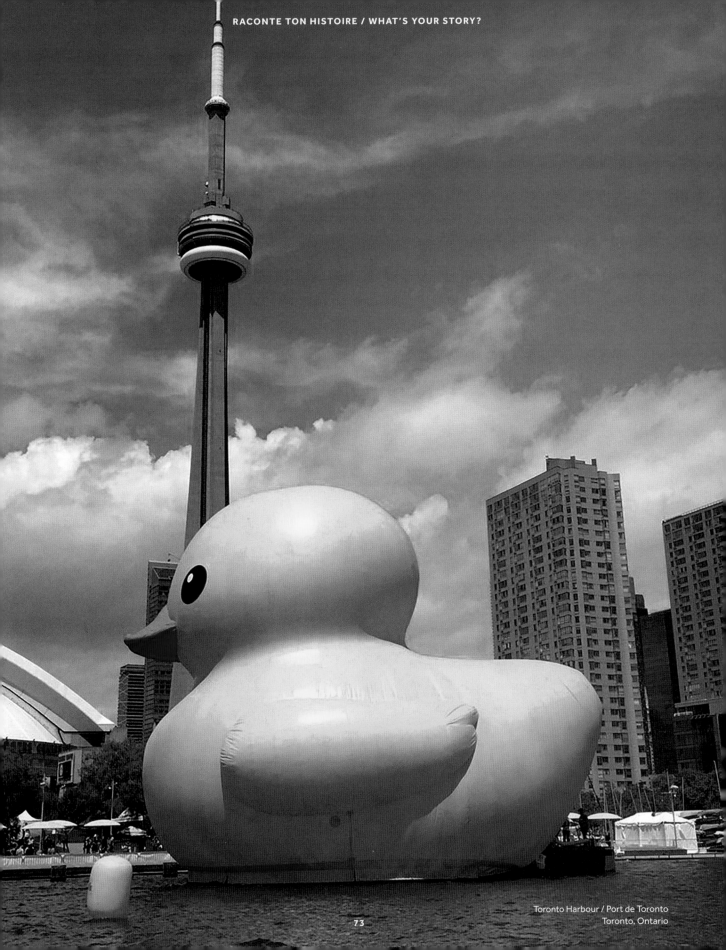

Toronto Harbour / Port de Toronto
Toronto, Ontario

Photo: Yvan Couillard

Photo: Kim Gaudreau

ÉRIK CAOUETTE

SAINT-CÉSAIRE, QUÉBEC

Je viens d'une famille unilingue francophone de quatre enfants et j'ai grandi dans un village du Nord-du-Québec qui s'appelle Chapais. C'est près de Chibougamau. Nos parents étaient dans la musique quand on était tout jeunes. Puis, ils nous ont transmis – à mon frère, Sonny, et moi – l'amour de la musique.

À l'adolescence, on a commencé à jouer dans des réceptions privées, des mariages, puis lors d'événements corporatifs. Nos parents nous ont acheté un système de son et ils nous ont suivis parce qu'on n'avait pas de permis de conduire, évidemment. Mon père faisait le son, ma mère aidait aussi à la technique. Je pense que c'est l'appui de nos parents qui nous a permis de ne pas lâcher.

Mes parents écoutaient pratiquement que de la musique en français. On a donc fait le choix de chanter en français parce que ça fait partie de notre culture. On est fiers de nos origines, on est fiers d'où on vient, on est fiers de notre patelin, de notre village.

Je pense que le succès de 2 Frères est basé pas mal sur la proximité qu'on a avec les gens. On a commencé comme chansonniers dans des bars. On a rencontré les gens en région, un peu partout au Québec. On allait beaucoup au Saguenay–Lac-St-Jean, sur la Côte-Nord ou encore dans le Bas-du-Fleuve. On fait de la musique rassembleuse. On n'essaie pas de réinventer la roue ou de réinventer la musique. On fait de la musique qui parle au cœur et je pense que c'est ça que les gens aiment.

I come from a unilingual French-speaking family of four kids, and I grew up in a village in the Nord-du-Québec region called Chapais. It's near Chibougamau. Our parents worked in music when we were very young, and they passed on their love of music to my brother, Sonny, and me.

When I was a teenager, we started playing at private receptions and weddings and then at corporate events. Our parents bought us a sound system and came with us because we didn't have driver's licences, of course. My father handled the sound, and my mother also helped with the technical stuff. I think that my parents' support played a big part in the fact that we never gave up.

My parents pretty much listened only to French music, so we decided to sing in French because it was part of our culture. We're proud of our origins, we're proud of where we come from and we're proud of our roots in our little village.

I think that "2 Frères" owes a lot of its success to being so close to the people. We started out as singer-songwriters in bars, and we met people in outlying regions across Quebec. We often go to the Saguenay–Lac-St-Jean region, the North Shore or the Lower St. Lawrence. We play music that brings people together. We don't try to reinvent the wheel or reinvent music. Our music speaks to the heart, and I think that's what people like.

ANNA KAN

PORT MOODY, COLOMBIE-BRITANNIQUE

Je suis née en ex-Union soviétique. Après avoir obtenu mon diplôme de l'école de médecine de Moscou en 1995, j'ai immigré au Canada en 1998 avec ma fille de quatre ans et mon ex-mari. Nos chemins se sont séparés peu de temps après et je me suis retrouvée seule, avec ma fille, à recommencer ma vie.

Pour un médecin formé à l'étranger, le retour à la médecine au Canada est bourré d'obstacles. Étant une mère monoparentale sans moyens financiers, j'ai décidé de demeurer dans le domaine médical, mais comme infirmière. J'ai pu faire ce choix grâce à l'accessibilité aux prêts étudiants.

J'ai commencé par apprendre le français. Après avoir obtenu mon baccalauréat, j'ai travaillé comme infirmière pendant neuf ans, tout en passant les examens requis pour faire ma résidence en médecine. Pendant cette période, j'ai aussi appris l'anglais afin de pouvoir travailler dans les hôpitaux francophones et anglophones.

En 2011, le ministère de la Santé et des Services sociaux du Québec m'a contactée et m'a offert de participer à un programme pilote pour les médecins formés à l'étranger. Après l'avoir terminé, mon rêve s'est finalement réalisé. En 2012, j'ai été acceptée en résidence en médecine familiale à l'Université McGill.

Maintenant, je travaille comme médecin hospitalier en Colombie-Britannique, dans une ville située au bord de l'océan Pacifique. Je pratique la profession que j'adore et j'habite dans un endroit paradisiaque!

Je suis infiniment reconnaissante envers le Canada qui m'a permis d'apprendre les DEUX langues officielles et de pratiquer ma profession. Merci à tous les Canadiens pour l'attention, l'énergie et les ressources qu'ils m'ont accordées.

I was born in the former Soviet Union. After earning my degree from a medical school in Moscow in 1995, I immigrated to Canada in 1998 with my four-year-old daughter and my ex-husband. Our paths separated shortly afterwards, and I found myself alone with my daughter, starting my life over.

For a foreign-trained doctor, returning to medical practice in Canada is strewn with obstacles. As a single mother with no financial resources, I decided to stay in the medical field, but as a nurse. It was a path I was able to choose because of the availability of student loans.

The first thing I did was to learn French. After getting my bachelor's degree, I worked as a nurse for nine years while taking the necessary exams to do my medical residency. At the same time, I also learned English so that I could work in both French- and English-language hospitals.

In 2011, Quebec's Ministère de la Santé et des Services sociaux contacted me and asked me to take part in a pilot project for foreign-trained doctors. After I finished, my dream finally came true. In 2012, I was accepted into the family medicine residency program at McGill University.

Now I work as a hospital physician in British Columbia, in a city on the Pacific coast. I am working in the profession I love, and I live in an idyllic spot!

I am infinitely grateful to Canada, a country that gave me a chance to learn BOTH official languages and practise my profession. I'd like to thank all Canadians for the attention, energy and resources that they invested in me.

NICOLAS LAURIN

MONTRÉAL, QUÉBEC

Pour moi, une journée canadienne, c'est une journée où je peux aller dans la forêt ou admirer des sites naturels. C'est probablement la plus grande chance qu'on a ici. Que l'on soit dans n'importe quelle province, on peut accéder à des sites magnifiques où on peut bénéficier de la faune et de la nature à seulement quelques minutes d'à peu près n'importe quelle ville.

Pas besoin de cellulaire, pas besoin de tablette, juste regarder ce qui nous entoure et faire n'importe quelle activité sur l'eau ou en forêt. Je peux vous assurer que si on donne la chance aux jeunes d'être en contact avec la nature, ils vont adorer ça, 100 % du temps, et vont vouloir y retourner. Les jeunes qu'on emmène dans des camps de pêche ou des camps d'écotourisme sont ceux qui ramènent leurs parents par la suite.

Parfois, on oublie à quel point on est chanceux d'avoir cette nature aussi accessible. En Europe, chasser ou pêcher, à l'époque, c'était réservé aux seigneurs. Alors qu'ici, au Canada, tout le monde peut y aller, tout le monde a accès à la nature.

Je suis présentement à Tadoussac en train de regarder la baie. C'est une vue absolument extraordinaire. Il y a le fleuve et la rivière Saguenay qui se rencontrent. C'est un parc marin magnifique avec des baleines, des bélugas et des phoques. On est surélevés sur la montagne et c'est de toute beauté.

For me, a truly Canadian day is a day when I can go into the woods or admire the beauty of our natural landscapes. That's probably the best thing we have going for us. No matter what province we live in, there are amazing places where we can enjoy nature and wildlife just a few minutes outside almost any city.

You don't need a cell phone; you don't need a tablet. Just look at everything around you and do any activity you like on the water or in the forest. I can promise you that if we give our young people a chance to get out into nature, they will love it 100% of the time, and they'll want to go back. And, the next time, the young people we bring to our fishing camps or ecotourism camps will bring their parents with them.

Sometimes we forget how lucky we are to have such easy access to nature. In Europe, only the nobles used to have the right to hunt and fish. Here, in Canada, everyone has access to nature.

Right now I'm in Tadoussac, looking out at the bay. It's a spectacular view. The St. Lawrence and Saguenay rivers come together here. It's an amazing marine park with whales, belugas and seals. We're high up on the mountain, and it's stunning.

GERMAINE KONJI

OTTAWA, ONTARIO

Je suis d'origine africaine. Culturellement, la danse nous permet de nous réunir, de nous rapprocher les uns et les autres et d'exprimer nos sentiments les plus profonds.

En participant au spectacle *Capteur de rêves*, j'ai beaucoup appris au sujet des danses autochtones et je vois que, comme la danse africaine, la danse autochtone est une célébration. C'est une forme de prière et d'offrande à une force plus grande que nous. Dans la culture autochtone, il y a beaucoup de profondeur lorsqu'on utilise son corps pour s'exprimer.

Capteur de rêves est un spectacle qui mélange le hip-hop, le folk et la création orale à la danse contemporaine et autochtone. C'est aussi une célébration de l'intégration des différentes cultures, d'histoires, de souvenirs et de la diversité d'identités canadiennes. Les spectateurs peuvent ainsi voir la diversité des croyances représentées dans la danse autochtone.

Pour moi, la danse, c'est le mouvement. C'est utiliser son corps pour une autre forme d'expression. Je danse quand je suis heureuse et lorsque je suis triste. Je danse comme une offrande à ma communauté, à Dieu, etc. Tous les jours, plusieurs personnes dansent, même si c'est en cuisinant. Ça compte aussi! Ça ne doit pas nécessairement être un grand spectacle. Si tu utilises ton corps pour communiquer, expliquer ou t'exprimer de n'importe quelle façon, c'est de la danse.

J'espère que les gens apprécieront la diversité des identités canadiennes parce que plusieurs spectacles et performances professionnels présentent souvent une seule façon d'être Canadien. J'espère que les gens verront qu'être Canadien, c'est parler l'inuktitut et aussi les autres langues parlées au pays. Être Canadien, c'est avoir la peau noire, la peau brune, la peau jaune. Je pense qu'on a fait un bout de chemin en tant que Canadiens, mais on a encore de la route à faire.

My background is African. Culturally, dance brings us together, lets us get closer to others and allows us to express our deepest feelings.

Participating in *The Dream Catchers* musical taught me a lot about Indigenous dance, and I see that it's a celebration just like African dance is. It's a form of prayer and an offering to a power that's greater than ourselves. In Indigenous cultures, there's so much depth when you use your body to express yourself.

The Dream Catchers is a show that combines hip-hop, folk and oral creation with contemporary and Indigenous dance. It's also a celebration that integrates different cultures, histories, memories and the range of Canadian identities. The audience can therefore see the diversity of beliefs represented in Indigenous dance.

For me, dance is movement. It's a way of using your body for another form of expression. I dance when I'm happy and also when I'm sad. I dance as an offering to my community, to God, etc. Every day, a lot of people dance even if it's while they're in the kitchen. That counts as well! It doesn't necessarily have to be a big show. If you use your body to communicate, explain or express yourself in any way, you're dancing.

I hope people will appreciate the diversity of Canadian identities because many professional shows and performances often present only one way of being Canadian. I hope people will see that being Canadian means speaking Inuktitut and the other languages spoken in this country. Being Canadian means having black skin, brown skin, yellow skin. I think we're making progress as Canadians, but we still have far to go.

KRISTEN UNGUNGAI-KOWNAK

BAKER LAKE INLET, NUNAVUT

This past May, a crew of us travelled by canoe to Ottawa from Kingston, Ontario. We wanted to send a message to the Community Foundations Conference being held in Ottawa. The conference brought together more than 750 community and philanthropic leaders from 105 Canadian communities and 34 other countries for learning and connection.

Along the way, we had delegates join us for conversations about the future of Canada. We had conversations about reconciliation, reciprocity and what we see Canada looking like for the next 150 years.

The canoe trip was one unique, creative and very effective way of creating a conversation – a floating conversation – about the future of Canada. We need to increase communication, increase understanding, and increase access to services such as education and health for the North and for the South.

Reconciliation can happen if you increase education about Indigenous history from the perspective of Indigenous groups. I graduated last year from a program called Inuit Studies affiliated with Algonquin College and Carleton University, both in Ottawa. We studied contemporary Inuit issues and tried to find solutions.

I'm going to try my best to encourage youth to go to this program or to educate themselves and do their own research and find out the true history of the North.

There is a desire to create a better connection between that Canadian identity and that Inuit identity and to ensure there's a healthy balance between them. That's what this year is about for me.

En mai dernier, nous avons formé une équipe pour aller en canot de Kingston, en Ontario, à Ottawa. Nous voulions envoyer un message au Congrès des fondations communautaires, qui se tenait à Ottawa. Le Congrès rassemblait plus de 750 communautés, et des leaders philanthropiques issus de 105 communautés canadiennes et de 34 pays étrangers pour partager leurs connaissances et tisser des liens.

Sur notre parcours, des délégués nous ont rejoints pour avoir des conversations sur l'avenir du Canada. Nous avons discuté de réconciliation et de réciprocité, et de notre vision du Canada pour les 150 prochaines années.

Le voyage en canot était une façon unique, originale et très efficace de créer une conversation – flottante! – sur l'avenir du Canada. Nous devons mieux communiquer, mieux nous comprendre et avoir un meilleur accès à des services d'éducation et de santé, au nord comme au sud.

La réconciliation est possible avec un meilleur enseignement de l'histoire des peuples autochtones, de leur point de vue. L'année dernière, j'ai obtenu mon diplôme d'un programme d'études sur les Inuits, affilié au Collège algonquin et à l'Université Carleton, deux établissements situés à Ottawa. Nous avons étudié les problèmes actuels des Inuits et nous avons tenté de trouver des solutions.

Je vais faire de mon mieux pour encourager les jeunes à suivre ce programme ou à s'instruire et à faire leurs propres recherches pour découvrir la véritable histoire du Nord.

Il y a un vrai désir de créer une meilleure connexion entre l'identité canadienne et l'identité inuite, et de garantir un bon équilibre entre elles. C'est cela que cette année représente pour moi.

MARC-ANDRÉ LEBLANC

MONCTON, NOUVEAU-BRUNSWICK

En novembre 2008, alors que j'agissais comme page au Sénat du Canada, j'ai eu l'occasion de participer à un moment fort et symbolique de la démocratie canadienne.

Le 19 novembre 2008 s'ouvrait la première session de la 40e législature, pendant le deuxième mandat du premier ministre Stephen Harper, avec la cérémonie du discours du Trône. Les discours du Trône sont toujours importants dans n'importe quels parlements ou assemblées canadiennes, et celui de 2008 à Ottawa ne faisait pas exception. Tapis rouge, garde royale, présence du corps diplomatique, la bulle politique à Ottawa vibrait!

Cela dit, d'un point de vue personnel, j'avais été chargé d'une tâche de la plus haute importance, soit celle de fermer « la barre ». La barre de cuivre a pour but de séparer les membres de la Chambre des communes d'avec la Chambre haute et la Couronne représentée par la gouverneure générale qui était à l'époque Son Excellence Michaëlle Jean.

Pour un *nerd* politique comme je le suis, c'est comme si l'entièreté de la démocratie canadienne était alors entre mes mains. J'avais la responsabilité de m'assurer qu'aucun député ne tente de faire affront à ce grand symbolisme. Je m'en souviens encore comme si c'était hier : une horde de députés s'en venant dans le corridor reliant les deux Chambres, avec à leur tête l'huissier du bâton noir. Comme une chorégraphie bien répétée, je me suis immiscé entre le président de la Chambre des communes et le premier ministre. Puis, d'un mouvement, plus ou moins gracieux, j'ai fait glisser derrière moi cette fameuse barre. Une fois en place, j'ai cru pour l'espace d'un moment, être le plus grand super héros canadien!

In November 2008, when I was working as a page at the Canadian Senate, I had the opportunity to take part in a symbolic and defining moment in Canadian democratic life.

On November 19, 2008, the 40th Parliament opened during Prime Minister Stephen Harper's second term of office, complete with the Speech from the Throne ceremony. Throne speeches are always important occasions in any Canadian parliament or legislative body, and the 2008 speech in Ottawa was no exception. The red carpets, the royal guard, the presence of the diplomatic corps: Ottawa's political world was abuzz!

On a more personal note, I had been put in charge of a task of the utmost importance: closing the "bar." The brass bar separates the members of the House of Commons from the members of the Upper Chamber and the Crown, represented by the Governor General, who was Her Excellency Michaëlle Jean at the time.

For a political nerd like me, I felt as if I bore the entire weight of Canadian democracy on my shoulders. I was responsible for ensuring that no MPs committed an affront to that great symbolism. I remember it vividly: a horde of MPs coming down the corridor between the two chambers, with the Usher of the Black Rod leading the way. As if in a well-rehearsed dance, I slipped in between the Speaker of the House of Commons and the Prime Minister. Then, with a movement of questionable grace, I slid the bar behind me.

Once it was in place, I felt for a moment like Canada's greatest superhero!

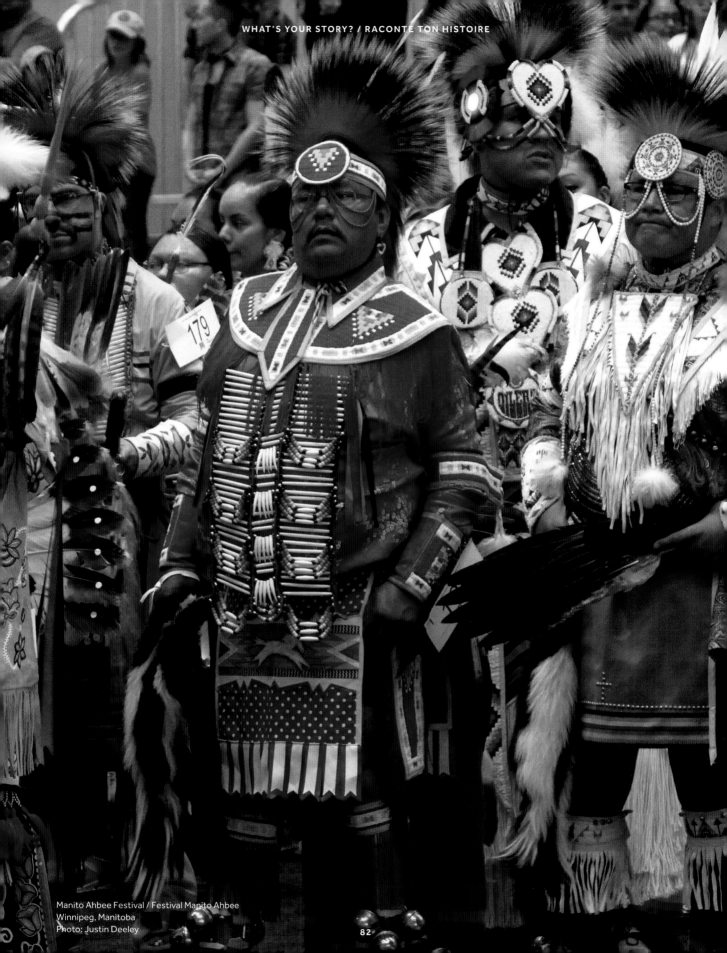

Manito Ahbee Festival / Festival Manito Ahbee
Winnipeg, Manitoba
Photo: Justin Deeley

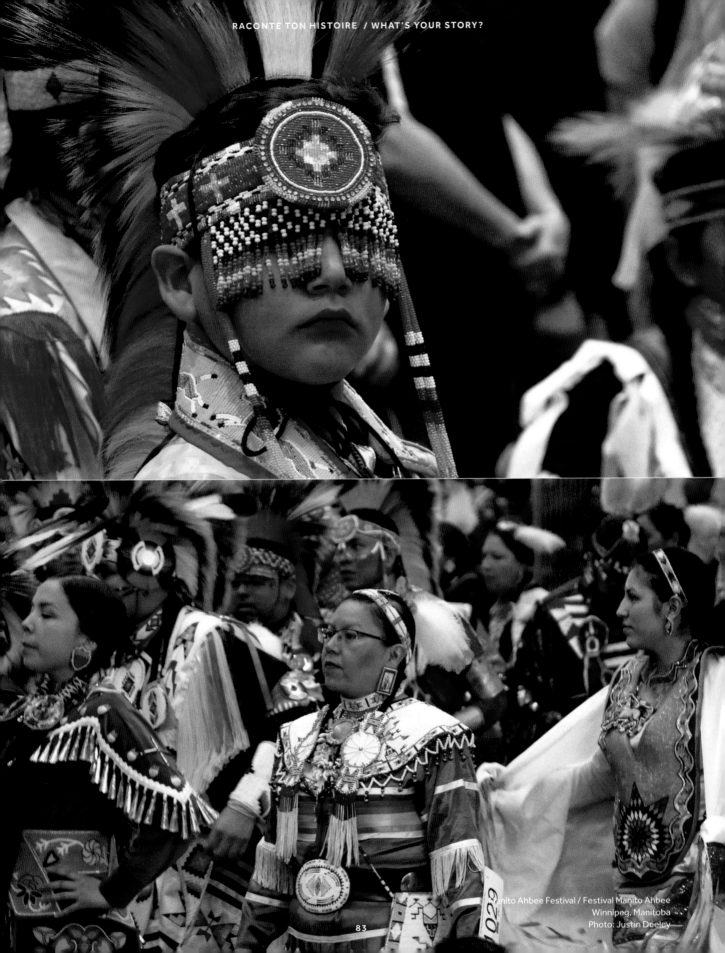

Manito Ahbee Festival / Festival Manito Ahbee
Winnipeg, Manitoba
Photo: Justin Deeley

PATRICK MOLICARD-CHARTIER

MONTRÉAL, QUÉBEC

J'ai grandi à Oakville, en Ontario, dans une famille francophone. Quand j'avais 18 ans, j'ai déménagé pour aller à l'université à Toronto, où j'ai rencontré des gens de partout et où j'ai ressenti beaucoup de fierté d'être francophone.

Ensuite, j'ai voyagé dans des pays comme la France, la Suisse, le Togo et la Côte d'Ivoire. C'est en revenant que j'ai vraiment remarqué l'importance de la francophonie au Canada. J'ai alors travaillé comme enseignant de français langue seconde pendant quelques années, avant de continuer à étudier le français. Je suis maintenant à Montréal pour le doctorat. C'est vraiment ici que j'ai reconnu la diversité de la francophonie, même au sein du Canada. Bien que le Québec soit très important pour le français au pays, l'ensemble des Canadiens francophones n'ont pas les mêmes expériences que ceux du Québec.

À mon arrivée dans une des écoles où j'ai enseigné à Toronto, les élèves ne ressentaient pas trop de fierté par rapport à leur programme de français. Je tenais à les inspirer à apprendre le français en leur montrant que ce n'est pas seulement une langue, mais une culture. Je leur ai montré des produits culturels dont ils ignoraient les origines francophones. Peu à peu, j'ai vu leur intérêt grandir. Après quatre ans, quand je suis parti en congé sabbatique, quelques élèves ont pleuré : « Non monsieur, vous ne pouvez pas y aller, y'a personne comme vous qui nous inspire à parler en français ». C'est là où j'ai vraiment vu l'impact que j'avais en étant enseignant et en partageant ma passion du français.

Aujourd'hui encore, je reçois toujours des cartes postales ou des petites lettres d'élèves qui m'écrivent pour me dire où ils ont parlé français. Ça me va droit au cœur et ça me rend vraiment fier d'être Franco-Ontarien.

I grew up in Oakville, Ontario, in a French-speaking family. When I was 18 years old, I left to go to university in Toronto, where I met people from all over and felt very proud to be a francophone.

After university, I travelled to many countries, including France, Switzerland, Togo and Côte d'Ivoire. When I came back, the importance of Canada's French-speaking population really hit me. I worked as a teacher of French as a second language for a few years and then went back to school to study French. I'm now in Montreal to do my Ph.D. This is where I really recognized how diverse the French-speaking community is, even within Canada. Although Quebec is very important for French in Canada, French-speaking Canadians as a whole do not have the same experiences as French speakers in Quebec.

When I arrived at one of the schools where I taught in Toronto, the students weren't particularly proud of their French program. I wanted to inspire them to learn French by showing them that it wasn't just a language, it was a culture too. I showed them cultural products with French origins they didn't know about. Little by little, I saw their interest grow. After four years, when I left on a sabbatical, some students begged me to stay: "No, you can't go! No one can get us to speak French like you can!" That's when I really saw the impact that I was having by teaching and sharing my love of French.

Even today, I still receive postcards and short notes from students who write to me to say that they spoke French. It moves me and makes me really proud to be a Franco-Ontarian.

MICHAEL BLACKIE

OTTAWA, ONTARIO

I'm a travelling chef, a wandering rogue. I'm 52 now and I've been cooking for more than 30 years. As a Canadian citizen, travelling the world has been such an incredible opportunity. I've lived and worked in Mexico, Southeast Asia, Bali and Hong Kong, and I've travelled extensively in these areas. That's when I felt the most Canadian. There was such a warmth from everywhere I went and it was very exciting for me to showcase food from Canada.

We're a multicultural country with incredible food, and when you travel the world and bring back that magic, it changes the dynamics immensely. I don't try to confuse people with the food. I bring things back and try to put a little twang in it, a little bit of Canadiana, like using local pork belly in a cheong fun roll.

About five years ago I went to Beijing and hosted a Canadian-themed dinner with the Canadian embassy. You have no idea how hard it is to take something that you have in Canada and bring it over to Asia, to get it there and lock it in.

This spring, we did two Bootleg Boat Cruises on the Ottawa River. We served 12-course tasting menus that told the story of illegal food and drink over the last 150 years. A lot of research went into putting it together and delivering it to the table.

Another amazing project that I'm excited to be a part of is Canada's Table. It's going to take place outdoors in downtown Ottawa, with 1,000 people served four courses at a single, enormously long table. It's going to be a logistical fun time for sure.

Je suis un chef itinérant, un vieux snoreau errant. J'ai 52 ans et je cuisine depuis plus de 30 ans. En tant que citoyen canadien, voyager de par le monde a été une expérience extraordinaire. J'ai vécu et travaillé au Mexique, en Asie du Sud-Est, à Bali et à Hong Kong. J'ai aussi beaucoup voyagé dans ces régions. C'est là que je me suis senti le plus Canadien. J'y ai toujours été accueilli chaleureusement et c'était un véritable plaisir pour moi de faire valoir la cuisine du Canada.

Nous sommes un pays multiculturel où la nourriture est incroyable. Quand on voyage dans le monde et qu'on amène cette magie, ça change énormément la dynamique. Je n'essaie pas de confondre les gens avec la nourriture. J'apporte des idées et j'essaie de leur donner un petit accent, une touche canadienne, par exemple en mettant du flanc de porc local dans un rouleau cheong fun.

Il y a environ cinq ans, je suis allé à Pékin pour préparer un souper canadien pour l'ambassade du Canada. Vous n'avez pas idée comme c'est difficile d'apporter quelque chose du Canada en Asie, de réussir à l'avoir et à le garder.

Ce printemps, on a organisé deux « croisières clandestines » sur la rivière des Outaouais. On a servi un menu dégustation à 12 services qui raconte l'histoire des aliments et des boissons interdits lors des 150 dernières années. Il a fallu faire beaucoup de recherche pour monter le menu et arriver à le servir.

Un autre projet vraiment emballant dont je suis heureux de faire partie est la Tablée du Canada. L'événement a lieu en plein air dans le centre-ville d'Ottawa. On sert un repas quatre services à 1 000 convives réunis autour d'une seule et unique longue table. Ce sera assurément toute une partie de plaisir sur le plan logistique.

MARSHALL BUTTON

DALHOUSIE, NOUVEAU-BRUNSWICK

Je me sens plus chez moi au Nouveau-Brunswick, à Dalhousie. C'est l'endroit le plus au nord de notre province, et j'y ai été élevé. C'est une ville qui représente un bon mélange des deux langues officielles, à l'image de ma famille - ma mère était francophone et mon père était originaire de Terre-Neuve.

À Dalhousie, tout le monde travaillait au moulin et ça créait une certaine culture. Les anglophones de la ville s'étaient adaptés: même s'ils ne parlaient pas le français, ils avaient traduit certaines de nos expressions de façon littérale. Par exemple, ils disaient « it makes a long time » pour dire « ça fait longtemps » et « open the light » pour « ouvrir la lumière ». J'ai d'ailleurs commencé ma carrière de théâtre en jouant un personnage, Lucien, qui vivait cette réalité-là.

I feel most at home in New Brunswick, in Dalhousie. It's the northernmost point of our province, and it's where I was raised. The town has a good mix of both official languages, just like my family: my mother was French-speaking and my father came from Newfoundland.

In Dalhousie, everyone worked at the mill, and that led to the creation of a specific culture. The town's anglophones adapted. Even if they didn't speak French, they translated some of our expressions literally. For example, they would say "it makes a long time," a copy of "ça fait longtemps," and they'd say "open the light" instead of "turn on the light," another direct translation of the French wording. In fact, I started my career in theatre playing Lucien, a character for whom that was part of everyday life.

JAMES ROBERTS

PRINCE ALBERT, SASKATCHEWAN

I am a residential school survivor, but my story is a bit different from most. I went to the All Saints Indian Residential School in Prince Albert, Saskatchewan. My parents were child-care workers at the Student Residence in the late '60s. Although my parents worked there, I was not allowed to play with the other kids who were there from their home reserves. I was also not allowed any open displays of family life lest it cause the other children to feel homesick. As a result, I never really felt connected to my parents.

I also could not get along with the non-Indians in Prince Albert; because I was an Indian, I was not friends with any non-Indians in the schools. I was picked on and bullied by both non-Indians and Indians alike, so it was very hard. I learned to fight and defend myself at a very early age. I watched as important people and leaders of First Nations were ridiculed, demonized, harassed, beaten up, and outright spat on and called degrading things. I vowed to become a non-entity so that would not happen to me when I got older. But I was wrong – very wrong.

This really affected my life and my thought process in my later years and it started a downward spiral into dark thoughts and failed relationships, failed friendships and just a failed life in general. I am 53 years old and have observed a lot of things that just do not sit well with me.

I have observed the eroding of First Nations' rights and way of life with great alarm. I have observed the outright theft of property and monies from First Nations by government and industry. I have observed first-hand what colonialism has done to First Nations and the generations of abuse at the hands of governments and industry. I have watched some of our leaders berated, ridiculed and harassed by government and industry.

So what does Canada's 150 mean to me? It means that Canada is a country that stole lands, resources, money and our identity in order to "kill off the Indians," but we are still here and we are still fighting for our rights.

Je suis un survivant des pensionnats indiens, mais mon histoire est un peu différente de celle des autres. Je suis allé au Pensionnat indien All Saints de Prince Albert, en Saskatchewan. Mes parents étaient éducateurs à la résidence à la fin des années 1960. Même s'ils travaillaient sur place, je n'étais pas autorisé à jouer avec les autres enfants des réserves qui étaient là. Je n'étais pas autorisé non plus à montrer un quelconque signe de lien familial de peur que les autres enfants s'ennuient de leur famille. Ce qui fait que je n'ai jamais vraiment été proche de mes parents.

Je ne pouvais pas non plus me lier d'amitié avec les non-Autochtones de Prince Albert. Comme j'étais un Indien, je n'avais aucun ami non autochtone à l'école. J'ai été victime de railleries et d'intimidation à la fois de la part des non-Autochtones et des Autochtones; ça a été très difficile. J'ai appris à me battre et à me défendre très jeune. J'ai vu des gens importants et des chefs des Premières Nations être ridiculisés, diabolisés, harcelés et battus, se faire cracher dessus et crier des insultes. Je me suis promis que je deviendrais une non-entité afin que ça ne puisse pas m'arriver quand j'allais être grand. Mais j'avais tort, vraiment tort.

Ça a vraiment affecté ma vie et ma façon de penser plus tard. Je suis entré dans une spirale infernale d'idées noires. J'ai échoué dans mes relations, dans mes amitiés et dans la vie en général. J'ai 53 ans et j'ai été témoin de beaucoup de choses qui me hantent.

J'ai observé l'érosion des droits et du mode de vie des Premières Nations avec beaucoup d'inquiétude. J'ai observé le gouvernement et l'industrie nous voler purement et simplement nos propriétés et notre argent. J'ai vu, de mes yeux vu, ce que le colonialisme a fait aux Premières Nations et les abus commis par les gouvernements et l'industrie. J'ai vu certains de nos leaders se faire fustiger, ridiculiser et harceler par le gouvernement et l'industrie.

Que signifie le 150e anniversaire du Canada pour moi? Ça signifie que le Canada est un pays qui vole les terres, les ressources, l'argent et l'identité pour « éliminer les Indiens », mais nous sommes toujours là et nous nous battons toujours pour nos droits.

VICKY YI QING LIU

SURREY, COLOMBIE-BRITANNIQUE

J'étudie le français et les sciences politiques à l'Université Yale comme une douzaine d'étudiants canadiens de la promotion 2019. Alors que je cherchais mon premier livre à la bibliothèque, le bibliothécaire m'a demandé mon nom.

Il s'agissait d'une question assez innocente, alors je lui ai répondu que je m'appelais Vicky. J'ai toujours aimé l'assurance de mon nom malgré la difficulté de lisser et prolonger la seule voyelle jusqu'au craquement de la troisième consonne.

Le bibliothécaire, qui m'examinait de la tête aux pieds, avait noté mes yeux bruns, mon visage plat de forme carrée et ma frange noire effleurant mes sourcils fins. Il m'a demandé quel était mon vrai nom puisque je semblais venir de Chine.

Je voulais lui expliquer que ma citoyenneté était canadienne, crier qu'il était absurde de supposer que je venais de la Chine et non pas du Japon, de la Corée du Sud ou encore des États-Unis.

J'ai plutôt répondu que je me nommais Yi Qing, même si je déteste prononcer mon nom à voix haute, ici à New Haven, loin de mon quartier de banlieue dans l'Ouest canadien. Même si mon nom signifie « toujours ensoleillé », il contient toute mon histoire. Les étrangers ne comprendraient jamais : mes souvenirs éternellement vifs et pénétrants de mon arrivée en Colombie-Britannique à l'âge de trois ans. Le rappel constant sur mon passeport et tous mes documents officiels et quasi officiels que mon nom est celui d'une étrangère.

En me nommant Yi Qing, mes parents voulaient que leur fille brille comme le soleil, un espoir sincère, mais peut-être un peu ringard. En m'appelant Vicky, ils voulaient faire honneur à la reine Victoria, l'homonyme de la ville de Victoria où ils se sont installés après leur immigration et où la petite Yi Qing a mis les pieds sur le sol canadien pour la première fois.

À ce moment précis, je me suis sentie transportée à Victoria. Je n'étais plus à la bibliothèque américaine. J'étais assise sur un rondin, sur la plage, à l'âge de cinq ans, contemplant le ciel et regardant les vagues déferlantes, déjà fière d'être Canadienne.

I am studying French and political science at Yale University with about a dozen other Canadian students from the class of 2019. While I was looking for my first book at the library, the librarian asked my name.

It was a pretty innocent question, so I told him that my name was Vicky. I have always liked the strength and assurance of my name; even the difficulty of smoothing out and extending the only vowel until the hard crack of the third consonant.

The librarian, who was looking me over from head to foot, had noticed my brown eyes, my flat, square face and my black bangs skimming my fine eyebrows. He asked me what my real name was because I looked like I came from China.

I wanted to explain that I was a Canadian citizen and yell out that it was ridiculous to presume that I came from China and not Japan, South Korea or even the U.S.

Instead, I answered that my name was Yi Qing, even though I detest saying my name aloud here in New Haven, far from my suburban neighbourhood in western Canada. Although my name means "always sunny," it holds my entire history within it. Foreigners would never understand my eternally keen and vivid memories of arriving in British Columbia at the age of three, or the constant reminder on my passport and all my official and semi-official papers that my name is that of a foreigner.

By naming me Yi Qing, my parents wanted their little girl to shine like the sun. Their hope was sincere, if perhaps a little out of step with the times. By naming me Vicky, they wanted to honour Queen Victoria, the person who gave her name to the city where they settled after immigrating and where their little Yi Qing stepped onto Canadian soil for the first time.

At that exact moment, I felt like I was back in Victoria. No longer in the American library, I was sitting on a log on the beach, just five years old, looking at the sky and breaking surf, already proud to be a Canadian.

LEISA WASHINGTON

AJAX, ONTARIO

My favourite corner of Canada is Swansea Mews, where I grew up in Toronto Community Housing. I lived there for 22 years. Living there, I didn't understand the world. I had a mother who was very sick; she had bipolar schizophrenia. So I really depended on the community, my friends and my teachers to teach me how to live. I went to my friends' homes and asked their parents how to make macaroni and cheese, how to do laundry.

It's my favourite place because it's my roots. It's where I didn't think that things were possible and now I see that everything is possible. And so I go back there often. I go back to thinking about the hardships and the pain that comes from the area. But it's made me the woman I am today and so, for that, I'm grateful and I love the place.

I'm loyal to the country that allowed me to become the woman I am today. I am forgiving. I had to forgive a lot of people along the journey and I've learned a lot. Through hardship and through systemic racism at times, I persevered. It's really important for me to tell Canada that. You can do it, through anything.

I love business. I love to create. I love new projects. I love being the first at anything, being the first WNBA (Women's National Basketball Association) agent in Canada, becoming the first NBA female agent in Canada. I'm a creator, and I want to see people smile. I'm a visionary, a business developer. And it's for the community; I want to see the community rise.

Having a WNBA Toronto franchise matters to me because it would allow women in our country to see themselves playing the first professional women's sport in all of Canada. It is going to be such a revelation. Young girls in every city of Canada are playing basketball. It's for all cultures. It's a ball and running shoes.

I want these young girls to see themselves on a platform just like men. They may not earn the same as men right now, but in 2025 they'll be earning the same if there are women like me around.

Mon coin préféré du Canada, c'est Swansea Mews, à Toronto. C'est là, dans les logements sociaux de la Toronto Community Housing, que j'ai grandi et passé 22 ans de ma vie. Quand j'étais là-bas, je ne comprenais rien au monde. Ma mère était atteinte du trouble bipolaire et de schizophrénie, j'étais donc vraiment dépendante de la communauté, de mes amis et de mes professeurs pour apprendre comment vivre. J'allais chez mes amis et je demandais à leurs parents comment on faisait des macaronis au fromage ou la lessive.

C'est mon lieu préféré parce que ce sont mes racines. C'est là que je pensais que rien n'était possible, et maintenant je vois que tout est possible. Alors je retourne souvent là-bas. Je repense aux épreuves et à la douleur qui viennent de cet endroit. Mais c'est ce qui a fait de moi la femme que je suis aujourd'hui, alors je suis reconnaissante pour ça et j'adore cet endroit.

Je suis loyale envers le pays qui m'a permis de devenir la femme que je suis maintenant. Je pardonne. J'ai dû pardonner à beaucoup de gens sur mon parcours et j'ai beaucoup appris. Malgré les épreuves et, parfois, le racisme systémique, j'ai persévéré. C'est vraiment important pour moi de dire ça au Canada. Vous pouvez y arriver, quels que soient les obstacles.

J'adore le monde des affaires. J'adore créer. J'adore les nouveaux projets. J'adore être la première à faire quelque chose, être la première agente de joueuses de la WNBA (Women's National Basketball Association) au Canada, être la première femme à travailler comme agente de la NBA au Canada. Je suis une créatrice et je veux voir les gens sourire. Je suis une visionnaire, une développeuse d'entreprises. C'est pour la communauté : je veux voir la communauté s'élever.

C'est important pour moi d'avoir une franchise de la WNBA à Toronto parce que ça va permettre à des femmes de notre pays d'être des joueuses du sport féminin professionnel le plus en vue de tout le Canada. Ça va être une telle révélation. Dans chaque ville du Canada, des jeunes filles jouent au basketball. C'est pour toutes les cultures. Ça prend juste un ballon et des chaussures de course.

Je veux que ces jeunes filles se voient sur un podium, exactement comme les hommes. Elles ne gagneront pas autant que les hommes pour l'instant, mais, en 2025, elles gagneront autant qu'eux s'il y a d'autres femmes comme moi dans les parages.

Photo: Leilah Dhore

ANDREA STEWART

OTTAWA, ONTARIO

I am one of two executive producers of SESQUI – short for sesquicentennial – which has the mandate of showing Canada in a new way. Using new 360-degree photography and virtual reality, we produced a film that shows Canadians their country like they've never seen it before.

Our film, *Horizon*, is being exhibited across Canada in 2017. It's a 20-minute, live-action film that projects 360-degree images onto a dome surface. It features 90 scenes filmed in every province and territory, with images of 386 Canadians doing what Canadian do, as well as wildlife such as belugas and caribou.

We have an incredible diversity of locations across the country that are vital and beautiful. So the film is a celebration of our landscape, but it's also a celebration of our creative spirit. We've worked with artists, performers, musicians and technical crews from across Canada – more than 500 people – to put this project together. The depth of creativity, talent and energy that we have in this country is truly amazing. It's something we should all be proud of.

The film *Canada 67*, which was produced for Expo 67 and projected on a circle of screens, was a filmmaking innovation that led to the creation of IMAX. We were inspired by that and by the notion that on the 150th anniversary of your country you should try to do something new. That's really what the project came to be about.

We gathered together a core of volunteers and we just sort of kept developing it. We pulled in people from across the country who had stories to tell about being Canadian.

I think the reason everyone got together is because the creative community in Canada – it's vast and in pockets everywhere, yet somehow it is interconnected – is always looking for a new challenge and trying to discover new, creative avenues.

It's been very moving to see people watch the film or experience some of the virtual-reality storytelling. They are excited to see their country in a new way. This project belongs to everyone.

Je suis l'une des deux chefs de production de SESQUI (abréviation de sesquicentenaire), dont le mandat consiste à montrer le Canada sous un nouvel angle. À l'aide d'une nouvelle technique de photographie à 360° et de la réalité virtuelle, nous avons réalisé un film qui montre leur pays aux Canadiens comme ils ne l'ont encore jamais vu.

Notre film, *Horizon*, est projeté en 2017 d'un bout à l'autre du Canada. Quelque 20 minutes de film en prises réelles où des images à 360° sont projetées sur un dôme. En tout, ce film présente 90 scènes filmées dans chaque province et territoire, avec des images de 386 Canadiens en train de faire ce qui est propre aux Canadiens, de même que des images d'animaux sauvages comme des bélugas et des caribous.

Notre pays possède une incroyable diversité de lieux qui sont à la fois essentiels et magnifiques. Le film est donc une célébration de nos paysages, mais c'est aussi une célébration de notre esprit créatif. Nous avons travaillé avec des artistes, des vedettes, des musiciens et des équipes techniques – plus de 500 personnes en tout – des quatre coins du Canada pour monter ce projet. La profondeur de la créativité, du talent et de l'énergie dont regorge notre pays est absolument phénoménale. C'est vraiment quelque chose dont nous devrions tous être fiers.

Le film *Canada 67*, réalisé pour l'Expo 67 et projeté sur des écrans disposés en cercle, était une véritable innovation cinématographique qui a conduit à la création de la technologie IMAX. C'est ce qui nous a inspirés, tout comme l'idée que le 150e anniversaire de notre pays devrait être l'occasion d'essayer quelque chose de nouveau. C'est vraiment ce qui a été au cœur du projet.

Nous avons rassemblé quelques bénévoles et nous avons continué à faire évoluer le projet. Nous avons attiré des gens de tout le pays qui avaient des histoires à raconter sur ce que c'est qu'être Canadien.

Je pense que la raison pour laquelle tout le monde a participé, c'est parce que la communauté créative du Canada, qui est à la fois vaste et parsemée dans tout le pays tout en étant, en quelque sorte, interconnectée, cherche sans cesse de nouveaux défis et de nouvelles voies créatives.

C'était très émouvant de voir les gens regarder le film ou vivre l'expérience d'une histoire racontée en réalité virtuelle. Ils sont contents de voir leur pays sous un nouvel angle. Ce projet appartient à tout le monde.

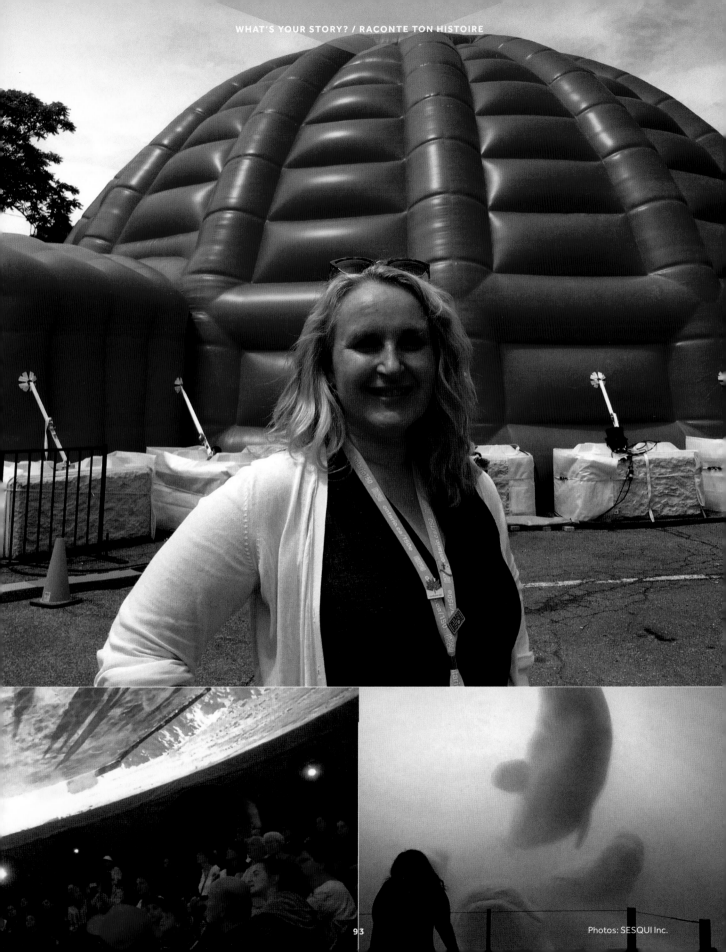

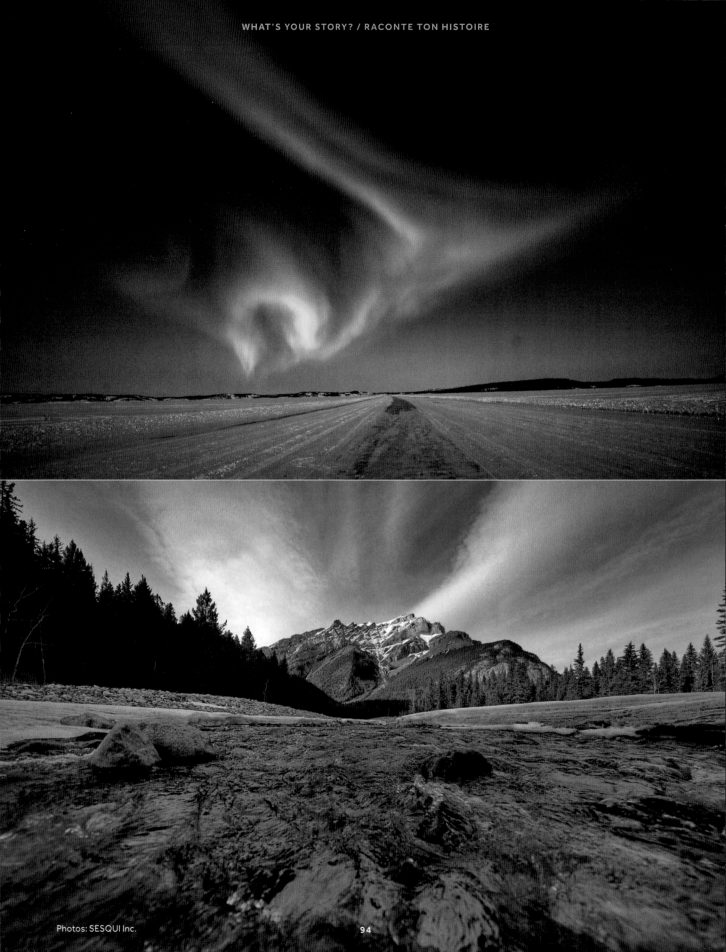

Photos: SESQUI Inc.

Photo: Kevin Light

MEAGHAN BENFEITO

MONTREAL, QUEBEC

One thing about Canada that I really like is the fact that, no matter what sport you do, you have 100 per cent support from everyone in Canada. That really helps us perform even better, and really makes us appreciate the fact that we live in Canada.

L'une des choses que j'aime au Canada, c'est que, quel que soit le sport qu'on pratique, tout le monde ici nous soutient à 100 %. Cela nous aide vraiment à être performants et nous fait réellement apprécier le fait de vivre au Canada.

FLORENCE NADEAU

LÉVIS, QUÉBEC

Jeanne Sauvé est une personnalité canadienne qui m'inspire. C'est vraiment un modèle pour le Canada. Sa carrière et ce qu'elle a fait ont permis aux femmes d'aller plus loin. Elle a ouvert des portes à tout le monde. J'aurais aimé pouvoir lui parler et savoir comment elle se sentait.

Moi, en tant que fille ordinaire de 15 ans qui réfléchit à sa carrière, je n'ai pas à choisir mon emploi en me demandant si j'aurai une place dans telle ou telle branche en tant que femme. Je peux faire ce que je veux. Les occasions vont être là et les portes vont être ouvertes. Je ne sens pas de pression ou de discrimination. Je sens que je peux avoir les mêmes chances que les hommes. C'est sûr que ce n'est pas parfait, mais j'ai l'impression que ça ne va pas m'affecter et je lui en suis très reconnaissante.

Aussi, j'ai rencontré plein de jeunes de mon âge grâce au projet Canada 150&Moi. Je me suis rendu compte que la majorité des Canadiens ont une volonté de faire des changements et d'améliorer le monde et ça me rend fière.

Jeanne Sauvé is a Canadian who inspires me. She's really a role model for Canada. Her career and what she did made it possible for women to go further. She opened doors for everyone. I would've liked to have been able to talk to her and find out how she felt.

As a regular 15-year-old girl thinking about my future career, I don't have to think about whether I'll be able to find a position as a woman in a certain field. I can do what I want. The opportunities will be there and the doors will be open. I don't feel any pressure or discrimination. I feel like I can have the same chances as men. Of course it's not perfect, but I don't think it's going to affect me and I'm very grateful for that.

I've also met lots of young people my age through the Canada 150&Me project. I realized that most Canadians are interested in making changes and improving the world. That makes me proud.

KARL CHATEL

SAINT-JEAN, TERRE-NEUVE-ET-LABRADOR

J'ai 16 ans et je suis originaire d'Ottawa, mais je suis présentement à Saint-Jean de Terre-Neuve, car je suis photographe officiel pour des spectacles et des événements de la région. Je modifie aussi des photos pour la Fédération des francophones de Terre-Neuve-et-Labrador. C'est mon premier emploi d'été et j'aime beaucoup ça. À Saint-Jean, tout le monde est plus calme. À Ottawa, les gens sont beaucoup plus pressés! C'est moins stressant ici.

Si je pouvais changer une chose au Canada, ce serait l'utilisation de la technologie. Je trouve qu'elle affecte beaucoup les jeunes. On est trop branchés. Les plus vieux pensent que nous aimons la technologie et que nous en avons absolument besoin, mais il y a tellement de problèmes et d'intimidation qui viennent avec elle. Elle permet de partager certains moments, ce qui est très utile, mais on dirait qu'elle rend les gens moins sociables. Ils sont trop concentrés sur leurs applications et gaspillent leurs journées.

Moi aussi, je suis un peu comme ça. Je regarde mon cellulaire environ toutes les dix minutes. Des fois, je me dis que j'aurais besoin d'arrêter ça. Mes parents aussi me le répètent. La photographie m'aide cependant beaucoup, car elle me permet de sortir dehors et de décrocher.

J'aime particulièrement photographier le centre-ville de Saint-Jean, sur la rue George. Je prends aussi beaucoup de portraits. Je me concentre sur les gens et l'atmosphère dans les rues, devant les petits magasins. Je me suis fait des amis qui disent qu'ici, il n'y a rien à faire. Moi, je trouve cette ville différente. Je me lève et j'ai un sourire au visage parce que je suis vraiment dans une belle place.

I'm 16 years old and I'm from Ottawa, but I'm in St. John's, Newfoundland, right now because I'm an official photographer for shows and events in the region. I edit photos for the Fédération des francophones de Terre-Neuve-et-Labrador. It's my first summer job and I like it a lot. Everyone is calmer in St. John's. People are way more on the go in Ottawa! It's not as stressful here.

If I could change one thing about Canada, it would be how we use technology. I think it really affects young people. We're online too much. Older people think we love technology and absolutely need it, but there are so many problems and so much bullying that comes with it. It's good for sharing good times, which is very useful, but it seems to make people less sociable. They're too focused on their apps and they waste their days.

I'm a bit like that as well. I check my cellphone every 10 minutes or so. Sometimes I tell myself I should stop it. My parents say the same thing. But photography helps me a lot because it gets me to go outside and disconnect.

I especially like taking pictures in downtown St. John's on George Street. I also take a lot of portraits. I focus on people and the atmosphere in the streets and in front of small stores. I've made some friends who tell me there's nothing to do here. But I think the city's different. I get up with a smile on my face because I'm really in a great place.

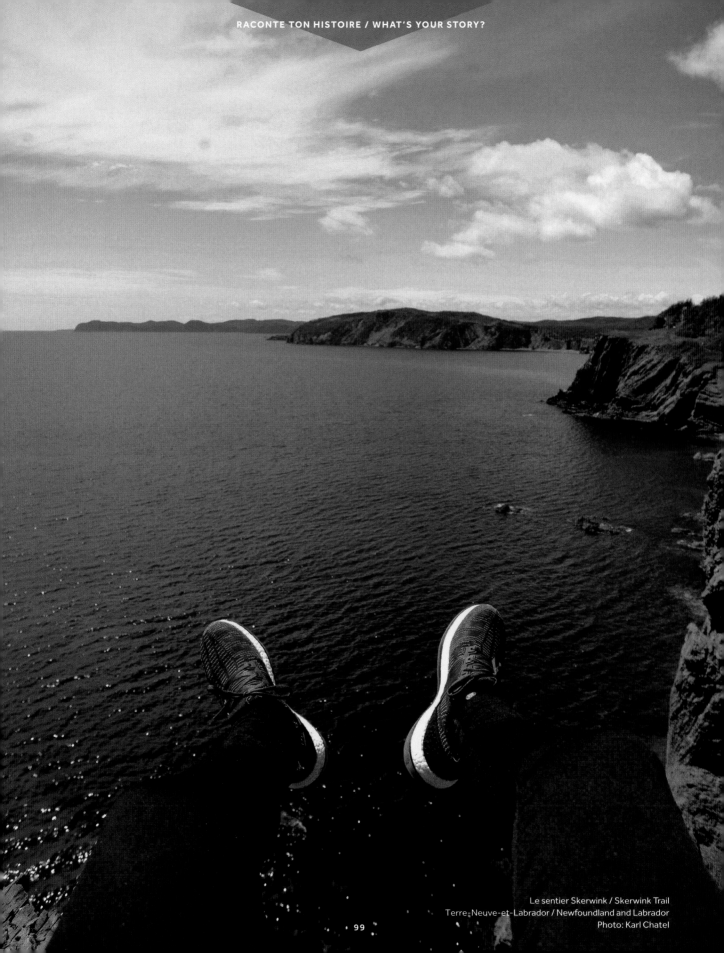

Le sentier Skerwink / Skerwink Trail
Terre-Neuve-et-Labrador / Newfoundland and Labrador
Photo: Karl Chatel

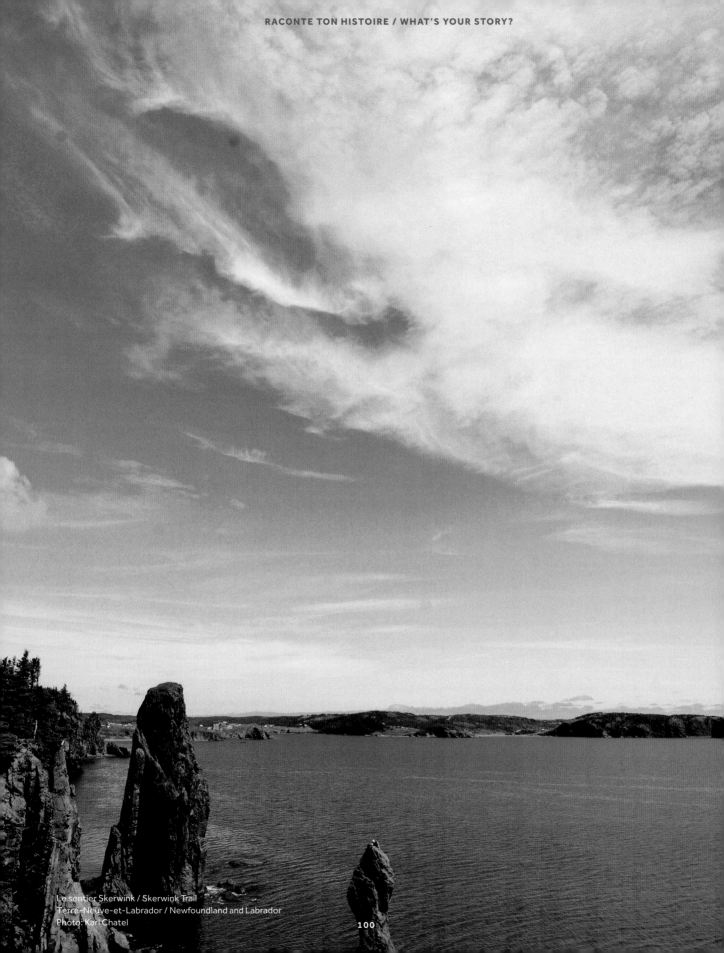

Le sentier Skerwink / Skerwink Trail
Terre-Neuve-et-Labrador / Newfoundland and Labrador
Photo: Karl Chatel

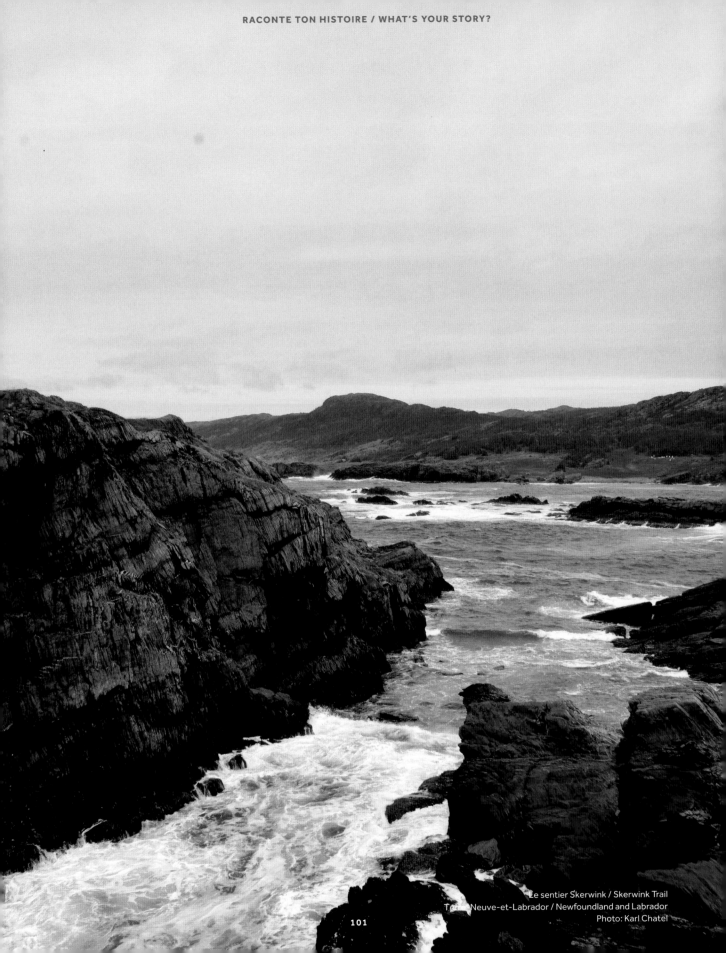

Le sentier Skerwink / Skerwink Trail
Terre-Neuve-et-Labrador / Newfoundland and Labrador
Photo: Karl Chatel

ESTELLA ZHANG

FREDERICTON, NOUVEAU-BRUNSWICK

Je suis tombée amoureuse de la ville de Fredericton au Nouveau-Brunswick dès le premier coup d'œil. La ville est très jolie et sécuritaire, et les habitants sont très gentils et accueillants. En hiver, il y a autant d'activités qu'en été. Me voici faisant de la raquette au centre du Lac Killarney, au nord de Fredericton.

I fell in love with the city of Fredericton, New Brunswick the first time I laid eyes on it. The city is safe and very pretty, and the people are really nice and welcoming. There is just as much to do in the winter as in the summer. Here I am snowshoeing in the middle of Killarney Lake, north of Fredericton.

LESLIE THOMPSON

TORONTO, ONTARIO

I always call myself a triple threat because I'm female, I'm black and I have a disability. I lost most of my vision when I was six or seven years old.

On the first day of fifth grade they put me in remedial English. I was surprised since I was a good student. Later, my mom found out that that they put me there because I was visually impaired.

When I was growing up, my parents often said: "You have to work twice as hard as Caucasian people in this country to progress. You have to try hard and do everything you can because there could be a skewed view because of the colour of your skin."

One thing I learned in that remedial English class is that I will have to fight for the rest of my life to be included and for everything that I want. And I was right; I've had to prove myself and overcome perceptions, stereotypes and ignorance. It's not good enough for me to be twice as good; I need to be three times as good.

A person with a disability doesn't want to feel like they have a disability. You just want to live your life like everybody else. I want to blend in as much as possible, and the mosaic of this country is very diverse, which makes that possible to some extent.

I love Canada and, as a Canadian, one of my goals and responsibilities is to make it better. I'm not at a point in my life that I'm willing to lie down and just go with whatever everyone else says. I didn't want to have to stand up and be identified and noticed and different, but I am different, so I might as well.

I advocate for inclusion and for making sure that any transformations made in society take people with disabilities into account.

Je dis toujours de moi que je suis une triple menace parce que je suis une femme, que je suis Noire et que j'ai un handicap : j'ai partiellement perdu la vue quand j'avais six ou sept ans.

Le premier jour de ma rentrée en cinquième année, on m'a mise dans le cours de rattrapage en anglais. J'étais surprise, car j'avais toujours été bonne élève. Plus tard, ma mère a découvert qu'on m'avait placée dans ce cours parce que j'étais malvoyante.

Pendant toute mon enfance et mon adolescence, mes parents me disaient souvent : « Dans ce pays, tu dois travailler deux fois plus fort qu'une personne caucasienne si tu veux progresser. Tu dois redoubler d'efforts et faire tout ton possible, parce que la couleur de ta peau peut fausser la vision que les autres ont de toi. »

L'une des choses que j'ai apprises dans ce cours de rattrapage, c'est que j'allais devoir me battre toute ma vie pour être acceptée et pour obtenir ce que je voulais. Et j'avais raison! J'ai dû faire mes preuves et surmonter les perceptions, les stéréotypes et l'ignorance. Être deux fois plus brillante que les autres ne suffit pas, je dois l'être trois fois plus.

Une personne qui a un handicap ne veut pas se sentir comme une personne handicapée. On veut juste vivre notre vie comme tout le monde. Je veux me fondre autant que possible dans la société, et comme la mosaïque de ce pays est très diversifiée, c'est possible dans une certaine mesure.

J'adore le Canada et, en tant que Canadienne, l'un de mes buts et l'une de mes responsabilités consistent à faire du Canada un pays meilleur. Je ne suis pas à un stade de ma vie où j'ai juste envie de baisser les bras et de faire ce que les autres disent. Je ne voulais pas être obligée de me lever et d'être remarquée comme différente, mais je suis différente, alors autant le faire.

Je suis une fervente défenseuse de l'inclusion et je recommande vivement que toute transformation de la société prenne en compte les personnes handicapées.

DANIÈLE DION

MONTRÉAL, QUÉBEC

Je viens d'une famille de marins. Mon père était pilote dans la voie maritime du Saint-Laurent. Mes deux grands-pères, du côté de mon père comme de ma mère, étaient capitaines de navire. Mes oncles et mes tantes ont tous navigué sur des navires parce que la famille était pauvre et ils avaient besoin d'un revenu. Je suis devenue avocate en droit maritime à cause de ce désir, de cet attachement à l'eau et, évidemment, au Canada. On a beaucoup d'eau. On a le fleuve Saint-Laurent et les Grands Lacs. Tout ça fait partie de mes souvenirs d'enfance et de ma vie quotidienne.

I come from a sailing family. My father was a pilot on the St. Lawrence Seaway. My grandfathers on both sides were ship captains. My uncles and aunts all worked on large vessels because the family was poor and they needed the income. I became a maritime lawyer because of my desire to be near the water and my attachment to water and to Canada. We have a lot of water. We have the St. Lawrence River and the Great Lakes. It's all a part of my childhood memories and my everyday life.

VICTORIA GRANT

BRIGHTON, ONTARIO

I've been working in the area of reconciliation for most of my life, even before "reconciliation" was a word on the Canadian landscape.

I was born in Haileybury and lived in a tiny community of 90 people on Bear Island in Lake Temagami in Northeastern Ontario until I was 25. I consider myself extremely lucky because there was never a time when I felt I had to deny who I was. There was never a situation where I wasn't Teme-Augama Anishnabai.

Reconciliation is a complex process that involves Indigenous and non-Indigenous but also Indigenous to Indigenous. For me, the *Indian Act* is the root of where we are today. It is the principal statute through which the federal government administers Indian status, local First Nations governments, and the management of reserve land and communal monies.

The *Indian Act* separated us. For a while I wasn't considered an Indian because I married a non-Native. It was different for my brother because he was a man. He married a French-Canadian and she became an Indian. I married a non-Native man and I became a Canadian.

The *Indian Act* isn't our law. It broke up families. I grew up next door to my cousins who were not status Indians. My grandfather was a status Indian until the late 1940s when he was taken off the band list because he couldn't prove who his father was. The *Indian Act* said at that time if you were an illegitimate child your father was assumed to be white unless you could prove otherwise.

I think we have to begin a process to create another system, alongside the Department of Indigenous and Northern Affairs Canada, that talks about a new relationship and work slowly over time to eliminate the *Indian Act*.

J'ai travaillé dans le domaine de la réconciliation presque toute ma vie, même bien avant que le mot « réconciliation » fasse partie du paysage canadien.

Je suis née à Haileybury. J'ai vécu dans une petite communauté de 90 personnes sur Bear Island, en plein cœur du lac Temagami, dans le nord-est de l'Ontario, jusqu'à l'âge de 25 ans. Je me considère vraiment chanceuse parce que je n'ai jamais eu à renier qui j'étais. Je n'ai jamais vécu de situations où j'ai mis de côté mon origine teme-augama anishnabai.

La réconciliation est un processus complexe qui implique les Autochtones et les non-Autochtones, mais aussi les Autochtones par rapport aux Autochtones. Selon moi, la *Loi sur les Indiens* est à la base d'où nous en sommes aujourd'hui. C'est la principale loi qui permet au gouvernement fédéral d'administrer le statut d'Indien, les gouvernements locaux des Premières Nations et la gestion des terres de réserve et des fonds communautaires.

La Loi sur les Indiens nous a séparés. Pendant un certain temps, je n'étais plus considérée comme une Indienne parce que j'avais marié un non-Autochtone. Mais pour mon frère, ç'a été différent parce que c'est un homme. Il a marié une Canadienne française et elle est devenue une Indienne. Moi, en mariant un non-Autochtone, je suis devenue une Canadienne.

La Loi sur les Indiens n'est pas notre loi. Elle a brisé des familles. J'ai grandi à côté de chez mes cousins qui n'avaient pas le statut d'Indien. Mon grand-père a eu le statut d'Indien jusqu'à la fin des années 1940, mais ils l'ont ensuite retiré de la liste de bandes parce qu'il ne pouvait pas prouver qui était son père. À cette époque, la *La Loi sur les Indiens* disait que si on était un enfant illégitime, notre père était considéré comme un Blanc à moins qu'on puisse prouver le contraire.

Je crois qu'on doit entreprendre une démarche pour créer un autre système qui établit une nouvelle relation, aux côtés du ministère des Affaires autochtones et du Nord Canada et arriver graduellement à éliminer la *La Loi sur les Indiens*.

EXTRA JUNIOR LAGUERRE

MONTRÉAL, QUÉBEC

Je m'appelle Extra Junior Laguerre, je suis né en Haïti. Les Haïtiens semblent donner des noms un peu compliqués, mais il n'y a pourtant pas de secret derrière le mien. Mon père s'appelait Extra et moi, je suis Junior, Extra Junior Laguerre. J'ai toujours aimé penser que ma grand-mère avait choisi le prénom Extra pour extraordinaire!

Je suis arrivé à Granby, au Québec, à l'âge de 10 ans. *A nice place*, la meilleure place au monde! Je suis arrivé à la fin de l'été. Je ne connaissais personne, mais je me suis fait rapidement des amis à l'école. En Haïti, on parle créole et français, alors ça a été très facile pour moi de m'adapter à la langue et à tout le reste. Granby, c'est comme un petit village. Je suis tombé en amour avec cette ville parce que la communauté m'a accepté pour ce que je suis, sans poser de questions. D'ailleurs, je pense que les immigrés devraient tous avoir la chance de s'installer dans une petite ville à leur arrivée au Canada pour faciliter l'intégration. Je ne pense pas que je me serais intégré aussi facilement si j'avais été accueilli dans une grande ville comme Montréal.

Je suis d'origine haïtienne, mais je me sens vraiment Québécois. J'ai gardé plusieurs valeurs haïtiennes, mais les valeurs québécoises, je les ai vraiment intégrées. Je me trouve d'ailleurs très chanceux dans la vie. J'ai eu la chance d'étudier, d'accéder au titre de président du Jeune Barreau de Montréal et ensuite d'avoir un emploi que j'aime. C'est quelque chose d'extraordinaire et je pense qu'il y a juste au Canada que ça peut arriver!

D'ailleurs, au Québec, la fête du Canada n'est pas vraiment une tradition, mais je pense que cette journée devrait être célébrée. L'ouverture envers les autres, c'est une valeur canadienne et en tant qu'immigré, je trouve important qu'on souligne les valeurs de ce pays lors de cette fête.

My name is Extra Junior Laguerre and I was born in Haiti. Even though Haitians seem to give their children complicated names, mine really isn't that mysterious. My father's name was Extra and I'm Extra Junior. I've always liked to think that my grandmother chose the name Extra because it was extraordinary!

I arrived in Granby, Quebec, at the age of 10. It's a nice place; the best in the world! I got here at the end of the summer. I didn't know anybody, but it didn't take me long to make friends at school. In Haiti, the people speak Creole and French so it was very easy for me to adjust to the language and all the rest. Granby is like a small village. I fell in love with that town because the community accepted me for what I was, without asking questions. In fact, I wish all immigrants could have the chance to live in a small town when they come to Canada so it would be easier for them to integrate. I don't think I would have fit in as easily if I'd gone to a large city like Montreal.

I'm of Haitian origin, but I feel like a true Quebecer. I still have many Haitian values, but I've definitely adopted Quebec values too. I actually consider myself very lucky in life. I had the opportunity to get an education, become the chair of the Young Bar of Montreal and then find a job that I love. It's something exceptional, and I think it could only happen in Canada!

It's true that Canada Day isn't much of a tradition in Quebec, but I feel it should be celebrated. Openness to others is a Canadian value and, as an immigrant, I believe it's important that this country's values be highlighted on that day.

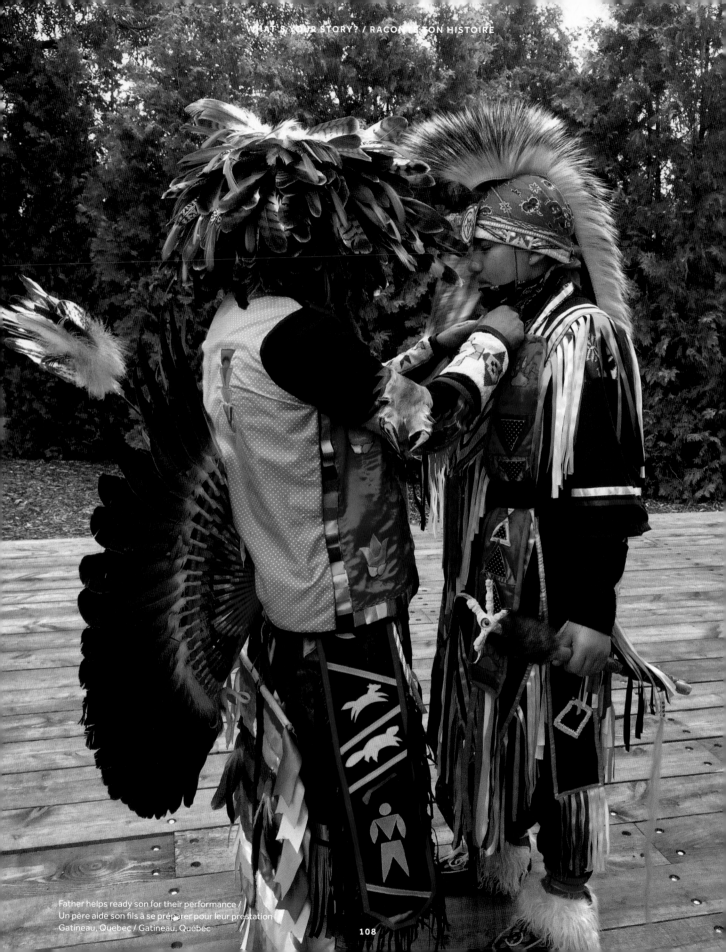

Father helps ready son for their performance /
Un père aide son fils à se préparer pour leur prestation
Gatineau, Quebec / Gatineau, Québec

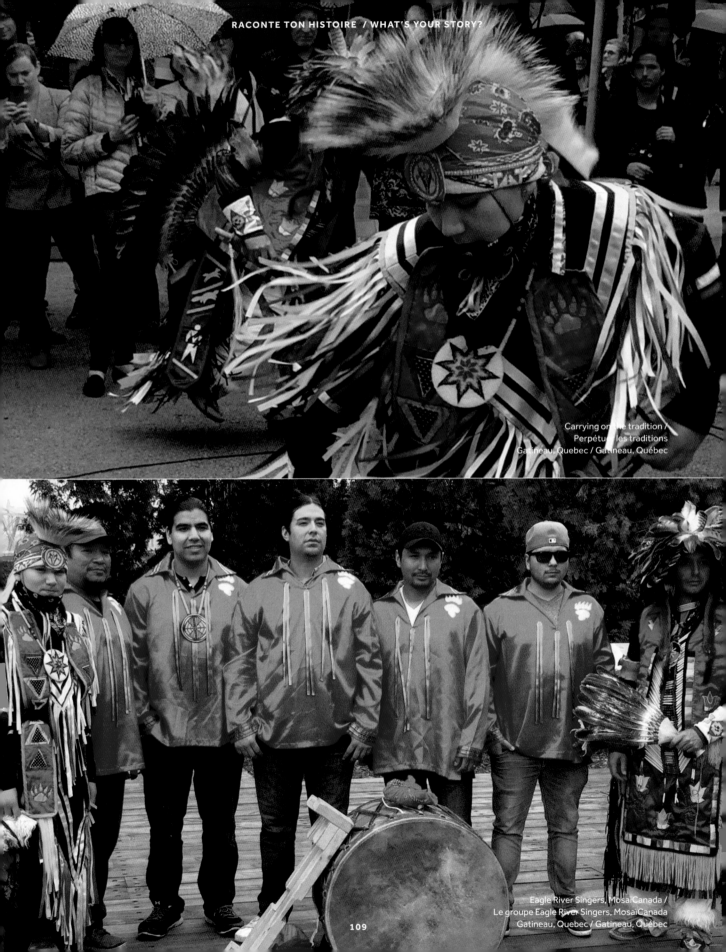

Carrying on the tradition /
Perpétuer les traditions
Gatineau, Quebec / Gatineau, Québec

Eagle River Singers, MosaiCanada /
Le groupe Eagle River Singers, MosaiCanada
Gatineau, Quebec / Gatineau, Québec

ISABELLE SIMARD

TUCSON, ARIZONA

Je suis née à Québec en 1970 et j'ai passé mon enfance à Charlesbourg. Mes souvenirs d'enfance sont remplis de visites dans la parenté où ça pouvait parfois fêter fort. Avec un accordéoniste, des pianistes, des chanteurs et un imitateur, on avait droit aux plus grands succès de l'époque, dont ceux de César et les Romains, des Baronets ou encore des Classels.

Je me souviens également de réveillons de Noël dans le sous-sol de l'église de la paroisse Sainte-Famille à Jonquière. Je me souviens de mon parrain déguisé en père Noël, des bottes alignées dans la baignoire, de mon frère endormi dans nos manteaux sur une rangée de chaises en métal, des sandwiches en triangle, de la Fanta aux fraises et des desserts à l'infini.

À l'été, c'était le temps d'aller au chalet familial, à Saint-Gédéon, au Lac-Saint-Jean. On apaisait notre faim en chemin avec une crème molle, du fromage en « crottes » ou un sac de chips BBQ. En fin d'après-midi, la musique de Beau Dommage ou de Paul Piché, pour ne nommer que ceux-là, résonnait sur la galerie au son des guitares et des voix de mes oncles et de l'aîné de mes cousins. En soirée, tous les enfants autour du feu du foyer extérieur se chamaillaient pour obtenir le meilleur bout de branche nous permettant de griller nos guimauves à la perfection.

J'ai aussi le souvenir de vacances familiales en Gaspésie et dans les Maritimes lorsque j'avais le privilège de m'asseoir à l'avant, entre mon père et ma mère, sur l'accoudoir de la Chrysler station wagon, ornée de panneaux en faux bois. Je me souviens des paysages qui se révélaient à moi, dont l'élargissement du fleuve Saint-Laurent et les caps rocheux s'avançant dans ce fleuve bleu, la multiplication des phares et le chapelet de villages tout au long de la route 132.

Pendant mon adolescence, j'ai eu l'occasion d'aller explorer mon pays, d'élargir mes horizons. Je suis fière de mes racines, de ce que nous sommes et de ce que nous représentons comme peuple.

I was born in Quebec City in 1970, and I grew up in Charlesbourg. My childhood memories are full of visits to relatives, and sometimes they could be big partiers! With an accordionist, some pianists, some singers and an imitator, we were treated to the biggest hits of the day from artists like César et les Romains, Les Baronets and Les Classels.

I also remember Christmas Eve parties in the basement of the Sainte-Famille parish church in Jonquière. I remember my godfather dressed up as Santa, boots lined up in the bathtub, my brother asleep in a heap of coats on a row of metal chairs, sandwiches cut into triangles, strawberry Fanta and an endless array of desserts.

In the summer, we would head to our family cottage in Saint-Gédéon, on Lac-Saint-Jean. We would keep our hunger at bay on the road with a soft ice cream, cheese curds or a bag of BBQ chips. In the late afternoon, my uncles and oldest cousin would gather on the veranda to sing songs from Beau Dommage or Paul Piché, to name just a few, accompanying themselves on their guitars. And then, in the evenings, around the outdoor fireplace, the kids would fight over the best stick for toasting marshmallows to perfection.

I also remember family trips to the Gaspé and Maritimes and having the immense privilege of sitting in the front seat between my mother and father on the armrest of our Chrysler station wagon, adorned with its fake wood panelling. I remember the landscapes that would come into view, including the widening of the St. Lawrence River and the rocky capes that would stick out into the blue water, the lighthouses that would become more and more frequent, and the string of villages lining Highway 132.

During my teenage years, I had the opportunity to explore my country and expand my horizons. I am proud of my roots, of what we are and what we represent as a people.

NADINE DAGENAIS DESSAINT

SARSFIELD, ONTARIO

Je me nomme Nadine et je suis propriétaire d'une ferme laitière. Je suis aussi apicultrice dans mes temps libres. Ça fait également plusieurs années que je travaille au Musée de l'agriculture et de l'alimentation du Canada. Pour moi, c'est une belle occasion de partager ma passion pour l'agriculture avec les citoyens qui viennent de la ville. Beaucoup de gens sont déconnectés de l'agriculture puisque ça fait plusieurs générations qu'ils n'habitent plus sur des fermes. C'est absolument fascinant de leur expliquer d'où proviennent leurs aliments et de leur rappeler qu'une partie de l'énergie qu'on utilise provient de l'agriculture.

Le Canada est un pays très vaste. On y retrouve de grands espaces verts qui offrent de belles occasions d'affaires pour les gens désirant se lancer en agriculture. On fait face à la mondialisation qui permet, dans certains cas, d'ouvrir les marchés. Toutefois, il est important d'avoir une sécurité alimentaire, c'est-à-dire produire des aliments dans nos communautés pour nourrir nos gens.

L'agriculture, c'est une vocation. Ce sont de très longues journées et beaucoup de travail pour des revenus qui sont parfois très minces. Mais on dirait que lorsqu'on a ça dans le sang, que ça fait vraiment partie de nous, c'est un réel plaisir d'aller travailler. On nourrit les gens. On contribue à leur santé. Manger est un besoin essentiel et c'est notre façon de contribuer à la société qui est vraiment unique en soi. Je pense que c'est vraiment ça l'agriculture. C'est vouloir être près de la terre et en même temps être près de tous les Canadiens et Canadiennes.

My name is Nadine and I own a dairy farm. I'm also a beekeeper in my spare time, and I've been working for several years for the Canada Agriculture and Food Museum. It's a great opportunity to share my passion for agriculture with city folk. A lot of people don't know much about agriculture, since their families haven't lived on a farm for several generations. It's fascinating to explain to them where their food comes from, and to remind them that farms produce some of the energy we use.

Canada is a vast country with plenty of land – a wonderful business opportunity for those interested in getting into farming. In some cases, globalization is opening up new markets. However, food security – producing food in our communities to feed our people – is important.

Farming is a vocation. The hours are long, the work's demanding and the pay isn't always great. But when it's in your blood and a part of who you are, it's an amazing job. We feed people and help them stay healthy. Eating is an essential need, and this is our unique way of contributing to society. That's what agriculture is for me. A desire to be close to the land and to all Canadians.

Pont Jacques-Cartier / Jacques Cartier Bridge
Fête du Canada 2017 / Canada Day 2017
Montréal, Québec / Montreal, Quebec

Le maire Denis Coderre décrit les projets du 375ᵉ /
Mayor Denis Coderre describes Montreal 375 projects
Montréal, Québec / Montreal, Quebec

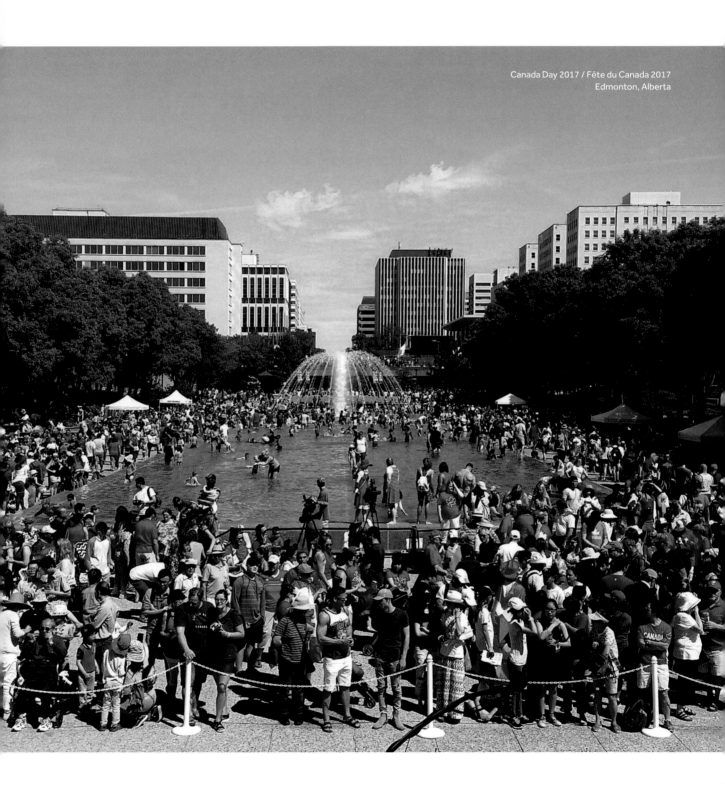

Canada Day 2017 / Fête du Canada 2017
Edmonton, Alberta

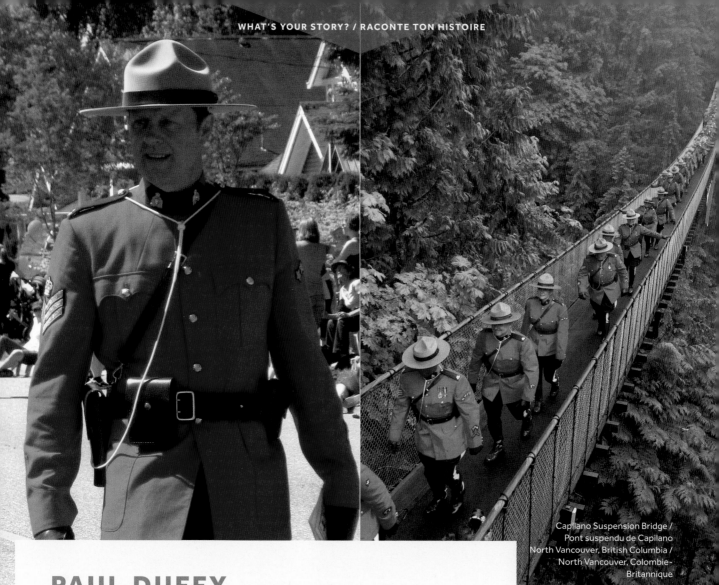

Capilano Suspension Bridge /
Pont suspendu de Capilano
North Vancouver, British Columbia /
North Vancouver, Colombie-
Britannique

PAUL DUFFY

NORTH VANCOUVER, BRITISH COLUMBIA

I'm a staff sergeant in the Royal Canadian Mounted Police in British Columbia. I'm a very proud Canadian. I'm also a proud member of the RCMP, an organization that has given me many opportunities, and I love wearing my red serge. I've been stationed in North Vancouver since 1993, and it has become my home. It's a beautiful, beautiful city.

This year, I suggested that we have RCMP members recreate a photo taken several years ago of 103 air cadets lined up across the Capilano Suspension Bridge in North Vancouver.

On the day of our photo shoot, the biggest challenge was the weather. Initially, we planned to have a drone take the photo, but it rained. As a backup, we had a helicopter ready, but the cloud cover was so low even a helicopter couldn't get in. At the end, we were left with taking a photo from one of the cliff faces.

It was raining pretty heavily, but the rain didn't drown anybody's spirits. All 112 members showed up, which I was quite impressed with. And I think that the colours actually popped a bit more against the kind of cloudy and rainy background. Everybody was happy to be there, and the camaraderie that everybody had, standing side by side in their red serge, was pretty amazing.

Now, the picture just blends into Canada 150. The Canadian flag is at the front, in the centre. That's huge. And you have 112 Mounties in red serge and we're all proud to be there and be part of it.

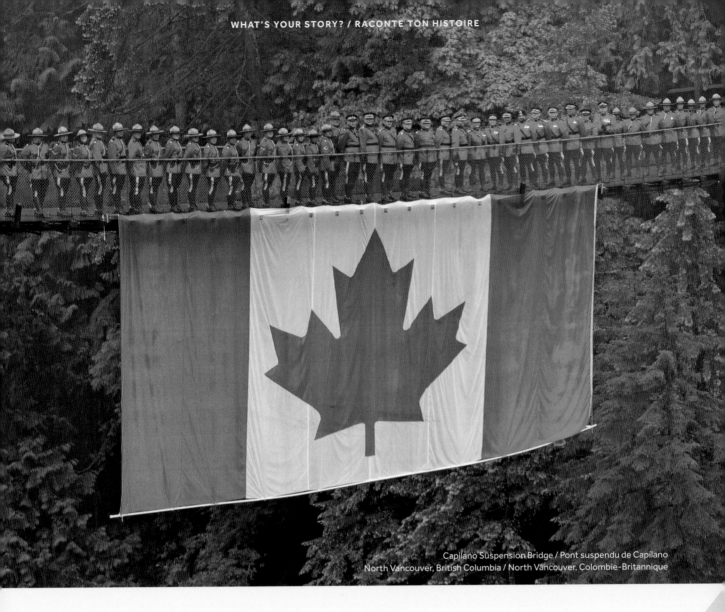

Capilano Suspension Bridge / Pont suspendu de Capilano
North Vancouver, British Columbia / North Vancouver, Colombie-Britannique

Je suis sergent d'état-major pour la Gendarmerie royale du Canada en Colombie-Britannique. Je suis très fier d'être Canadien et d'être un représentant de la GRC, une organisation qui m'a offert tant de possibilités. J'aime porter mon uniforme rouge. Je suis posté à North Vancouver depuis 1993 et c'est devenu chez moi ici. C'est une ville vraiment magnifique.

Cette année, j'ai suggéré que l'on recrée une photo de 103 cadets de l'Air alignés sur le pont suspendu de Capilano, dans le district de North Vancouver avec les membres de la GRC.

Le jour de la photo, le plus gros défi a évidemment été le temps. À l'origine, on avait prévu que la photo soit prise par un drone, mais il a plu. Comme solution de rechange, on avait un hélicoptère, mais la couverture nuageuse était si basse que même cet appareil ne pouvait la traverser. Finalement, on a dû prendre la photo à partir d'une des parois de la falaise.

Il pleuvait très fort, mais ça n'a découragé personne. Les 112 membres se sont présentés, ce qui m'a beaucoup impressionné. Je pense que les couleurs ressortent encore plus à cause de l'arrière-plan nuageux et pluvieux. Tout le monde était heureux d'être là. L'esprit de camaraderie était palpable entre les membres alignés côte à côte dans leur uniforme rouge.

La photo cadre tellement bien avec le 150e du Canada. Le drapeau canadien est en avant-plan, en plein centre. C'est spectaculaire. Il y a 112 membres de la police montée en uniforme rouge qui sont fiers d'être là et de prendre part à cet événement.

CAROLYN TRONO

WINNIPEG, MANITOBA

Last year I met a fellow named Omar Rahimi, who told me about a men's soccer program and what it was doing for kids. From that time forward we were on a mission to make sport opportunities available for newcomers in Winnipeg.

There are many volunteers who help – coaches, people who look after equipment, interpreters – and I coordinate all of it and try to keep on top of the quality and making sure the kids are coming out.

Right now most of the kids are Syrian refugees, but we also have kids who are Kurdish, Lebanese, Jordanian, African and Egyptian. When they first come, it's foreign for some of them to play outside; it's almost like they need to learn to play. Now we see such a big difference in their behaviour and in their ability to run, jump, throw and play. It's absolutely fantastic.

When I hear the kids are joining school teams, that they're playing soccer and basketball, and they're doing track and field, I go, "Yeah! We've done what we needed to do. We need to do more."

We brought about 12 kids to the Manitoba provincial soccer championships. They got to be ball retrievers and to carry the FIFA and Canadian flags. They were holding the Canadian flag, *O Canada* was playing and there were tears in people's eyes. I thought: This is what Canadians are all about. And one of the girls told me, "This is the happiest day of my life."

Over this last year I have realized that you can learn so much by stepping outside of your normal routine. In terms of the future of Canada, more people should step out of their normal routines and integrate with people who aren't exactly like them. What we can do to help newcomers is to get their kids to play with Canadian kids so they know they are welcome in their new community.

L'année dernière, j'ai rencontré Omar Rahimi qui m'a parlé d'un programme de soccer masculin et de ce que les participants faisaient pour les enfants. Depuis, nous nous sommes donné pour mission de faire en sorte que les nouveaux arrivants à Winnipeg puissent avoir des occasions de faire du sport.

De nombreux bénévoles offrent leurs services pour entraîner les équipes, vérifier l'équipement ou servir d'interprète, et moi, je coordonne tout ça en essayant de maintenir un très haut niveau de qualité et de veiller à ce que les enfants jouent dehors.

Actuellement, la plupart des enfants sont des réfugiés syriens, mais nous avons aussi des Kurdes, des Libanais, des Jordaniens, des Africains et des Égyptiens. Au début, quand ils arrivent, certains d'entre eux ne savent pas ce que c'est que de jouer dehors. C'est un peu comme s'ils devaient apprendre à jouer. Aujourd'hui, on voit une telle différence dans leur comportement et leurs aptitudes à courir, à sauter, à lancer et à jouer. C'est absolument fantastique!

Quand j'entends que les enfants intègrent des équipes à l'école, qu'ils jouent au soccer et au basketball, et qu'ils font de l'athlétisme, je me dis : « Oui! Nous avons fait ce que nous devions faire et nous devons faire plus encore. »

Nous avons emmené une douzaine d'enfants aux championnats provinciaux du Manitoba. Ils devaient récupérer les ballons et porter les drapeaux de la FIFA et du Canada. Ils portaient l'unifolié au son de l'*Ô Canada* et les gens avaient les larmes aux yeux. Je me suis dit : « C'est ça être Canadien. » Et l'une des filles m'a dit : « C'est le plus beau jour de ma vie. »

Au cours de la dernière année, j'ai réalisé qu'on peut apprendre beaucoup en sortant de sa routine. Pour ce qui est de l'avenir du Canada, je pense que plus de gens devraient sortir de leur routine et se mêler à des personnes qui ne sont pas tout à fait comme elles. Ce qu'on peut faire pour aider les nouveaux arrivants, c'est faire jouer leurs enfants avec les enfants canadiens pour qu'ils sachent qu'ils sont les bienvenus dans leur nouvelle communauté.

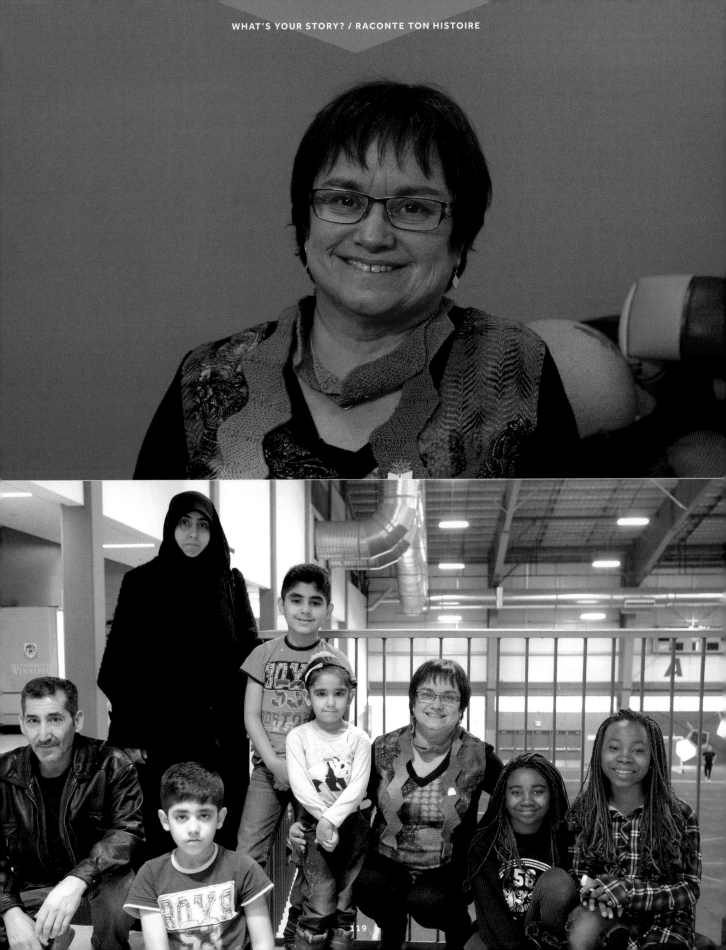

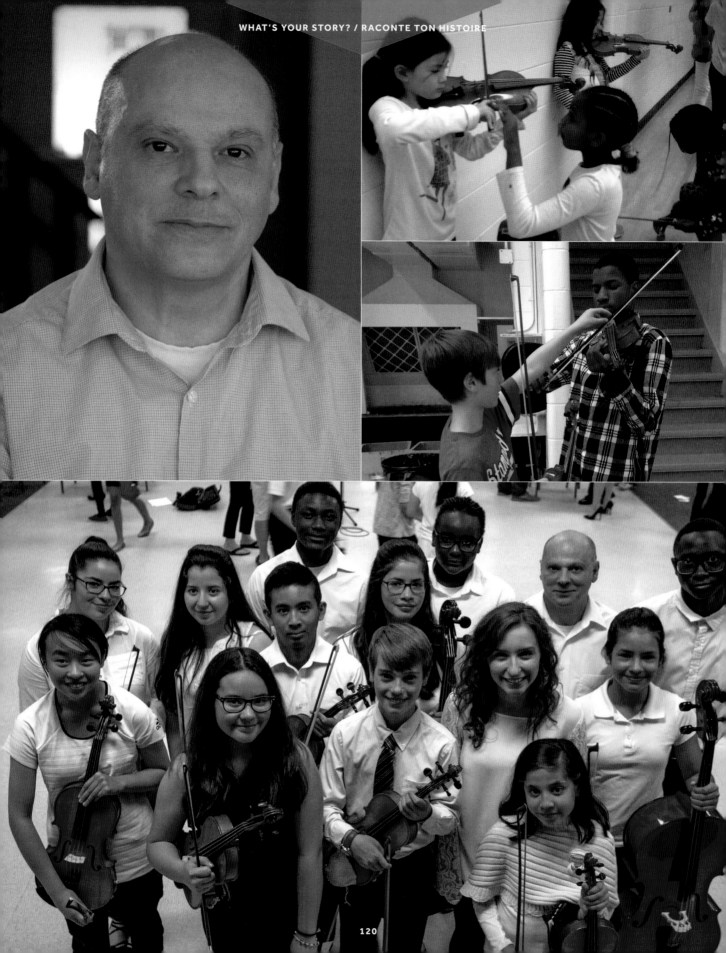

JOSÉ DUQUE

CALGARY, ALBERTA

I'm the founder and music director of the Calgary Multicultural Orchestra. As music has always been a part of my life, I wanted to give children in Calgary the opportunity to learn, make and appreciate music – to make the benefits of music accessible to them, to optimize their use of free time, to raise their self-esteem and to increase positive social ties.

The orchestra is a free, after-school program that attracts as many as 90 youths representing 19 minority cultural groups. It's based on a social-change model, El Sistema, that I was taught in my native Venezuela and that is now used globally to immerse youth in the universal joy of music.

The Calgary program is open to all, but focuses on children and youth from socially or financially disadvantaged families. It loans them instruments free of charge and gives snacks to those who participate in the program.

Canada for me is represented by multiculturalism, and our organization is an example of that. We celebrate the Canadian value of embracing diversity.

Je suis le fondateur et le directeur musical du Calgary Multicultural Orchestra. Puisque la musique a toujours fait partie de ma vie, je voulais donner l'occasion aux enfants de Calgary d'apprendre et d'apprécier la musique. Je voulais leur faire profiter des bienfaits de la musique, optimiser l'utilisation qu'ils font de leurs temps libres, accroître leur confiance personnelle et favoriser les liens sociaux positifs.

L'orchestre est offert dans le cadre d'un programme parascolaire gratuit et attire pas moins de 90 jeunes issus de 19 minorités culturelles. Il s'inspire d'un modèle de changement social qu'on appelle El Sistema, qui m'a été enseigné dans mon pays d'origine, le Venezuela. Aujourd'hui, il est utilisé partout dans le monde pour permettre aux jeunes de s'imprégner de cette joie universelle que procure la musique.

Le programme de Calgary est ouvert à tous, mais il vise principalement les enfants et les jeunes venant de familles socialement ou financièrement défavorisées. Les instruments sont prêtés gratuitement, et une collation est servie aux participants.

Pour moi, le multiculturalisme représente le Canada, et notre organisme en est un exemple. La promotion de la diversité est une valeur canadienne que nous incarnons.

PAUL THIESSEN

REGINA, SASKATCHEWAN

My partner, my brother-in-law Trevor, and I don't have a lot of photography in our backgrounds. My family has a grocery store, where I still work part-time. Trevor is a chartered accountant.

My uncle brought a drone out to the cabin. He gave us a quick demo, and we were kind of hooked. We started with very rudimentary drones and then we slowly upgraded to the equipment we have today.

We both became commercially licensed drone pilots as hobbyists. Then, once we transitioned into doing this professionally, we both got SFOCs (Special Flight Operating Certificates), so now we're fully licensed and insured pilots working commercially.

We're very passionate about photographing Saskatchewan. People in Saskatchewan are very thankful for where they live and we like working with them and capturing the province from an interesting angle. We spend a lot of time in agricultural areas; it is absolutely extraordinary to view farms from the air. When they are swathing canola or harvesting wheat, it's pretty ordinary from the ground, but it's spectacular from the air.

Our vision statement is to just get people excited about Saskatchewan. It should be a tourist destination, and we want to slowly push people in that direction.

Au départ, mon associé et beau-frère Trevor et moi n'avions pas d'expérience particulière en photographie. Ma famille est propriétaire d'une épicerie, où je travaille toujours à temps partiel, et Trevor est comptable agréé.

Un jour, mon oncle a amené un drone. Il nous a fait une courte démonstration et on a été fascinés. On a commencé avec des drones très rudimentaires, puis on a graduellement progressé vers l'équipement qu'on utilise aujourd'hui.

On a tous les deux obtenu notre licence de pilote de drone pour utilisation commerciale en tant qu'amateurs. Mais quand on s'est mis à faire ça de façon professionnelle, on est allés chercher un certificat d'opérations aériennes spécialisées (COAS). Aujourd'hui, on est tous les deux des pilotes brevetés et assurés pour travailler dans un contexte commercial.

On adore prendre des photos de la Saskatchewan. Les Saskatchewanais sont reconnaissants de vivre ici; on aime travailler avec eux et capter des images de la province d'un angle intéressant. On passe beaucoup de temps dans les zones agricoles. C'est absolument fantastique de voir les fermes du haut des airs. Quand ils procèdent à l'andainage du canola ou qu'ils récoltent le blé, c'est plutôt ordinaire du sol, mais c'est spectaculaire du haut des airs.

Notre vision est simplement de faire en sorte que les gens s'intéressent à la Saskatchewan. Ça devrait être une destination touristique. On souhaite amener progressivement les gens dans cette direction.

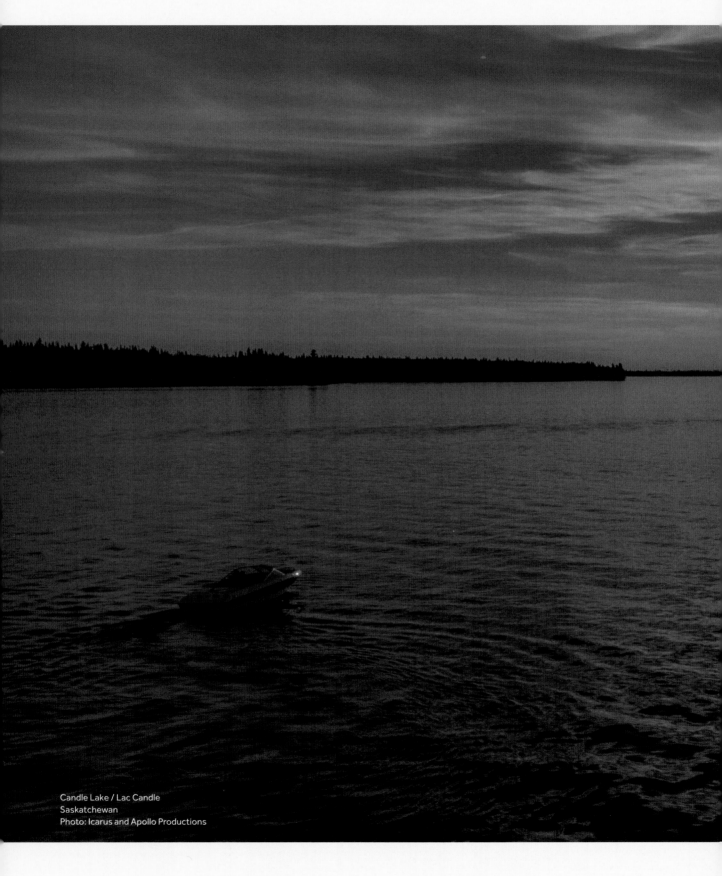

Candle Lake / Lac Candle
Saskatchewan
Photo: Icarus and Apollo Productions

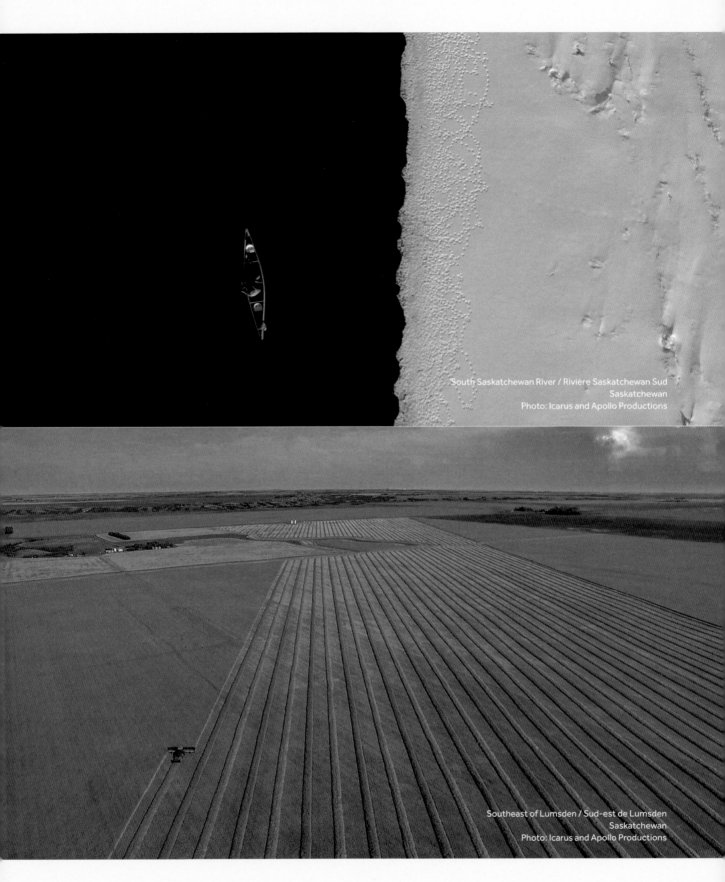

South Saskatchewan River / Rivière Saskatchewan Sud
Saskatchewan
Photo: Icarus and Apollo Productions

Southeast of Lumsden / Sud-est de Lumsden
Saskatchewan
Photo: Icarus and Apollo Productions

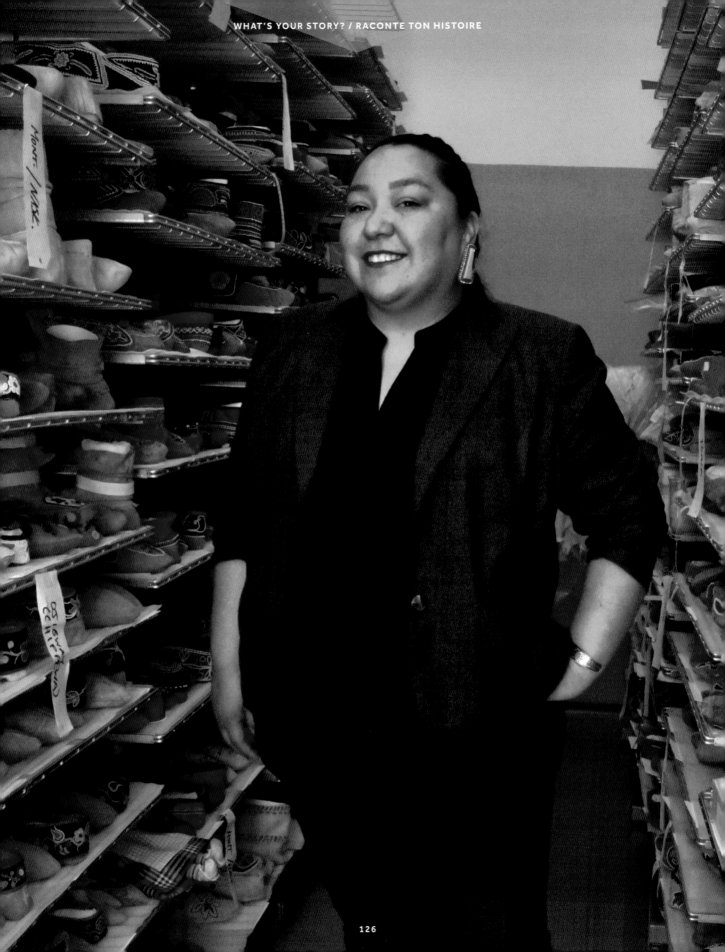

STEPHANIE PANGOWISH

TORONTO, ONTARIO

I'm a teacher at the Manitobah Mukluks Storyboot School in Toronto. The vision was to have a class available for Indigenous youth to learn the art of moccasin and mukluk making and to have a space to revitalize the culture.

Some youth can't go back to their home communities or aren't really connected to their culture, so they can learn from me and the other students. We can share stories and our histories and really engage one another and be part of the wonderful process of creating. There was such great feedback from the general public that we had to run four additional classes and now some are open to everyone.

When I introduce myself, I tell my students who I am – I'm an Anishinaabekwe from Wiikwemkoong on Manitoulin Island – and I'm here to not only teach you about moccasin making, but to facilitate a safe space for conversations if you're interested in learning more about Indigenous culture. We talk about residential schools and about the issues that Indigenous people face.

In our culture, moccasins are part of our survival and our identity. How a moccasin is styled identifies which nation the maker comes from. You can tell by the beadwork or quillwork the maker's clan, family designs or spirit colours. When I share that information with non-Indigenous people, I encourage them to look a little further back into their history or what is it that's personal for them.

The art of mukluk and moccasin making is as old as our history here. I see some of the Indigenous youth become more aware, proud and vocal about what they hear in the classroom, and I see people transform. I am hopeful about the future because our youth and our children are learning about the history of Indigenous people in Canada at a younger age. We will only get stronger.

J'enseigne à la Manitobah Mukluks Storyboot School, à Toronto. On voulait offrir un cours aux jeunes Autochtones pour qu'ils apprennent à confectionner des mocassins et des mukluks. On voulait aussi avoir un lieu pour raviver la culture.

Certains jeunes ne peuvent pas retourner dans leurs communautés ou n'entretiennent pas vraiment de liens avec leur culture, alors ils peuvent apprendre de moi et des autres élèves. On partage des histoires, nos histoires, et on amène les jeunes à s'engager dans le magnifique processus de la création. La réaction a été tellement bonne qu'on a dû organiser quatre cours supplémentaires. Aujourd'hui, certains sont ouverts à tous.

Quand je me présente aux élèves, je leur dis que je suis une Anishinaabekwe de Wiikwemkoong, sur l'île Manitoulin, et que je ne suis pas seulement là pour leur enseigner à faire des mocassins, mais aussi pour leur proposer un espace de discussion s'ils veulent en apprendre plus sur la culture autochtone. On parle des pensionnats indiens et des difficultés que rencontrent les Autochtones.

Dans notre culture, les mocassins sont associés à la survie et à l'identité. Le style des mocassins indique de quelle nation vient la personne qui les a fabriqués. Par le perlage et les décorations en piquants de porc-épic, on peut savoir de quel clan vient l'artisan ainsi que les motifs ou les couleurs spirituelles de la famille. Quand je partage cette information avec les non-Autochtones, je les incite à regarder dans leur passé ou à réfléchir à ce qui revêt un caractère personnel pour eux.

L'art de la confection des mukluks et des mocassins est aussi vieux que notre histoire ici. Je vois certains jeunes Autochtones devenir plus conscients, fiers et communicatifs par rapport à ce qu'ils entendent en classe; je vois les gens changer. Je suis optimiste quant à l'avenir parce que nos jeunes et nos enfants apprennent l'histoire des peuples autochtones au Canada à un plus jeune âge. On ne pourra que devenir plus forts.

KEVIN ARSENEAU

ROGERSVILLE, NOUVEAU-BRUNSWICK

J'ai grandi avec un père qui était dans la Gendarmerie royale du Canada, ce qui fait qu'on a beaucoup voyagé. J'ai vécu en Colombie-Britannique, en Ontario et à quelques endroits au Nouveau-Brunswick. Même quand on était dans d'autres régions, on savait cependant que chez nous, c'était l'Acadie rurale. Chez nous, ça respire.

J'aimerais que toutes les terres arables qui ont été défrichées par nos ancêtres puissent retrouver leur vocation agricole. Selon moi, Rogersville est en train de devenir le berceau de l'agriculture biologique en Acadie. C'est un beau retour à la terre, sans retourner en arrière.

Quand j'étais jeune, j'ai fait un voyage au Bénin. Ça m'a fait réaliser à quel point le Canada était un peu oppresseur par sa richesse et par le système économique actuel. Pas étonnant que j'aie toujours été intéressé par les propos de Naomi Klein. C'est une grande activiste canadienne, qui est toujours restée par ici. Elle arrive à simplifier tout ce qui touche l'économie pour faire valoir que dans le fond, le système dans lequel on vit est brisé. Elle arrive souvent avec de bonnes pistes de solution!

Je crois que le Canada gagnerait beaucoup à respecter les différences entre les nations dans une confédération composée de plusieurs peuples. J'ai plus de difficulté à accepter qu'on est tous Canadiens et qu'on devrait tous être fiers des mêmes choses. Je crois aussi qu'il serait temps qu'on se détache de la reine.

Cependant, je suis fier de nos soins de santé universels, et de toutes les initiatives progressistes qui sont menées au pays. Je suis aussi fier des Canadiens avec qui je travaille et des gens qui habitent au Canada.

I grew up with a father who was in the RCMP, so we travelled a lot. I have lived in British Columbia, Ontario and a few places in New Brunswick. But even when we were somewhere else, we always knew that our home was rural Acadia. Here at home, we have big, open spaces and room to breathe.

I would like all the arable land cleared by our ancestors to revert to agricultural use. In my opinion, Rogersville is becoming the cradle of organic agriculture in Acadia. It's a wonderful "get back to the land" movement without going backwards.

When I was young, I went to Benin. It made me realize how much Canada was something of an oppressive power, with its wealth and current economic system. So it's no surprise that I have always taken an interest in what Naomi Klein has to say. She's a famous Canadian activist who has always lived in this area. She manages to simplify everything to do with economics to show that, fundamentally, the system that we live in is broken. And she often comes up with good solutions!

I believe that Canada would be far better off if it respected the differences between nations in a confederation made up of many different peoples. I have difficulty accepting that we are all Canadian and that we should all be proud of the same things. I also think it's time we dispensed with the Queen.

However, I am proud of our universal health care and all the progressive initiatives that have been taken in this country. I am also proud of the Canadians I work with and of the people who live in Canada.

MARK O'NEILL

OTTAWA, ONTARIO

I'm the head of the Canadian Museum of History. I'm a little bit like Canada in that I've made mistakes, I've tried to learn from them, and I'm very hopeful for the future.

We've been working for five years on the creation of a new Canadian history hall that will be the flagship exhibition on Canadian history in our museum. The new hall anchors Canada's history 15,000 years ago; the history starts with the story of Canada's Indigenous Peoples and their stories are woven into every single gallery.

In a world full of virtual experiences and reproductions, intimate interactions between museum visitors and the real McCoy are becoming increasingly important. For example, you will see a very small object that we've called The First Face. It's about an inch high and it's a rendering of a human face created about 4,000 years ago on a piece of walrus tusk. It may be the first depiction of a human face found in North America. To come into contact with such an artefact is very, very rare.

Our legacy project for the sesquicentennial anniversary looks at contemporary Canada through the major issues that influenced the ongoing evolution of Canadian society up to and including Canada in the world today.

A major study has shown that, when it comes to their history, Canadians are functionally illiterate. Canadians have an incredibly important, complex history. You're doomed to repeat history if you don't understand it. And we learn through struggles and error and great achievements. Canadians need to be aware of that as we move forward.

Je dirige le Musée canadien de l'histoire. Comme le Canada, j'ai moi aussi commis des erreurs dans mon passé, j'ai essayé d'en tirer des leçons et j'ai de grands espoirs pour l'avenir.

Nous venons de passer cinq années complètes à aménager une nouvelle salle consacrée à l'histoire canadienne qui sera l'exposition emblématique de notre musée. La nouvelle salle met en valeur le récit du Canada qui commence il y a 15 000 ans, avec l'établissement des Premiers Peuples au pays; leurs histoires s'enchevêtrent avec le contenu présenté dans toutes les autres galeries.

À l'ère des expériences virtuelles et des reproductions, les interactions intimes entre les visiteurs de musée et les artefacts authentiques sont de plus en plus importantes. Vous verrez par exemple un très petit objet que nous avons baptisé le Premier visage. Il s'agit d'une représentation d'un visage humain gravé il y a 4 000 ans dans un morceau de défense de morse d'une hauteur d'environ 2,5 cm. Il pourrait bien s'agir de la plus ancienne représentation d'une figure humaine jamais trouvée en Amérique du Nord. Ce genre d'artefact est d'une infinie rareté.

Notre projet commémoratif pour le 150e anniversaire est un regard sur le Canada contemporain à travers les grands enjeux qui ont guidé l'évolution de la société canadienne jusqu'à nos jours et la place du Canada dans le monde actuel.

Une étude importante a démontré qu'en histoire, les Canadiens étaient des illettrés fonctionnels. Pourtant, le Canada a une histoire d'une grande complexité. Ceux qui ignorent les erreurs du passé sont condamnés à les répéter. On apprend aussi des difficultés que l'on traverse, des erreurs que l'on commet et des grandes victoires que l'on remporte. Les Canadiens doivent en être conscients pour aller de l'avant.

VICKIE JOSEPH

LAVAL, QUÉBEC

J'étais fière d'être Canadienne lors de l'inauguration du Mois de l'histoire des Noirs à Ottawa. J'ai eu l'honneur de rencontrer Justin Trudeau qui a annoncé que Mathieu Da Costa, un interprète du 17e siècle, allait être le premier Noir à figurer sur un timbre canadien. J'étais heureuse de réaliser qu'un pas de plus avait été franchi sur le plan de la diversité noire au Canada.

J'ai appris de mon père qui était un philanthrope. Même s'il était un homme quand même pauvre, il redonnait tout ce qu'il avait à ses proches et ne gardait rien. Il partageait avec son église tout son savoir et ce qu'il avait de plus cher en lui, c'était son cœur.

Grâce au Groupe 3737, que nous avons fondé il y a déjà près de 5 ans maintenant, nous redonnons à des organismes à but non lucratif, tels que la Maison d'Haïti, et nous investissons concrètement dans l'éducation. Nous souhaitons continuer à redonner à la communauté et aux jeunes pour qu'ils apprennent à redonner aux prochaines générations et qu'ils puissent atteindre leurs rêves et leurs objectifs.

I was proud to be Canadian when Black History Month was launched in Ottawa. I had the honour of meeting Justin Trudeau, who announced that Mathieu Da Costa, a 17th century interpreter, would become the first black person to be featured on a Canadian stamp. I was happy to see that we had taken another step forward for black diversity in Canada.

I learned from my father who was a philanthropist. Even though he was poor, he gave everything he had to those around him and didn't keep anything for himself. He shared all his knowledge with his church. His greatest personal treasure was his heart.

Thanks to Groupe 3737, which we founded nearly five years ago, we're giving back to non-profit organizations, such as Maison d'Haïti, and we're making concrete investments in education. We hope to continue giving back to the community and young people so they can learn how to pass on to future generations and they can achieve their goals and make their dreams come true.

FRANTZ SAINTELLEMY

LAVAL, QUÉBEC

Le Canada est le premier pays en Amérique du Nord à avoir une femme noire, Viola Desmond, sur ses billets de banque. C'est une fierté pour moi de pouvoir dire qu'en tant que Canadiens, nous sommes des pionniers quant à la reconnaissance de la contribution du peuple noir à travers le Canada.

L'éducation, c'est important, mais on pense aussi que l'avenir passe par le développement économique. Avec l'incubateur du Groupe 3737, on crée de nouveaux entrepreneurs. On offre une occasion aux gens issus de milieux culturels divers de s'épanouir grâce à l'entrepreneuriat et aux nouvelles technologies.

Le Canada devrait porter une attention particulière à sa diversité. Le premier ministre a démontré qu'avec un peu de bonne volonté, on peut avoir un cabinet qui est représentatif de la diversité culturelle au Canada. On ne voit toutefois pas cette diversité-là dans d'autres secteurs du public ou du privé. Je pense pourtant que c'est extrêmement important. Bien qu'on ait un taux d'éducation élevé et un taux d'absorption positif chez les immigrants, la représentation des immigrants est encore limitée dans les médias ou au sein de conseils d'administration, par exemple. Il faut être inclusif et avoir une diversité claire et représentative.

Canada is the first North American country to have a black woman, Viola Desmond, on a banknote. It makes me proud to say that, as Canadians, we're pioneers in recognizing the contributions made by black people across Canada.

Education is important, but we also think the future depends on economic development. With the Groupe 3737 incubator, we're creating new entrepreneurs. We give people from various cultural communities the opportunity to thrive through entrepreneurship and new technology.

Canada should pay special attention to its diversity. The prime minister showed that, with some determination, you can have a cabinet that's representative of Canada's cultural diversity. But you don't see that diversity in other parts of the public and private sectors. I think it's extremely important. Even though we have a high education rate and a positive integration rate among immigrants, their representation is still limited in the media and on boards of directors, for example. We have to be inclusive and have clear, representative diversity.

Photo: Neil Ever Osborne

132

NEIL EVER OSBORNE

TORONTO, ONTARIO

I'm a visual storyteller based in Toronto. I use conservation photography and filmmaking to make the connection between people and the planet.

I'm a pathological optimist and so I'm starting to celebrate that more of us are starting to be aware of that people-planet connection and how integral it is and how everyone has their role to play.

We're starting to really hear people's voices – the Indigenous voices, scientists' voices, and voices like yours and mine. Our voices are becoming louder through Instagram and other new platforms that can publish our ideas and thoughts.

The story of people and our planet is very appetizing and a lot of audiences are receiving it quite well. But we've got to get in front of more audiences and that's going to cost money. I envision the various sectors – government, business and civil society – all collaborating to tell these important stories.

In the wild spaces that the country has protected in some way – national parks and marine reserves – that's where you get a true sense of the elemental experience of being human. You forget what you think is a necessity and become part of the land. That is a truly incredible experience. When we protect more natural wild spaces, we're enriching the whole country.

The best way to really connect with our land is to get out into the wilds – kayak down a river, hike a mountain or take a walk in a forest. Touch and feel and smell. When people do that, they go home with a good story to tell.

Je suis un conteur visuel et je vis à Toronto. J'utilise la photographie de conservation et la cinématographie pour faire un lien entre les gens et la planète.

Je suis un optimiste pathologique; je considère que de plus en plus de personnes commencent à prendre conscience de ce lien entre les gens et la planète, du fait que c'est étroitement lié et que tout le monde a son rôle à jouer.

Les voix commencent vraiment à s'élever – celles des Autochtones, celles des scientifiques et celle des gens comme vous et moi. Nous nous faisons de plus en plus entendre par l'entremise d'Instagram et d'autres nouvelles plateformes où nos idées et nos réflexions sont diffusées.

L'histoire des gens et de la planète est vraiment séduisante et beaucoup de personnes y sont réceptives. Mais il faut qu'on arrive à rejoindre encore plus de monde et ça va coûter de l'argent. J'imagine bien les différents secteurs – les gouvernements, les entreprises et la société civile – collaborer pour raconter ces importantes histoires.

C'est dans les espaces sauvages qui ont en quelque sorte été protégés par le pays, comme les parcs nationaux et les réserves marines, que l'on vit pleinement l'expérience élémentaire d'être un humain. On oublie ce qu'on croit être une nécessité et on devient une partie intégrante du territoire. C'est une expérience tout simplement incroyable. Quand nous protégeons plus d'espaces naturels vierges, nous enrichissons le pays.

La meilleure façon de véritablement communier avec le territoire, c'est de passer du temps en plein air : descendre une rivière en kayak, monter une montagne ou faire une randonnée dans la forêt. Toucher, ressentir et sentir. Quand les gens font ça, ils rentrent chez eux avec une belle histoire à raconter.

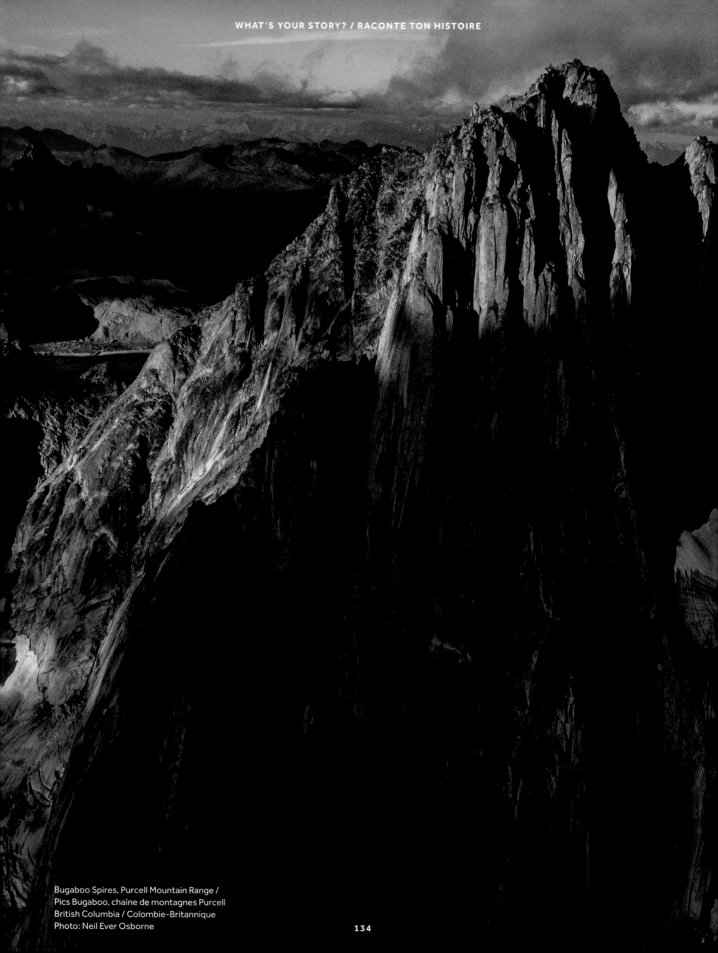

Bugaboo Spires, Purcell Mountain Range /
Pics Bugaboo, chaîne de montagnes Purcell
British Columbia / Colombie-Britannique
Photo: Neil Ever Osborne

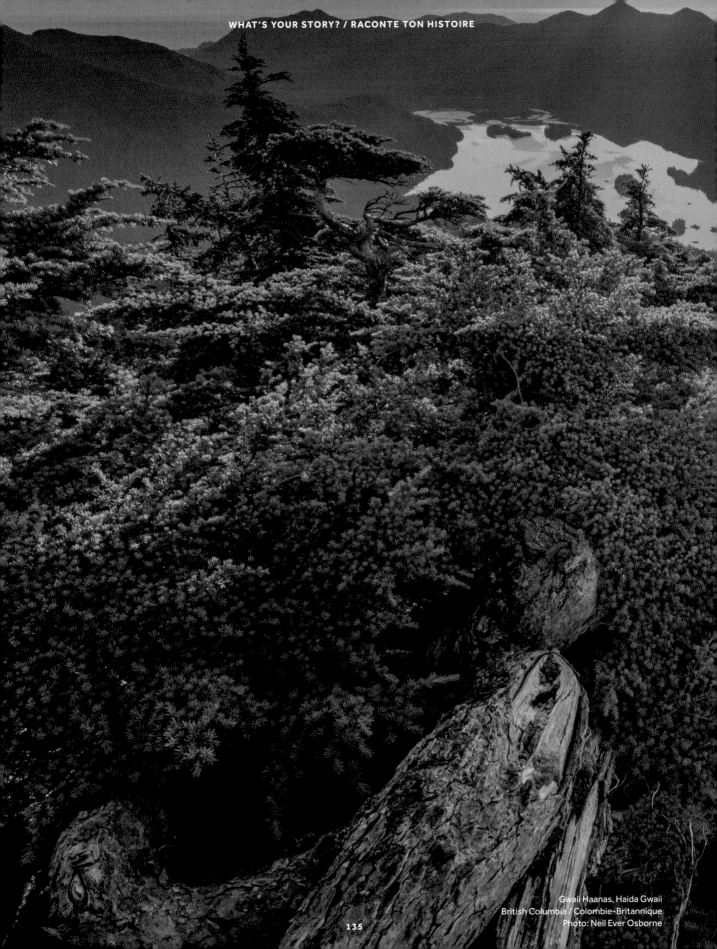

Gwaii Haanas, Haida Gwaii
British Columbia / Colombie-Britannique
Photo: Neil Ever Osborne

STÉPHANIE BOURGEAULT

MADAWASKA, NOUVEAU-BRUNSWICK

Je suis fière d'être une Canadienne autochtone francophone, originaire de la Première Nation malécite du Madawaska. Je m'intéresse au domaine de la justice depuis quelques années et en septembre, je vais entamer ma troisième année au baccalauréat spécialisé approfondi en criminologie à l'Université d'Ottawa. Après avoir complété mon baccalauréat, j'aimerais faire de la recherche sur les Autochtones incarcérés au Canada et améliorer leurs conditions dans les milieux carcéraux.

Au cours des dernières années, l'histoire de mes ancêtres a commencé à faire surface, mais encore, nous n'en parlons pas assez. Je crois que chaque citoyen du Canada devrait être au courant de l'histoire de notre pays, ce qui inclut les Autochtones, les premiers habitants. Durant mon parcours scolaire, nous n'avons pas parlé de cette partie de l'histoire et je crois qu'elle devrait être incluse dans le curriculum scolaire de toutes les écoles du Canada. Toute personne a le droit d'être au courant des injustices qui ont été faites dans le passé et des impacts qu'elles ont sur les peuples autochtones encore aujourd'hui, en 2017. Elles font partie de ce qu'est le Canada aujourd'hui et je crois aussi que ce serait un pas vers l'avant pour aider à la réconciliation entre le Canada et les Premières Nations.

Depuis toujours, l'endroit où je me sens le plus chez moi est dans ma petite communauté malécite au Nouveau-Brunswick. Ma famille habite sur ce territoire depuis des générations. Même si je demeure maintenant en Ontario, ma communauté sera toujours ma maison. Toute ma famille a grandi ici et nous avons toujours été proches, cet endroit est rempli de beaux souvenirs. Non seulement je me sens chez moi, mais je suis d'autant plus fière de notre communauté, car nous faisons partie de celles qui ont le plus de succès au Canada. Je souhaite, un jour, venir élever, à mon tour, mes enfants dans ma communauté.

I'm proud to be a French-speaking Indigenous Canadian from the Madawaska Maliseet First Nation. I've been interested in the field of justice for a few years and, in September, I'll be starting my third year of an honours bachelor's degree program in criminology at the University of Ottawa. After I complete my degree, I'd like to do research on incarcerated Indigenous people in Canada and help improve their conditions in the prison system.

In recent years, my ancestors' history has started to get some attention, but we still don't talk about it enough. I think every Canadian citizen should be aware of our country's history, which includes Indigenous Peoples, who were the first inhabitants. When I was in school, we didn't talk about that part of our history, and I believe it should be included in the curriculum of all Canadian schools. Everyone has the right to know about the injustices carried out in the past and the impacts they're having on Indigenous people even today in 2017. They're part of what Canada is now, and I also think it would be a step forward in contributing to the reconciliation between Canada and the First Nations.

The place where I feel most at home has always been my small Maliseet community in New Brunswick. For generations, my family has lived on that land. Even though I live in Ontario now, my community will always be my home. My whole family grew up there and we've always been close; that place is full of great memories. Not only do I feel at home, but I'm even more proud of our community because we're one of the most successful in Canada. I hope someday it will be my turn to bring up my children in that community.

JERZY MARIAN PISARZEWSKI

VICTORIA, COLOMBIE-BRITANNIQUE

Je suis né à Montréal le 27 mai 1950 d'une relation hors mariage. Ma mère était une réfugiée de guerre, originaire de la Pologne.

J'ai passé les cinq premières années de ma vie à la crèche de la Miséricorde. J'avais une santé si fragile que j'ai failli mourir quatre fois. J'ai par la suite été placé dans un foyer nourricier à Sabrevois où j'ai été battu à coups de bâton et de chocs électriques.

Puis, à l'âge de dix ans, j'ai été transféré à l'institut Doréa qui accueillait des enfants avec une déficience intellectuelle car on m'avait déclaré « retardé » et « débile mental ». Ce qui fait de moi un orphelin de Duplessis, puisque ce terme a servi à désigner tous les enfants qui sont nés de parents inconnus, diagnostiqués avec une déficience intellectuelle et placés dans des instituts psychiatriques.

Finalement, à l'âge de quinze ans, on m'a placé dans un foyer nourricier où je suis demeuré jusqu'à vingt-et-un ans, l'âge de la majorité à cette époque. J'ai vécu à Ottawa et à Saskatoon avant de m'installer à Victoria, en Colombie-Britannique, en 1980. Cela fait maintenant près de 37 ans que j'y habite.

Beaucoup de personnes m'ont cru moins intelligent et m'ont sous-estimé, puisque je souffre de nystagmus, une maladie qui cause un mouvement involontaire du globe oculaire. Ma vision est si faible qu'on m'a déclaré légalement aveugle. J'essaie aujourd'hui de démontrer que je suis très capable de poursuivre des études universitaires et j'entends bien réussir. Je suis présentement étudiant à temps partiel à l'Université de Victoria. Je suis en troisième année au baccalauréat en arts et études slaves. Je parle aussi couramment le français et l'anglais.

Pour moi, le Canada est un très beau pays, j'ai réussi à m'y épanouir, et c'est ce que ma mère cherchait aussi en venant ici.

I was born out of wedlock in Montreal on May 27, 1950. My mother was a war refugee from Poland.

I spent the first five years of my life at the Crèche de la Miséricorde orphanage. I nearly died four times because of my fragile health. Then I was placed in a foster home in Sabrevois, where I was subjected to beatings with sticks and electrical shocks.

Later, at the age of 10, I was transferred to the Dorea Institute, which took in children with intellectual disabilities, since I had been declared "retarded" and "mentally deficient." This makes me a so-called Duplessis orphan, a term that was used for children who were born to unknown parents, diagnosed with an intellectual disability and placed in a psychiatric institution.

Finally, when I was 15, I was placed in a foster home where I stayed until I turned 21, the age of majority at the time. I lived in Ottawa and Saskatoon before finally moving in 1980 to Victoria, British Columbia, where I've lived for nearly 37 years now.

Many people thought that I was less intelligent and underestimated me because I have nystagmus, a disease that causes an involuntary movement of the eyeballs. My vision is so poor that I am considered legally blind. Today I am trying to show that I am fully capable of studying at university and I plan to make a go of it. I am currently studying part-time at University of Victoria, where I am in the third year of my bachelor's degree in Slavic studies. I also speak French and English fluently. I think Canada is a wonderful country.

I think Canada is a wonderful country. I have been able to build a fulfilling life here, and that was also what my mother wanted when she decided to come here.

ANILEE AULT

WHITEHORSE, YUKON

I was born in Sault Ste. Marie, Ontario, and I lived there until my early 20s, when I moved to Whitehorse for a summer. I loved it so much I never left.

I love the outdoors. I can't imagine living here in Whitehorse and not taking advantage of being outdoors. You do have to adapt to the temperatures though. I found friends who have the same interests and the four of us have gone on outdoor adventure trips for the last 15 years or so.

We've done a lot of the large lakes around here and we've also done a lot of kayaking. We've done backpacking trips, local hikes, and hikes along the Dempster Highway and in Tombstone Territorial Park. We can winter camp; we can survive in the wilderness. We're always doing something – just paddling down the river for an afternoon or going for an overnight somewhere.

Whitehorse is called "The Wilderness City" for a reason. There is a lot of wilderness right around us. Out our back door, there are trails everywhere. On a daily basis, I like to get outside for a bit, whether to walk, ski, hike or paddle.

For me, being a Canadian is being able to enjoy the amazing wilderness and the outdoors. It's so beautiful here. It's just amazing. But we have to pay attention to our natural resources, realize how fortunate we are to have them and take care of them, especially our water.

Je suis née à Sault Ste. Marie, en Ontario. J'y ai vécu jusqu'au début de ma vingtaine, puis je suis partie à Whitehorse pour un été. J'ai tellement aimé l'endroit que je ne suis jamais repartie.

J'adore le grand air. Je ne peux pas imaginer rester ici, à Whitehorse, et ne pas profiter de ce magnifique environnement. Il faut être capable de s'adapter au climat, par exemple. Je me suis fait des amies qui ont les mêmes intérêts que moi; les quatre, on fait des excursions de plein air depuis une quinzaine d'années.

On a fait le tour de nombreux grands lacs dans la région et on a aussi fait beaucoup de kayak. On a fait des excursions sac au dos, des randonnées locales et des randonnées le long de la route de Dempster et dans le parc territorial de Tombstone. On fait du camping d'hiver; on peut survivre dans la nature. On fait toujours quelque chose. Parfois, on descend la rivière en canot durant un après-midi; d'autres fois, on part pour 24 heures.

Ce n'est pas pour rien qu'on surnomme Whitehorse, « la ville de la nature sauvage ». On est entourés de nature sauvage ici. Derrière la maison chez nous, il y a des pistes partout. Tous les jours, je passe un peu de temps dehors, que ce soit pour marcher, faire du ski, faire de la randonnée ou faire du canot.

Pour moi, être Canadienne, c'est être capable de profiter des merveilles de la nature et des activités extérieures. C'est tellement beau ici! C'est magnifique. Mais on doit faire attention à nos ressources naturelles, être conscients de la chance qu'on a de les avoir et les préserver, particulièrement l'eau.

ALAIN MBONIPA

MONTRÉAL, QUÉBEC

Je suis arrivé au Canada après la guerre qui avait lieu dans mon pays, le Rwanda. Je n'avais pas d'emploi et j'ai commencé à travailler dans une usine. Je balayais les planchers, mais je suis éventuellement devenu peintre industriel.

Quand l'usine a fermé, on s'est fait mettre à pied. J'ai rencontré un conseiller en orientation qui m'a dit qu'il me verrait bien dans le domaine de la santé. Je ne m'étais jamais vu dans ce domaine-là, mais ça fait maintenant plus de 10 ans que je suis infirmier. J'ai trouvé ma place! Le Canada t'offre cette chance.

Je vis dans une coopérative depuis maintenant 12 ans. Les enfants se côtoient et jouent ensemble. Cette communauté me ramène un peu dans mon pays, en Afrique. Tout le monde se dit bonjour et se connaît, ce qui permet un partage. Vraiment, c'est beau à vivre!

Le Canada, c'est le plus beau pays au monde. C'est la mixité. C'est l'égalité entre les hommes et les femmes. Tout le monde est égal. C'est le pays qui donne sa chance à tout le monde. Ce qui m'impressionne aussi ici, c'est la courtoisie des gens. On t'accueille vraiment à bras ouverts et on te donne la chance de t'intégrer. Il faut voyager, quitter le Canada et y revenir pour comprendre que le Canada, c'est comme un petit paradis sur terre.

I arrived in Canada after the war in my home country of Rwanda. I didn't have a job, but I started to work in a factory sweeping floors. I eventually became an industrial painter.

When the factory closed, we were laid off. I met with a career counsellor who recommended the healthcare field. I had never considered that field before, but I've had a job taking care of patients for over 10 years now as a nurse. I found my spot! Canada gives you that opportunity.

I've been living in a co-op for 12 years. The kids hang out and play together. Living there reminds me a bit of my country in Africa. Everyone says hello and knows each other, which creates a shared experience. It's really a great place to live!

Canada is the most beautiful country in the world. It's a diverse environment. There's equality between men and women. Everyone is equal. It's the country that gives everyone a chance. What also impresses me here is how courteous people are. You're welcomed with open arms and you're given the opportunity to make a life for yourself. Canada is like a little piece of heaven on Earth.

LAUREN MCKAY

STONEY CREEK, ONTARIO

I'm a 14-year-old female snowboard racer. I train at Alpine Ski Club in Collingwood, Ontario. I love winter in Canada because I love snowboard racing.

I won the Canadian Nationals last year at Chantecler, Quebec. This year, my dad took me to Copper Mountain, Colorado, for the USASA Snowboard Nationals. I was the only Canadian competing in the under-16s. I was really lucky, and I won gold in both slalom and giant slalom. That was really cool.

My dad then took me to Mont Tremblant, Quebec, for the Canadian Nationals so I could defend my title. I did well and finished fourth. I was a little disappointed in myself that I didn't race better, but I was very happy for the other girls.

My dad always tells me to win, and lose, with dignity and respect. I think I showed a lot of both at Tremblant.

Canada rocks!!

J'ai 14 ans et je suis surfeuse des neiges. Je m'entraîne au Club de ski alpin de Collingwood, en Ontario. J'adore l'hiver au Canada parce que j'adore faire de la planche à neige.

L'année dernière, j'ai remporté le Championnat national au Ski Chantecler, au Québec. Cette année, mon père m'a emmenée à Copper Mountain, dans le Colorado, pour le Championnat de planche à neige USASA. J'étais la seule Canadienne à concourir dans la catégorie des moins de 16 ans. J'ai été très chanceuse et j'ai remporté la médaille d'or au slalom et au slalom géant. C'était vraiment cool.

Ensuite, mon père m'a emmenée au Mont Tremblant, au Québec, pour que je défende mon titre au Championnat national. Je m'en suis bien sortie et j'ai terminé quatrième. J'étais un peu déçue de ma performance, mais j'étais très contente pour les autres filles.

Mon père me dit toujours de gagner et de perdre avec dignité et respect. Je crois que j'ai démontré beaucoup des deux à Mont-Tremblant.

Le Canada, c'est génial!!

JULIE TURENNE-MAYNARD

SAINT-BONIFACE, MANITOBA

Les Métis du Manitoba sont un groupe de personnes merveilleuses et humbles qui représentent une culture et une nation essentielles pour la province. Avec les francophones, ils ont fait de cette région de l'Ouest canadien un lieu de rencontre des cultures francophone et métisse.

Cette année marque le 130e anniversaire de l'Union nationale métisse Saint-Joseph du Manitoba, et nous célébrons cet événement en même temps que le 150e anniversaire du Canada. Nous espérons le faire avec d'autres groupes et développer un projet d'infrastructure pour reconnaître vraiment la nation métisse.

Nous devons continuer de faire attention à l'importance de rester une nation paisible et de travailler avec d'autres nations du monde qui mettent leurs efforts et leurs espoirs dans la paix et la justice.

Pour moi, le Canada est un pays qui offre plein de possibilités. C'est un pays où on peut recevoir une éducation et des soins, et qui peut accueillir des gens du monde entier. C'est un pays libre, magnifique et dont nous pouvons être fiers.

Quand les gens pensent à qui je suis, j'espère qu'ils voient une personne qui représente une Canadienne type : ouverte, honnête, accueillante et prête à travailler avec tout le monde pour faire de notre pays et de notre planète de meilleurs endroits où vivre.

The Métis people of Manitoba are a group of wonderful, humble people who are a culture and a nation that are fundamental to the province. Along with francophones, they have made this area in western Canada a cornerstone of both the francophone and Métis cultures.

This year happens to be the 130th anniversary of the Union nationale métisse Saint-Joseph du Manitoba, and we're celebrating that along with Canada's 150th birthday. We hope to do that along with other groups and then to develop an infrastructure project to really recognize the Métis Nation.

We need to keep on paying attention to the importance of remaining a peaceful nation and of working with others in the world who are striving and hoping for peace and justice.

For me, Canada is a country of opportunity. It is a country that allows us to be educated, to be taken care of and to be able to receive people from all over the world. It's a country that is free, that is beautiful and that we can be really proud of.

When people think of me, I hope they see a person who is representative of what a typical Canadian is – receptive, honest, welcoming and ready to work with everybody in order to make our country and our world better places to live in.

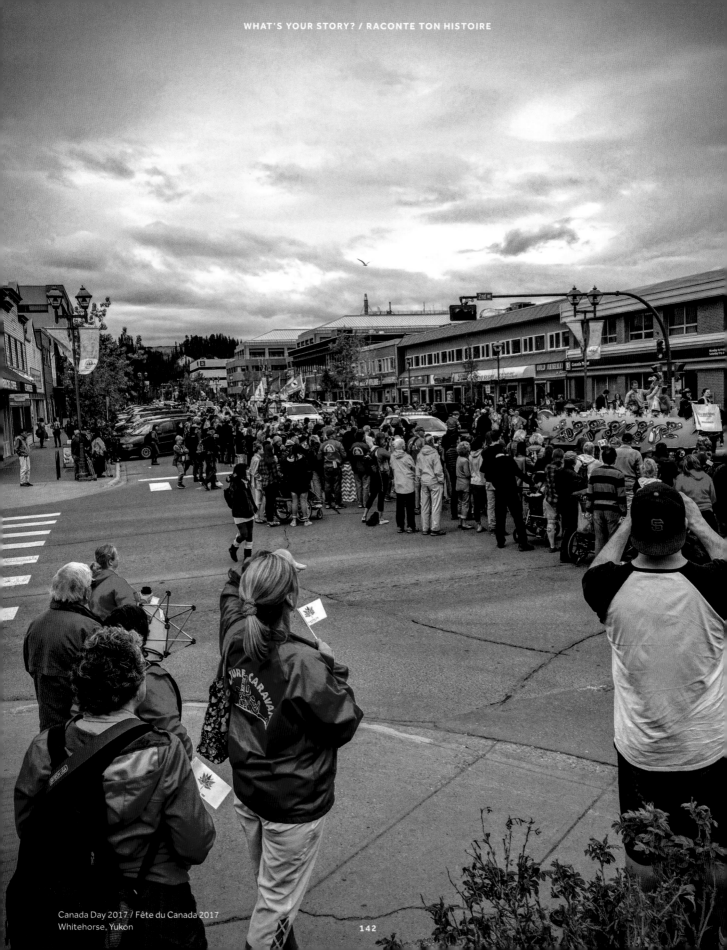

Canada Day 2017 / Fête du Canada 2017
Whitehorse, Yukon

A flag designed by Helen Pace and her mother Irene Simard to honour
their Métis ancestors. / Un drapeau conçu par Helen Pace et sa mère,
Irene Simard, afin d'honorer leurs ancêtres métis.
Ottawa, Ontario

LISE CORMIER
L'ASSOMPTION, QUÉBEC

Je suis native de L'Assomption où ma famille vit depuis 350 ans. C'est important de célébrer le 150ᵉ anniversaire du Canada parce que c'est la Confédération et c'est l'histoire de notre pays. Par contre, l'histoire va au-delà de 150 ans. Le Canada est un pays qui est immense. C'est un pays de nature, c'est un pays fantastique. Le plus bel endroit pour moi au Canada, bien qu'il y en ait plusieurs, c'est l'Île-du-Prince-Édouard, mais j'aime aussi beaucoup la Colombie-Britannique. J'aime tout ce qu'il y a au Canada, particulièrement les endroits où il y a la nature.

Je suis architecte paysagiste de formation et j'ai été directrice du Service des parcs, jardins et espaces verts de la Ville de Montréal. Il y a plusieurs moments dans ma carrière où j'ai été fière d'être Canadienne, notamment quand la plus vieille société d'horticulture d'Amérique du Nord, le Massachusetts Horticultural Society, m'a remis une médaille d'or pour le travail qui avait été fait à la Ville de Montréal. Toutes les fois que j'ai inauguré des événements, que ce soit en Chine, au Japon, en France, j'étais fière de dire que j'étais Canadienne.

MosaïCanada 150 / Gatineau 2017 est un poème vivant que nous dédions à notre pays et je suis très heureuse que toutes les provinces et les territoires, ainsi que les Premières Nations du Québec et du Labrador dont la nation algonquine aient répondu à notre invitation de participer à la création de ce poème très spécial. Nous espérons que ce bouquet unique et spectaculaire, que nous offrons à la Confédération canadienne pour son 150ᵉ anniversaire, aura su émerveiller et restera longtemps dans la mémoire du million de visiteurs que nous attendons!

I'm from L'Assomption, Quebec, where my family has lived for 350 years. It's important to celebrate Canada's 150th anniversary because it's about Confederation and our country's history. But the history goes back more than 150 years. Canada is a huge country. It's a country with so much nature and it's a fantastic country. Even though there are many beautiful places in Canada, I think the most beautiful is Prince Edward Island, but I also like British Columbia a lot. I love everything in this country, especially the places with a natural environment.

I was trained as a landscape architect and served as director of the City of Montreal's Parks, Gardens and Green Spaces department. There were a number of times in my career when I was proud to be Canadian, such as when the Massachusetts Horticultural Society — the oldest horticultural society in North America — awarded me a gold medal for the work done by the City of Montreal. Every time I inaugurated an event, whether it was in China, Japan or France, I was proud to say I was Canadian.

MosaïCanada 150 / Gatineau 2017 is a living poem that we dedicate to our country and I am delighted that all provinces and territories, as well as the First Nations of Quebec and Labrador, including the Algonquin nation, accepted our invitation to take part in creating this very special poem. We hope that this spectacular, one-of-a-kind horticultural exhibition — our tribute to 150 years of Canadian Confederation — will enthrall and leave a lasting impression on the over one million expected visitors!

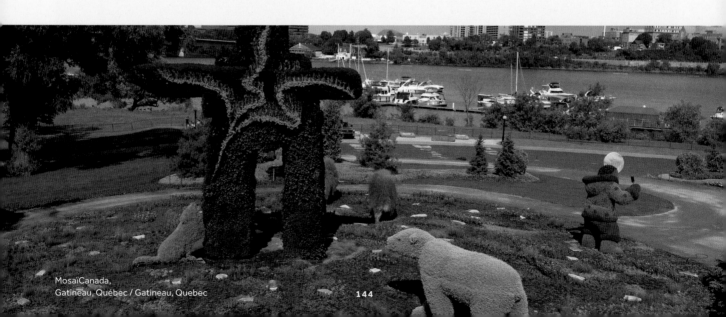

MosaïCanada,
Gatineau, Québec / Gatineau, Quebec

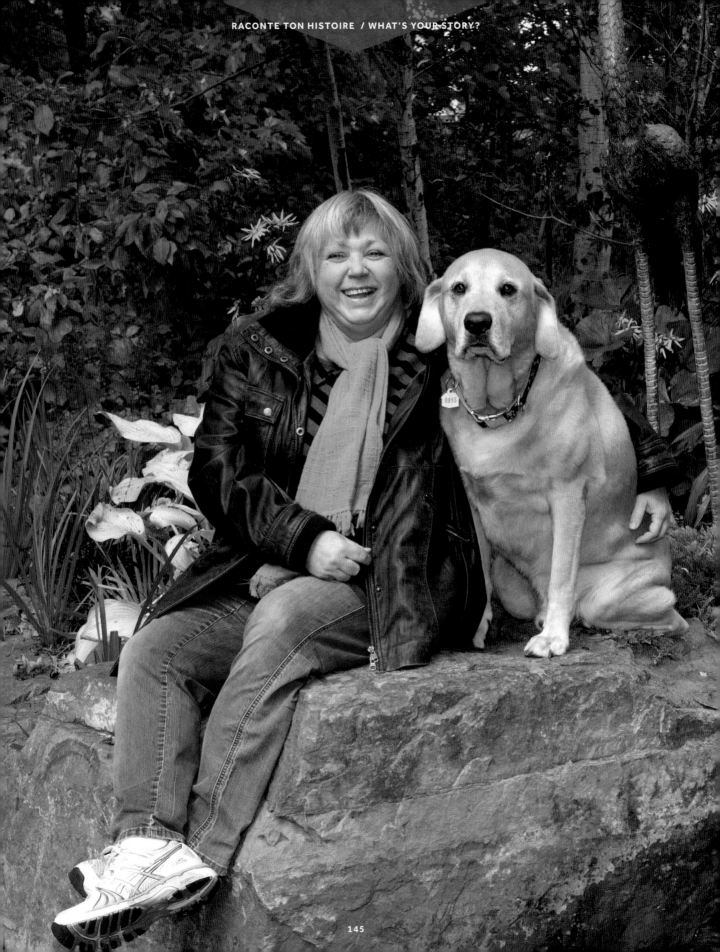

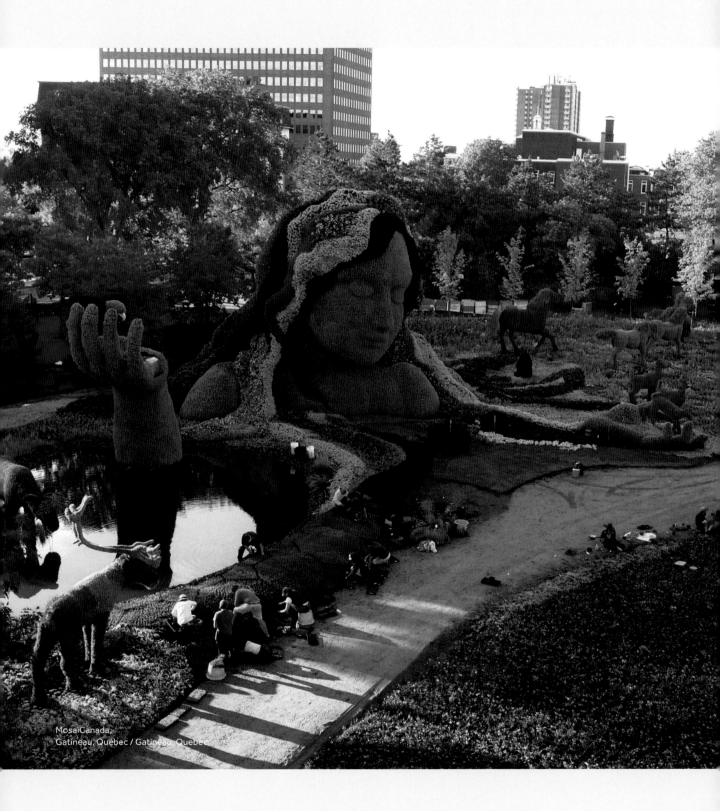

MosaiCanada,
Gatineau, Québec / Gatineau, Québec

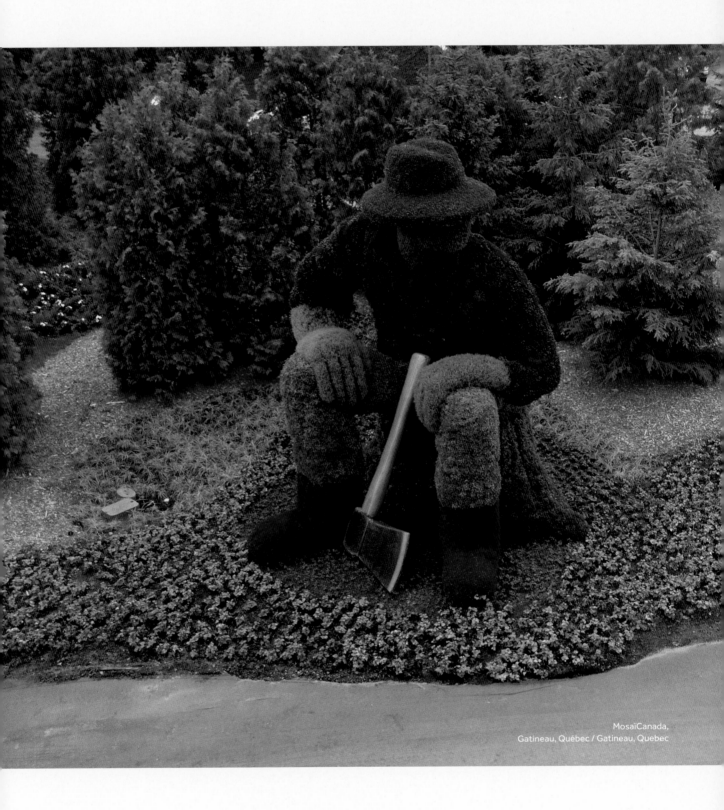

MosaïCanada,
Gatineau, Québec / Gatineau, Quebec

MUKHBIR SINGH

OTTAWA, ONTARIO

Although we live in a very diverse, multicultural Canada, racism still exists and people of visible minorities still face challenges.

In 2011, in Quebec, Sikh children were being stopped from playing recreational soccer with their turbans on. We started working with the World Sikh Organization of Canada to address this issue. That's when we saw the true pride that Canadians have: Everyone got together and supported these children. Different soccer teams from across Montreal started playing with turbans on, and it was tremendously inspirational.

Just recently at the University of Alberta, defamatory posters across the campus targeted the Sikh turban. But the response was inspirational. The community came together and tied turbans on anybody who wanted one just to educate them and to basically demystify the turban.

Turban Eh! started last year in Calgary at the Canada Day festival, when they set up a table and tied turbans on people. It was one of the most popular tables at the event. So for the 150th anniversary, we've decided to expand the program into different provinces.

We want people to be able to ask their questions about our religion and our culture, but to do it in a safe space so they don't feel judged. When you're tying a turban on someone, you get an opportunity to engage in a real conversation and to make them feel comfortable with what the turban is.

Bien que nous vivions dans un pays diversifié et multiculturel, le racisme existe toujours, et les minorités visibles font face à d'importants défis

En 2011, au Québec, les enfants sikhs se sont vu interdire le droit de jouer au soccer s'ils portaient le turban. La World Sikh Organization of Canada s'est donc penchée sur la question. Nous avons alors pu prendre la mesure de la fierté canadienne : tout le monde s'est uni pour soutenir ces enfants. Différentes équipes de soccer de Montréal se sont mises à jouer avec des turbans; c'était extrêmement encourageant.

Récemment, le campus de l'Université de l'Alberta a été tapissé d'affiches diffamatoires ciblant le turban sikh. Mais la réaction des gens a été vraiment inspirante. La communauté s'est mobilisée et a noué un turban sur la tête de quiconque acceptait de le porter, l'objectif étant de sensibiliser la population et de démystifier le turban.

Turban Eh! a commencé l'an dernier à Calgary lors des festivités du 1er juillet; il y avait un stand où les gens se faisaient nouer un turban sur la tête. Ç'a été l'un des stands les plus populaires de la journée. Pour le 150e anniversaire, nous avons décidé d'étendre le programme à plusieurs provinces.

Nous voulons que les gens puissent nous poser des questions sur notre religion et notre culture, mais il faut le faire dans un contexte où ils ne se sentent pas jugés. Quand on noue un turban sur la tête de quelqu'un, on a l'occasion d'engager une véritable conversation et de lui faire comprendre ce que le turban signifie.

NICOLE DESROCHES

CHELSEA, QUÉBEC

Je vis en Outaouais, dans la forêt. C'est une super belle région. Même si la capitale nationale se trouve de l'autre côté de la rivière, j'aimerais que les gens la traversent pour venir nous voir. Nous avons une forêt feuillue mixte comme au parc Algonquin, et c'est la seule au Québec de cette ampleur-là! Nous avons aussi des milliers de lacs. Personne n'a jamais réussi à tous les compter.

Quand je regarde par la fenêtre, je ne vois que des arbres, particulièrement des pruches et des pins blancs. Dans le passé, la forêt a été exploitée de façon exagérée, ce qui nous a fait perdre beaucoup de pins blancs. On trouve d'ailleurs plein de billots de ces arbres au fond des rivières. On oublie que les pins blancs étaient une icône, mais que la nature les a remplacés par des bois nobles comme les érables à sucre. Bien que le drapeau canadien porte une feuille d'érable, ces derniers poussent seulement dans moins du quart du Canada!

Ma cour accueille aussi des renards, des ratons laveurs et des chevreuils. Cet hiver, il y avait même des dindons sauvages. Il y a beaucoup d'espèces d'animaux dans la région, dont certaines sont rares et menacées. S'il y en a autant, c'est à cause de la forêt, des rivières et des lacs. C'est d'ailleurs l'endroit où il y a le plus de tortues au Québec, dont des espèces qu'on ne retrouve pas dans d'autres régions.

L'Outaouais est aussi un centre historique important. Hull, qui est maintenant le centre-ville de Gatineau, a longtemps été le plus grand producteur d'allumettes du 19e et du début du 20e siècle. Si l'on combine Ottawa et Gatineau, on compte plus d'un million d'habitants. Mais quand les gens pensent à Gatineau, ils pensent à Ottawa et au gouvernement, sans savoir que notre région a bien plus à offrir.

Je vis dans une région extraordinaire, avec des gens extraordinaires. J'espère que le 150e anniversaire de la Confédération nous aidera à nous faire connaître.

I live in the Outaouais region, in the woods. It's a really beautiful area. Even though the nation's capital is just the other side of the river, I would like people to cross over and come see us. We have a mixed deciduous forest like in Algonquin Park, and it's the only one of its size in Quebec! We've also got thousands of lakes. Nobody has ever managed to count them all!

When I look out my window, I see only trees, especially hemlock and white pine. In the past, the forest was over-harvested, resulting in the loss of many white pines. In fact, there are lots of logs from those trees at the bottom of the rivers. We forget that white pines were an icon, but nature has replaced them with hardwoods like sugar maples. Although the Canadian flag bears a maple leaf, maples only grow in less than a quarter of Canada!

My yard is also visited by foxes, racoons and deer. Last winter, there were even wild turkeys. There are a large number of animal species in the region, and some of them are rare and threatened. The reason there are so many is because of the forest, rivers and lakes. It's actually the place with the most tortoises in Quebec, including species not found in other regions.

The Outaouais is also important in terms of its history. Hull, which is now Gatineau's downtown core, was the largest producer of matches in the 19th and early 20th centuries. Combined, Ottawa and Gatineau have a population of over one million. But when people think of Gatineau, they think of Ottawa and the government. They don't realize that our region has much more to offer.

I live in an amazing region with amazing people. I hope the 150th anniversary of Confederation will help us get the word out!

Rumsey Colony/Colonie agricole de Rumsey, Alberta, 1930

TOVA LYNCH

OTTAWA, ONTARIO

I thought it was important to tell the story of the Jewish contribution to Canada. We are showing an exhibition called *The Canadian Jewish Experience* in 10 locations – from Halifax to Victoria – and we also have a website.

Our main goal is education. We really felt that it's important to educate young people because there's a lot of stereotyping about Jews and, unfortunately, anti-Semitism is growing. We're just telling the facts, and it's a very positive story.

We raised money and decided to do something other than our first idea, which would have been only in Ottawa. We are happy that we are across Canada because it has more impact. A lot of Canadians feel that because they are not in Ottawa they are not part of the 150th birthday celebration. They're very happy that they can share this exhibition.

On Canada Day we're going to have a special service and we're going to sing *O Canada* in French, English and Yiddish. We wanted to do it the Jewish way, so there will be lots of food.

We have four copies of the exhibition in Ottawa, and others in Calgary, Victoria, Edmonton and Halifax. We will show it later in other cities and provinces. That's the thing I'm most excited about – that it's across Canada.

Je trouvais que c'était important de raconter l'histoire de la contribution des Juifs au Canada. Nous présentons une exposition intitulée *L'expérience juive canadienne* à 10 endroits – de Halifax à Victoria – et nous avons aussi un site Web.

Notre principal objectif est l'éducation. Nous avions le sentiment qu'il était important d'éduquer les jeunes parce qu'une foule de stéréotypes circulent au sujet des Juifs et, malheureusement, l'antisémitisme est en croissance. Nous nous contentons de rapporter les faits; il s'agit d'une histoire très positive.

Nous avons amassé des fonds et avons décidé de changer notre idée d'origine, qui était d'exposer seulement à Ottawa. Nous sommes très heureux que l'exposition parcoure le Canada parce que ça a un plus grand impact. Beaucoup de Canadiens ont ce sentiment parce qu'ils ne sont pas à Ottawa et ne peuvent pas prendre part aux célébrations du 150ᵉ anniversaire. Ils sont très heureux d'avoir accès à cette exposition.

Le jour de la fête du Canada, nous allons organiser un service spécial et nous allons chanter l'*Ô Canada* en français, en anglais et en yiddish. Nous voulions le faire à la manière des Juifs, alors il y aura beaucoup de nourriture.

L'exposition est présentée simultanément à quatre endroits à Ottawa, ainsi qu'à Calgary, Victoria, Edmonton et Halifax. Elle pourra être vue plus tard dans d'autres villes et provinces. Ce qui m'emballe le plus dans ce projet, c'est qu'on le présente d'un bout à l'autre du pays.

GHISLAIN PICARD

WENDAKE, QUÉBEC

Mon nom est Ghislain Picard et j'ai grandi sur la Côte-Nord au Québec dans la communauté innue de Pessamit.

Depuis plus d'un an maintenant, la réconciliation est un mot qui est à peu près sur toutes les lèvres. Après cinq siècles de cohabitation, où nos peuples ont souvent été mis en marge de la société canadienne, nous nous trouvons finalement devant une belle occasion de nous rapprocher, sous le thème de la célébration de nos cultures.

On peut très certainement s'assurer d'assembler tous les ingrédients pour permettre une cohabitation plus harmonieuse à partir de maintenant. Ça passe tout d'abord par une meilleure connaissance de l'autre et de son histoire. C'est ce qu'on veut changer dans nos relations avec la société canadienne.

I grew up on Quebec's North Shore in the Innu community of Pessamit.

Over the past year, everyone has been talking about reconciliation. After five centuries of cohabitation – during which time our peoples have often been marginalized – we finally have a great opportunity to grow closer and celebrate our cultures.

We have to work towards gathering all the ingredients we need to live peacefully together from this moment on. The first step is learning more about others and their history. That's what we want to change in our relationship with Canadian society.

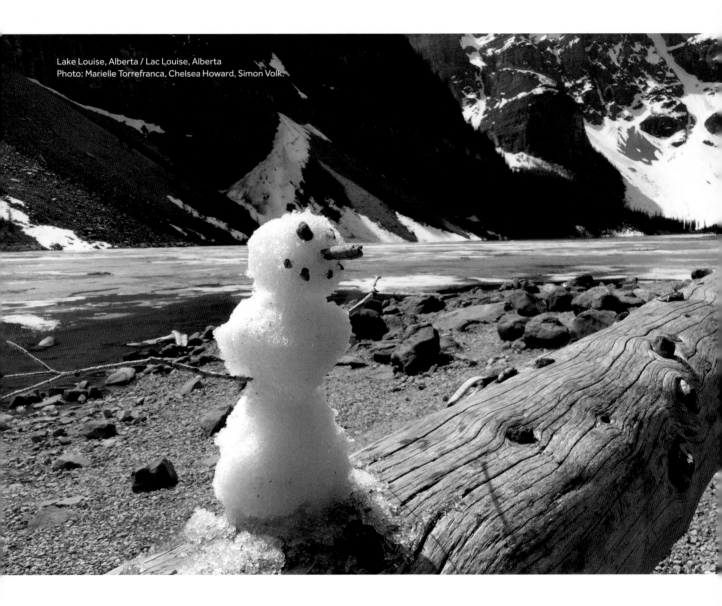

Lake Louise, Alberta / Lac Louise, Alberta
Photo: Marielle Torrefranca, Chelsea Howard, Simon Volk.

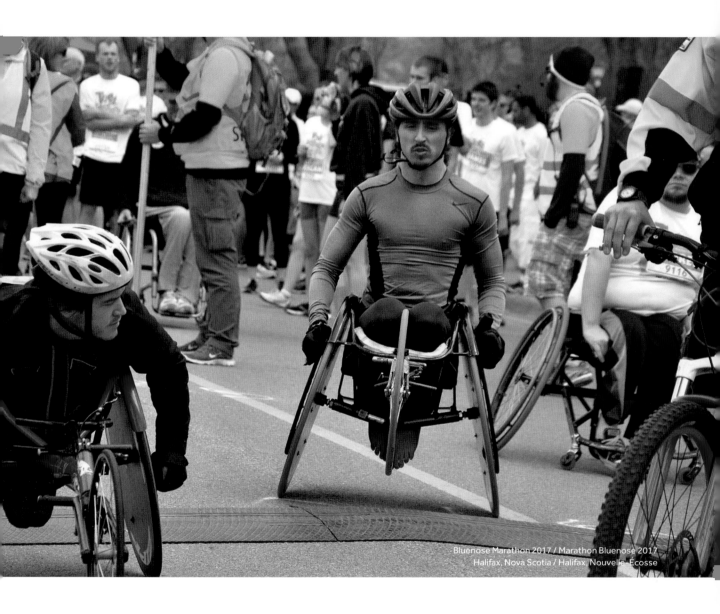

Bluenose Marathon 2017 / Marathon Bluenose 2017
Halifax, Nova Scotia / Halifax, Nouvelle-Écosse

Chutes Provincial Park / Parc provincial Chutes – Massey, Ontario

Campbellton, New Brunswick /
Campbellton, Nouveau-Brunswick

CHRISTINE WEJR (KINAKIN)

VERNON, BRITISH COLUMBIA

I'm sure you have heard the sayings "You've got to have a dream to have a dream come true" and – my favourite – "A goal without a timeline is simply a dream."

For as long as I can remember, I have dreamed of travelling across this wide land of ours – our wonderful country, Canada – and of meeting my fellow Canadians. Was that just a dream? Could I ever really achieve it? For a 67-year-old, born-in-British-Columbia girl who had never been east of Calgary, it seemed an impossible dream.

But you never know.

For my 65th birthday I bought myself a special gift – a camper van. There was so much to learn, but with the help of friends and other RVers, I started to understand more, went on some short trips with my dog, Foxy Girl, and loved it! I was hooked!

Foxy and I headed out on May 27, 2013, and returned on August 5, covering 16,376 kilometres in 10 weeks. I wish that every Canadian could take this trip and experience the wonder I felt. What a gift to live in our amazing Canada. We are so blessed and should all be so proud of the friendliness and diversity of our great, wide country.

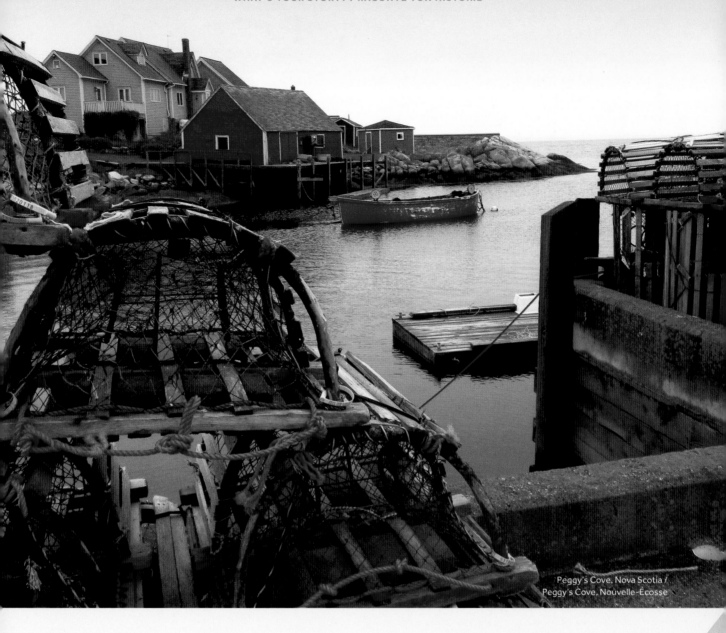

Peggy's Cove, Nova Scotia /
Peggy's Cove, Nouvelle-Écosse

Je suis certaine que vous avez déjà entendu l'idée selon laquelle il faut avoir un rêve pour le voir se réaliser, et ma citation préférée : « Tout objectif sans plan n'est qu'un souhait. »

D'aussi loin que je me souvienne, j'ai toujours rêvé de voyager dans notre grand et magnifique pays qu'est le Canada, et de rencontrer mes compatriotes canadiens. N'était-ce qu'un rêve? Pourrais-je vraiment le réaliser? Pour une femme de 67 ans, née en Colombie-Britannique, qui n'était jamais allée à l'est de Calgary, ce rêve semblait impossible.

Mais, on ne sait jamais!

Pour mes 65 ans, je me suis offert un cadeau spécial : un VR. Il y avait beaucoup de choses à apprendre, mais avec l'aide d'autres propriétaires de ce type de véhicule, j'ai réussi à me débrouiller et à faire des petits voyages avec ma chienne Foxy Girl. J'ai adoré ça! J'étais mordue!

Foxy et moi avons pris la route, du 27 mai au 5 août 2013, parcourant 16 376 kilomètres en 10 semaines. Je souhaite à tous les Canadiens de faire ce voyage et de vivre le même émerveillement que moi. Quel cadeau de vivre dans notre fabuleux Canada! Nous avons énormément de chance et nous devrions être très fiers de la gentillesse et de la diversité qui règnent dans notre pays, à la fois grand et vaste.

MARIE-CLAUDE POULIN

MONTRÉAL, QUÉBEC

Pour moi, être Canadienne, ça veut dire être neutre, un peu comme la Suisse. J'ai des amis de partout dans le monde et on dirait que les Canadiens sont des gens que tout le monde aime. Il n'y a pas d'animosité, il n'y a pas de guerre. Il n'y a pas de mauvaise compétition avec les Canadiens. Ce n'est pas un avantage ni un désavantage dans mon travail, dans l'industrie du cinéma, car on n'est pas perçus comme une nation très renommée dans le domaine, sauf pour le Québec.

Souvent, les films tournés au Québec sont plus reconnus comme des films québécois, sauf quand ils ont du succès et que le Canada se les approprie, comme *Incendies* de Denis Villeneuve. À certaines cérémonies de récompenses, quand beaucoup de prix reviennent aux Québécois – ce qui arrive très souvent –, on sent une certaine jalousie et certaines personnes disent que les Québécois gagnent tout. Ils ne réalisent pas que les Québécois sont Canadiens aussi et qu'un film prend la nationalité de son réalisateur ou de sa réalisatrice. Il y a encore une rivalité entre le Québec et le reste du Canada, car si c'est un film de Vancouver qui gagne contre un film de Toronto ou des provinces maritimes, il n'y a pas cette rivalité-là.

Je pense que les réalisations québécoises ont plus de succès, peut-être parce qu'il faut qu'elles se démarquent dans une autre langue. Il y a beaucoup de talent ici, au Québec, qui attire l'attention sur la scène internationale. Je pense que c'est parce qu'ils ont eu la chance de travailler sur des projets extrêmement créatifs, souvent avec peu de moyens, ce qui développe le talent.

For me, being Canadian means being neutral, a little like Switzerland. I have friends from all over the world and it seems like Canadians are liked by everyone. There's no hostility, there's no war. There's no unhealthy competition with Canadians. It's neither an advantage nor disadvantage in my work, in the movie industry, because we're not considered a very well-known country in that field, except for Quebec.

Often, movies shot in Quebec are recognized more as Quebec movies except when they're successful and Canada appropriates them, like *Incendies* by Denis Villeneuve. At certain award ceremonies, when Quebecers win many awards – which happens a lot – there's a certain amount of jealousy and some people say the Quebecers are winning everything. They don't realize that Quebecers are Canadians as well and that a movie takes on the nationality of its director. There's still a rivalry between Quebec and the rest of Canada, because people don't say anything if a Vancouver movie wins against a movie from Toronto or the Maritimes.

I think Quebec productions are more successful, maybe because they have to stand out in another language. There's lots of talent here in Quebec that attracts attention at the international level. I think it's because they were lucky enough to work on extremely creative projects, often with limited resources, which develops talent.

RASOOL RAYANI

VICTORIA, BRITISH COLUMBIA

I'm the first in my family to be born in Canada. My father and my sister were born in Kenya and my mother was born in Uganda. They immigrated to Canada in 1974 and I was born in New Westminster in 1975. When we share our histories, we always note that one is not like the other. But for all of us, Canada is home.

I'm part of a family business – I work for my father's chain of pharmacies – and I'm a volunteer with two organizations. I'm on the board of the Victoria Foundation, which helps charitable organizations by connecting people who care with causes that matter. I'm also on the board of VIATEC, the Victoria Innovation, Advanced Technology and Entrepreneurship Council, which connects people, knowledge and resources to help develop successful businesses.

In my culture – I'm an Ismaili Muslim – and in my family, volunteerism is a key principal. My father is fond of saying, "You always put your hand up if the opportunity presents itself."

That's part of who I am.

Je suis le premier membre de ma famille à être né au Canada. Mon père et ma sœur sont nés au Kenya et ma mère vient de l'Ouganda. Mes parents ont immigré au Canada en 1974 et je suis né à New Westminster en 1975. Quand on raconte nos histoires, on se rend compte qu'elles sont différentes. Mais pour nous tous, le Canada, c'est chez nous.

Je travaille dans l'entreprise familiale – mon père a une chaîne de pharmacies – et je suis bénévole pour deux organismes. Je siège au conseil de la Victoria Foundation, qui vient en aide aux organismes de bienfaisance en les faisant connaître auprès de gens qui cherchent à soutenir des causes qui leur tiennent à cœur, et de VIATEC (Victoria Innovation, Advanced Technology and Entrepreneurship Council), qui rassemble les gens, le savoir et les ressources pour favoriser la création d'entreprises prospères.

Dans ma culture – je suis musulman ismaélien –, et dans ma famille, le bénévolat est fondamental. Mon père aime bien dire : « Lève toujours la main si l'occasion se présente. »

Ça fait partie de qui je suis.

Canada Day 2017 Fireworks / Feux d'artifice, fête du Canada 2017
Charleston Lake / Lac Charleston
Athens, Ontario
Photo: Jacqueline Segal

3,500 cupcakes for Canada Day / 3 500 petits gâteaux pour la fête du Canada
Newfoundland and Labrador / Terre-Neuve-et-Labrador

ONTARIO

DEC 18
8127235Z

HPY150

YOURS TO DISCOVER

Toronto, Ontario
Photo: John Marion

CHRISTOPHE PLANTIVEAU

TORONTO, ONTARIO

Je suis originaire de France, mais mon épouse est Franco-Ontarienne, mes enfants sont fièrement Franco-Ontariens et je suis maintenant Canadien français depuis quelques mois.

J'ai récemment assisté à ma propre cérémonie de citoyenneté qui avait lieu à Mississauga. Ces cérémonies sont toujours des moments importants pour les gens qui y participent. On assiste, tout d'abord, au discours de bienvenue prononcé en français et en anglais. Il faut ensuite prêter serment, après avoir chanté l'hymne national.

Imaginez 100 personnes debout, plus élégantes les unes que les autres, la main sur le cœur, chantant en anglais *O Canada*, et moi, faisant le poisson rouge parce que je ne connaissais pas l'hymne en anglais! Le juge a ensuite invité les gens à chanter l'hymne en français. J'étais au milieu de cette foule, chantant tout seul *Ô Canada*, dans un silence total. Ça a été pour moi un moment à la fois de grand bonheur, mais aussi de solitude. J'ai soudainement réalisé ce qu'était la réalité d'être francophone dans la province d'Ontario.

Pour moi, l'avenir du français ou du bilinguisme au Canada, c'est de vivre dans une communauté où on s'enrichit de l'autre à travers la langue. Ma raison de me lever le matin, c'est d'avoir le sentiment de contribuer à cette utopie du bilinguisme dans mon travail à l'Alliance française de Toronto. Et l'utopie du bilinguisme pour moi, c'est d'être contagieux, c'est de donner envie, particulièrement aux enfants, d'apprendre cette langue, non pas parce que c'est constitutionnellement l'identité du pays, mais tout simplement parce que c'est amusant et que c'est beau le français.

Il y a cette expression des « deux solitudes » au Canada, mais pour moi, ces deux solitudes très polies cohabitent. Il n'y a pas de tension. Je dirais que c'est une cohabitation apaisée. C'est la raison pour laquelle je m'y plais autant. Quand on vient d'un autre continent comme l'Europe, cette culture nord-américaine tournée vers l'avenir, ce côté inclusif et apaisant des Canadiens, c'est de l'oxygène pur.

I'm originally from France but my wife is Franco-Ontarian, my kids are proudly Franco-Ontarian and I've been a French Canadian for a few months now.

I recently attended my Canadian citizenship ceremony in Mississauga — always an important occasion for the people participating. The ceremony starts with a speech in English and French to welcome everybody. Then you have to take your oath after singing the national anthem.

Imagine 100 people elegantly dressed, standing with their hands over their hearts and singing *O Canada* in English while I was the fish out of water because I didn't know the words in English! The judge then invited everyone to sing in French. I was in the middle of the crowd, singing *Ô Canada* alone, and there was total silence all around me. I was very happy, but I could also feel the solitude. That's when I suddenly realized what it was actually like to be a francophone in the province of Ontario.

For me, the future of the French language or bilingualism in Canada means living in a community where others help us grow through language. My motivation for getting up in the morning is to feel like I'm contributing to that bilingual utopia in my work at Alliance Française Toronto. I personally think the ideal of bilingualism translates into having a contagious spirit and motivating others, especially kids, to learn that language, not because it's part of the country's constitutional identity but simply because it's fun and French is beautiful.

We talk about the "two solitudes" in Canada, but I see it as two very polite solitudes living together. There's no tension. I'd say it's a peaceful living arrangement. That's why I appreciate it so much. When you come from another continent like Europe, this forward-looking North American culture and inclusive, peaceful side of Canada are a breath of fresh air.

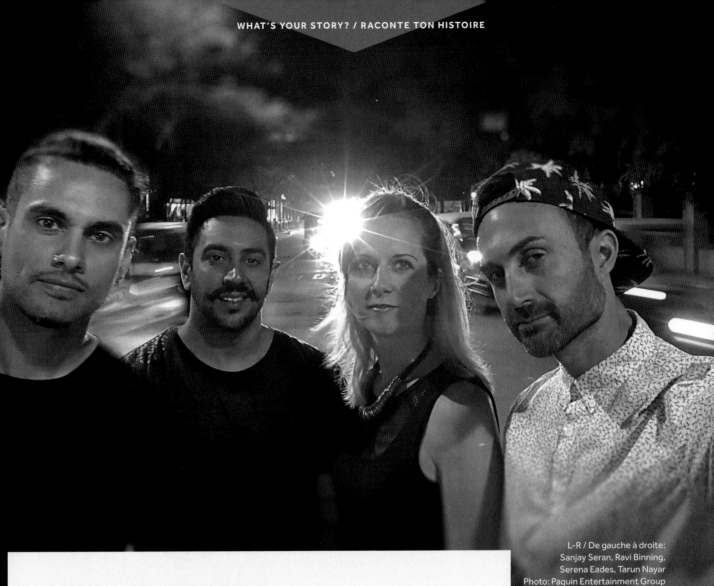

L-R / De gauche à droite:
Sanjay Seran, Ravi Binning,
Serena Eades, Tarun Nayar
Photo: Paquin Entertainment Group

SANJAY SERAN

VANCOUVER, BRITISH COLUMBIA

I'm a pretty sensitive guy, a product of the West Coast – a Punjabi kid born in a suburb of Vancouver. I started a band, Delhi 2 Dublin, and we tour all over the world. Anywhere I've gone – and I've seen some pretty awesome things – my favourite place in the whole world is Vancouver. I love it here. I love the rain; I live in a rainforest.

What got me into music originally was Bhangra music and Indian music from the United Kingdom. It's really unique, especially in Delhi 2 Dublin, and it's so unique to Vancouver too. We feel like it couldn't have grown if it wasn't out of this place.

Canada has provided me with all the opportunities I need. Anytime I've been anywhere in the world, I'm proud to say I'm Canadian.

Je suis un gars très sensible, un produit de la côte ouest, un enfant du Pendjab né en banlieue de Vancouver. J'ai parti un groupe de musique, Delhi 2 Dublin; nous nous produisons partout dans le monde. De tous les endroits que j'ai visités, et j'ai vu des choses magnifiques, mon lieu préféré dans le monde demeure Vancouver. J'adore cet endroit. J'adore la pluie; j'habite dans une forêt tropicale.

Ce qui m'a d'abord attiré vers l'univers musical, c'est la musique bhangra et la musique indienne du Royaume-Uni. C'est vraiment unique, surtout dans notre groupe Delhi 2 Dublin, et propre à Vancouver aussi. On a l'impression que ça ne pourrait pas avoir existé ailleurs qu'ici.

Le Canada m'a offert toutes les occasions qu'il me fallait. Chaque fois que je vais à l'étranger, je suis fier de dire que je suis Canadien.

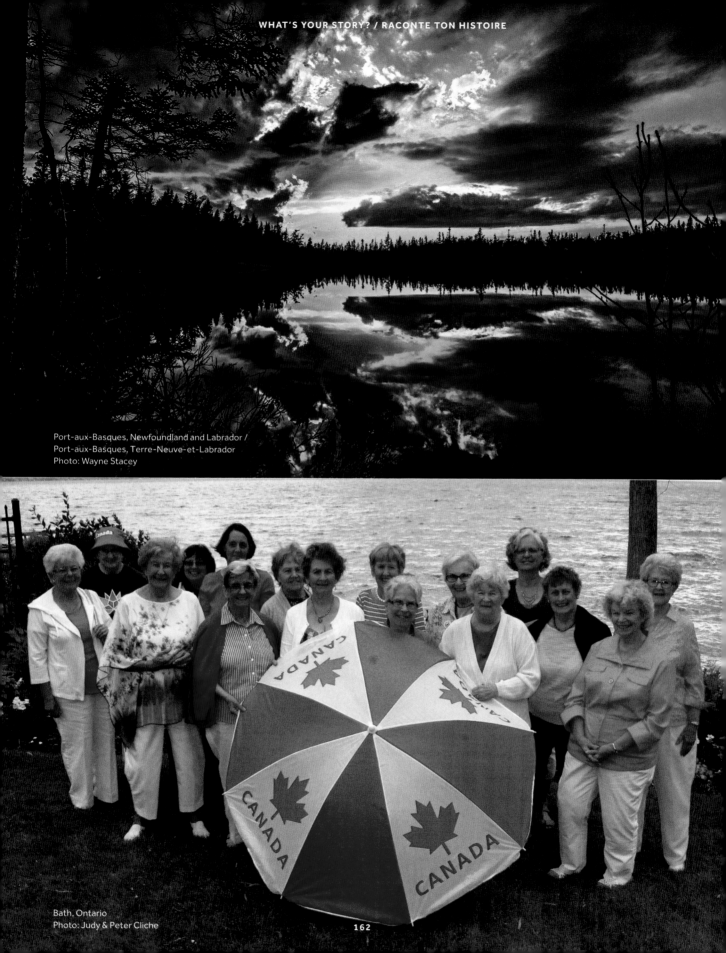

Port-aux-Basques, Newfoundland and Labrador /
Port-aux-Basques, Terre-Neuve-et-Labrador
Photo: Wayne Stacey

Bath, Ontario
Photo: Judy & Peter Cliche

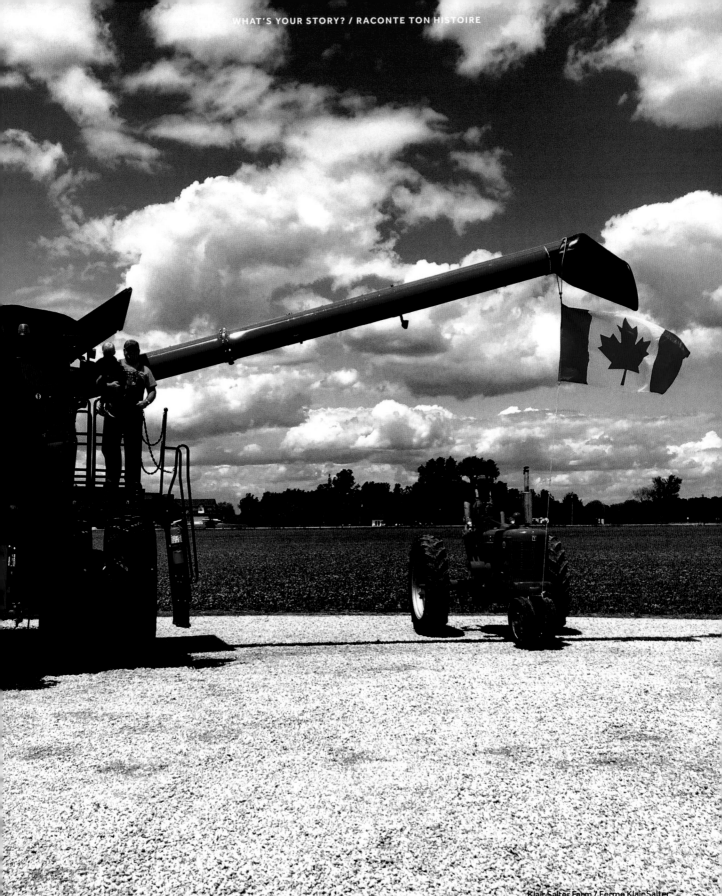

Klair Salter Farm / Ferme Klair Salter
Harrow, Ontario
Photo: Klair Salter

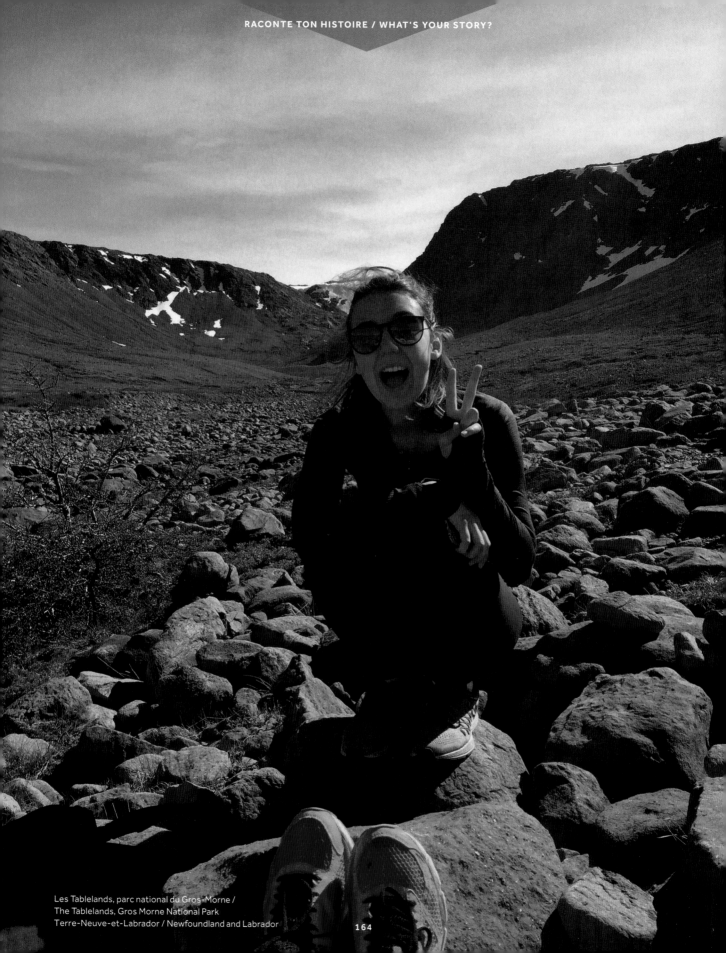

Les Tablelands, parc national du Gros-Morne /
The Tablelands, Gros Morne National Park
Terre-Neuve-et-Labrador / Newfoundland and Labrador

JULIETTE GEOFFRION

MONTRÉAL, QUÉBEC

Le Canada, c'est ma maison. Une partie de moi dit que je suis Montréalaise, avec la culture et le mode de vie qui viennent avec, et l'autre partie qui dit que je suis aussi Canadienne.

L'été dernier, mes amies et moi, on voulait vraiment voyager. Au début, on pensait aux États-Unis, mais on a réalisé qu'on n'avait pas 21 ans et que le taux de change était épouvantable. On a donc décidé de conduire au point le plus à l'est de Terre-Neuve. On est passées par le Nouveau-Brunswick et la Nouvelle-Écosse, avant de prendre un traversier.

C'était vraiment beau. On a fait du camping tout le long. Dans le parc national du Gros-Morne, on a vu des terrains beaucoup plus secs, avec de grandes montagnes. Ensuite, on est allées dans un autre parc national qui était complètement différent, avec beaucoup d'arbres, d'animaux et de panneaux qui disaient de faire attention aux ours. On a continué vers l'est et on a fini à Saint-Jean de Terre-Neuve, la capitale, juste à temps pour mon 19e anniversaire. On sortait des bois. On n'avait parlé à personne pendant environ 10 jours, ou juste à quelques personnes plus âgées, et soudainement, c'était la ville, avec des gens de notre âge. C'était vraiment le fun!

Selon moi, cette expérience était typiquement canadienne. Je m'étais toujours dit que Montréal était représentative du Canada, avec toutes ses activités et sa culture. En voulant simplement partir à l'aventure, on a vu que le Canada est beaucoup plus que notre grande ville.

Pour les 150 ans de la Confédération, tous les parcs nationaux sont gratuits. Mon rêve serait de me rendre jusqu'à Vancouver en voiture cette année. Cette expérience m'a vraiment inspirée à visiter le reste du Canada!

Canada is my home. Part of me says that I am a Montrealer, complete with the culture and lifestyle that goes along with that fact, and the other part says that I am also a Canadian.

Last summer, my girlfriends and I really wanted to go on a trip. We were thinking of the States at first, but then we realized that we weren't 21 yet and that the exchange rate was horrible. So we decided to drive to the easternmost point in Newfoundland. We crossed through New Brunswick and Nova Scotia and then took a ferry.

It was really beautiful. We camped the whole way. At Gros Morne National Park we saw drier landscapes with big mountains. Then we went to another national park that was completely different, with lots of trees, animals and signs saying to watch out for bears. We continued eastward and ended up in St. John's, the capital, just in time for my 19th birthday. We had just come out of the woods. We hadn't spoken to anyone for around 10 days, or just to a few older people, and suddenly we were in the big city with people our own age. It was really fun!

In my view, this was a typically Canadian experience. I had always told myself that Montreal was a microcosm of Canada, with all its activities and culture. But just by heading out from home, we saw that Canada is much more than our big city.

To celebrate Canada's 150th birthday, all the national parks are free. My dream would be to drive to Vancouver this year. This experience has really inspired me to visit the rest of Canada!

LAURIE BELHUMEUR

YELLOWKNIFE, TERRITOIRES DU NORD-OUEST

Je suis originaire de Sherbrooke, au Québec. Cet été, j'ai effectué un deuxième séjour à Yellowknife dans le cadre d'un stage lié à mes études en communications.

Souvent, on pense que le Nord est froid, mais personnellement, je trouve que c'est un endroit chaleureux et accueillant. Ici, il y a beaucoup d'activités. Les gens cherchent à se rassembler. C'est fréquent d'aller au restaurant, de rencontrer de nouvelles personnes et de passer la soirée avec elles.

Yellowknife a aussi une grande diversité culturelle. Onze langues autochtones y sont reconnues, en plus de l'anglais et du français. Il y a aussi beaucoup d'immigrants venus d'autres pays. J'ai même rencontré des gens qui venaient de l'Éthiopie et de l'Inde. Des Canadiens en provenance des différentes provinces vivent également ici. Un grand nombre d'entre eux ont déménagé ici pour de petits contrats, mais ont fini par rester.

Dès mon premier jour à Yellowknife, j'ai été impressionnée par ses paysages: je ne savais pas à quel point de la roche, ça pouvait être beau! En une heure de marche, il est possible de traverser la ville de haut en bas, puis d'en faire le tour. À peut-être dix minutes hors de la ville, il n'y a plus de maisons, il n'y a plus rien, c'est la nature. Il y a des lacs partout. Peu importe où on se trouve, on a toujours une belle vue. Une fois qu'on a goûté au Nord, on ne peut plus s'en passer.

Entre mes deux séjours dans la région, j'ai vécu plusieurs moments inoubliables. Un soir, je suis sortie d'un bar et il y avait des aurores boréales vert foncé en plein milieu de la ville. Cette année, j'ai aussi vécu les célébrations de la Journée nationale des peuples autochtones le 21 juin. Des artistes comme Digawolf, qui est très populaire ici, ont été mis en valeur. Cette année, on a mis les bouchées doubles puisque c'était le 50e anniversaire de Yellowknife, en plus du 150e du Canada.

Souvent, les gens ont peur de sortir de leur province et de leur ville pour aller visiter le Canada. Je les encourage à le faire: il y a tellement de choses qu'on ne connaît pas. Il y a tellement d'endroits merveilleux qu'on ne peut même pas soupçonner à quel point ça vaut la peine de visiter le Canada.

I'm originally from Sherbrooke, Quebec. This summer, I made my second trip to Yellowknife to do an internship for my studies in communication.

Many people think the North is cold, but, personally, I think it's a warm and welcoming place. There are lots of activities here. People are interested in getting together. Often you can go to a restaurant, meet new people and spend the evening with them.

Yellowknife also has a lot of cultural diversity. Eleven different Indigenous languages are recognized in addition to English and French. There are also many immigrants from other countries. I've even met people from Ethiopia and India. Canadians from the various provinces also live here. A large number of them came here for small contracts, but ended up staying.

Right from my first day in Yellowknife, I was impressed by its landscapes: I didn't know how beautiful rock could be! By walking for an hour, you can cross the entire city from top to bottom. Once you get about 10 minutes outside the city, there are no more houses, nothing, just nature. There are lakes everywhere. Wherever you are, there's always a great view. Once you've experienced the North, you can never get enough of it.

I've had some unforgettable experiences during my two trips to the region. One evening I came out of a bar and saw dark green northern lights in the middle of town. I also attended the celebrations for National Aboriginal Day on June 21 this year. Artists like Digawolf, who's very popular here, were featured. This year was a big celebration because it's Yellowknife's 50th anniversary as well as Canada's 150th.

People are often afraid to leave their province or city to visit the rest of Canada. I encourage them to do it. There's so much we haven't encountered and so many great places to see. You can't even imagine how much it's worth it to visit Canada.

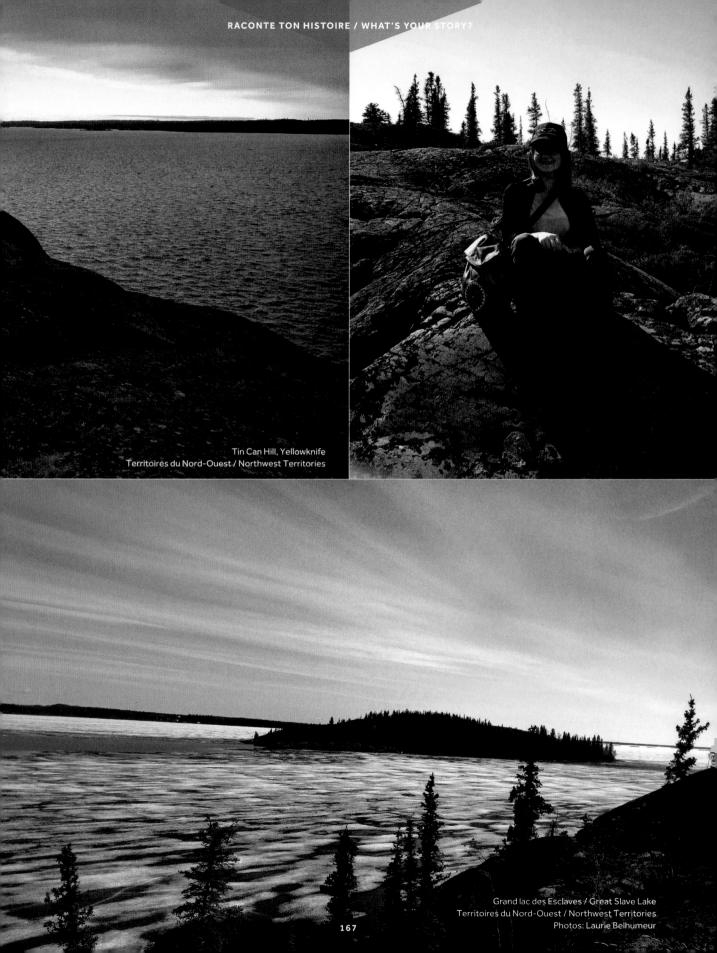

Tin Can Hill, Yellowknife
Territoires du Nord-Ouest / Northwest Territories

Grand lac des Esclaves / Great Slave Lake
Territoires du Nord-Ouest / Northwest Territories
Photos: Laurie Belhumeur

STUART REID

ANNAN, ONTARIO

My family immigrated to Canada in 1966 from Scotland when I was four. We settled in Chatham, Ontario. I had a wonderful upbringing on a farm. I had great opportunities to learn about the world, even from my rural school. I remember a class trip to Ohio to the Toledo Museum of Art. That was a watershed moment that framed the next part of my life: I went on to study art and art history.

I worked for the next almost 30 years in the art museum world in Ontario and Saskatchewan. I was really engaged with the history of art and how that reflects the history of Canada. It gave me a profound appreciation for the wisdom of – and a great respect for – Indigenous peoples and their history on this land.

I had a wonderful experience when I was the director of the Tom Thomson Art Gallery in Owen Sound, Ontario, in the late 1990s. I worked with the community to bring in a show called *Where are the Children?*, which was a project of the Truth and Reconciliation Commission. It was an exhibition of pictures from the National Library and Archives of Canada that documented the residential school system in Canada.

We asked the local Indigenous community how we should proceed in bringing these very sensitive, emotional images to the walls of the museum. That process opened up a whole world of listening, learning and engagement with local people, who introduced us to some of their spiritual practices around images of those children and how we should welcome certain spirits to the gallery at different stages of the installation.

On a personal note, as a gay man, I think about the opportunity I had 10 years ago to marry my partner in a country where diversity and a sense of inclusion make my choice of a mate just as valid as anyone else's. That was a very proud day. There are so many gay, lesbian, transgender and queer people around the planet who are persecuted and who do not enjoy the benefits of the full, inclusive lifestyle that I've enjoyed all my adult life in Canada.

Ma famille a immigré au Canada en 1966 quand j'avais quatre ans. On a quitté l'Écosse pour s'établir à Chatham, en Ontario. J'ai passé une enfance merveilleuse dans une ferme. J'ai eu des occasions fantastiques de découvrir le monde, même dans une école de campagne. Je me souviens d'un voyage scolaire dans l'Ohio où nous avons visité le Toledo Museum of Art. Ç'a été un moment déterminant pour la suite de mon existence : j'ai étudié l'art et l'histoire de l'art.

Ensuite, j'ai travaillé pendant presque 30 ans dans le monde des musées d'art en Ontario et en Saskatchewan. J'étais vraiment impliqué dans l'histoire de l'art et dans la façon dont elle reflète l'histoire du Canada. Ça m'a permis d'apprécier pleinement la sagesse des peuples autochtones et leur histoire sur ces terres, et d'avoir un profond respect pour les deux.

J'ai vécu une merveilleuse expérience quand j'étais directeur de la galerie d'art Tom Thomson à Owen Sound, en Ontario, à la fin des années 1990. J'ai travaillé avec la communauté pour faire venir un spectacle intitulé *Où sont les enfants?*, qui était un projet de la Commission de vérité et réconciliation. C'était une exposition de photographies provenant de Bibliothèques et Archives Canada, qui décrivait le système des pensionnats indiens au Canada.

Nous avons demandé à la communauté autochtone locale comment exposer ces images extrêmement sensibles et chargées d'émotion sur les murs du musée. Ç'a été un grand moment d'écoute, d'apprentissage et d'interaction avec la population locale qui nous a fait découvrir ses pratiques spirituelles autour de ces images d'enfants, et qui nous a expliqué comment nous devrions accueillir certains esprits dans la galerie, à différents stades de l'installation.

Sur le plan personnel, en tant qu'homosexuel, je pense à la possibilité que j'ai eue il y a dix ans d'épouser mon partenaire dans un pays où la diversité et un sens de l'inclusion rendent mon choix de conjoint tout aussi valide que celui de n'importe qui d'autre. C'était un grand jour de fierté. Il y a tellement de gais, de lesbiennes, de transgenres et de *queers* (allosexuels) qui sont persécutés et qui ne jouissent pas des avantages de la vie pleine et inclusive dont j'ai bénéficié toute ma vie d'adulte au Canada.

HERMAN KAGLIK

WHITEHORSE, YUKON

Photo: Herman Kaglik

The best part of living in the North is being able to go out in the wilderness very, very quickly. The peace and quiet out there is unbelievable. You're away from everything, you've got no interruptions and you go at your own pace. It's what they call Delta Time — there's no clock, there's no specified time; it happens when it happens.

I was a young man and had just got married when I bought my first camera from my cousin. It was a little 35-millimetre Canon. For about 10 years I was really interested in photography, but then I lost interest. I've gotten back into it over the last five or six years.

You get an eye for certain things. This time around I'm really interested in landscape and wildlife. I grew up on the land and learned to respect wildlife and how to treat it. I know how fast these animals can move, so I'm quite cautious when I take pictures. A lot of my close-ups are taken with a telephoto lens and a converter.

I haven't had a great life in the last 25 years, but you adapt to it and you move on. I celebrate Canada Day; I'm proud to be Canadian. It's a time when the whole community gets together, has a feast and talks about family. And there's no fine line between white and non-white. Everybody gets together and celebrates.

I've paid close attention to a lot of these things because I went to residential school. Some people want apologies from everyone. To me, it's been done, it's been said and it's been signed off. It's time to move on and to make it better for your grandkids and their kids.

Ce que j'aime le plus du fait de vivre dans le Nord, c'est qu'on peut se retrouver dans la nature sauvage très, très rapidement. La paix et la quiétude qui y règnent sont incroyables. On est loin de tout, on ne se fait pas interrompre et on va à notre propre rythme. C'est ce qu'on appelle le temps delta : il n'y a pas d'heure, pas d'horaire; les choses se produisent quand elles se produisent.

J'étais jeune et nouvellement marié quand j'ai acheté mon premier appareil photo à mon cousin. C'était un petit Canon 35 millimètres. Pendant une dizaine d'années, je me suis beaucoup intéressé à la photo, puis j'ai perdu l'intérêt. Ça ne fait que cinq ou six ans que je m'y suis remis.

On peut avoir l'œil pour certaines choses. En ce moment, je m'intéresse particulièrement au paysage et à la faune. J'ai grandi sur le territoire et j'ai appris à respecter la faune et à composer avec elle. Je sais combien les animaux peuvent bouger vite, alors je fais très attention quand je prends des photos. Je fais la plupart de mes gros plans avec un téléobjectif et un convertisseur.

La vie n'a pas été facile pour moi ces 25 dernières années, mais je m'adapte et je continue d'avancer. Je célèbre la fête du Canada; je suis fier d'être Canadien. C'est un moment où toute la collectivité se réunit, fête et parle de la famille. Il n'y a pas de distinction entre les Blancs et les non-Blancs. Tout le monde se rassemble pour célébrer.

J'ai observé beaucoup de ces choses parce que j'ai fréquenté un pensionnat indien. Certains demandent des excuses de tout le monde. Pour moi, ç'a été fait, ç'a été dit et c'est terminé. C'est le temps de passer à autre chose et de faire en sorte que le monde soit meilleur pour vos petits-enfants et leurs enfants.

Photo: Herman Kaglik

On the Alaska highway / Sur la route de l'Alaska
near Haines Junction, Yukon / près de Haines Junction, Yukon
Photo: Herman Kaglik

YVES DOUCET

DIEPPE, NOUVEAU-BRUNSWICK

Je suis chez moi où j'habite maintenant, à Dieppe, dans le Grand Moncton. Je trouve que la région est comme une petite version du Canada. On y retrouve les deux communautés linguistiques, plusieurs cultures, des jeunes très engagés et des gens plus âgés. Un autre endroit qui me fait vibrer est ma région natale, le coin de la Baie-des-Chaleurs, au nord du Nouveau-Brunswick. La baie est très rassurante dans son apparence et dans ses odeurs.

Pour moi, le 150e, ça veut évidemment dire que ça fait 150 ans que le Canada s'est établi de façon officielle. Le Canada est cependant plus vieux que ça. Du côté de mes ancêtres, l'histoire commence autour de 1604 avec l'arrivée des premiers Français, mais pour bien des Canadiens, il y a un Canada qui existait longtemps avant cela. Je pense que c'est important de célébrer notre amour de ce beau grand pays, mais il faut aussi en profiter pour réfléchir aux côtés moins glorieux de notre histoire, prendre conscience d'où on vient et d'où on est, et déterminer dans quelle direction on veut se diriger.

Les Canadiens doivent absolument faire attention à l'environnement et aux écosystèmes. On a besoin d'être à l'écoute de ce que les experts nous disent.

Je pense aussi que les Canadiens ont besoin d'apprendre à connaître davantage la réalité des peuples autochtones. Je pense qu'on gagnerait à se connaître. Je pense qu'il faut aller plus loin que la tolérance de l'autre. Il faut être curieux, et tenter d'apprendre des autres. Il faut moins mettre l'accent sur ce qui nous différencie, et plus le mettre sur ce qu'on est capable de faire ensemble.

I'm here at home in Dieppe in the Moncton area. I think this region is like a miniature version of Canada. We have both linguistic communities, many cultures, very engaged young people and an older population as well. Another place I appreciate is where I was born, the Chaleur Bay region in northern New Brunswick. The sights, sounds and smells of the Bay are very reassuring.

For me, the 150th anniversary obviously means that Canada was officially founded 150 years ago. However, Canada is older than that. My ancestors' history starts around 1604 with the arrival of the first people from France. But for many Canadians, the country existed long before that. I think it's important to celebrate our love for this great big country, but we also have to take the time to remember the less glorious sides of our history, be aware of where we came from and where we are, and decide which direction we want to go in the future.

Canadians absolutely have to watch out for the environment and ecosystems. We need to listen to what the experts are saying.

I also think Canadians need to learn more about the reality of Indigenous people. It would be good if we got to know each other better. I believe we have to go further than just tolerating others. We need to be curious and to try to learn from each other. We have to focus less on what's different about us and more on what we can do together.

EMILIO RUILOBA ROY

MONTRÉAL, QUÉBEC

Une de mes très belles expériences canadiennes a été mes neuf mois au sein du programme Katimavik, qui permettait de faire du bénévolat et de vivre dans des familles d'accueil partout au Canada. Moi qui ne savais pas parler anglais, je suis allé en Alberta, puis en Ontario, au Nouveau-Brunswick, en Nouvelle-Écosse et à l'Île-du-Prince-Édouard. Après ces neuf mois de voyage, j'étais presque rendu bilingue et j'ai décidé de continuer mon cégep en anglais. Ça m'a ouvert plus d'options de carrière. Être bilingue m'ouvre beaucoup de portes!

Pendant mon voyage, j'ai aussi pu être exposé à des perspectives différentes dans toutes mes familles d'accueil, qui m'ont traité comme un membre de la famille. J'ai appris à sculpter du bois en Ontario, et j'ai découvert la culture de la nourriture du Nouveau-Brunswick, avec son homard et son chevreuil. J'ai aussi appris un peu de chiac qui est, dans le fond, un mélange du français et de l'anglais.

Cette expérience a changé ma vie! Avant, j'étais une personne très timide et j'aimais rester dans ma zone de confort. Katimavik m'a permis de sortir de cette zone et de côtoyer de nouvelles personnes au quotidien. C'est le genre de programme qui est parfait pour un jeune, car il permet de voir plein de gens et d'essayer de nouvelles choses.

One of my great Canadian experiences was the nine months I spent in the Katimavik program, which gave me the opportunity to volunteer and live with host families all across Canada. I didn't speak any English, but I travelled to Alberta, Ontario, New Brunswick, Nova Scotia and Prince Edward Island. After nine months, I was almost bilingual and I decided to continue my college education in English. It created new career options for me. Being bilingual has opened many doors!

During my trip, I was also exposed to different points of view in all the host families, where they treated me like a member of the family. I learned how to sculpt wood in Ontario and discovered food culture in New Brunswick with their lobster and deer. I also learned to speak a little "Chiac," which is mostly a mixture of French and English.

That experience changed my life! Before, I was very shy and stayed in my comfort zone. Katimavik allowed me to get outside that zone and meet new people every day. It's the kind of program that's awesome for a young person because it lets you see so many people and try out new things.

KAREN JOSEPH

KINCOME INLET, BRITISH COLUMBIA

For me, the challenge growing up with parents who both went to residential schools was that there was a lot of self-loathing. I grew up understanding those perceptions, misconceptions and racial attitudes towards us, and for me that was the biggest challenge in life – to find ways to overcome that.

The thing that transformed me was being in those rooms at the Truth and Reconciliation Commission hearings with other Canadians and with other Indigenous people and recognizing this great capacity for love that we have.

It's 150 years of Confederation and we haven't done so well up to this point. We haven't recognized the important role of the First Peoples in the creation of this country. I believe that as Canadians we espouse the values of justice, equality and oneness, but the reality is that we don't often live them.

That isn't the government's responsibility or corporate Canada's responsibility; that's my responsibility and that's your responsibility.

We are responsible for creating the kind of future that's going to allow all of our children to achieve their optimum potential and some level of shared prosperity. For me, that's the driving factor. We have an opportunity, as we mark this historic reconciliation movement, to consider where we want to be in the next 150 years.

Pour moi, le défi de grandir avec des parents qui ont tous les deux fréquenté les pensionnats indiens est qu'ils éprouvaient beaucoup de mépris pour eux-mêmes. J'ai grandi en tentant de comprendre ces perceptions, ces incompréhensions et ces attitudes racistes à notre endroit. Mon plus gros défi a été de trouver des façons de surmonter ça.

Ce qui m'a transformée, c'est quand j'ai assisté aux audiences de la Commission de vérité et réconciliation avec d'autres Canadiens et d'autres Autochtones, et que j'ai pris conscience que nous avions une grande capacité d'aimer.

C'est le 150ᵉ anniversaire de la Confédération et nous n'avons pas beaucoup avancé jusqu'à présent. L'importance du rôle que les Premières Nations ont joué dans la création de ce pays n'a toujours pas été reconnue. Je crois qu'en tant que Canadiens, nous épousons les valeurs de justice, d'égalité et d'unité, mais nous ne les mettons pas souvent en pratique.

Ce n'est pas la responsabilité du gouvernement ni des entreprises du Canada; c'est ma responsabilité et c'est votre responsabilité.

Nous avons la responsabilité de créer un avenir qui permettra à tous nos enfants d'atteindre leur plein potentiel et de partager une certaine prospérité. C'est le facteur déterminant à mon avis. Alors que nous soulignons ce mouvement de réconciliation historique, nous avons l'occasion de déterminer où nous voulons être pour les 150 prochaines années.

ROBERT JOSEPH

HOPETOWN, BRITISH COLUMBIA

I came out of a residential school after 11 years, totally raging and dysfunctional. I was extremely traumatized. I was broken and living in hopelessness. I sank into alcoholism and, when I became a father, I had no idea how I should nurture this family. As a result, my own children are hurt.

We learned to talk about our experiences and we began to slowly understand why we came to this place of brokenness. We still talk and we're still broken; we're not perfect, but we celebrate life, we're happy, we love each other and we do our very best to be a family with the tools that we have.

Despite all the din, contradiction, anger, despair, brokenness and suffering, I maintain as much as I can my composure and keep my eye on the fact that my purpose now is to help others try to remove us from those conditions that create suffering.

Many Aboriginal people have a very difficult time wanting to be Canadian because of the suffering and marginalization. Many feel there's very little or nothing to celebrate at all, and they're very conflicted about that.

But I think what it means to be Canadian is to recognize that we're all here to stay and that we're going to be living side by side forever. It means sharing the same goals and aspirations about decency and common humanity, about not hurting each other, and about really embracing each other.

J'ai fréquenté un pensionnat indien pendant 11 ans. Je suis sorti de là totalement enragé et dysfonctionnel. J'étais extrêmement traumatisé. J'étais anéanti et je vivais dans le plus grand désespoir. J'ai sombré dans l'alcoolisme et quand je suis devenu père, je n'avais aucune idée comment prendre soin de ma famille. Résultat : mes propres enfants en souffrent.

Nous avons appris à parler de nos expériences et nous avons graduellement commencé à comprendre pourquoi nous avons fréquenté ces endroits faits pour nous briser. Nous en parlons encore et nous sommes encore brisés. Nous ne sommes pas parfaits, mais nous savourons la vie. Nous sommes heureux, nous nous aimons les uns les autres et nous faisons de notre mieux pour être une famille avec les outils que nous avons.

Malgré la tourmente, la contradiction, la colère, le désespoir, la déchirure et la souffrance, je garde le plus possible mon sang-froid et je reste concentré sur le fait que mon but aujourd'hui est d'aider les autres à essayer de nous sortir de ces conditions qui créent tant de souffrance.

De nombreux Autochtones ont beaucoup de mal à se sentir Canadiens à cause de la souffrance et de la marginalisation. Ils ont le sentiment qu'il n'y a pas grand-chose à célébrer. Ils sont vraiment tiraillés à ce sujet.

Mais je pense qu'être Canadien, c'est reconnaître que nous sommes tous ici pour de bon et que nous allons continuer à vivre côte à côte le reste de nos jours. Ça veut dire partager les mêmes objectifs et les mêmes aspirations quant au respect de notre humanité commune. Ça veut dire ne pas se blesser mutuellement et faire preuve d'une réelle ouverture l'un envers l'autre.

JEREMY DIAS

OTTAWA, ONTARIO

Je travaille au Centre canadien pour la diversité des genres et de la sexualité. Chaque jour, mes collègues et moi travaillons pour aider la communauté et mettre un terme à la violence et à la discrimination que les personnes gaies, lesbiennes, bisexuelles et transgenres rencontrent malheureusement encore tous les jours.

Je travaille beaucoup avec les jeunes, pour lesquels on organise des programmes artistiques.

Ça leur permet de voir que tout le monde est artiste et peut créer des choses uniques, ce qui est très spécial.

En 2017, je propose à tout le monde de poser des gestes de gentillesse, de respect et de fierté, tout en créant des espaces où tous peuvent être à l'aise.

Ce que j'aime le plus au Canada, c'est la conversation. Tout le monde peut contribuer à l'amélioration du pays et des programmes que le gouvernement et les organisations offrent aux citoyens.

I work for the Canadian Centre for Gender and Sexual Diversity. Our job is to help the community and put an end to the violence and discrimination that lesbian, gay, bisexual and transgender people unfortunately encounter on a daily basis.

I work a lot with young people. Our organization offers arts programs, which allow them to see that everyone has an artistic side and something special and unique to offer.

In 2017, I ask people to show kindness, respect and pride, and to create spaces where everyone can feel comfortable.

What I love most about Canada is the conversation. Everyone can help to improve our country and the programs offered by the government and organizations.

GUILLERMO JAREDA

MONTRÉAL, QUÉBEC

Je me souviens, à l'époque du référendum de 1995, je travaillais comme photographe. Le Parti libéral, qui était dans le camp du « non », m'avait embauché pour couvrir la soirée qu'il organisait au Métropolis à Montréal. Lorsqu'on s'est rendu compte que le camp du « oui » avait perdu, c'était un choc. On nous a annoncé que les portes étaient maintenant fermées et que personne ne pouvait sortir. La police antiémeute était déjà à l'extérieur pour sécuriser l'endroit, car il y avait des gens du camp du « oui » qui s'approchaient du Métropolis. Il y avait une fébrilité dans l'air. Je me suis organisé pour pouvoir sortir et prendre des photos à l'extérieur.

La police antiémeute qui était déjà à l'extérieur essayait de contenir d'un côté le camp du « non » et de l'autre, le camp du « oui ». Il y avait énormément de gens sur la rue Sainte-Catherine. Les deux camps ont mis de la pression sur le groupe antiémeute et se sont confrontés. À mon grand étonnement, malgré un événement aussi énorme que la naissance potentielle d'un nouveau pays, le Québec, il n'y a eu aucun acte de violence à ce moment-là, et ce malgré la frustration vécue par le camp du « oui ».

Il n'y a pas eu de coups de poing, ni de coups de couteau ou de tirs d'armes à feu. Il n'y a rien eu, juste des mots. Les gens ont verbalisé leur frustration. Ça m'a fait à nouveau voir que les gens qui habitent le Québec, le Canada, sont des gens de paix et de tranquillité. Ils ne sont pas des guerriers. Ce sont des gens qui savent communiquer. Ça a été, pour moi, une grande révélation sur les qualités du Canada.

I remember during the 1995 Quebec referendum, I was working as a photographer. The Liberal Party, which was on the No side, hired me to cover an event they had organized for referendum night at the Metropolis venue in Montreal. When people realized that the Yes side had lost, it was a shock. An announcement was made inside to say the doors had been closed and no one could leave. The riot police were already outside to secure the location because people from the Yes side were approaching the Metropolis. The atmosphere was agitated. I managed to get outside so I could take photos.

The riot squad was already outside and was trying to keep the No and Yes sides apart. There were lots of people on Ste-Catherine Street. Both sides were putting pressure on the police and there was confrontation. But to my great surprise, even though it was a huge event representing the potential creation of an independent Quebec nation, there were no acts of violence at that time, despite the frustration experienced by the Yes side.

There were no punches thrown, knives drawn or shots fired. There was nothing other than words. People verbalized their frustration. It made me realize once again that the people in Quebec and the rest of Canada are peaceful and easygoing. They're not warriors. They're people who know how to communicate. For me, that was a major revelation about Canada's qualities.

JAMES DUNCAN
LONDON, ONTARIO

Many years ago, I climbed to the summit of Big Trout Bay, near Thunder Bay. I was welcomed by a peregrine falcon, a species of special concern in Canada. There was no question in my mind that if we didn't do everything we could to conserve that special place, the land would one day be chopped up and sold. And once that happened, we'd lose some of the magic that makes that stretch of Lake Superior so mesmerizing.

It has taken more than 15 years for the Nature Conservancy of Canada and its partners to settle on a deal with the landowner and raise all of the funds to buy it. Now, just in time to mark the sesquicentennial, 21 kilometres of undeveloped shoreline will forever remain intact – a remarkable gift to Canadians.

There was generous support from both sides of the border from people who recognized how important it is to protect our shared natural resources. The birds that migrate through Big Trout Bay, to and from their winter homes in the south, know no borders, a good lesson for those of us trying to protect these places.

As a Canadian, it makes me proud to see people come together to do something big. I think future generations of Canadians will be grateful not only for what society builds today, but for what we conserve for the future.

Il y a plusieurs années, j'ai grimpé jusqu'au sommet de Big Trout Bay près de Thunder Bay. J'ai été accueilli par un faucon pèlerin, classé comme une espèce préoccupante au Canada. Il n'y avait aucun doute dans mon esprit que sans tous les efforts de conservation déployés pour préserver ce lieu magnifique, il serait morcelé et vendu par lots. Une partie de la magie qui rend ce secteur du lac Supérieur si enchanteur serait perdue à jamais.

Il a fallu plus de 15 ans à l'organisme Conservation de la nature Canada et à ses partenaires pour parvenir à une entente avec le propriétaire du terrain et réunir la somme nécessaire pour en faire l'acquisition. À l'avenir, et juste à temps pour marquer le 150e anniversaire du pays, 21 kilomètres de rives vierges demeureront intactes à jamais. Il s'agit d'un cadeau inestimable offert aux Canadiens.

J'ai été touché par la générosité des gens des deux côtés de la frontière qui ont reconnu l'importance de protéger les ressources naturelles que nous partageons. Les oiseaux migrateurs qui passent par Big Trout Bay pour aller vers le sud et en revenir ne se soucient pas des frontières – une bonne leçon pour tous ceux d'entre nous qui avaient à cœur de préserver ces lieux sauvages.

En tant que Canadien, je suis toujours fier de voir les gens unir leurs efforts pour accomplir quelque chose de grand. Je crois que les générations qui nous suivront nous seront reconnaissantes non seulement pour ce que nous bâtissons aujourd'hui, mais pour ce que nous aurons pris soin de préserver pour qu'elles puissent en profiter à leur tour.

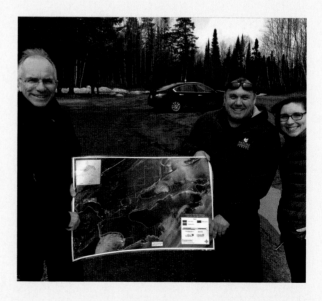

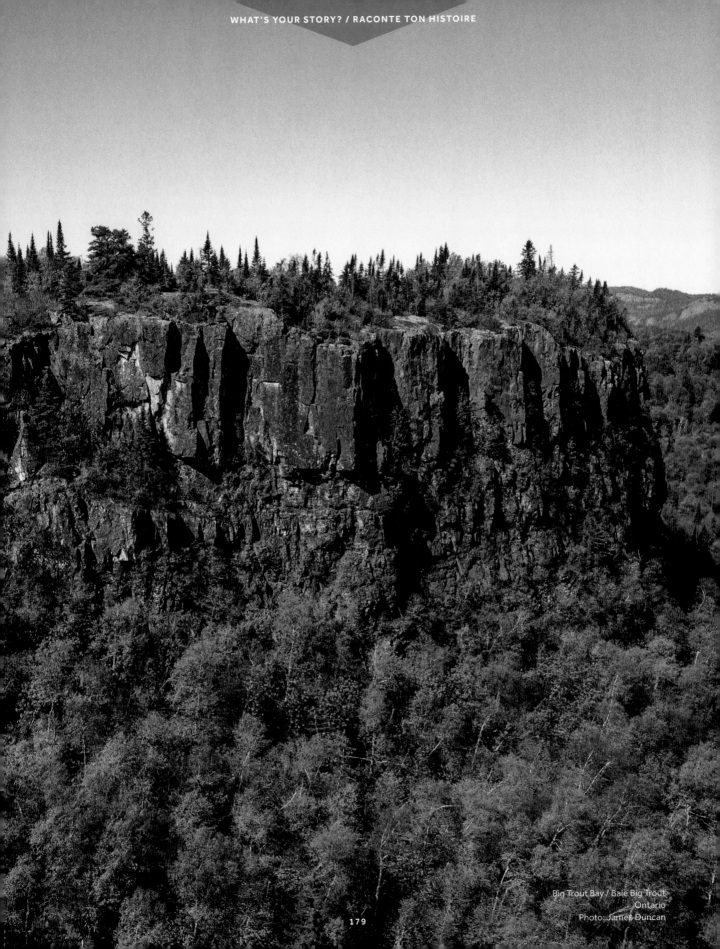

Big Trout Bay / Baie Big Trout
Ontario
Photo: James Duncan

Big Trout Bay / Baie Big Trout
Ontario
Photo: James Duncan

Big Trout Bay / Baie Big Trout
Ontario
Photo: James Duncan

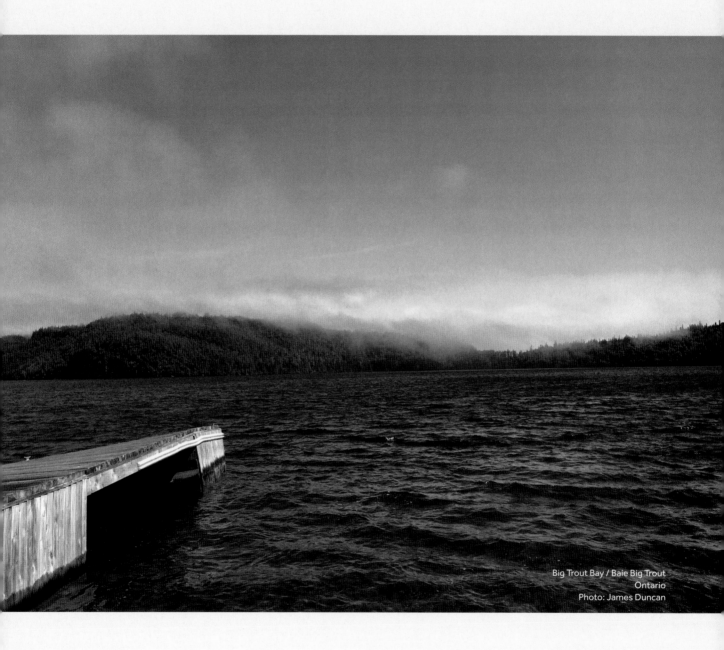

Big Trout Bay / Baie Big Trout
Ontario
Photo: James Duncan

FRÉDÉRIC JULIEN

GATINEAU, QUÉBEC

L'art a toujours occupé une place importante dans ma vie. Je suis aujourd'hui bénévole au sein de la Coalition canadienne des arts et si je le fais, c'est parce que je crois que l'art est un bien public qui contribue à notre qualité de vie et à notre santé. Je souhaite faire en sorte que ces bienfaits soient reconnus et qu'on en profite.

L'art est vraiment omniprésent dans nos vies. Que ce soit en nous levant le matin, en allumant la radio, en sortant de la maison, en croisant une œuvre d'art publique ou une architecture qui est particulièrement intéressante, nous sommes en contact constant avec lui, si bien que l'on peut finalement cesser d'y porter attention. Je crois qu'il est donc important qu'on donne une place de premier plan à l'art au Canada, et particulièrement à l'art autochtone.

S'il y a un moment où je me suis senti particulièrement fier d'être Canadien et où mon identité canadienne a pris une connotation particulière, c'est lorsque j'ai vu l'exposition *Sakàhan* au Musée des beaux-arts du Canada. C'est une exposition qui portait exclusivement sur l'art autochtone et qui était loin d'être colonialiste ou paternaliste. En sortant de l'exposition, j'ai été frappé de me retrouver face aux grands maîtres flamands et de réaliser à quel point nos artistes autochtones n'avaient rien à leur envier.

Si l'on doit avoir une réconciliation avec les peuples autochtones, il faut inclure l'art dans le processus, sinon même commencer par l'art.

Art has always been an important part of my life. Today I volunteer at the Canadian Arts Coalition, because I believe art is a public good that improves our health and quality of life. I'd like these benefits to be recognized and enjoyed by all.

Art is all around us. We might not realize it, but we're constantly in contact with art, from the time we get up in the morning and turn on the radio, to when we step outside and see a public artwork or an interesting piece of architecture. I think art should be given a prominent place in Canada, especially Indigenous art.

I remember a moment I felt especially proud to be Canadian, when my Canadian identity took on a special meaning. It was when I saw the *Sakahàn* exhibition at the National Gallery of Canada. This exhibition was devoted to Indigenous art and was anything but colonialist or paternalistic. When I walked out of the exhibition space, I saw a series of paintings by the Flemish Masters, and I realized our Indigenous artists were just as talented.

Art should be central to the process of reconciliation with Indigenous Peoples. Perhaps it should even be the starting point.

JEAN-CLAUDE MUNYEZAMU

CALGARY, ALBERTA

I immigrated to Calgary 19 years ago after escaping genocide in Rwanda. When I landed in Canada, it was the first time someone smiled at me and I knew that I was welcomed. I knew that I had found a country.

I love children and I also love soccer. I wanted to contribute. I wanted to organize young kids who had issues with graffiti, shoplifting and other problems in the community and give them something to do. Seven years ago, I started a neighbourhood club where children from many different countries and nationalities meet every Saturday and play soccer as a universal language.

The Soccer Without Boundaries program has become a real neighbourhood movement. We have children who went on to get soccer scholarships. Other children are travelling all over the world to try out for professional soccer camps, and children in other neighbourhoods are volunteering. Children we started with are now running our soccer camp every summer.

And this is what I love. Everybody has room in this country, and you contribute as much as you can.

J'ai immigré à Calgary il y a 19 ans, après avoir fui le génocide au Rwanda. Quand j'ai atterri au Canada, pour la première fois de ma vie quelqu'un m'a souri, et je savais que j'étais le bienvenu. Je savais que j'avais trouvé un pays. Depuis, Calgary est mon chez-moi.

J'adore les enfants et j'adore le soccer. Je voulais apporter ma contribution. Je voulais réunir des jeunes qui faisaient des graffitis, commettaient des vols à l'étalage, ou qui avaient d'autres problèmes dans leur communauté, et leur donner quelque chose à faire. Il y a sept ans, j'ai lancé un club de quartier où des enfants originaires de très nombreux pays et ayant des nationalités différentes se réunissent chaque samedi pour pratiquer le soccer comme langage universel.

Le programme Soccer Without Boundaries est devenu un vrai mouvement de quartier. Certains enfants ont réussi à décrocher des bourses d'études grâce à leur talent au soccer. D'autres participent à des camps de sélection d'équipes professionnelles dans le monde entier. Il y a même des enfants d'autres quartiers qui veulent se joindre au club. Ceux qui ont été les tout premiers à faire partie du club dirigent désormais notre camp de soccer chaque été.

C'est ça que j'aime. Il y a une place pour tout le monde dans ce pays, et vous pouvez contribuer à la hauteur de vos moyens.

Canadian Multiculturalism Day 2017 / Journée canadienne du multiculturalisme 2017
Vancouver, British Columbia / Vancouver, Colombie-Britannique

CBC/Radio-Canada STUD!O 2017 at MosaïCanada /
Le STUD!O 2017 de CBC/Radio-Canada à MosaïCanada
Gatineau, Quebec / Gatineau, Québec

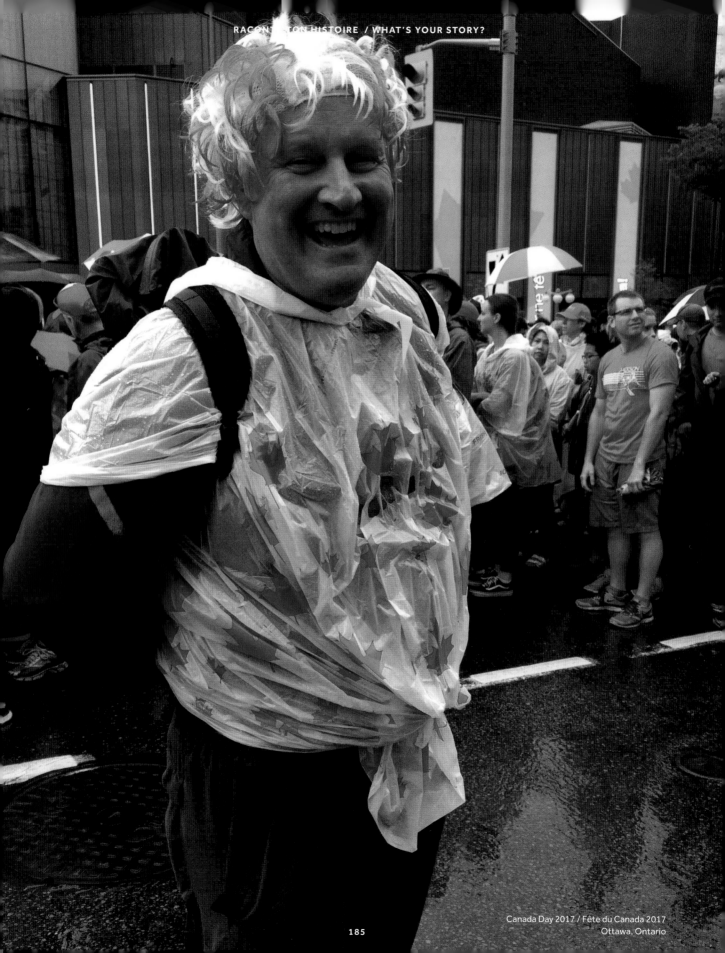

Canada Day 2017 / Fête du Canada 2017
Ottawa, Ontario

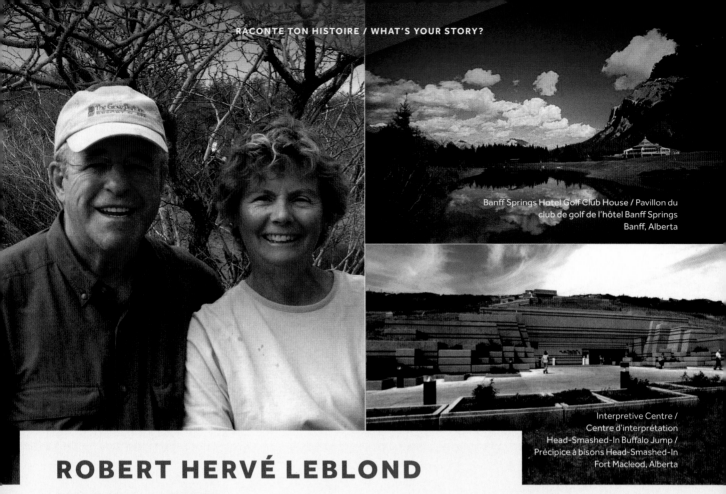

Banff Springs Hotel Golf Club House / Pavillon du club de golf de l'hôtel Banff Springs
Banff, Alberta

Interpretive Centre /
Centre d'interprétation
Head-Smashed-In Buffalo Jump /
Précipice à bisons Head-Smashed-In
Fort Macleod, Alberta

ROBERT HERVÉ LEBLOND

CALGARY, ALBERTA

Je suis originaire de Montréal. J'ai obtenu mon diplôme en architecture de l'Université McGill en 1968 et j'ai déménagé à Calgary la même année.

Une journée marquante pour moi fut en 1967, durant mes études à McGill. C'était au printemps, au début de l'Expo. Le futur premier ministre Pierre Elliott Trudeau était venu faire un discours électoral à la Place Ville Marie, au centre-ville de Montréal, en plein air. Il y avait une foule d'au moins 10 000 étudiants et gens d'affaires. À la fin du discours, M. Trudeau est monté sur une chaise et, sans microphone, il s'est mis à chanter le *Ô Canada* en invitant la foule à participer. Au début, ce fut très langoureux. Il y avait beaucoup de vent et les gens n'étaient pas tellement à l'aise. Mais, M. Trudeau a persisté et, éventuellement, toute la Place Ville Marie a entonné avec joie et conviction notre hymne national. Ce fut un moment de fierté hors pair pour moi. C'était très impressionnant, puisque je ne connaissais aucunement M. Trudeau à ce moment-là.

Ma fierté québécoise, le grand soutien moral dont je bénéficiais et mes bons résultats à l'université m'ont poussé à venir dans l'ouest du pays avec confiance et optimisme. L'Alberta était pour moi, à ce moment-là, un genre de Québec-Ouest où bâtir mon avenir.

À Calgary, mon intégration dans la communauté albertaine et le développement de ma carrière ont fait boule de neige. En 1987, j'ai eu l'honneur de recevoir la Médaille du gouverneur général du Canada pour le centre d'interprétation du précipice à bisons Head-Smashed-In à Fort Macleod en Alberta, inspiré de la culture et de la manière dont vit la Première Nation Peigan, qui fait aussi partie de la nation des Pieds-Noirs. L'intention était de créer une architecture vivante, transformationnelle et éducative.

J'ai aussi eu l'honneur de compléter des projets touristiques internationaux comme les hôtels Banff Springs, et Chateau Lake Louise, ainsi que le Jasper Park Lodge. J'ai eu une carrière exemplaire qui a débuté il y a presque 50 ans et qui a été, entre autres, possible grâce à la fierté des gens de cette époque et à leur croyance dans un Canada fort, multiculturel et uni.

Lobby of Banff Springs Hotel /
Hall de l'hôtel Banff Springs
Banff, Alberta

I am originally from Montreal. I received my degree in architecture from McGill University in 1968 and I moved to Calgary that same year.

A big day for me came in 1967 when I was studying at McGill. It was in the spring, just as Expo was getting under way. Future prime minister Pierre Elliott Trudeau had come to give a campaign speech outside at Place Ville Marie, in downtown Montreal. There was a crowd of at least 10,000 students and business people on hand. At the end of the speech, Mr. Trudeau got up on a chair and, without a mic, started singing O Canada, urging the crowd to sing along. In the beginning, the response was very sluggish: it was quite windy and people weren't really comfortable. But Mr. Trudeau persisted, and eventually all of Place Ville Marie was singing our national anthem with joy and conviction. For me, it was a moment of incredible pride. It was very impressive because I didn't know Mr. Trudeau at all at the time.

My pride in being a Quebecer, combined with a strong moral support and good results at university, led me to head west full of confidence and optimism. At the time, Alberta represented a kind of "west Quebec" for me, a place where I could build a future.

In Calgary, I integrated into the Alberta community and my career really took off. In 1987, I had the honour of receiving the Governor General of Canada's medal for the Head-Smashed-In Buffalo Jump Interpretive Centre in Fort Macleod, Alberta, which was based on the culture and lifestyle of the Peigan First Nation, also part of the Blackfoot Nation. The intent was for the architecture to be dynamic, transformational and educational.

I also had the honour of working on a number of international tourism projects, including the Banff Springs Hotel, Chateau Lake Louise and Jasper Park Lodge. I have had an exemplary career, which began nearly 50 years ago and was made possible in part by the pride that people felt at that time and their belief in a strong, multicultural and united Canada.

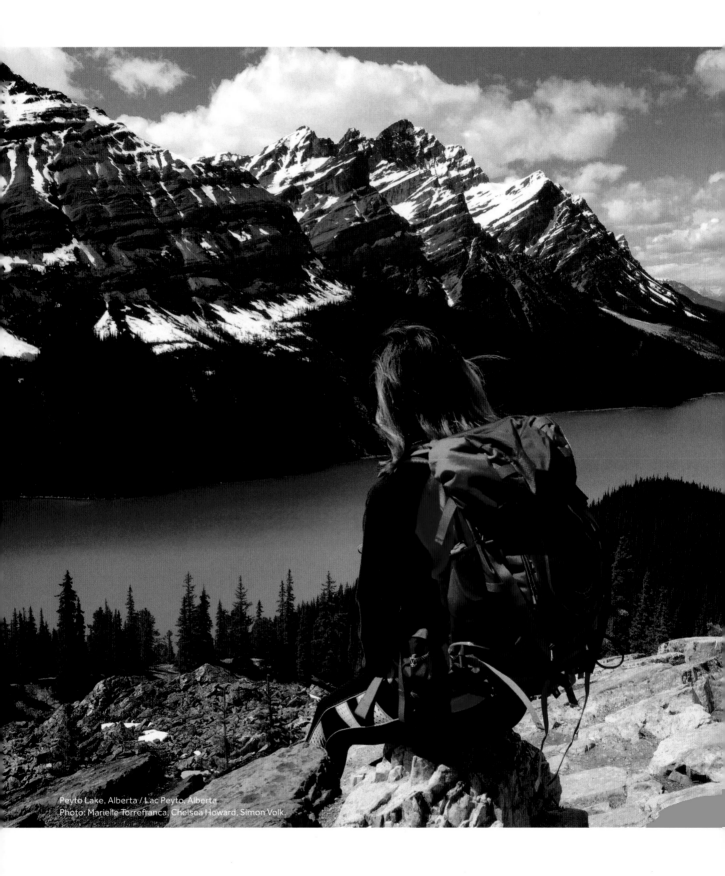

Peyto Lake, Alberta / Lac Peyto, Alberta
Photo: Marielle Torrefranca, Chelsea Howard, Simon Volk.

National Arts Centre reopens on Canada Day 2017 /
Réouverture du Centre national des Arts lors de la fête du Canada 2017
Photo: Trevor Lush

Cutting the ribbon at the NAC / Coupure du ruban au CNA
L-R: Peter Herrndorf, NAC President and CEO; Mélanie Joly, Minister of
Canadian Heritage; His Royal Highness the Prince of Wales; His Excellency
The Right Honourable David Johnston, Governor General of Canada. /
De gauche à droite : Peter Herrndorf, président et chef de la direction du
CNA; Mélanie Joly, ministre du Patrimoine canadien; Son Altesse Royale
le prince de Galles; Son Excellence le très honorable David Johnston,
gouverneur général du Canada.
Photo: Trevor Lush

Cutting the ribbon at the NAC / Coupure du ruban au CNA
Ottawa, Ontario
Photo: Fred Cattroll

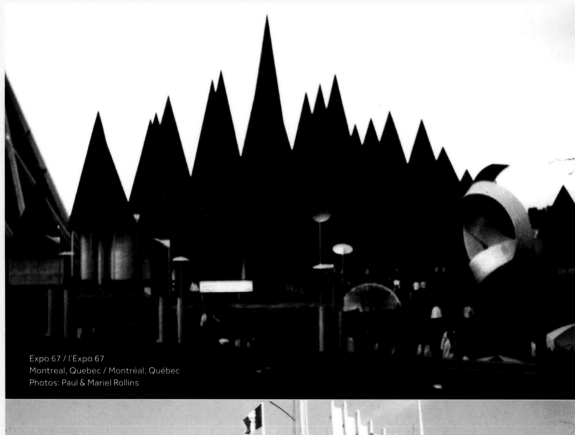

Expo 67 / l'Expo 67
Montreal, Quebec / Montréal, Québec
Photos: Paul & Mariel Rollins

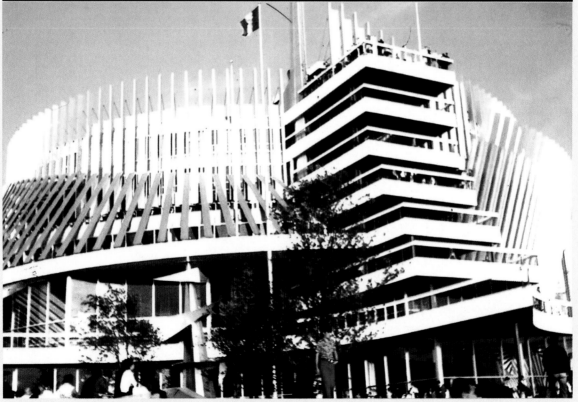

PATRICIA GOBEILLE

LAC-SUPÉRIEUR, QUÉBEC

Depuis plusieurs mois, les images et les histoires d'Expo 67 défilent dans les journaux, à la télé et dans toutes sortes d'occasions. Mes souvenirs se retrouvent dans tout ce que je lis et ce que je vois, mais comprennent aussi tout un autre volet, c'est-à-dire, mon apprentissage de cette biculture qui est la mienne.

Née d'une maman anglophone de l'Alberta et d'un papa canadien-français montréalais, je suis l'aînée d'une famille de neuf enfants. Mes parents, installés à Montréal, ont décidé pour Noël 1966 d'inviter sous leur toit famille et amis, d'un océan à l'autre, pour visiter l'Expo 67!

Nous utilisions toutes nos heures libres pour faire la fête à l'Expo et au centre-ville, avec tous ces cousins et cousines, oncles, tantes et nouveaux amis à l'observatoire de la Place Ville Marie ou aux feux d'artifice de La Ronde. Nous étions aussi tellement fiers de nous transporter si facilement via notre beau métro tout neuf, l'Expo Express ou le Minirail. L'Expo est passée, mais tous ces liens sont demeurés.

Me voilà aujourd'hui, 50 ans plus tard, en train de me demander c'est quoi pour moi être Canadienne ou ce que représente le Canada pour moi. C'est un pays de plaines et de montagnes, de rivières et de lacs, un pays froid rempli de chaleur humaine, peuplé d'un océan à l'autre d'amis merveilleux qui partagent avec moi ce sentiment de bien-être et qui nous fait répéter si souvent : « On est-tu assez ben ici? C'est-tu assez beau? »

In the past few months, pictures and stories from Expo 67 have been popping up in our newspapers, on our television screens and at all sorts of events. My memories match everything that I have read and seen, but there's also another dimension for me: experiencing my dual culture.

Born to an English-speaking mother from Alberta and a French-Canadian father living in Montreal, I am the oldest of nine. For Christmas 1966, my parents, who were living in Montreal, decided to invite their family and friends from coast to coast to stay with them and visit Expo 67!

We spent all our free time whooping it up at Expo or downtown with all our cousins, aunts, uncles and new friends, at the Place Ville Marie observation deck or at the fireworks at La Ronde. We were immensely proud of our ability to get around so easily using our beautiful, brand-new Metro, the Expo Express or the Minirail. Expo may be over, but all those relationships have remained intact.

Here I am today, 50 years later, wondering what it means to me to be a Canadian and what Canada means to me. A land of mountains and plains, rivers and lakes; a cold country that is full of human warmth, inhabited from coast to coast by great friends who share my feeling of well-being; and a country where we regularly hear "Isn't life good here?" and "Isn't it beautiful?"

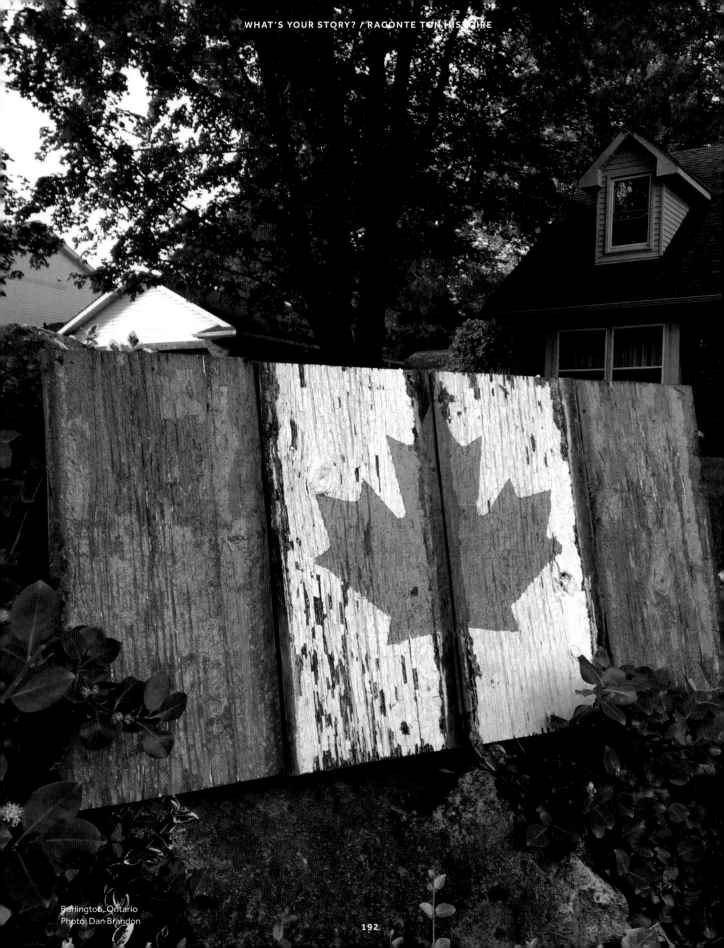

Burlington, Ontario
Photo: Dan Brandon

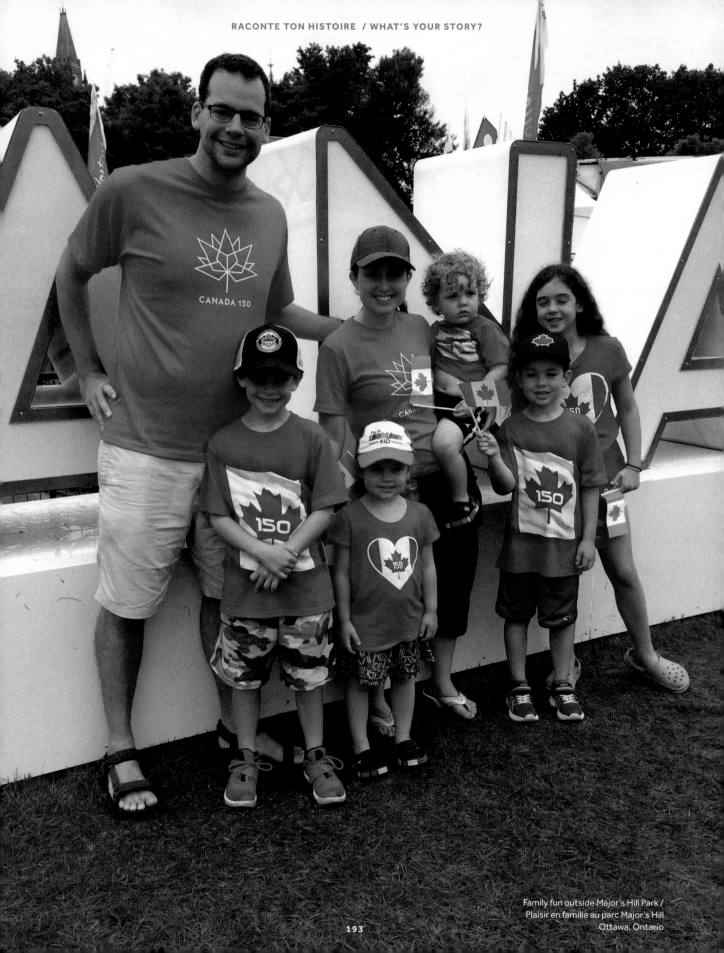

Family fun outside Major's Hill Park /
Plaisir en famille au parc Major's Hill
Ottawa, Ontario

MINA MAZUMBER

MONTREAL, QUEBEC

Canada has always been a vital part of my family. It is a part of my mother, a single parent who sacrificed everything to raise my brother and me. Before she arrived in Canada 27 years ago, she was lost in a marriage defined by abuse from the young age of 16. She struggled to survive and escape from the culture that normalized her abuse.

Canada freed her from her chains and turned her into the strong and independent woman she is today.

It is a part of my brother, a recent McGill University graduate and a member of the Canadian Armed Forces. He is a true patriot and a staunch defender of our shared values. Canada made him into the man he is today and the man he hopes to be tomorrow.

It is a part of me, a place where I found my voice as a young transgender woman. Canada has given me the gift of love and acceptance through an exceptional medical system that allowed me to fully transition.

As a Concordia University student, I aspire to be a journalist who shares the stories of minority groups. Canada was my guardian angel throughout my entire journey and assisted me to fulfil the dreams that I always thought were unreachable.

For our 150th birthday, the three of us will join our fellow citizens and celebrate all things Canadian, from its history to its people. It is a place where diversity flourishes and a place where we are free. On this extraordinary milestone year, we will return to Ottawa for Canada Day, for the first time together in six years. We would not miss it for the world.

Canada will always and forever be a part of my family.

Le Canada a toujours fait partie intégrante de ma famille. Il fait partie de l'histoire de ma mère, une femme monoparentale qui a tout sacrifié pour élever ses enfants. Avant d'arriver au Canada il y a 27 ans, elle s'était perdue dans une union où la violence régnait depuis qu'elle avait 16 ans. Elle s'est démenée pour survivre et a fui cette culture qui normalisait sa relation abusive.

Le Canada l'a libérée de ses chaînes et lui a permis de devenir la femme forte et indépendante qu'elle est aujourd'hui.

Il fait partie de l'histoire de mon frère, récemment diplômé de l'Université McGill et membre des Forces armées canadiennes. C'est un véritable patriote et un fidèle défenseur de nos valeurs communes. Le Canada lui a permis de devenir l'homme qu'il est aujourd'hui et celui qu'il espère devenir demain.

Il fait partie de mon histoire; c'est l'endroit où j'ai trouvé ma voix en tant que jeune femme transgenre. Le Canada m'a fait cadeau de l'amour et de l'acceptation des autres à travers un système médical exceptionnel qui m'a permis de faire la transition complète.

J'étudie à l'Université Concordia; j'espère devenir une journaliste qui raconte l'histoire des minorités. Le Canada a été mon ange gardien tout au long de ma démarche et m'a aidée à réaliser les rêves que j'avais toujours cru inatteignables.

Pour ce 150e anniversaire, ma mère, mon frère et moi allons nous joindre à nos concitoyens et fêter tout ce qui caractérise le Canada, depuis son histoire jusqu'à ses gens. C'est un endroit où la diversité s'exprime et où on vit libre. À l'occasion de cette année marquante, nous allons retourner ensemble à Ottawa pour la fête du Canada. Ce sera la première fois en six ans; on ne voudrait manquer ça pour rien au monde.

Le Canada fera toujours partie de ma famille.

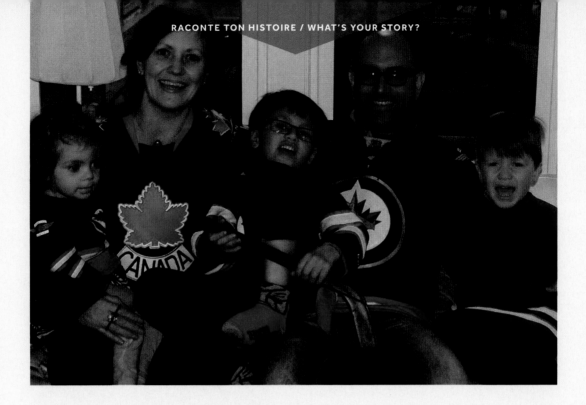

CHANTAL BASSETT

WINNIPEG, MANITOBA

Je suis une fière Franco-Manitobaine. J'habite à Winnipeg avec mon mari et nos trois enfants.

Je suis si contente de vivre dans un pays qui a deux langues officielles. Le français, pour moi, c'est plus qu'une langue. Je suis francophone, c'est ma culture, c'est mon identité. Je suis chanceuse d'avoir un partenaire bilingue et francophile. Notre fils est d'ailleurs très fier de parler trois langues : « le français, l'anglais et le banani : la langue des Minions! »

Nous sommes si chanceux au Canada d'être en sécurité et d'avoir ces options et services : le choix de langue et d'emplois, l'accès à des services médicaux, la possibilité de passer du temps à la maison avec nos jeunes, tout en étant accepté pour qui on est et pour qui on aime.

J'ai rencontré plusieurs Canadiens durant mes voyages à travers le monde. C'est incroyable comment on peut se retrouver et former de nouvelles amitiés. J'ai d'ailleurs eu l'occasion de célébrer la fête du Canada deux fois à l'extérieur du pays : au Japon et en Italie. C'est pas mal spécial de célébrer notre pays au bord de l'océan en Italie ou au seul bar canadien à Tokyo. Ce fut des soirées inoubliables!

I am a proud Franco-Manitoban. I live in Winnipeg with my husband and our three children.

I'm happy to live in a country that has two official languages. For me, French is more than just a language. I am a francophone; it's my culture and my identity. I am lucky to have a partner who is both bilingual and a francophile. Our son is very proud to be able to speak three languages: French, English and Banana Language, the language of the Minions!

We are so fortunate in Canada to be safe and to have these options and services: the ability to choose our language and job, access to medical services, and the option to spend time at home with our kids, all while being accepted for whoever we are and whomever we love.

I have met many Canadians on my travels around the globe. It's incredible how we're able to connect with one another and make new friendships. I've also had a chance to celebrate Canada Day twice outside the country – in Japan and Italy. It's really neat to celebrate our country on the Italian coast or at Tokyo's only Canadian bar. Those were unforgettable nights!

ISIDORE GUY MAKAYA

YELLOWKNIFE, TERRITOIRES DU NORD-OUEST

J'adore les espaces. En 2008, j'ai décidé d'aller visiter le Canada. J'ai pris l'autobus à Montréal et je suis allé jusqu'à Fort McMurray. Je suis ensuite allé en Colombie-Britannique dans un petit village que l'on appelle Ucluelet, car je voulais voir l'océan Pacifique. Puisque j'ai fait ma maîtrise sur le Grand Nord arctique, je voulais vraiment continuer mon voyage vers le nord.

L'année dernière, je suis donc arrivé ici, dans les Territoires du Nord-Ouest. J'y suis resté, et je pense que je vais même y demeurer pour de bon. J'y ai découvert des choses extraordinaires que je n'aurais jamais vues ailleurs, comme le soleil de minuit et les aurores boréales. Je sais que c'est parfois en lien avec le magnétisme de la Terre, mais je me sens proche de Dieu en les regardant. C'est difficile à expliquer. Je me dis : « Chez nous, au Canada, on a toutes ces choses-là! » Je ne sais pas pourquoi les autres n'en profitent pas. Quand je vais à Montréal, je me demande pourquoi les gens restent là, quand ils pourraient aller visiter le Canada.

L'apprentissage, ce n'est pas juste dans les livres, mais c'est aussi dans les voyages. Cette année, je suis allé à Inuvik, à Moncton et à Ottawa. Mon rêve, c'est de pouvoir mettre les pieds dans tous les coins du Canada. Que je puisse dire à mes amis et à mes enfants que je suis le premier de ma famille, depuis que le monde est monde, à avoir mis les pieds dans ce coin du Canada.

J'adore le Canada et surtout Yellowknife. C'est viscéral. Les Canadiens ont un sens de la simplicité qui est tout à fait particulier et on a vraiment la paix. Je suis francophone en situation minoritaire, mais quand les gens sont amis avec toi, ils ne se soucient pas de la langue que tu parles. On sait qu'on est des humains et on vit ensemble. Ce sont nos cœurs qui nous unissent.

Aimez votre pays, voyagez et allez à la rencontre d'autres Canadiens. Le paradis, on se le crée soi-même et c'est ce que je fais avec le Canada.

Église igloo / Igloo Church
Inuvik, Northwest Territories /
Inuvik, Territoires du Nord-Ouest
Photo: Isidore Guy Makaya

I love wide open spaces. In 2008, I decided to travel across Canada. I took the bus from Montreal all the way to Fort McMurray, Alberta. Then I went to a small village in British Columbia called Ucluelet because I wanted to see the Pacific Ocean. Since I'd done my master's degree studies on the Arctic and Far North, I really wanted to continue my trip up north.

Last year, I made it up here to the Northwest Territories. I stayed, and I even think I'm going to live here permanently. I've discovered awesome things that I never would've seen anywhere else, like the midnight sun and the northern lights. I know they can be related to the Earth's magnetic field, but I feel close to God when I see them. It's hard to explain. We have all these things in Canada! I don't know why everyone doesn't take advantage of them. When I'm in Montreal, I wonder why the people stay there when they could go visit the entire country.

Learning doesn't come only from reading books, but from travelling as well. This year, I went to Inuvik, Moncton and Ottawa. My dream is to be able to go to every part of Canada. To be able to tell my friends and my kids that I'm the first person in my family – ever – to have been to this part of Canada.

I love Canada and especially Yellowknife. It's a gut feeling. Canadians have a simplicity that's special and it's really peaceful. I'm a francophone in a minority setting, but when people are friends with you, they don't care which language you speak. We know we're humans and we live together. It's our hearts that bring us together.

Love your country, travel and go meet other Canadians. You create your own paradise and that's what I'm doing with my country.

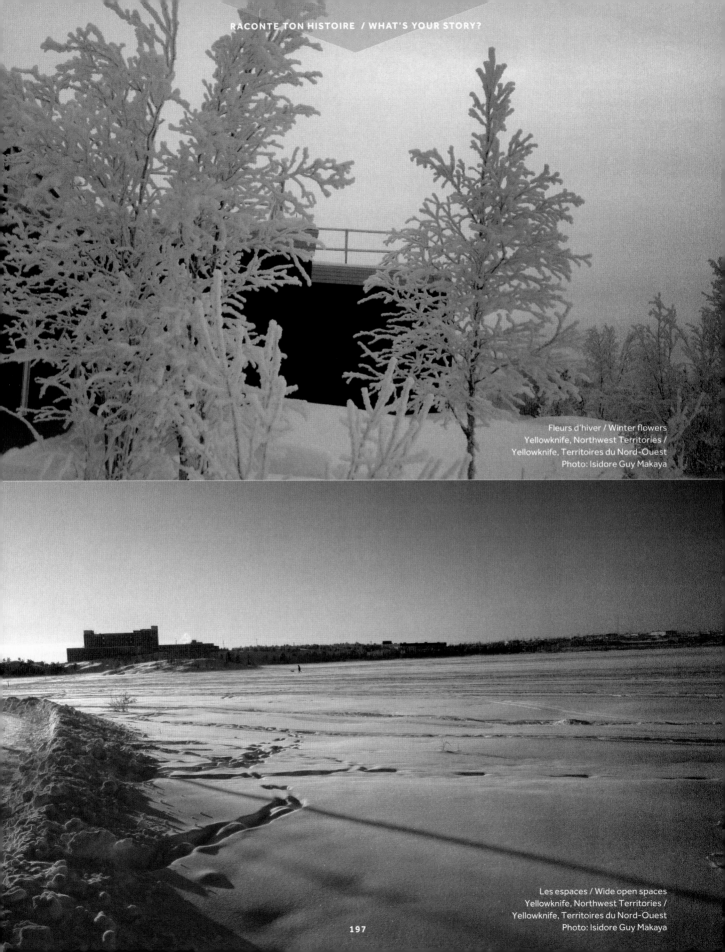

Fleurs d'hiver / Winter flowers
Yellowknife, Northwest Territories /
Yellowknife, Territoires du Nord-Ouest
Photo: Isidore Guy Makaya

Les espaces / Wide open spaces
Yellowknife, Northwest Territories /
Yellowknife, Territoires du Nord-Ouest
Photo: Isidore Guy Makaya

JOËL LAVOIE

EDMONTON, ALBERTA

Je suis originaire du Québec et j'habite maintenant à Edmonton en Alberta. La francophonie canadienne, je l'ai découverte au cours des dernières années et j'ai rencontré des gens fantastiques de partout au Canada. Des gens qui vivent en français, en milieu minoritaire, ce qui n'est pas toujours évident. Il y a toutes ces communautés qui s'épanouissent et qui vivent. Il y a des écoles partout, des centres culturels, des artistes extraordinaires. Il y a des gens dynamiques, positifs et créatifs.

La francophonie canadienne est un joyau méconnu du Canada. On connaît surtout le Québec et sa lutte historique pour la langue française, mais l'histoire des francophones hors Québec gagne à être connue dans l'ensemble du Canada, de même que celle des centaines de milliers de gens à travers le pays qui ont appris le français. D'ailleurs, on ne laisse pas suffisamment de place à ces gens pour qu'ils puissent s'exprimer en français.

On a un peu de difficulté avec les accents d'ailleurs, ceux qui sont différents du nôtre. Parfois, on fait preuve de « snobisme linguistique ». Ces gens ont appris cette langue, ils aimeraient sans doute avoir la chance de s'exprimer et de la faire grandir.

La langue française est une richesse au Canada. Il faut continuer à valoriser cet espace francophone qui donne cette belle couleur à notre pays.

I come from Quebec and I now live in Edmonton, Alberta. I have got to know Canada's French-speaking communities in recent years, and I've met some fantastic people from all across Canada – people who live in French minority situations, which isn't always a piece of cake. But there are all these communities that are living and thriving. There are schools everywhere, cultural centres and outstanding artists. There are lots of dynamic, positive and creative people.

Canada's Francophonie is one of our hidden jewels. People are most familiar with Quebec and its historic fight to preserve the French language, but Canadians all across the country would benefit from knowing more about the history of francophones outside Quebec and about the hundreds of thousands of people across the country who have learned French. I might add that those people aren't given sufficient opportunities to use their French.

We have a little difficulty with accents from other places; accents that are different from our own. Sometimes we are "language snobs." But those people have learned the language and would no doubt like a chance to use it and improve their skills.

The French language is an asset in Canada. We have to continue to value the francophone communities that gives our country such unique colour.

SONNET L'ABBÉ
NANAIMO, COLOMBIE-BRITANNIQUE

En 2013, j'ai eu la chance de voyager à travers le pays en train avec CBC/Radio-Canada et les Fondations communautaires du Canada pour rencontrer des Canadiens et apprendre ce qu'ils voulaient à l'occasion du 150ᵉ en 2017. Le mouvement Idle No More venait tout juste d'être lancé et beaucoup de gens disaient qu'il fallait parler de notre histoire qui remonte à bien plus loin que 150 ans dans le cadre du 150ᵉ qui approchait.

J'étais aux Territoires du Nord-Ouest le 21 juin pour la Journée nationale des autochtones. J'ai participé aux célébrations à Yellowknife où il y avait une population autochtone très forte, mais aussi très diverse.

Moi, je suis écrivaine et je travaille dans le secteur culturel. Pendant mon voyage, j'ai composé un poème qui raconte mes expériences de voyage. Je l'ai presque tout écrit à Yellowknife. J'ai l'habitude d'écrire tard la nuit, à la noirceur, mais à Yellowknife, au mois de juin, il n'y a pas de noirceur étant donné que le soleil ne se couche pratiquement pas. C'était une expérience très étrange pour moi d'écrire à deux heures du matin, alors qu'il faisait soleil dehors.

Ce voyage, en 2013, a été l'occasion de me questionner profondément sur ma propre identité. Avant, je parlais de mon expérience comme fille d'immigrants et le fait d'appartenir à une minorité visible. Maintenant, je parle beaucoup plus de ce que c'est que d'être Canadienne en ayant en tête l'histoire de la colonisation du pays.

In 2013, I travelled across Canada by train with CBC/Radio-Canada and Community Foundations of Canada. Our goal was to meet with Canadians and learn what they were hoping for on the occasion of Canada's 150th birthday in 2017. The Idle No More movement had just been launched and many people were saying that as part of Canada's upcoming 150th birthday celebrations, we had to talk about our history that goes back much farther than 150 years.

I was in the Northwest Territories on June 21 for National Aboriginal Day. I took part in the celebrations in Yellowknife, which has a very large and diverse Indigenous population.

I am a writer and I work in the cultural sector. I composed a poem that captures my experiences during that trip. I wrote almost all of it in Yellowknife. I usually write late at night, in the dark, but in Yellowknife, in June, there is no dark because the sun practically doesn't set. For me, it was very strange to write at two in the morning while the sun was shining outside.

That trip, in 2013, was an opportunity to think hard about my own identity. I would speak about my experience as a daughter of immigrants and as a member of a visible minority group. Now I talk much more about what it is to be a Canadian, with due consideration for the country's history of colonization.

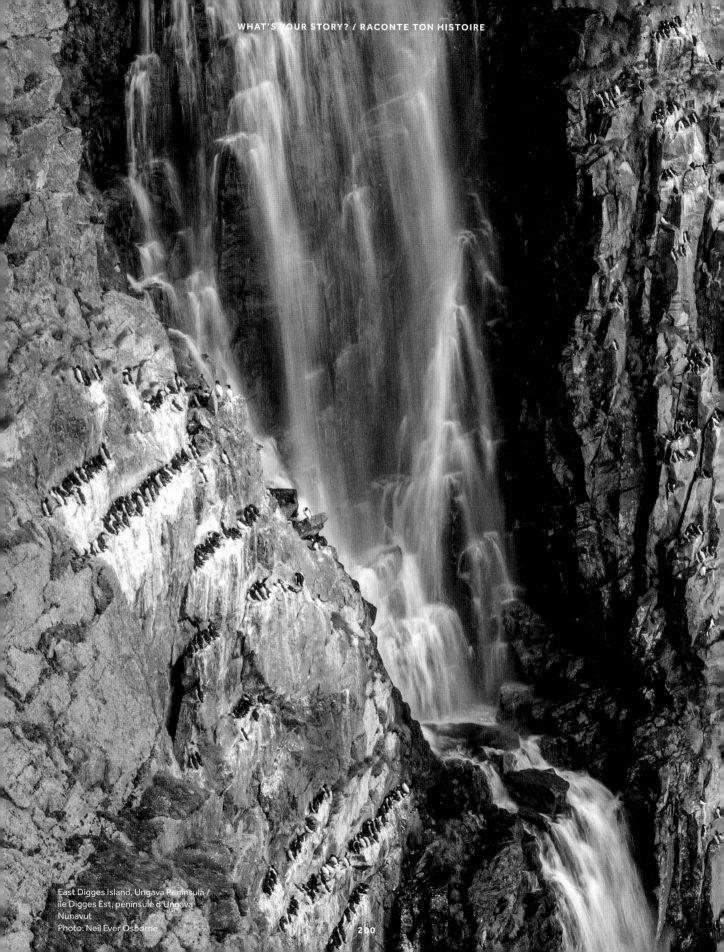

East Digges Island, Ungava Peninsula /
île Digges Est, péninsule d'Ungava
Nunavut
Photo: Neil Ever Osborne

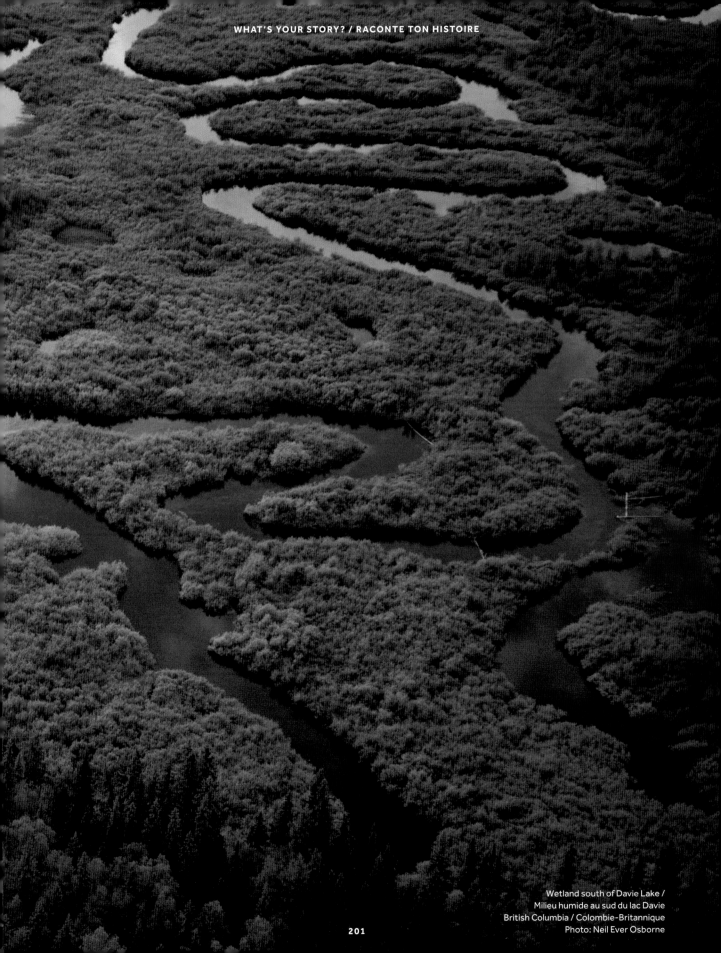

Wetland south of Davie Lake /
Milieu humide au sud du lac Davie
British Columbia / Colombie-Britannique
Photo: Neil Ever Osborne

SHAMLO FAEK

VANCOUVER, BRITISH COLUMBIA

I am a 19-year-old videographer and social media influencer.

Prior to my first birthday, in the midst of the Iraq War, my parents took a risk and left their country in order to provide me with a better life in Canada. Back home in Iraq, they see me as "the chosen one" because I was blessed with the liberating opportunity to grow up in a first-world country.

My ambition to create stems from my endless drive to give back to my family. I am inspired to create because it gives me the power to move people and build an audience.

Canada allows me to be myself in the deepest sense. In this country I have had an impact on thousands of students through public speaking, I broke 10 powerlifting records, making me the strongest in Canada under 19 in 2015-2016, and I won several scholarships for business school. Canada provides limitless opportunities for those who choose to act upon inspiration and execute.

I have created 227 videos in the past 18 months. I continue to create because it is a powerful form of instant communication to the masses. Nothing is more fulfilling than being able to deliver a message or feeling in a matter of minutes to countless individuals across the world.

Canada is a nation that represents love, freedom and acceptance. This country has helped me believe in myself because of the abundance of success that surrounds me every single day. For that, I am forever grateful.

Je suis vidéaste et « influenceur » dans les médias sociaux et j'ai 19 ans.

Avant que j'atteigne l'âge d'un an, au beau milieu de la guerre en Irak, mes parents ont pris le risque de quitter leur pays pour m'offrir une vie meilleure au Canada. En Irak, ils me considèrent comme « l'élu » parce que j'ai eu la chance de grandir dans un pays industrialisé.

Mon désir de créer est nourri par mon inépuisable motivation à vouloir redonner à ma famille ce qu'elle m'a donné. Je suis inspiré à créer parce que ça me donne le pouvoir de toucher les gens et de bâtir un auditoire.

Le Canada me permet d'être totalement moi-même. Dans ce pays, j'ai eu une influence sur des milliers de jeunes en donnant des conférences, j'ai battu 10 records de dynamophilie, ce qui a fait de moi le jeune de moins de 19 ans le plus fort du Canada en 2015-2016, et j'ai obtenu plusieurs bourses pour mes études en commerce. Le Canada offre une infinité d'occasions à ceux qui choisissent de suivre leur inspiration et d'agir.

J'ai créé 227 vidéos au cours des 18 derniers mois. Je continue de créer parce que c'est une forme de communication de masse instantanée très puissante. Il n'y a rien de plus satisfaisant que de pouvoir communiquer un message ou un sentiment en l'espace de quelques minutes à des millions de gens dans le monde.

Le Canada est une nation d'amour, de liberté et d'acceptation. Ce pays m'a aidé à croire en moi grâce à l'abondance de succès qui m'entourent tous les jours. Je lui en serai éternellement reconnaissant.

PATRICK LUSSIER

SAINT-JOVITE, QUÉBEC

J'ai grandi à Montréal dans un quartier à la fois anglophone et francophone, le West Island. J'ai donc dû apprendre rapidement à me débrouiller dans les deux langues et à exprimer mes idées de façon universelle. Ma phrase fétiche : « Come and play in my salle de jeux! »

À l'âge de 19 ans, j'ai passé du temps dans l'Ouest canadien en tant que planteur d'arbres et c'est un de mes plus beaux souvenirs de voyage. Se retrouver au beau milieu des Rocheuses pour planter sur des terrains abrupts, avant de finir la soirée assis autour d'un feu de camp et se laver à même les eaux des glaciers, c'est vraiment spécial. J'ai aussi de très beaux souvenirs sur la côte est, au Nouveau-Brunswick, en Nouvelle-Écosse et à Halifax.

Il y a aussi eu l'Ontario, que j'ai parcouru en vélo de montagne, en canot et à pied à travers les forêts et les marécages. Je fais de la course d'aventure depuis 2000 et c'est l'Ontario qui m'a offert certains des parcours les plus mémorables, en plus d'être à l'origine de certains de mes plus beaux souvenirs. Il y a des dizaines et des dizaines de paysages ontariens gravés dans ma mémoire, des lacs immenses aux forêts matures.

Et enfin, le Québec, où il me reste tant à découvrir comme partout ailleurs au pays. Mais comment passer sous silence Baie-Saint-Paul et La Malbaie, le Vieux-Québec, Chicoutimi et le fjord du Saguenay, Tadoussac, les Laurentides, Montréal et la Gaspésie qu'on a choisie pour notre voyage de noces? On ne s'attendait pas à être complètement dépaysés en arrivant dans le parc Forillon et dans les Chic-Chocs. C'est le bout du monde, à 12 heures de Montréal!

Il y a tellement de choses à découvrir au Canada que je ne sais pas comment je ferai pour tout visiter en une vie, mais je vais faire ce que je peux pour y arriver. Et je me promets qu'un jour, j'irai visiter tous les plus beaux coins de ce pays à vélo. Ce sera le périple d'une vie, c'est certain, mais je ne peux pas m'imaginer passer à côté de cette chance d'explorer le plus beau pays du monde.

I grew up in Montreal's West Island, a mixed English and French neighbourhood. So I had to learn fast to get by in both languages and to express my ideas in a universally understandable way. My favourite sentence: "Come and play in my salle de jeux!"

When I was 19, I spent some time planting trees in Western Canada, and it's one of my fondest travel memories. Planting trees on a steep slope in the middle of the Rockies and then spending the evening sitting around a campfire and washing up in water from a glacier was a wonderful experience. I also have great memories of the East Coast – New Brunswick, Nova Scotia and Halifax.

There was also Ontario, whose forests and wetlands I have explored by mountain bike, by canoe and on foot. I took up adventure racing in 2000, and Ontario has provided some of the most memorable courses and given me some of my fondest memories. There are dozens and dozens of Ontario landscapes engraved in my memory, from immense lakes to mature forests.

And finally there's Quebec, where I still have so much left to discover, like everywhere else in Canada. But it's impossible not to mention Baie-Saint-Paul and La Malbaie, Old Quebec City and the Saguenay Fjord National Park, Tadoussac, the Laurentians, Montreal, and the Gaspé, which we chose for our honeymoon! We weren't expecting to step into another world when we arrived in Forillon National Park and the Chic-Chocs. It's like the end of the earth, just 12 hours from Montreal!

There's so much to see and do in Canada, and I don't know how I'm going to get to it all in one lifetime, but I'm going to do whatever I can to make it happen. And I have promised myself that one day I'm going to visit all the most beautiful spots in this country on a bike. It will be the trip of a lifetime for sure, but I can't imagine not jumping on the chance to explore the most beautiful country in the world.

Parliament Hill, Canada Day 2017 / Parlement du Canada,
fête du Canada 2017
Ottawa, Ontario

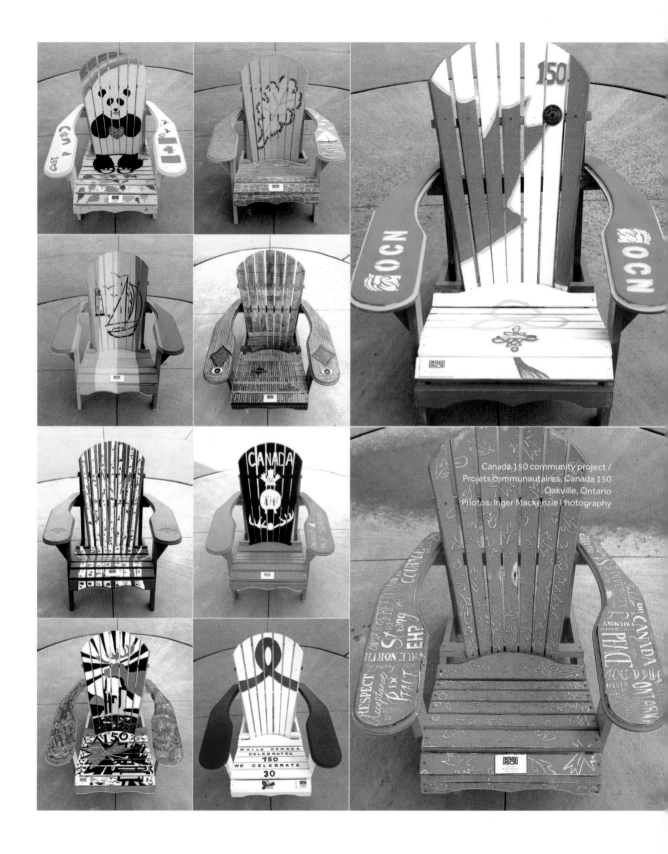

Canada 150 community project /
Projets communautaires, Canada 150
Oakville, Ontario
Photos: Inger Mackenzie Photography

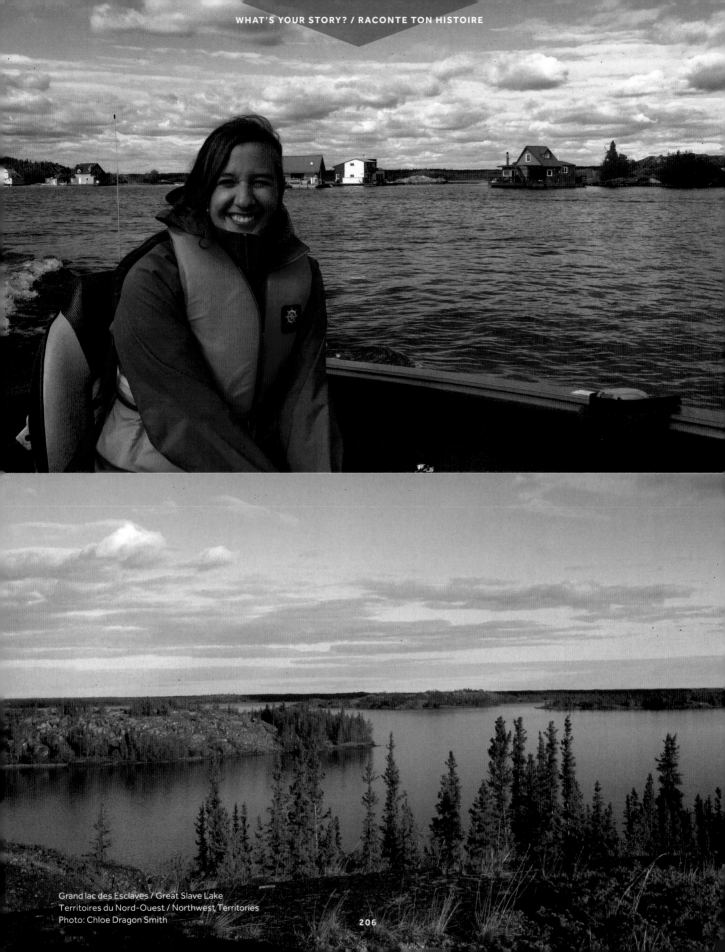

Grand lac des Esclaves / Great Slave Lake
Territoires du Nord-Ouest / Northwest Territories
Photo: Chloe Dragon Smith

CHLOE DRAGON SMITH

YELLOWKNIFE, NORTHWEST TERRITORIES

I work with the Canadian Parks Council, where my goal is to help people realize the benefits of connecting with nature and with parks. I am from the North and I believe that connecting with the land played a big part in shaping who I am. Today, I want to promote a sustainable world where people exist in harmony with nature.

My ancestors lived nomadically in northern Canada; their way of life has influenced my culture and connection with the land up here. In my family, we rely on the land and strive to live in harmony and with appreciation. My family spends several weeks each fall at our cabin in the southern Northwest Territories. We harvest moose, ducks, rabbit and fish, and they provide our meat for the winter.

My most recent project is called *The Nature Playbook*. It's an action guide to connect a new generation of Canadians with nature. It has examples, ideas and practical applications. Our hope is that it will help people across the country to get outdoors in their own ways. You can download it online for free, or purchase a hard copy from the Parks Canada website.

Canada 150 celebrates Confederation. Confederation and colonization created many challenges for Indigenous people, and the effects have been devastating for us. I feel that pain, and it is frustrating, but I also believe Canada 150 is an opportunity to acknowledge our collective history and issues, which is one of the first steps towards reconciliation. I do see the seeds for change in many places, for example, in the increased number of people who recognize land titles and territory before they speak publicly.

I believe that change happens in small ways. Big gestures can certainly be symbolic and important, but right now I'm standing with hope behind the little ones, and encouraging everyone to put our efforts into creating more of them.

Je travaille avec le Conseil canadien des parcs; mon objectif est d'aider les gens à prendre conscience des bienfaits de se rapprocher de la nature et de profiter des parcs. Je viens du Nord et je considère que le contact que j'ai eu avec le territoire a joué un grand rôle dans la personne que je suis devenue. Aujourd'hui, je veux faire la promotion d'un monde durable où les gens vivent en harmonie avec la nature.

Mes ancêtres ont vécu de façon nomade dans le nord du Canada; leur mode de vie a influencé ma culture et mon lien avec le territoire. Dans ma famille, nous dépendons du territoire et nous nous efforçons d'y vivre en harmonie, tout en faisant preuve de reconnaissance. Ma famille passe plusieurs semaines chaque automne dans notre camp situé dans le sud des Territoires du Nord-Ouest. On y chasse l'orignal, le canard et le lièvre, en plus de pêcher du poisson. On fait notre réserve de viande pour l'hiver.

Mon plus récent projet s'appelle *Sortons jouer dans la nature*. Il s'agit d'un guide d'activités visant à rapprocher de la nature la nouvelle génération de Canadiens. Il contient des exemples, des idées et des applications pratiques. Nous espérons que cela incitera les jeunes du pays à profiter du grand air à leur manière. On peut télécharger gratuitement la version électronique ou acheter un exemplaire du guide sur le site web de Parcs Canada.

Canada 150 célèbre l'histoire de la Confédération. La Confédération et la colonisation ont occasionné de nombreux défis pour les peuples autochtones, et les effets ont été dévastateurs pour nous. Je sens cette douleur et c'est frustrant, mais je crois aussi que Canada 150 est une occasion de reconnaître notre histoire collective et nos problèmes, ce qui constitue l'un des premiers pas vers la réconciliation. Je vois des gens semer les germes du changement un peu partout. Par exemple, un nombre croissant de personnes reconnaissent les droits de propriété et les droits territoriaux au moment de prendre la parole publiquement.

Je crois que le changement s'opère petit à petit. Les grands gestes ont assurément une portée symbolique et sont importants, mais en ce moment, je fonde mes espoirs sur les petits gestes et j'encourage les gens à concentrer leurs efforts pour qu'il y en ait toujours plus.

Lac Hay / Hay Lake
Territoires du Nord-Ouest / Northwest Territories
Photo: Chloe Dragon Smith

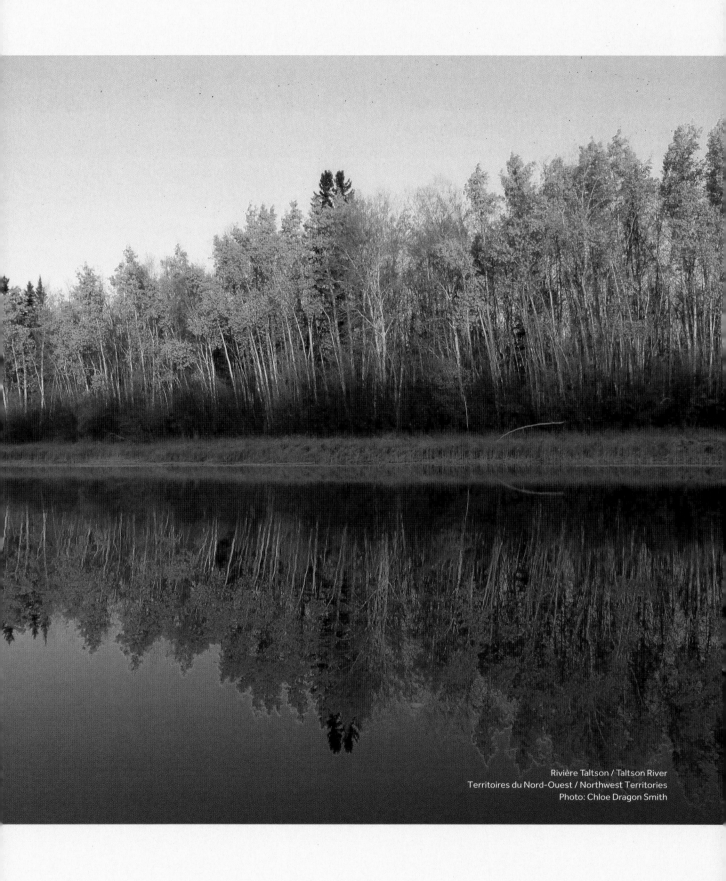

Rivière Taltson / Taltson River
Territoires du Nord-Ouest / Northwest Territories
Photo: Chloe Dragon Smith

STUART HICKOX

OTTAWA, ONTARIO

There's a shameless idealism at the heart of Canada. It's who we are.

When I was a kid in Grade 7 in Winsloe, Prince Edward Island, my bus driver ran a wire from the front of the bus to the emergency exit where I sat and put a speaker there so I could listen to CBC news on the way to school and back.

One night a babysitter took me and my sister to a rally to hear former Conservative Prime Minister Joe Clark speak. The place was packed, there was a lot of energy in the room and I was an 11-year-old kid. I'd never really heard someone talk about P.E.I. within the context of Canada. It was quite amazing and eye opening. And I started to think about my place in the world a little differently.

Afterwards, Joe Clark came out of the rally and saw me and my sister holding signs. He came right over to us, got down on our level, and very humbly spent a little time chatting with us.

I went to Carleton University in Ottawa because I thought I needed to follow Joe's footsteps and be prime minister. Well, that didn't happen, obviously, but I have found myself working in organizations that very much represent the kind of values that I sense were his – helping connect people in their communities to causes that they believe in and empowering people to believe that simple actions matter, that everyone's voice counts, and that what we do in our neighbourhoods can have an impact not just locally and in our country, but around the world.

Now that Canada's 150th birthday is here and we're hearing a new prime minister taking a feminist approach to help women and girls, people in need, and the most vulnerable, I say: "Hell, yeah. I'm with you, buddy."

But I don't think I should say "Hey, buddy" to the prime minister.

Il y a un idéalisme qui règne sans vergogne au Canada. On est comme ça.

Quand j'étais en 7e année à Winsloe, à l'Île-du-Prince-Édouard, mon chauffeur d'autobus avait passé un fil du devant du bus jusqu'à la sortie d'urgence en arrière où j'étais assis et avait installé un haut-parleur pour que je puisse écouter les nouvelles de CBC durant le trajet.

Un soir, une gardienne nous a emmenés, ma sœur et moi, à un rassemblement où l'ancien premier ministre conservateur Joe Clark prenait la parole. Je n'avais que 11 ans. L'endroit était plein à craquer et il y avait beaucoup d'énergie dans la salle. Je n'avais jamais vraiment entendu quelqu'un parler de l'Île-du-Prince-Édouard dans le contexte canadien. L'expérience a été incroyable et révélatrice. À partir de ce moment-là, j'ai commencé à penser à ma place dans le monde un peu différemment.

Après son allocution, Joe Clark est sorti et nous a aperçus, ma sœur et moi, pancarte à la main. Il s'est dirigé vers nous, s'est baissé à notre niveau et a gentiment passé un moment à discuter avec nous.

Je suis allé à l'Université Carleton, à Ottawa, parce que je pensais que je devais suivre les traces de Joe et devenir premier ministre. Visiblement, ça ne s'est pas produit, mais je me suis retrouvé à travailler pour des organismes qui véhiculent des valeurs qui me semblent lui correspondre : aider les gens des collectivités à s'impliquer dans les causes qui leur tiennent à cœur et les amener à croire que les petits gestes comptent, que la voix de tout un chacun compte et que ce que nous faisons dans notre quartier peut avoir une incidence non seulement sur notre localité et notre pays, mais sur le monde entier.

Maintenant que nous célébrons le 150e anniversaire du Canada et que nous entendons un premier ministre préconiser une approche féministe pour aider les femmes et les filles, les gens dans le besoin et les plus vulnérables, j'ai envie de dire : « Oh oui, je te suis, mon ami. »

Mais je ne pense pas que je puisse appeler le premier ministre « mon ami ».

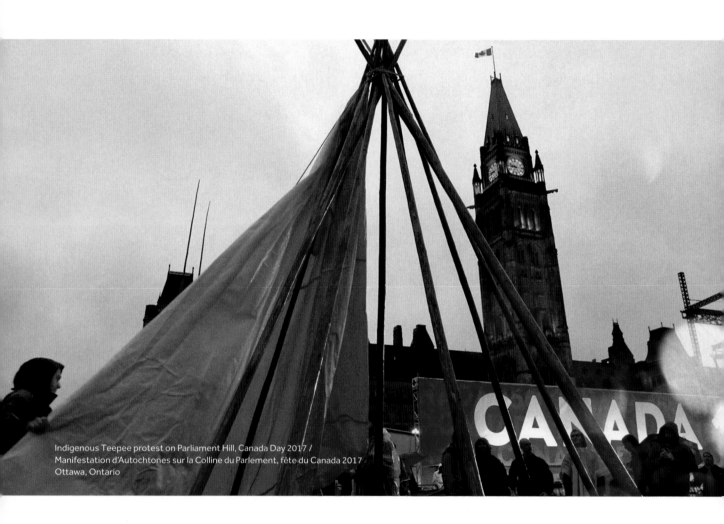

Indigenous Teepee protest on Parliament Hill, Canada Day 2017 /
Manifestation d'Autochtones sur la Colline du Parlement, fête du Canada 2017
Ottawa, Ontario

Colours of Canada Quilt
Courtepointe : les couleurs du Canada.
Photo: Cheryl Conway

FLORALOVE KATZ

OTTAWA, ONTARIO

For me, Canada 150 is an opportunity to celebrate and be inspired by the contributions of extraordinary Canadians like my father, Leon Katz.

Dad was born into grinding poverty in Montreal in 1924 to Romanian immigrants. Despite constant hunger and virulent anti-Semitism, manifesting in bullying and beatings, he graduated high school with exceptional grades. At 17, he volunteered for military service in WWII Europe. Due to his flawless German language skills, he served as a Canadian in the British army in the American Zone, in Intelligence units. In 1950, he graduated from McGill University with a degree in electrical engineering.

The post-War era released new radioactive and other materials for civilian use, allowing Dad to marry the new, burgeoning world of technology with that of medicine. His innovative mind, capacity to conceive and handcraft new, medical devices, and his knowledge of the industrial and health-care worlds, led to his important, original contributions in an astonishing array of medical specialties. His inventions included Canada's first heart-lung pump for open-heart surgery, first fetal heart monitor, and infant incubators (used decades later for his own tiny grandsons!).

Dad was invited to operate many of these devices during thousands of subsequent procedures, and to train many thousands of others. He served as the perfusionist, operating his own, original heart-lung bypass machine during Canada's first successful open-heart surgery, on a small boy in Quebec. In the early 1970s, he joined the nascent Bureau of Medical Devices, Department of Health and Welfare, where he drafted cutting-edge legislation to ensure patient safety, some of which was subsequently emulated by other nations.

Dad received the Officer level of the Order of Canada, the Order of Ontario, the Living Legend Award, and other honours for his innovation, and tireless dedication to saving countless Canadian and international lives.

Through his sheer dint of will, brilliance and ever-inquiring mind, my father rose above terrible anti-Jewish persecution and laws spanning decades, which prevented so many other creative Canadians from making their own remarkable contributions toward improving our country. Today, Leon Katz's legacy as a scientist and innovator continues to inspire others.

Mon père a été invité à manipuler ces appareils pendant des milliers de procédures médicales, en plus de former des milliers d'autres personnes à les utiliser. Il a été perfusionniste pendant la première opération à cœur ouvert réussie du Canada (sur un petit garçon au Québec), manipulant lui-même l'appareil de circulation extracorporelle original qu'il avait inventé. Au début des années 1970, il s'est joint au tout nouveau Bureau des appareils médicaux du ministère de la Santé et du Bien-être social, où il a contribué à la rédaction d'une législation avant-gardiste assurant la sécurité des patients, et qui a amené d'autres nations à s'en inspirer.

Mon père a été décoré officier de l'Ordre du Canada, en plus de recevoir l'Ordre de l'Ontario, le titre de Living Legend Award, ainsi que d'autres distinctions pour son sens de l'innovation et son dévouement sans fin à sauver un nombre incalculable de vies, tant au Canada qu'à l'étranger.

Grâce à sa détermination, à son intelligence supérieure et à son esprit toujours curieux, il a su faire fi des terribles persécutions et lois antisémites qui ont, pendant des décennies, empêché tant d'autres Canadiens brillants de contribuer eux aussi à améliorer notre pays. Aujourd'hui, le legs de Leon Katz en tant que scientifique et innovateur continue d'en inspirer plusieurs.

Pour moi, le 150e anniversaire du Canada est l'occasion de souligner la contribution de Canadiens extraordinaires comme mon père, Leon Katz.

Mon père est né en 1924, à Montréal, dans l'extrême pauvreté, de parents immigrants roumains. Malgré un antisémitisme virulent qui lui a souvent valu d'être intimidé et battu, il a obtenu son diplôme d'études secondaires avec d'excellentes notes. Alors qu'il était âgé de 17 ans, il s'est porté volontaire pour aller combattre en Europe pendant la Deuxième Guerre mondiale. En raison de son allemand irréprochable, il a servi en tant que Canadien dans l'armée britannique dans la zone américaine au sein d'unités du renseignement. Mon père est ensuite entré à l'Université McGill où il a obtenu un diplôme en génie électrique en 1950.

Après la guerre, de nouveaux matériaux aux propriétés radioactives et autres ont été adoptés pour un usage civil, donnant l'idée à mon père d'utiliser ces nouvelles technologies à des fins médicales. Son esprit innovateur, sa capacité à créer de nouveaux appareils médicaux et sa connaissance à la fois de l'industrie et des soins de santé l'ont conduit à faire d'importantes contributions originales dans un incroyable éventail de spécialités médicales. Parmi celles-ci, le premier cœur-poumon artificiel du Canada, utilisé pour les opérations à cœur ouvert, de même que le premier moniteur cardiaque fœtal et la première couveuse (qui, plusieurs décennies plus tard, accueillit ses trois minuscules petits-fils!).

150th Birthday Cake /
Gâteau du 150ᵉ anniversaire

Banff, Alberta

The stories in this book have been submitted by individual Canadians. We have edited and translated them for optimal length and clarity, while working to preserve the voices and opinions of each storyteller.

THANKS AND ACKNOWLEDGEMENTS

Our sincere thanks to the Canadians from every province and territory who responded to CBC/Radio-Canada's *What's Your Story? / Raconte ton histoire* campaign by sharing with us their stories, experiences and perspectives on living in Canada in 2017.

THE 2017 YEARBOOK COMMITTEE

Project Manager:
Elizabeth Forster.

Editorial Group:
Sophie Bernard-Piché, Johanne Durocher, Emy Lafortune, Jacqueline Segal, Leslie Wasserman and John Wimbs.

Team:
Isabelle Barge, Laraine Bone, Carole Breton, Fabiola Carletti, Christa Couture, Brian Colwill, Craig Cooper, Andrew D'Cruz, Katherine Domingue, Line Duquette, Julien Faille-Lefrançois, Lisa Fender, Lisa Furrie, Leanne Gleeson, Marc-André Haché, Sharon Hanson, Justin Huck, André Journault, Bob Kerr, Kerry Knapp, Jonathan Kotcheff, Matthew Lazzarini, TK Matunda, Martine Ménard, Timothy Neesam, Vanessa Nicolai, Myriam Ocio, Valérie Palacio-Quintin, Nicole Pigeon, Émilie Riva-Guerra, Shelley Robertson, Lynne Robson, Katherie Rochette, Nathalie Vanasse, Sarah Yee, and Communications teams at CBC and Radio-Canada.

CO-PUBLISHING PARTNER

Mosaic Press, Matthew Goody.

DESIGN

Poly Studio, Jamie Lawson.

A very special thank you to Reconciliation Canada and to CBC/Radio-Canada's 2017 partner, Community Foundations of Canada.

Ces histoires nous ont été transmises par des citoyens canadiens. Nous les avons révisées et traduites pour en arriver à une longueur et à une clarté optimales, tout en s'assurant de respecter les voix et les opinions de chaque collaborateur.

REMERCIEMENTS

Nous souhaitons remercier sincèrement les Canadiens qui, de toutes les provinces et de tous les territoires, ont collaboré à la campagne *What's Your Story? / Raconte ton histoire* de CBC/Radio-Canada en nous faisant part de leurs histoires, de leurs expériences et de leurs points de vue sur la vie au Canada en 2017.

LE COMITÉ DE L'ALBUM SOUVENIR 2017

Chef de projet :
Elizabeth Forster.

Groupe de rédaction :
Sophie Bernard-Piché, Johanne Durocher, Emy Lafortune, Jacqueline Segal, Leslie Wasserman et John Wimbs.

Équipe :
Isabelle Barge, Laraine Bone, Carole Breton, Fabiola Carletti, Christa Couture, Brian Colwill, Craig Cooper, Andrew D'Cruz, Katherine Domingue, Line Duquette, Julien Faille-Lefrançois, Lisa Fender, Lisa Furrie, Leanne Gleeson, Marc-André Haché, Sharon Hanson, Justin Huck, André Journault, Bob Kerr, Kerry Knapp, Jonathan Kotcheff, Matthew Lazzarini, TK Matunda, Martine Ménard, Timothy Neesam, Vanessa Nicolai, Myriam Ocio, Valérie Palacio-Quintin, Nicole Pigeon, Émilie Riva-Guerra, Shelley Robertson, Lynne Robson, Katherie Rochette, Nathalie Vanasse, Sarah Yee, et les équipes des Communications de Radio-Canada et de CBC.

COÉDITION

Mosaic Press, Matthew Goody.

CONCEPTION GRAPHIQUE

Poly Studio, Jamie Lawson.

Un merci tout spécial à Réconciliation Canada et au partenaire 2017 de CBC/Radio-Canada, les Fondations communautaires du Canada.

PHOTO CREDITS /
RÉFÉRENCES PHOTOGRAPHIQUES

Page 8 © Michel Aspirot.

Page 29 (top / haut) © Kai Boggild.

Page 29 (bottom / bas) © David Mosher.

Page 35 © Sara Camus.

Page 56 © Kevin Light, courtesy of CBC Sports / avec la permission de CBC Sports.

Page 72 (bottom/ bas) © Viven Gaumand.

Page 100 © Kevin Light, courtesy of CBC Sports / avec la permission de CBC Sports.

Page 103 (left to right / de gauche à droite): Photo 1: © Roseline Bonheur; Photos 2 / 3: © Gail Thompson.

Page 143 © Helen Pace.

Page 150 © Gurevitch (R/D), Rumsey Colony/Colonie agricole de Rumsey, Alberta, 1930 JHSSA #751.

Pages 154-155 © Christine Wejr (Kinakin).

Page 186 (top right / en haut à droite) - Banff Springs Hotel Golf Club House, Banff, Alberta. / Pavillon du club de golf de l'hôtel Banff Springs, Banff, Alberta. © Robert Hervé LeBlond and BeckVale Architects Planners (formerly, LeBlond Partnership Architects Planners) / Robert Hervé LeBlond et BeckVale Architects Planners (anciennement, LeBlond Partnership Architects Planners).

Page 186 (bottom right / en bas à droite) - Head-Smashed-In Buffalo Jump Interpretive Centre, Fort Macleod, Alberta / Centre d'interprétation du Précipice à bisons Head-Smashed-In, Fort Macleod, Alberta. © Robert Hervé LeBlond and BeckVale Architects Planners (formerly, LeBlond Partnership Architects Planners) / Robert Hervé LeBlond et BeckVale Architects Planners (anciennement, LeBlond Partnership Architects Planners).

Page 187 - Lobby of Banff Springs Hotel, Banff, Alberta / Lobby de l'hôtel Banff Springs, Banff, Alberta. © Robert Hervé LeBlond and BeckVale Architects Planners (formerly, LeBlond Partnership Architects Planners) / Robert Hervé LeBlond et BeckVale Architects Planners (anciennement, LeBlond Partnership Architects Planners).

Page 189 (top left / en haut à gauche) National Arts Centre reopens on Canada Day 2017 / Réouverture du Centre national des Arts lors de la fête du Canada 2017. © Trevor Lush, with the permission of the National Arts Centre / avec la permission du Centre national des Arts.

Page 189 (top right / en haut à droite) - With the permission of Canadian Heritage / avec la permission de Patrimoine canadien. L-R: Peter Herrndorf, NAC President and CEO; Mélanie Joly, Minister of Canadian Heritage; His Royal Highness the Prince of Wales; His Excellency The Right Honourable David Johnston, Governor General of Canada. / De gauche à droite : Peter Herrndorf, président et chef de la direction du CNA; Mélanie Joly, ministre du Patrimoine canadien; Son Altesse Royale le prince de Galles; Son Excellence le très honorable David Johnston, gouverneur général du Canada.

Page 189 (bottom / bas) © Fred Cattroll, with permission of the National Arts Centre / avec la permission du Centre national des Arts.

Page 204 © John Wimbs.

Page 214 Sgt Eric Jolin, Rideau Hall © BSGG, 2008. Reproduced with the permission of the Office of the Secretary to the Governor General, 2017 / Reproduit avec l'autorisation du Bureau du secrétaire du gouverneur général, 2017.

Page 217 © Sheri Elliott.

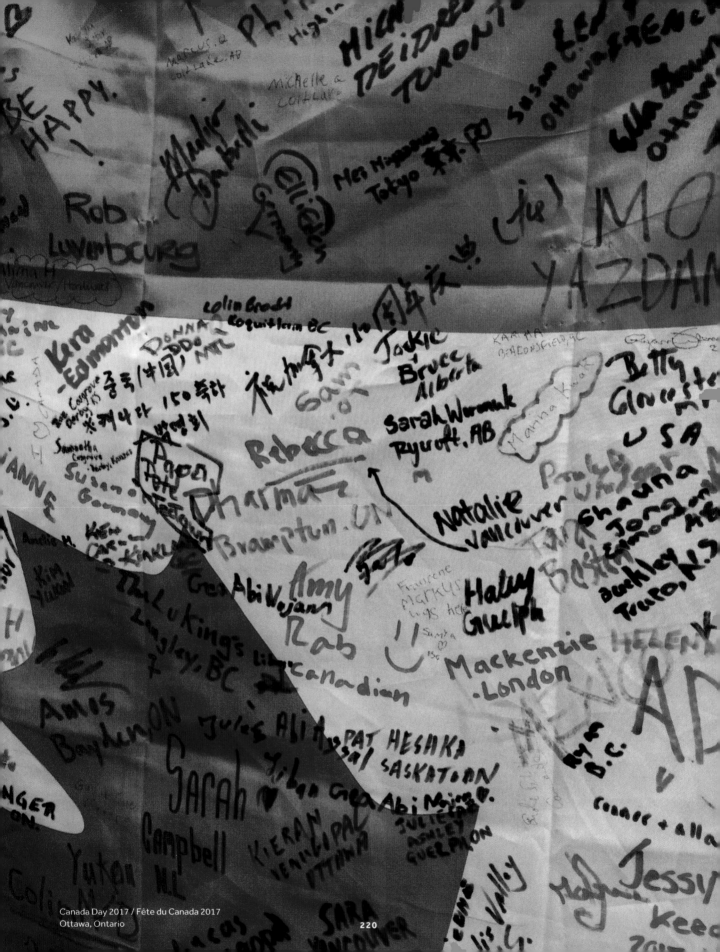